烏克麗麗民歌精選

Folk Song Collection

共收錄
99首

本書特色

· 精彩收錄70~80年代經典民歌99首
· 全書以C大調採譜，彈奏簡單好上手
· 附各調音階指板圖、常用節奏與指法
· 譜面清晰呈現，精心編排減少翻閱次數

張國霖 編著

目錄 Content

認識烏克麗麗

　　烏克麗麗又翻作尤克里里、夏威夷四弦琴，簡稱 uke，在英國等地則拚為 ukulele，是一種夏威夷的撥弦樂器，歸屬在吉他樂器一族，通常有四條弦。十九世紀時，來自葡萄牙的移民帶著烏克麗麗到了夏威夷，成為當地類似小型吉他的樂器。二十世紀初時，烏克麗麗在美國各地獲得關注，並漸漸傳到了國際間。

　　烏克麗麗分成高音 (Soprano)21 吋、中音 (Concert)23 吋、次中音 (Tenor)26 吋與低音 (Baritone)30 吋四種尺寸，大小和構造都會影響烏克麗麗的音色與音量。

烏克麗麗結構介紹

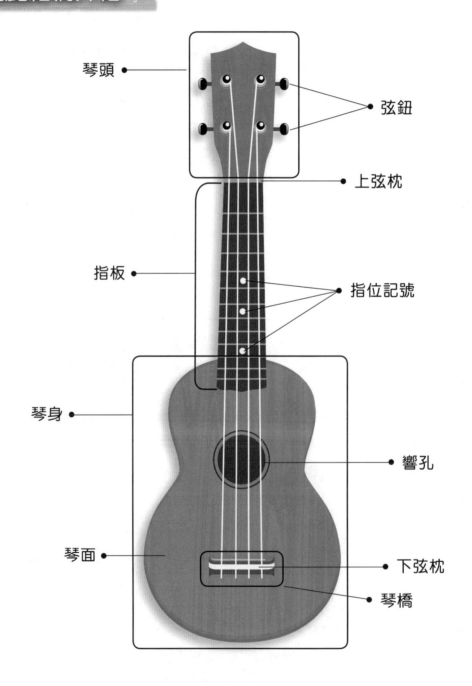

琴頭

弦鈕

上弦枕

指板

指位記號

琴身

響孔

琴面

下弦枕

琴橋

如何調音

在彈奏之前，記得要先將烏克麗麗的音高調整正確，這樣彈出來的音才會好聽、和諧喔！調音的方式是調整弦鈕的鬆緊，將弦鈕轉緊音會變高，將弦鈕轉鬆則音會變低，另外搭配「電子調音器」來幫助我們調音。

步驟 1：將調音器夾在琴頭，開啟電源。
步驟 2：撥動想要調音的琴弦（空弦音），調音器會顯示音高。
步驟 3：將該旋鈕轉緊或轉鬆，讓調音器的指針在該音的中間位置即可。
步驟 4：按照上列步驟，將四條弦的音高調整完畢。

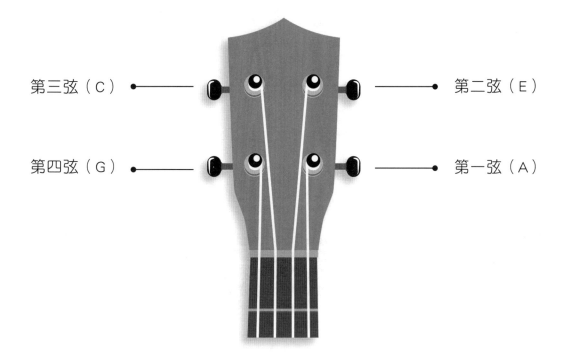

第三弦（C）　　　　　第二弦（E）
第四弦（G）　　　　　第一弦（A）

弦　數	第四弦	第三弦	第二弦	第一弦
音　名	G	C	E	A
唱　名	Sol	Do	Mi	La
簡　譜	5	1	3	6

＊一般烏克麗麗所配的第四弦為 High G，最低音是落在第三弦空弦音 C。

基礎樂理

C大調音階

C大調是一個容易學習的調性，因為它沒有任何的升記號及降記號。C大調音階以C（Do）為主音，組成音的音名分別為 C、D、E、F、G、A、B。

音程	全	全	半	全	全	全	半	
音名	C	D	E	F	G	A	B	C
簡譜	1	2	3	4	5	6	7	i
唱名	Do	Re	Mi	Fa	Sol	La	Si	Do

＊音程係指兩個音之間的音高差距。
＊大調音階的音程排列方式為「全－全－半－全－全－全－半」。

以下是C大調各音在烏克麗麗指板上的位置：

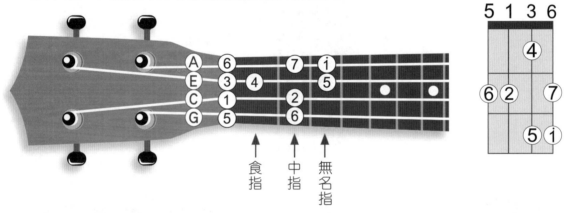

音符種類及簡譜表示

o	全音符	1―――	4拍	－	全休止符	0 0 0 0
♩	二分音符	1―	2拍	－	二分休止符	0 0
♩	四分音符	1	1拍	𝄽	四分休止符	0
♪	八分音符	1	1/2拍	𝄾	八分休止符	0
♬	十六分音符	1	1/4拍	𝄿	十六分休止符	0
♩.	附點四分音符	1・	3/2拍			
♩.	附點二分音符	1――	3拍			

左右手彈奏能力訓練

和弦指板圖

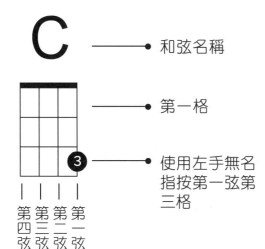

C —————● 和弦名稱

————● 第一格

③ ————● 使用左手無名指按第一弦第三格

第四弦　第三弦　第二弦　第一弦

手指代號

T= 大拇指，負責位置在第四弦
1= 食　指，負責位置在第三弦
2= 中　指，負責位置在第二弦
3= 無名指，負責位置在第一弦
4= 小拇指

左手按弦、右手手指撥弦

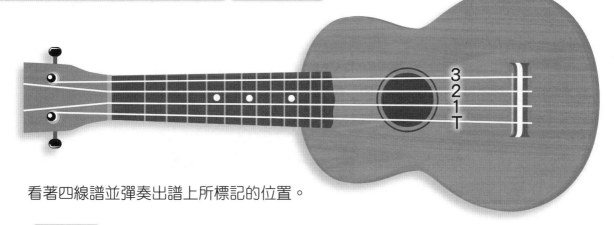

看著四線譜並彈奏出譜上所標記的位置。

練習1

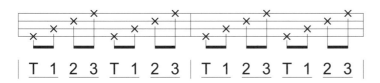

| T 1 2 3 T 1 2 3 | T 1 2 3 T 1 2 3 |

練習2

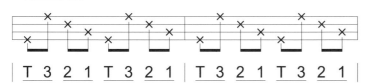

| T 3 2 1 T 3 2 1 | T 3 2 1 T 3 2 1 |

左手按弦、右手拿 Pick 撥弦

握住彈片的右手拇指第一關節要自然放鬆，就能獲得最佳角度。

◆ 彈片

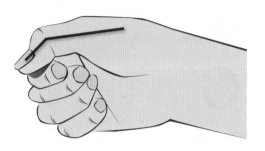

◆ 右手拇指握住彈片

撥彈記號：⊓（Pick 往下彈）　V（Pick 往上勾）

練習　左手的食指、中指、無名指、小拇指分別負責按第一弦的第 1~4 格，而右手撥彈方式為「下勾下勾」，這是練習雙手運指、動作的協調性。

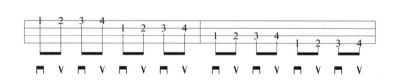

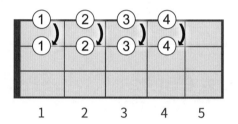

常用彈奏符號

在樂譜上會看到有一些記號，這些都是紀錄了彈奏烏克麗麗所需要的彈奏技巧，不管是視譜還是寫譜，都方便許多。

符號	說明	符號	說明
↑	下刷	Ⓢ	滑音
↓	上勾	Ⓗ	搥弦
↕	琶音	Ⓟ	勾弦
•	切音（右手）	Ⓑ，Ⓒ	推弦
>	重音	Ⓡ，Ⓓ	鬆弦
○	悶音（左手）	Ⓗ＋Ⓟ	搥勾弦
•̇>	右手重切音	～～	顫音
○̇>	左手悶音	gliss	滑弦

常用調性

歌曲常用的調性多為 C 大調、F 大調、G 大調，這也是初學者必學的三個調性！

首先了解它們的音階及和弦按法，指板圖上的第一格至第三格為低把位，第五格至第八格為中把位，第七至第十二格為高把位。

C(Am) 調 La 型音階

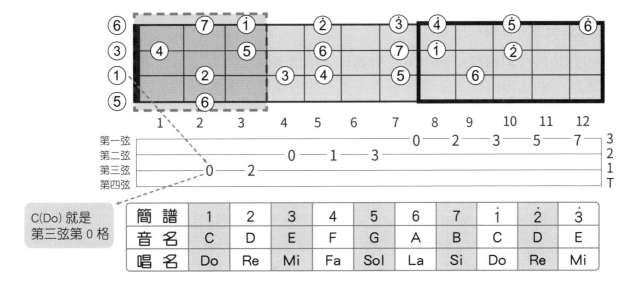

C(Do) 就是
第三弦第 0 格

簡 譜	1	2	3	4	5	6	7	$\dot{1}$	$\dot{2}$	$\dot{3}$
音 名	C	D	E	F	G	A	B	C	D	E
唱 名	Do	Re	Mi	Fa	Sol	La	Si	Do	Re	Mi

F(Dm) 調 Mi 型音階

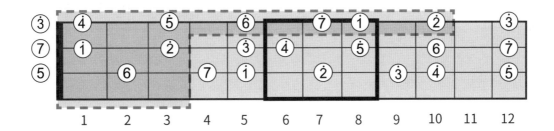

G(Em) 調 Re 型音階

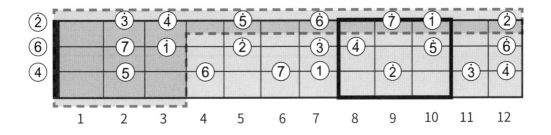

級數順階和弦

級數順階和弦

順階和弦是指完全用音階內的音所組成的和弦。

有時候我們看到的樂譜，上面和弦卻是標記 1、2m、3m，其實那是級數和弦的表達方式。級數是用 I、II、III、IV 等羅馬數字來表示 (或是 1、2、3、4…)，以 C 大調為例，六級小和弦為 Am，四級和弦是 F，五級和弦是 G。如果在 F 大調上，六級小和弦就是 Dm，四級和弦是 B♭，五級和弦是 C。

將和弦寫法改成用級數來表示，在有遇到歌曲需要移調時就變得簡單許多了。只要先熟悉下表所列的常用調性，就可以應付大部分的歌曲囉！本書第 232 頁也有各調的順階和弦級數提供給大家參考。

級　數	I	II	III	IV	V	VI	VII	I
組成音	1 35	2 46	3 57	4 61	5 72	6 13	7 24	1 35
和　弦	C	Dm	Em	F	G	Am	Bdim	C
	F	Gm	Am	B♭	C	Dm	Edim	F
	G	Am	Bm	C	D	Em	F#dim	G

黃金四和弦

「黃金四和弦」在編曲上常被廣為運用，因此就顯為格外重要，會了這四個和弦也就等於學會了許多的歌，以下以 C 大調、F 大調、G 大調為例並實際練習。

黃金四和弦可分為兩種：
1、一、六、四、五級和弦，以 C 大調為例：C → Am → F → G7
2、一、六、二、五級和弦，以 C 大調為例：C → Am → Dm → G7

練習 F 調基本和弦進行

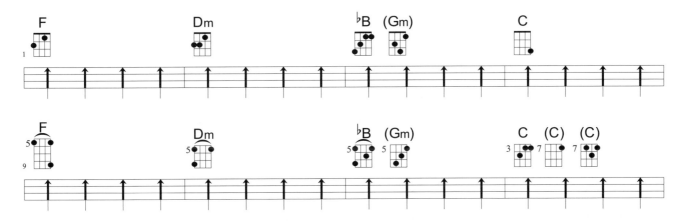

練習 G 調基本和弦進行

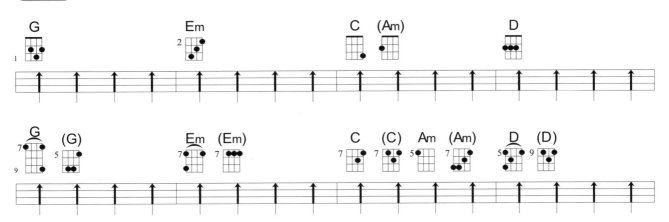

歸

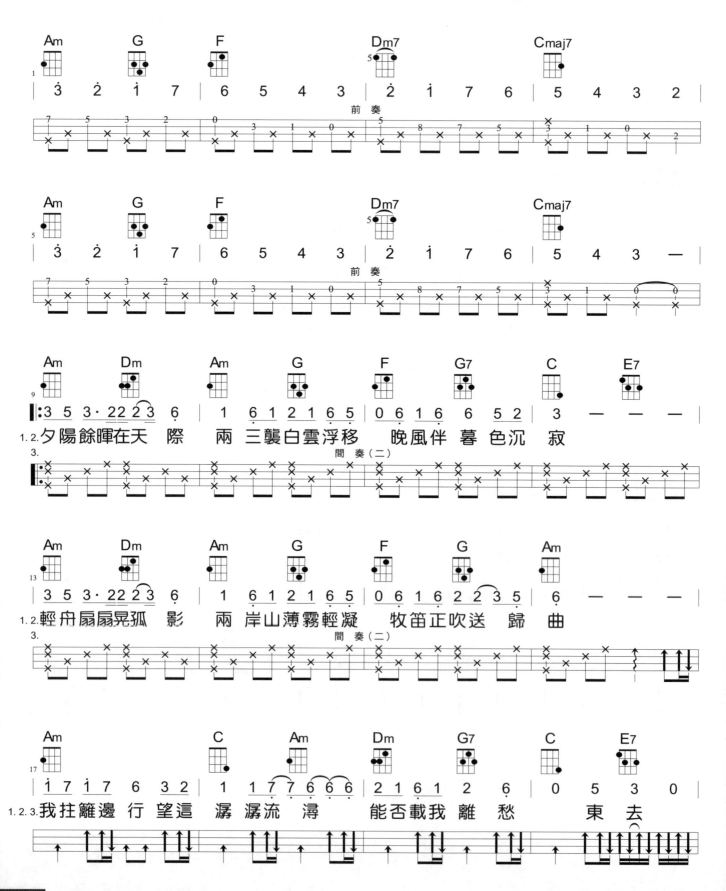

Am調 • Slow Soul • 速度 4/4 ♩=80 • 音域 5～1

作詞 / 李臺元
作曲 / 李臺元
演唱 / 李建復

1.2.夕陽餘暉在天 際 兩 三襲白雲浮移 晚風伴暮色沉 寂

1.2.輕舟扇扇晃孤 影 兩 岸山薄霧輕凝 牧笛正吹送 歸 曲

1.2.3.我拄籬邊行 望這 潺潺流潯 能否載我離愁 東去

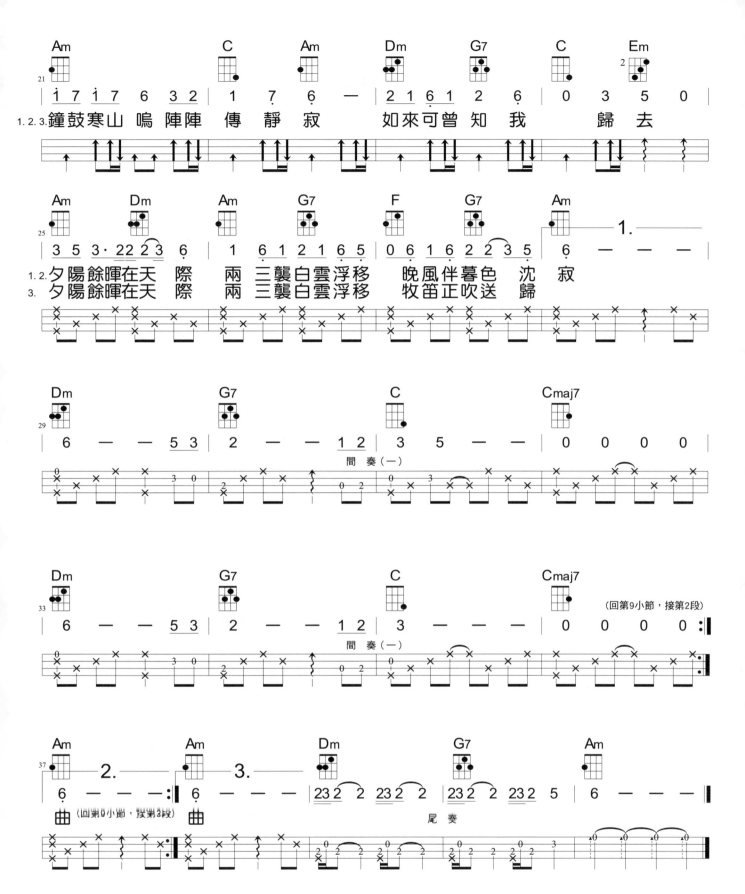

盼

作詞 / 周興立
作曲 / 周興立
演唱 / 潘安邦

C調 • Slow Soul • 速度4/4 ♩=68 • 音域5～5

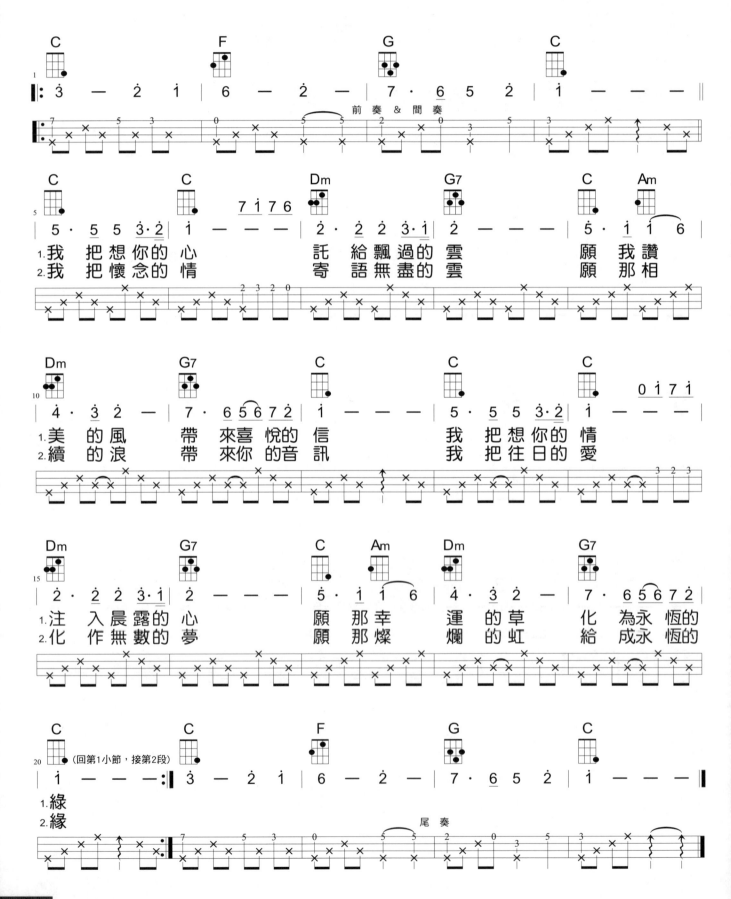

14

月琴

Am調 • Slow Soul • 速度4/4 ♩=110 • 音域 $\dot{3}$~$\dot{6}$

作詞 / 賴西安
作曲 / 蘇 來
演唱 / 鄭 怡

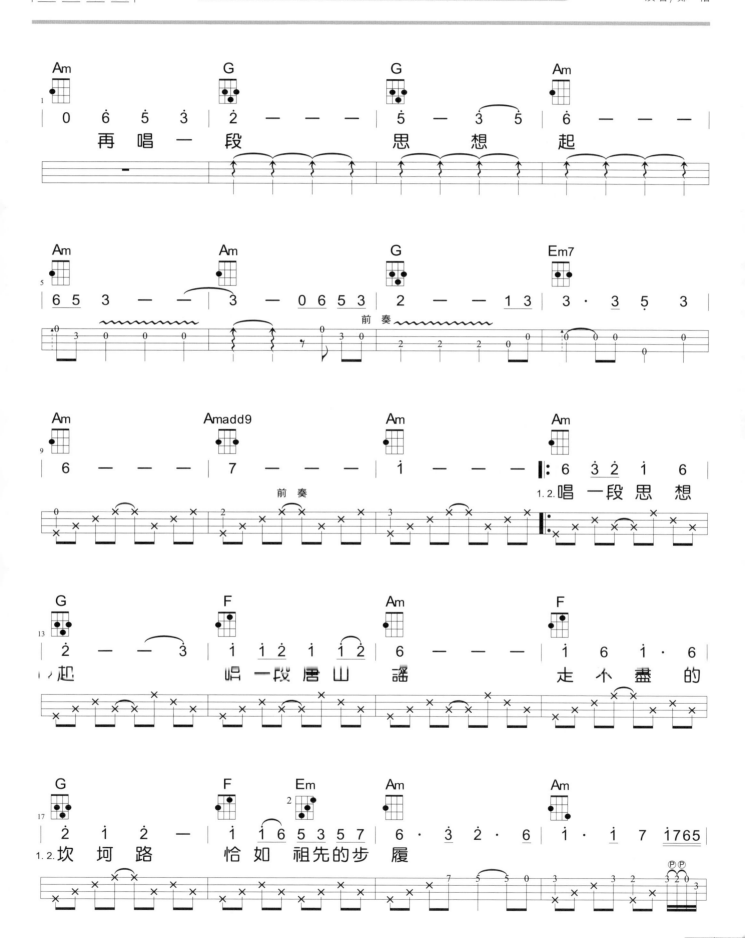

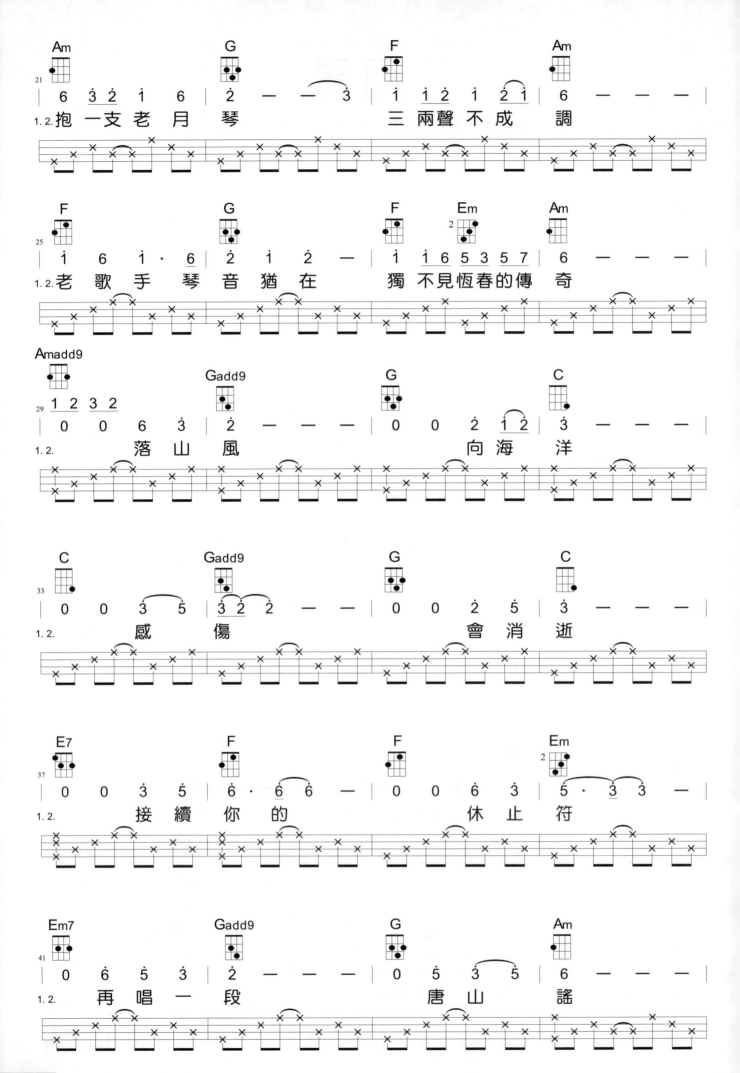

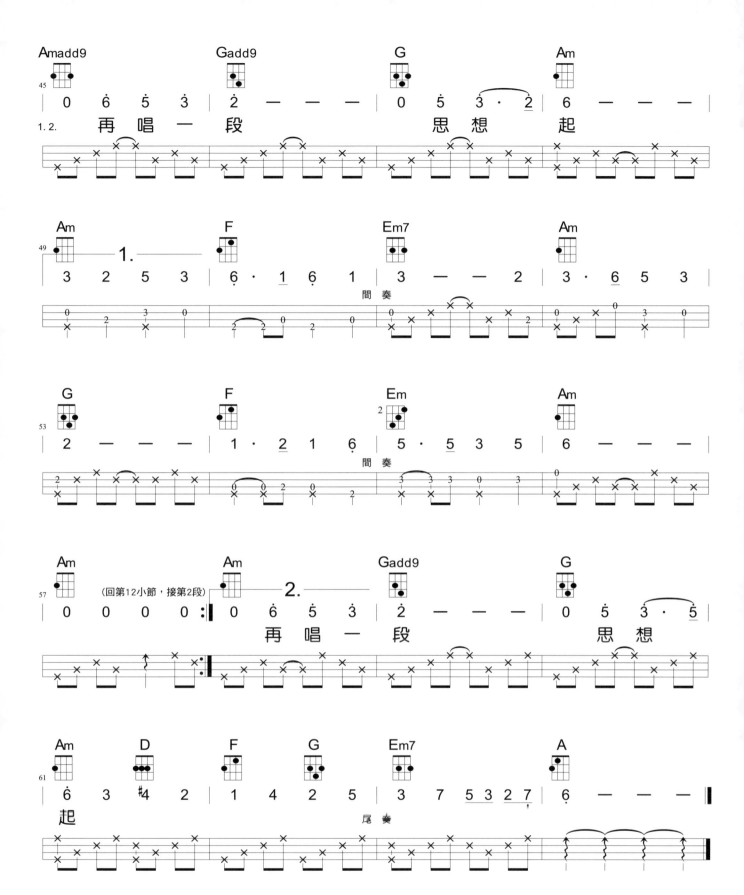

小草

作詞 / 林建助
作曲 / 陳輝雄
演唱 / 王夢麟

Am調 • Folk Rock • 速度 4/4 ♩=130 • 音域 5～6

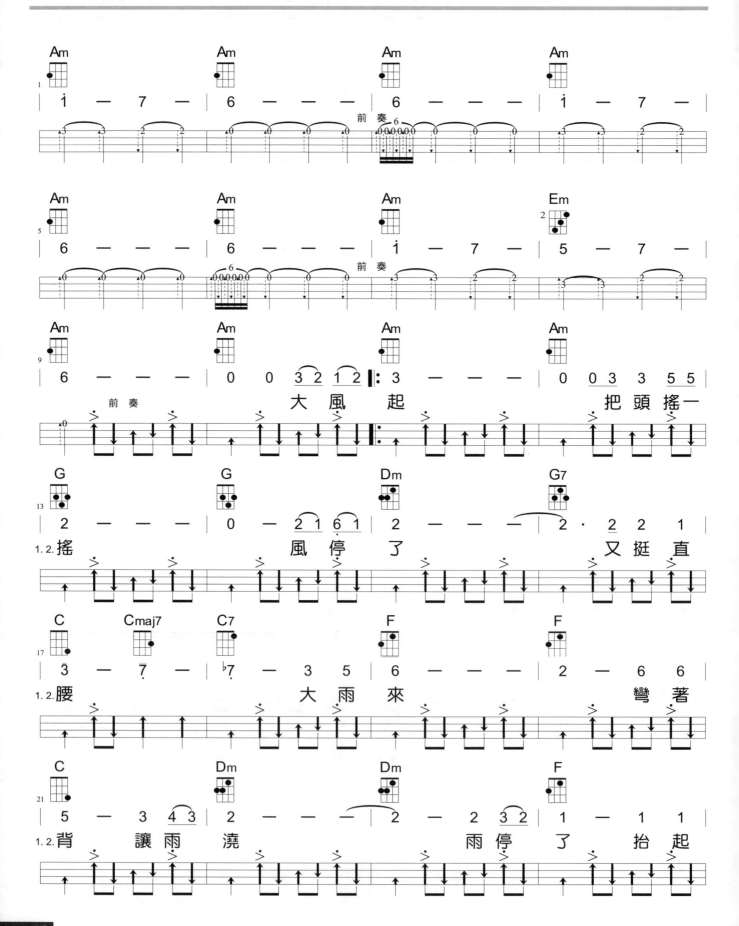

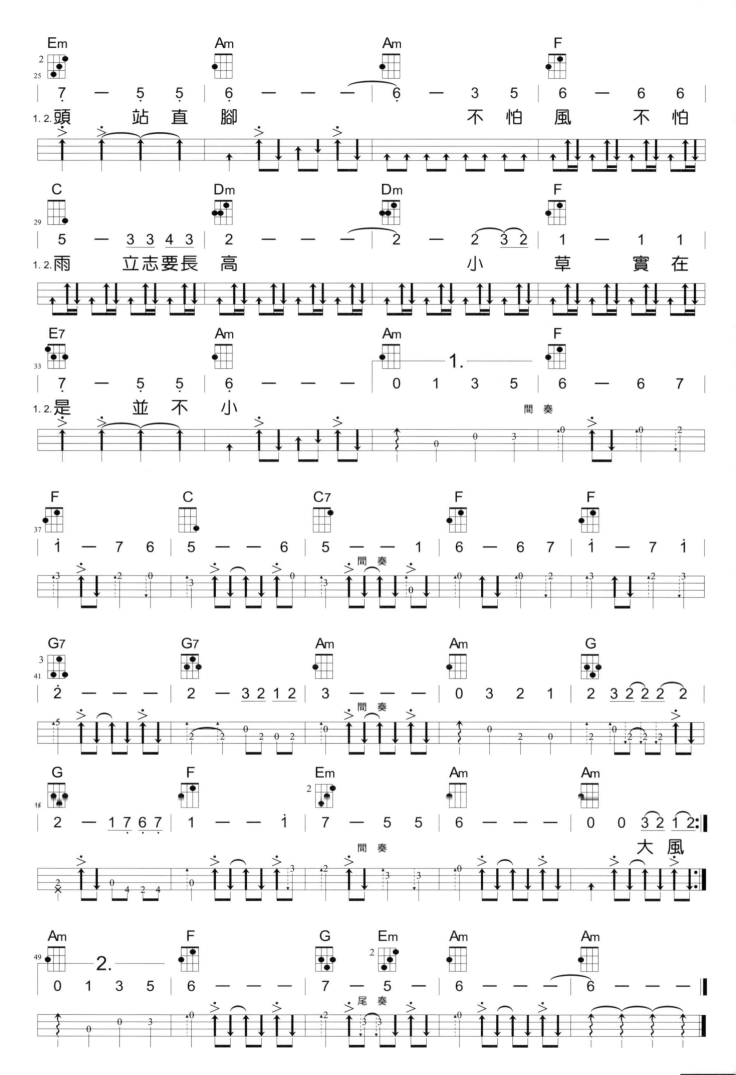

心雨

作詞 / 劉振美
作曲 / 馬兆駿
演唱 / 李碧華

C調 • Slow Soul • 速度 4/4 ♩=80 • 音域 3̲～6

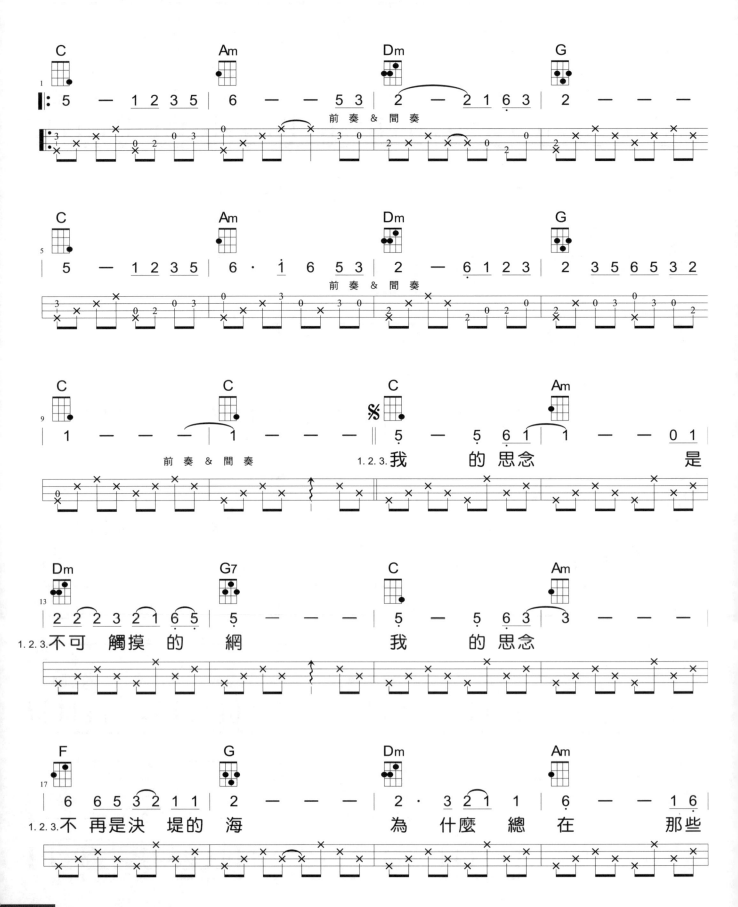

20

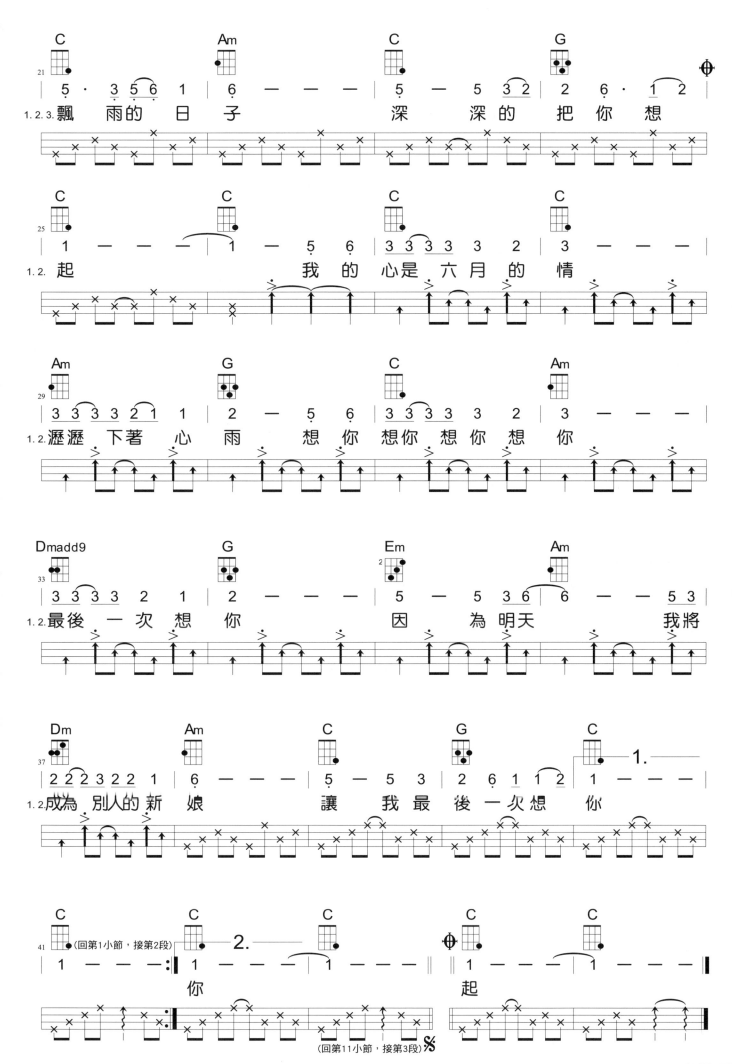

秋 蟬

作詞 / 李子恆
作曲 / 李子恆
演唱 / 楊芳儀
徐曉菁

C調 ● Waltz ● 速度3/4 ♩=120 ● 音域 5～i

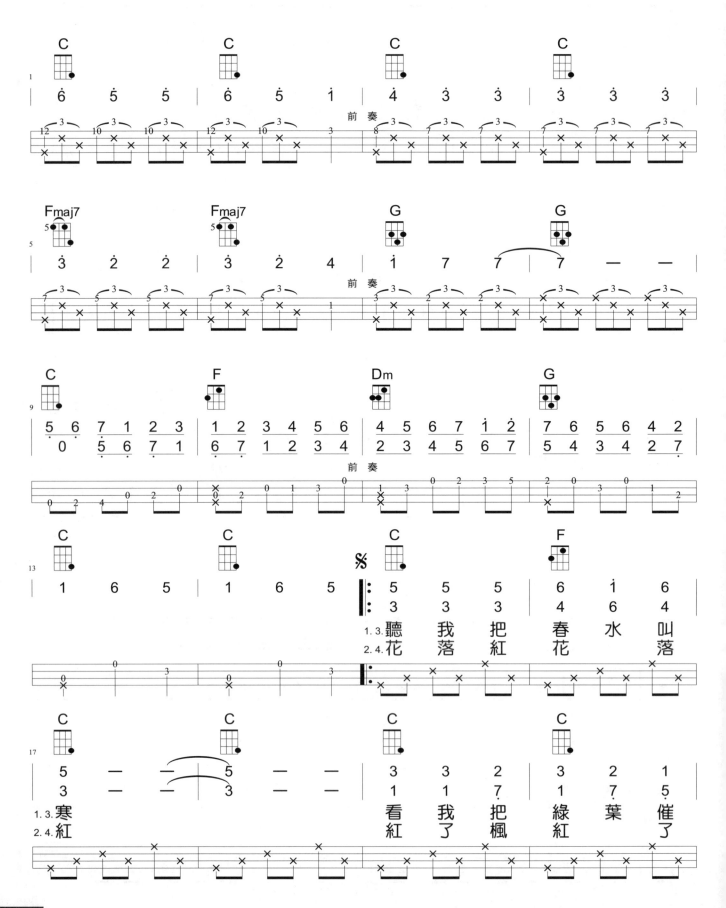

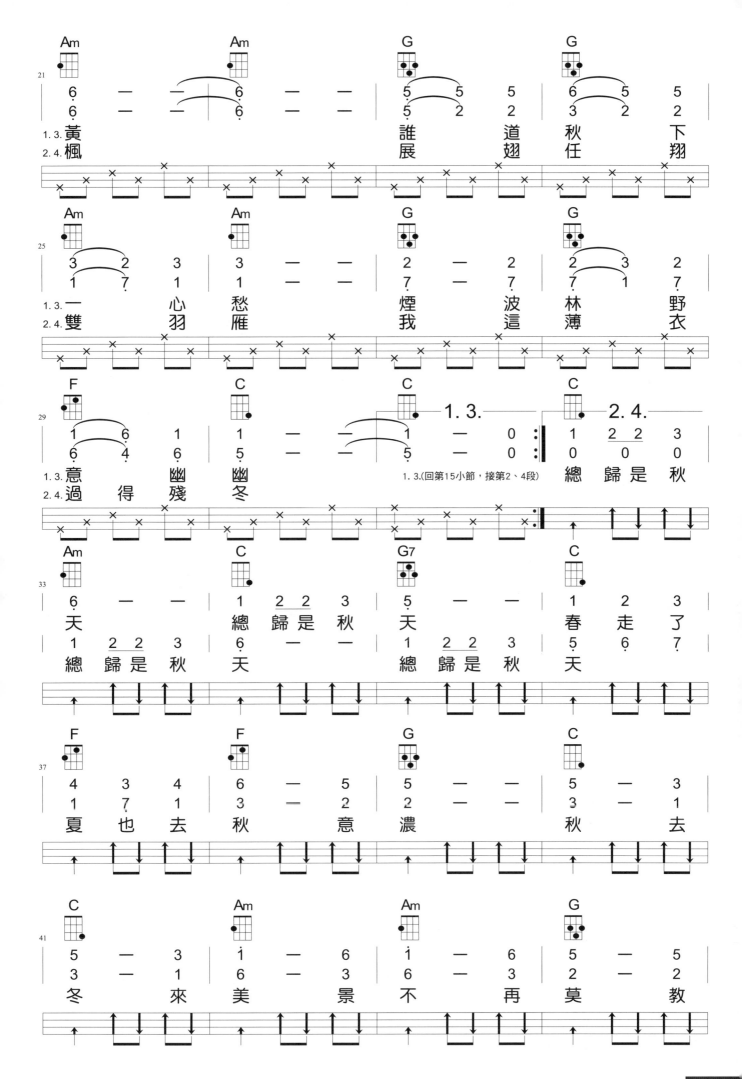

23

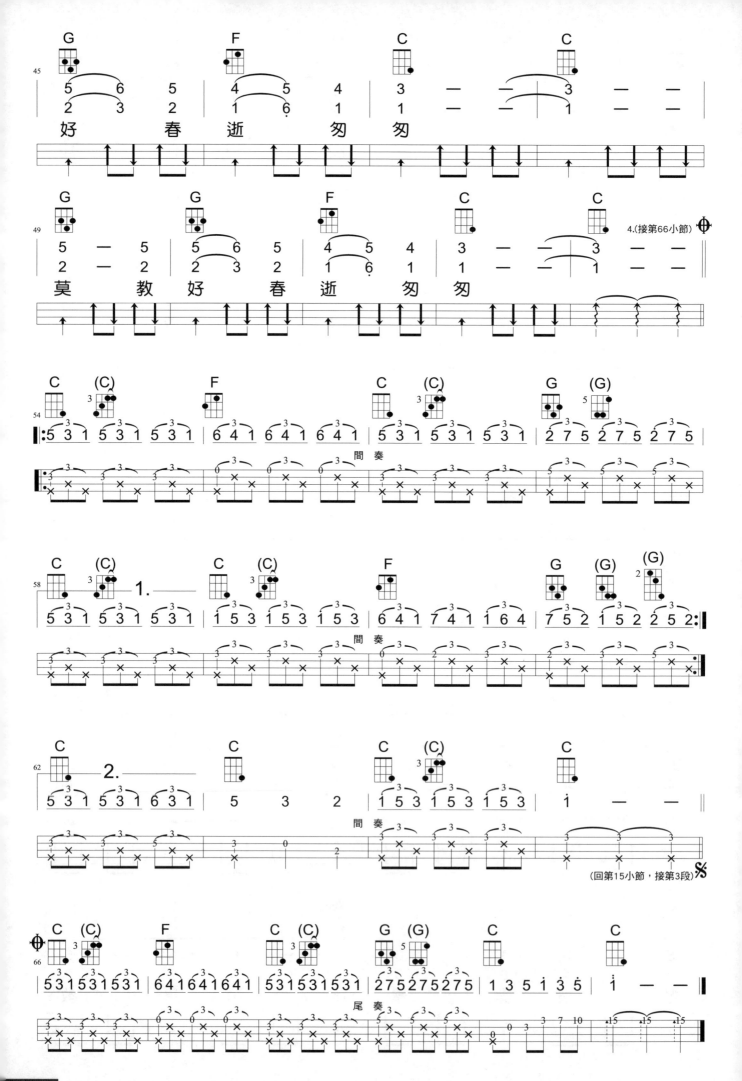

牽引

作詞 / 小 軒
作曲 / 譚健常
演唱 / 鄧妙華

Am調 • Mod Soul • 速度4/4 ♩=110 • 音域 5～i

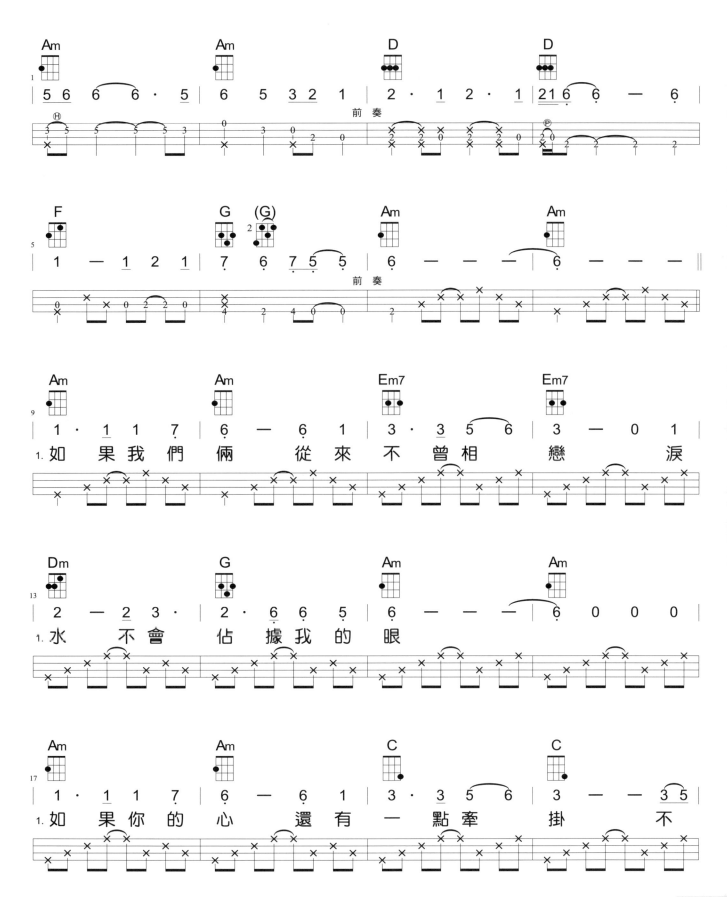

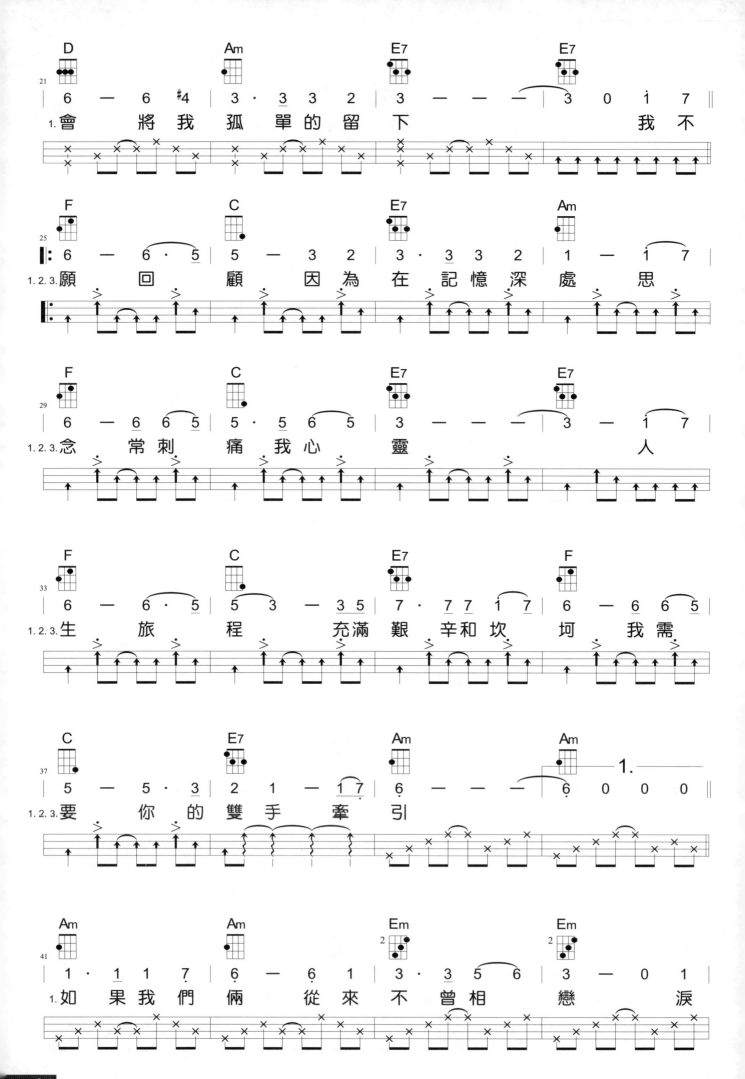

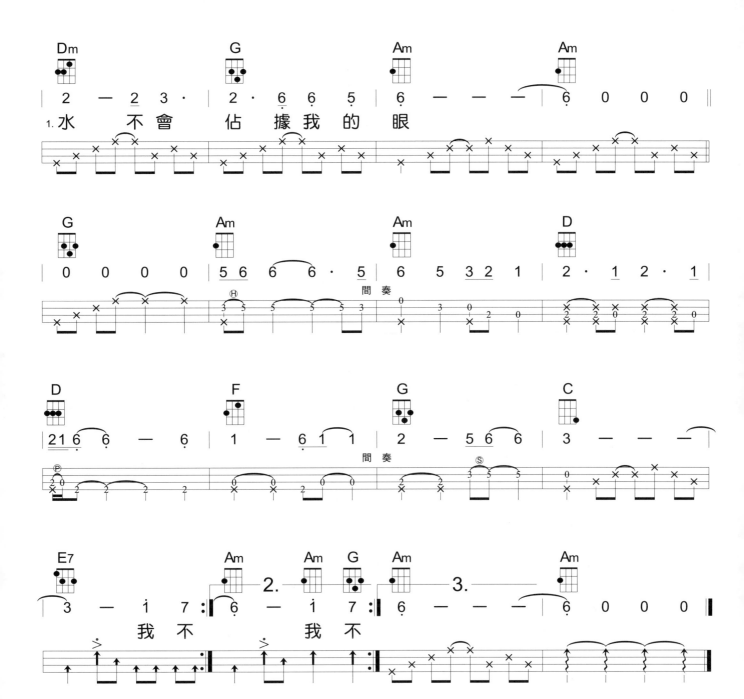

水　不會　佔據我的眼

間奏

間奏

我不　　我不

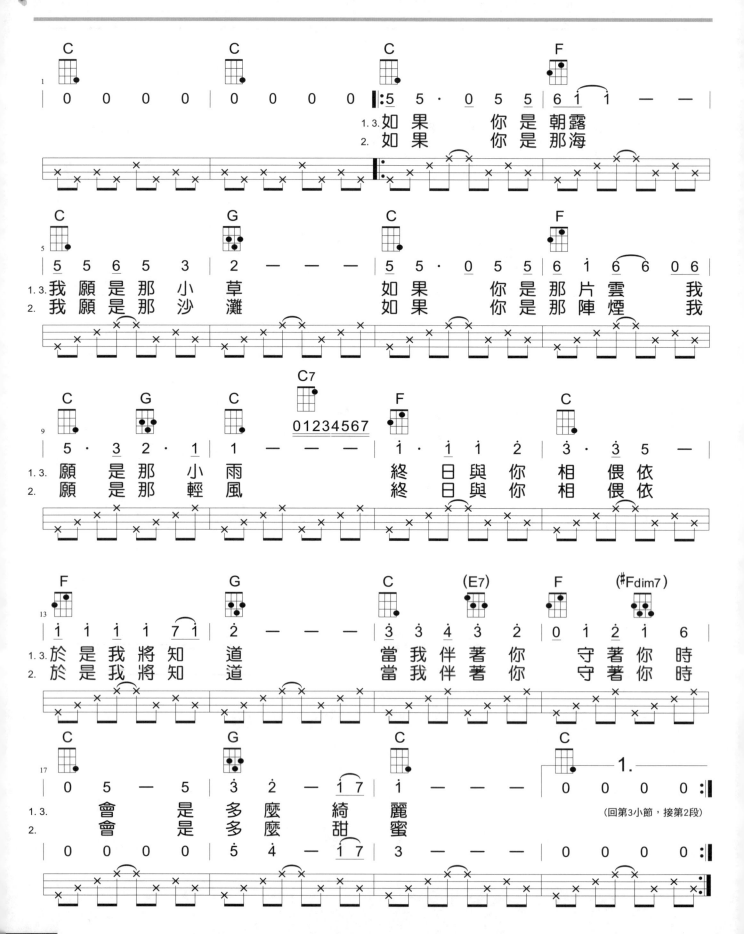

如果

C調 • Soul • 速度4/4 ♩=130 • 音域1~1̇

作詞 / 施碧梧
作曲 / 邰肇玫
演唱 / 施碧梧
　　　邰肇玫

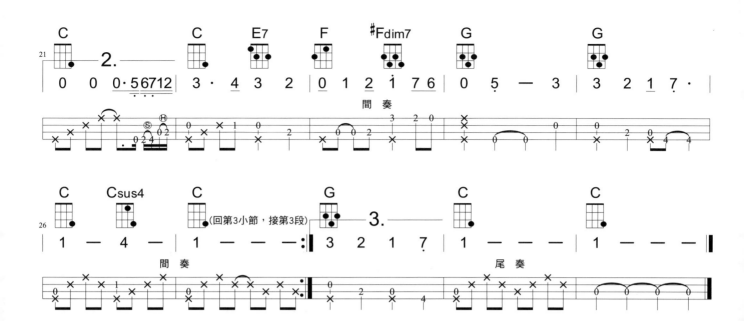

抉擇

C調 • Slow Soul • 速度4/4 ♩=72 • 音域 6～2

作詞 / 梁弘志
作曲 / 梁弘志
演唱 / 蔡琴

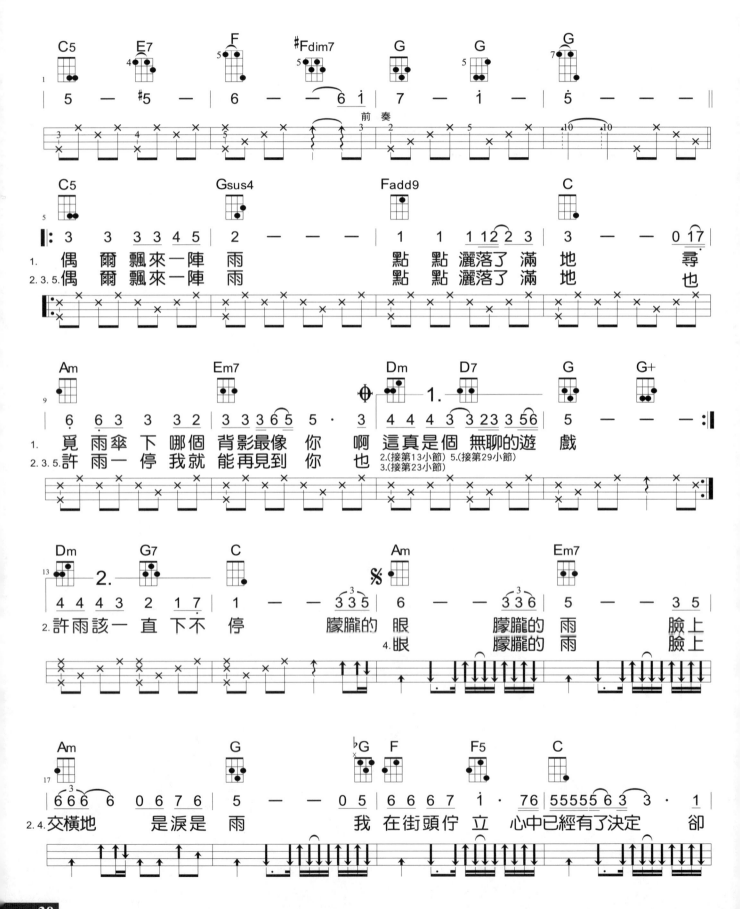

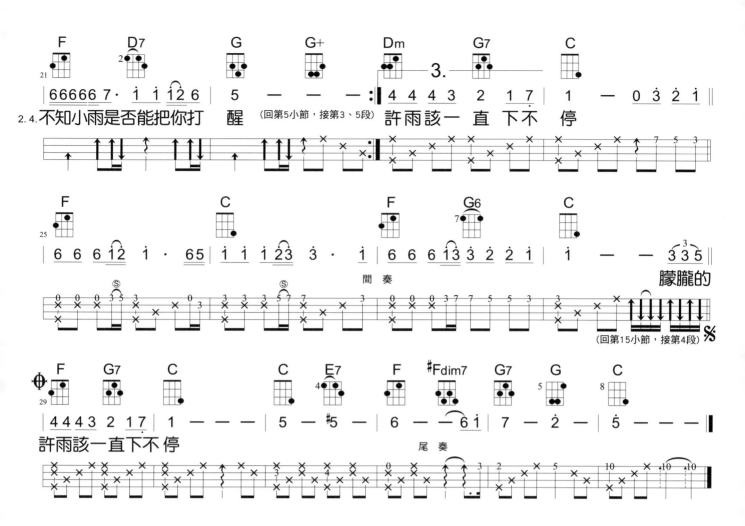

上課筆記

是否

C調 • Slow Soul • 速度4/4 ♩=72 • 音域 5～2

作詞 / 羅大佑
作曲 / 羅大佑
演唱 / 蘇芮

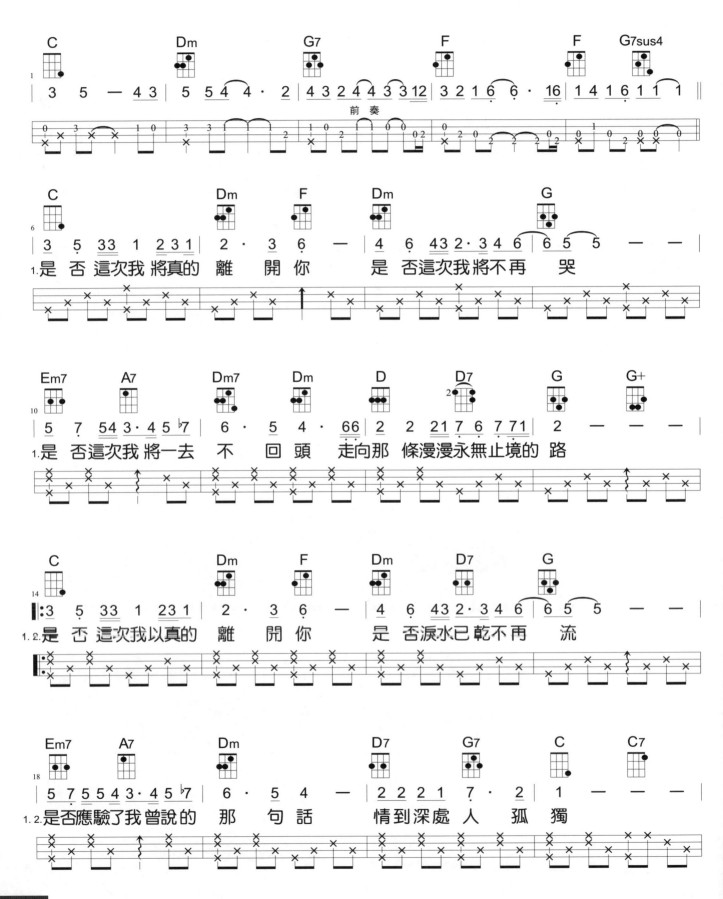

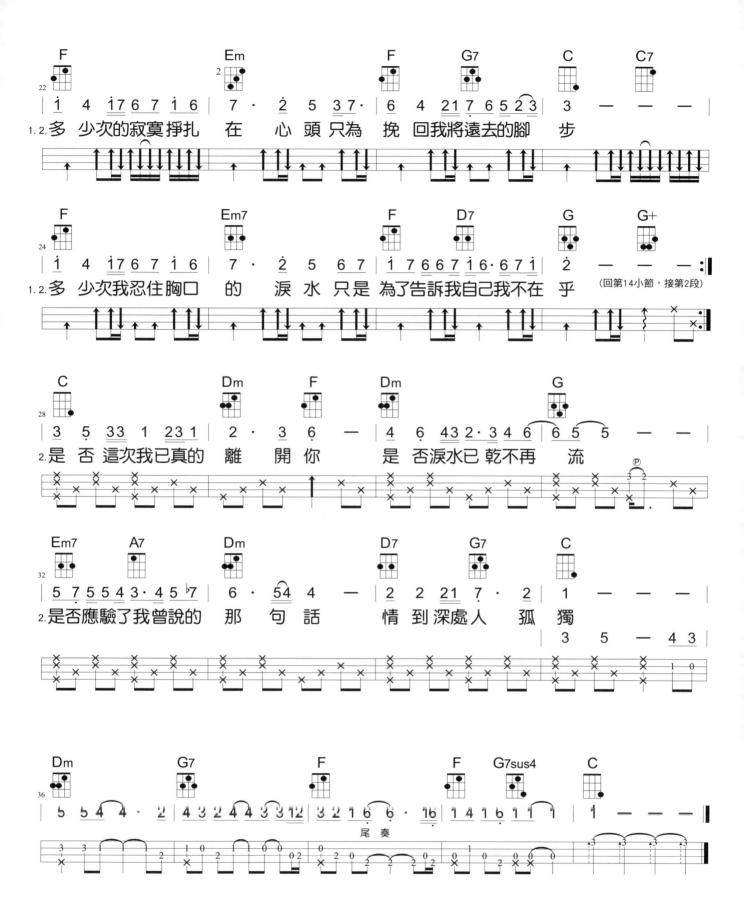

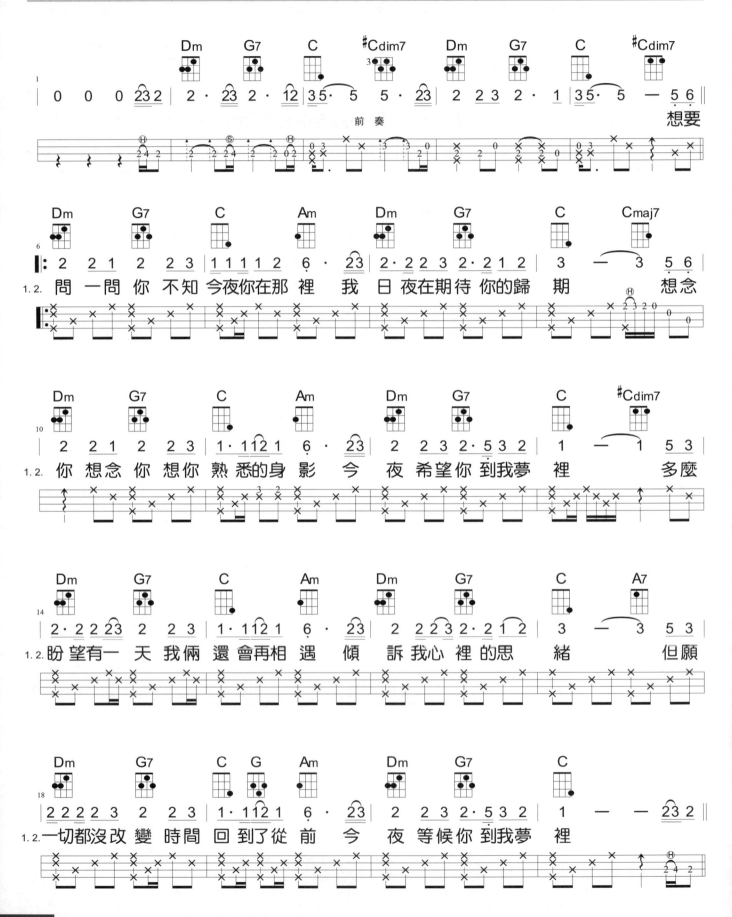

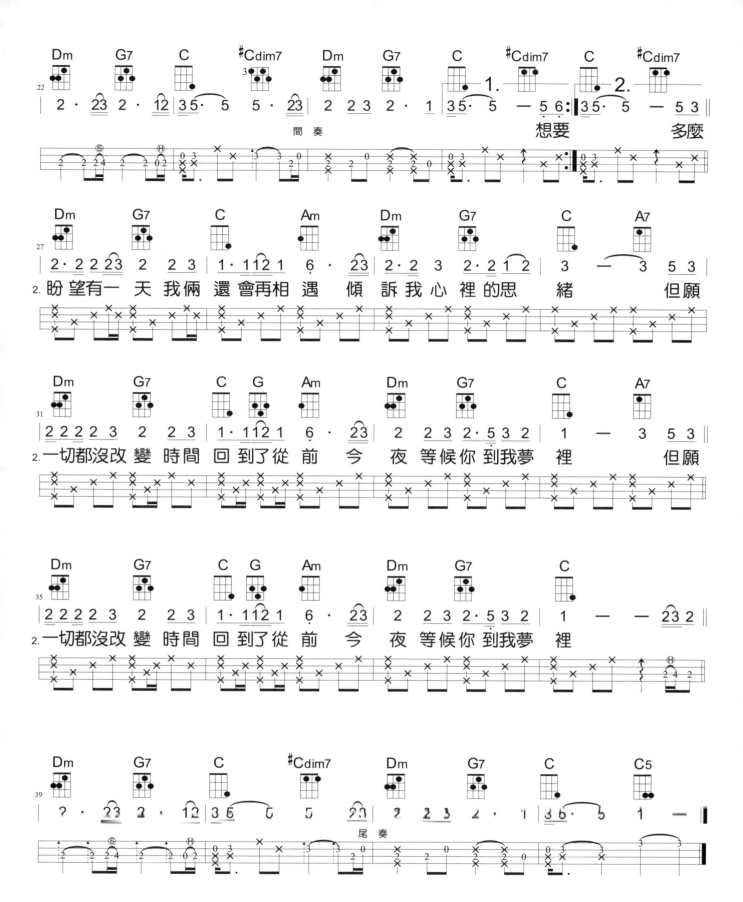

35

倩影

C調 • Slow Rock • 速度4/4 ♩=72 • 音域 3~i

作詞／明　輝
作曲／明　輝
演唱／林慧萍

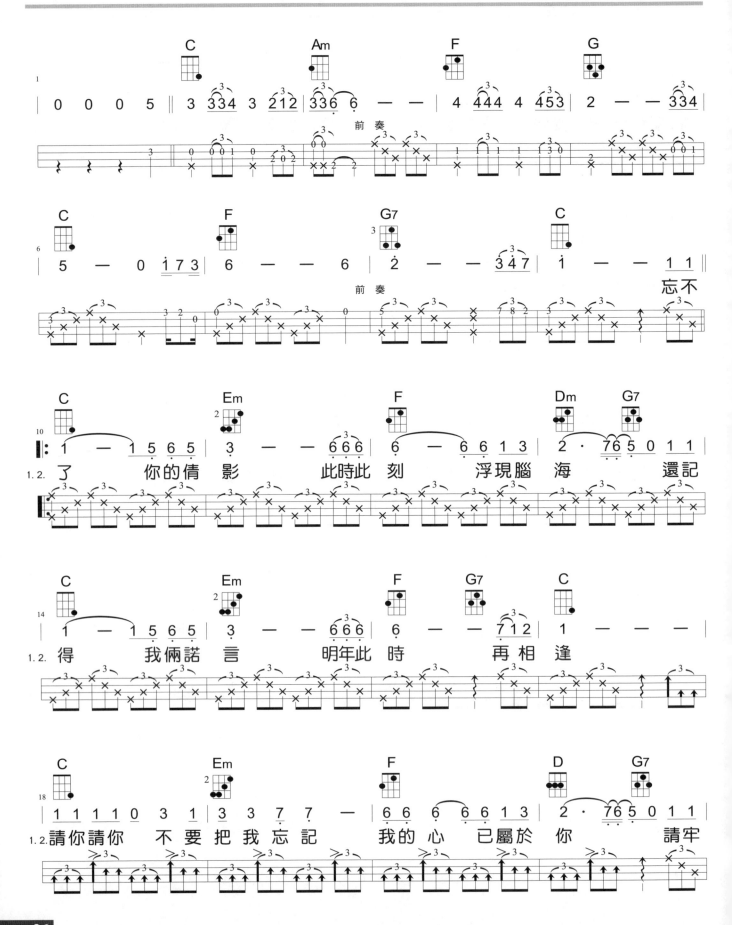

36

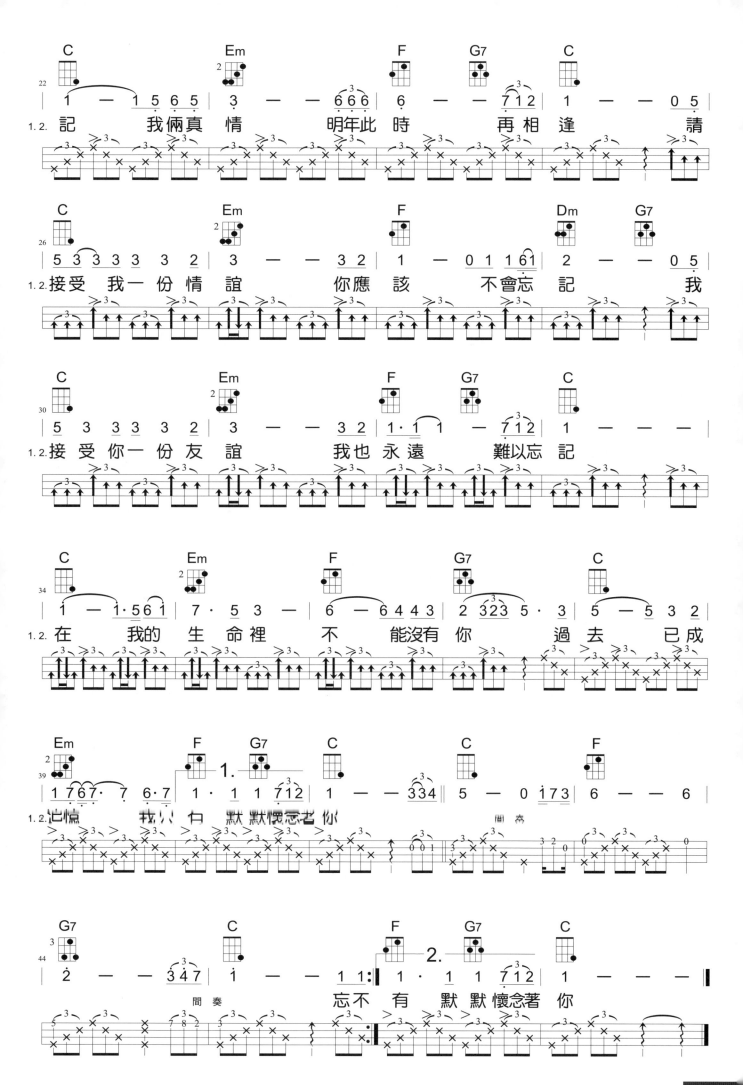

哭砂

作詞 / 林秋離
作曲 / 熊美玲
演唱 / 黃鶯鶯

C調 • Slow Soul • 速度4/4 ♩=68 • 音域 3~6

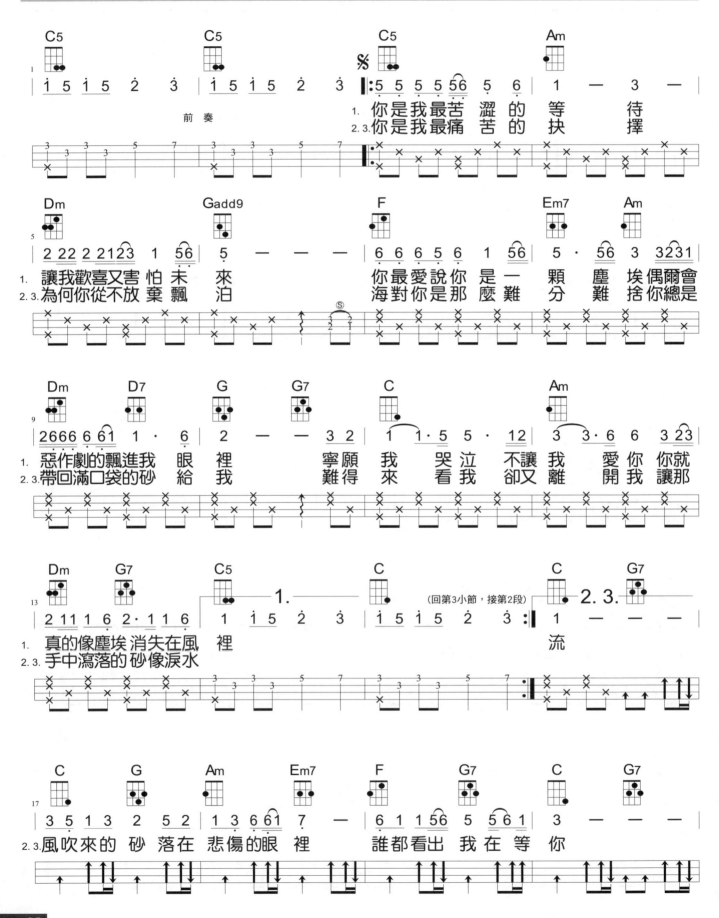

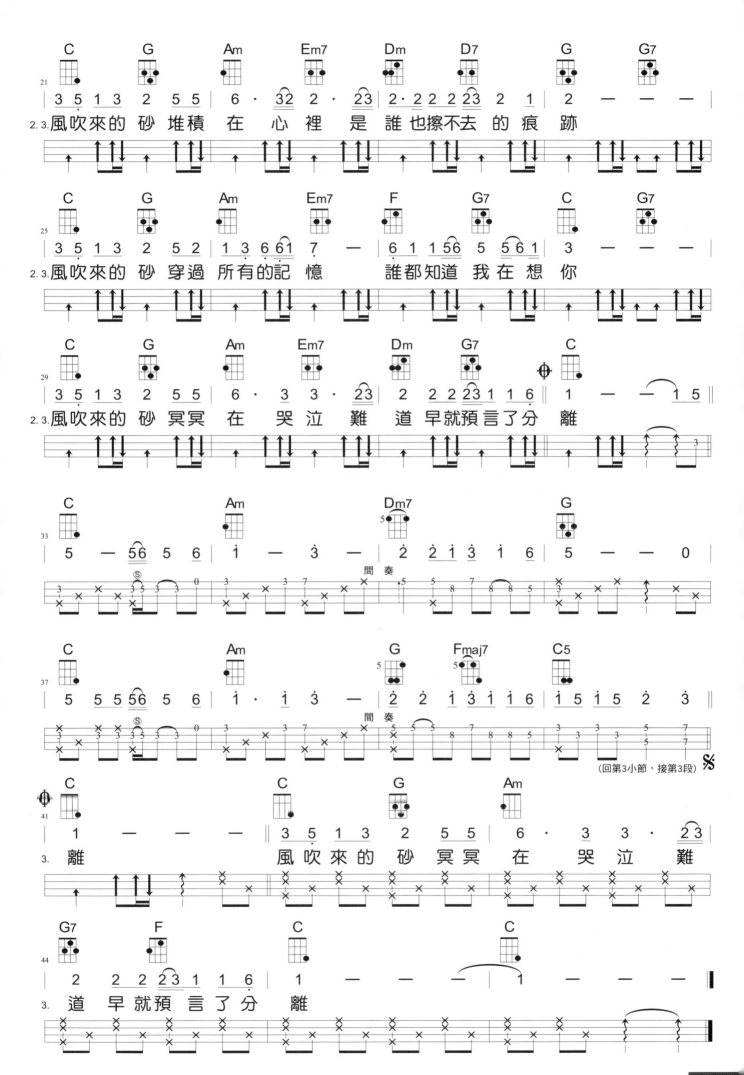

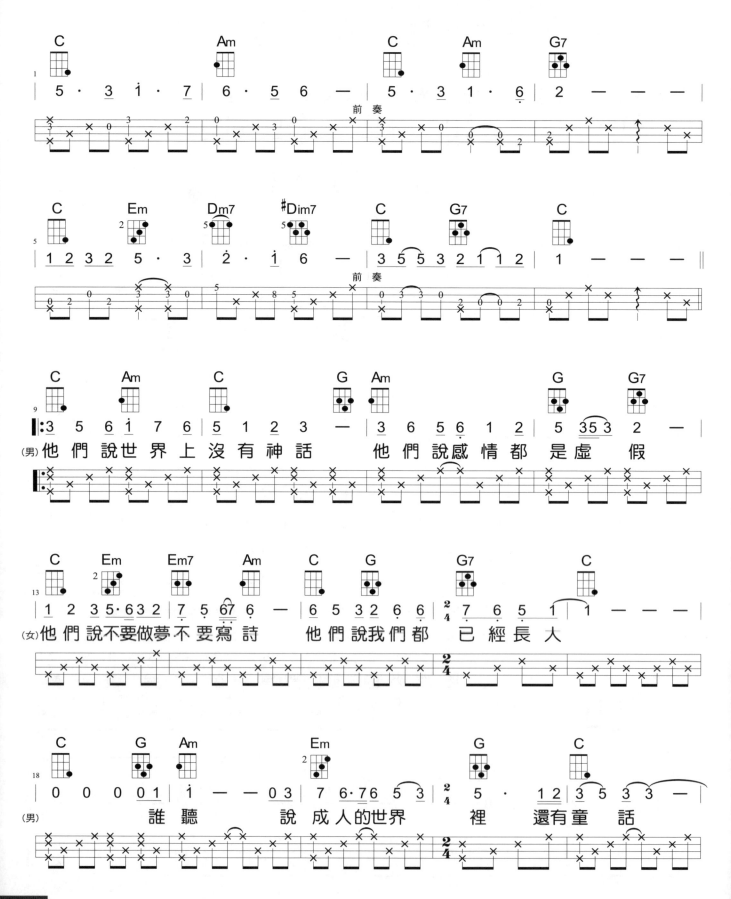

作詞／瓊　瑤
作曲／古　月
演唱／羅吉鎮
　　　李碧華

神話

C調 • Slow Soul • 速度4/4 ♩=72 • 音域 5～2

(男)他們說世界上沒有神話　他們說感情都是虛假

(女)他們說不要做夢不要寫詩　他們說我們都　已經長大

(男)　誰聽　　說　成人的世界　裡　還有童　話

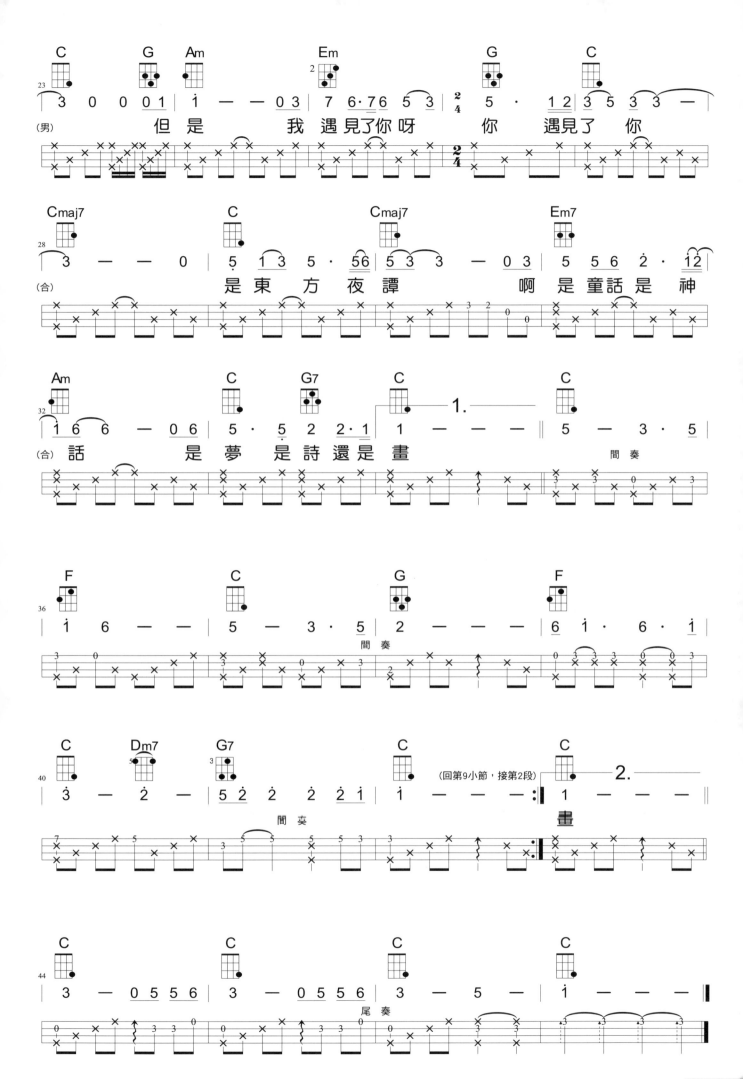

偶 然

Am調 • Slow Soul • 速度4/4 ♩=82 • 音域 6̣~1̇

作詞 / 徐志摩
作曲 / 陳秋霞
演唱 / 陳秋霞
張清芳

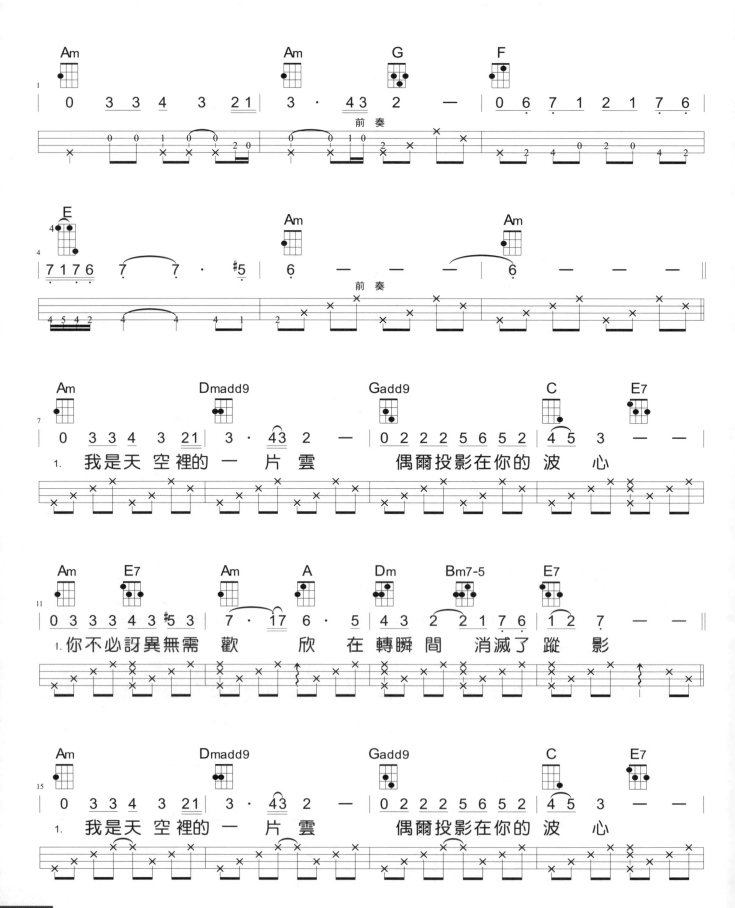

1. 我是天 空裡的 一 片雲　　偶爾投影在你的 波 心

1. 你不必訝異無需 歡 欣　　在 轉瞬間　消滅了 蹤 影

1. 我是天 空裡的 一 片雲　　偶爾投影在你的 波 心

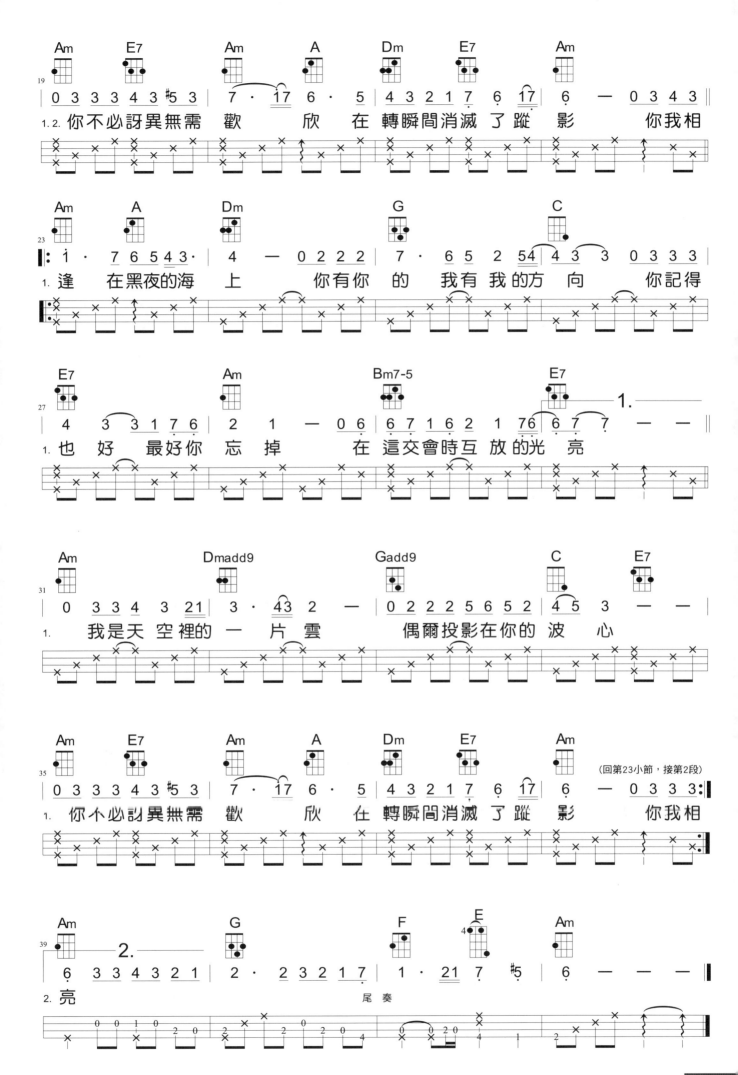

43

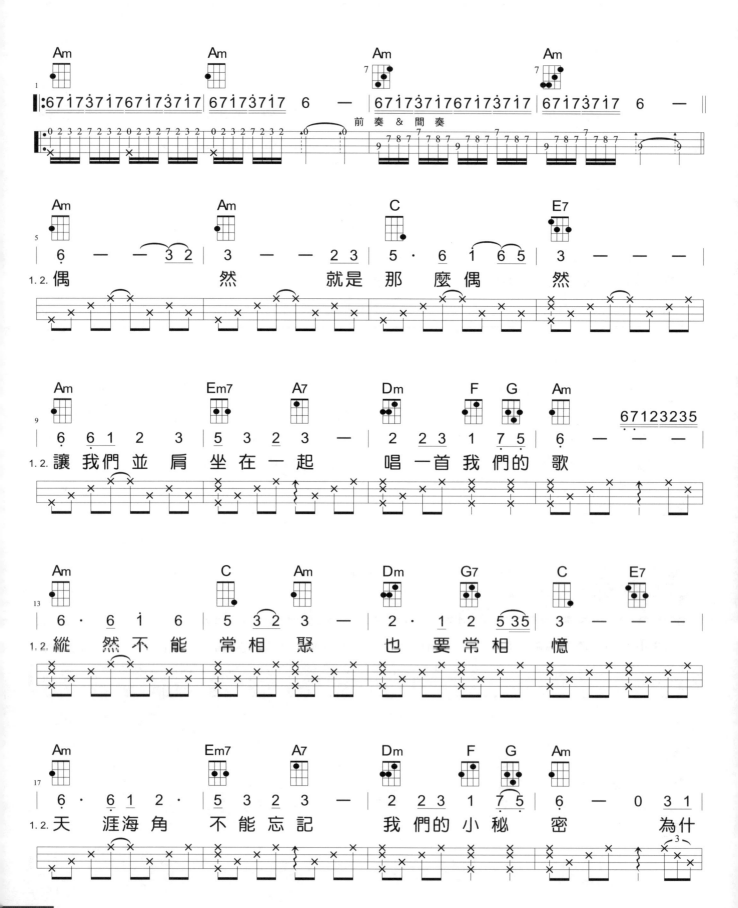

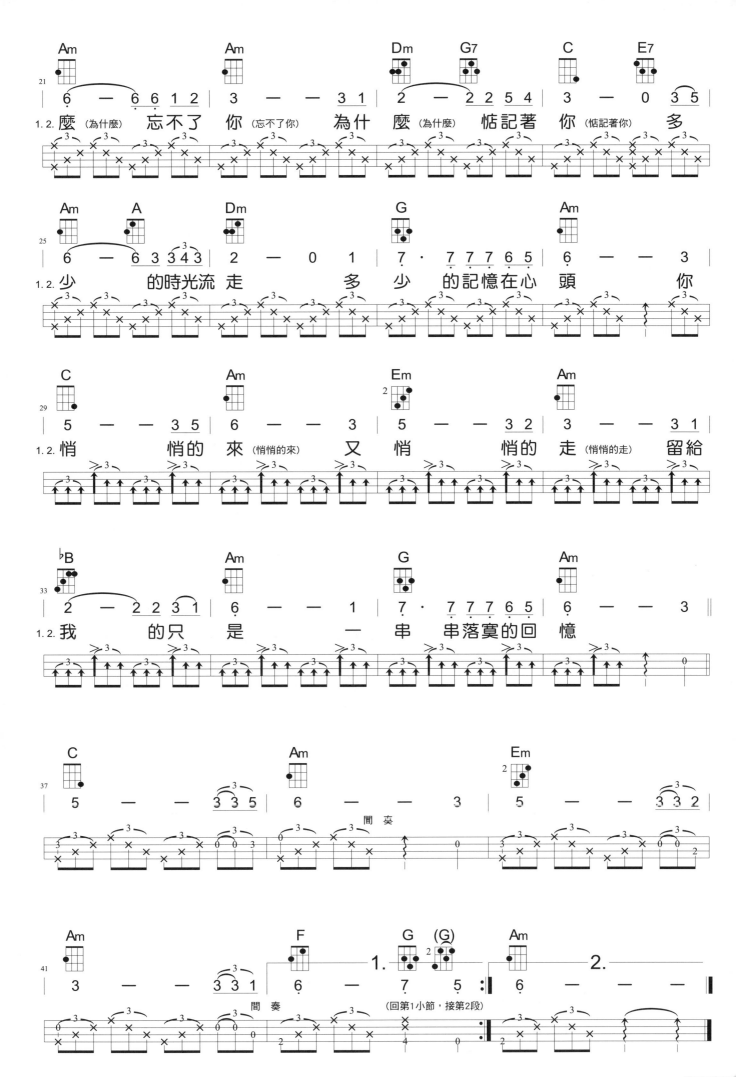

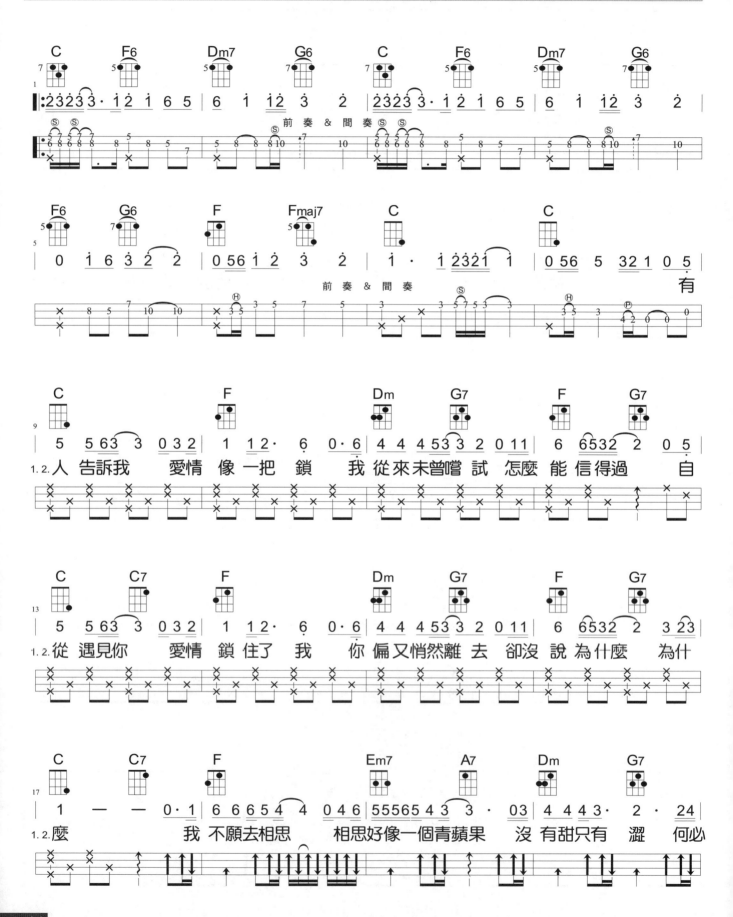

情鎖

C調 • Slow Soul • 速度4/4 ♩=82 • 音域 5～i

作詞／莊奴
作曲／林庭筠
演唱／蔡琴

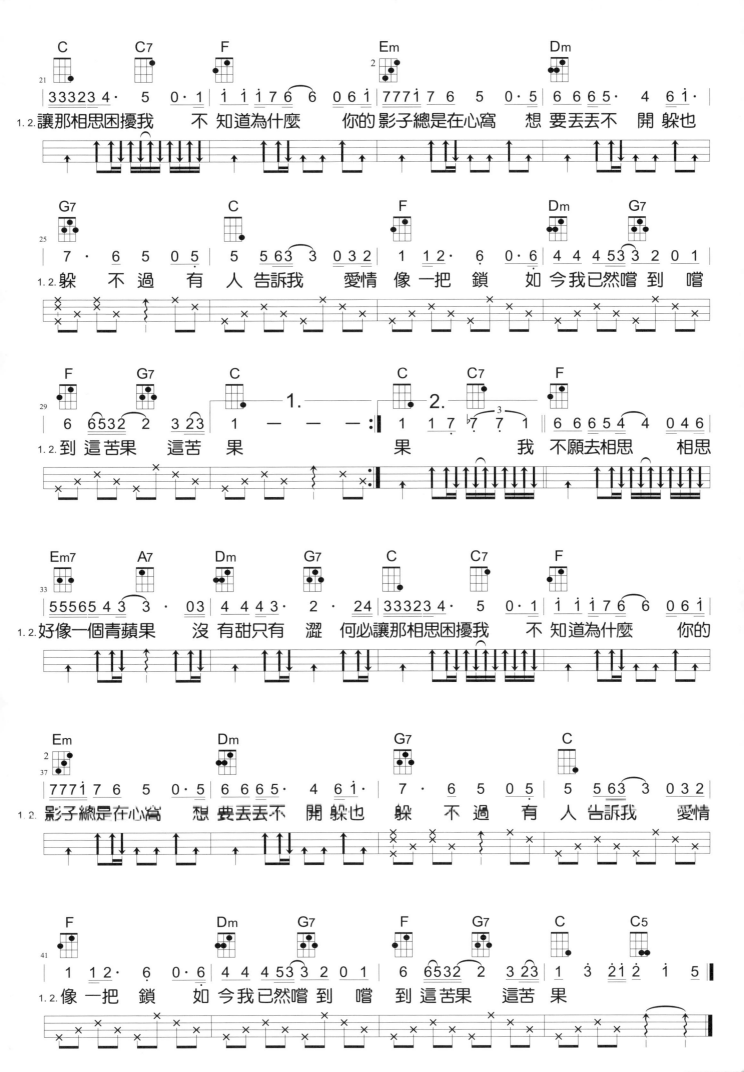

牽掛

C調 • Slow Soul • 速度4/4 ♩=87 • 音域 5～6

作詞 / 洪小喬
作曲 / 李臺元
演唱 / 黃仲崑

• 建 議 節 奏 •

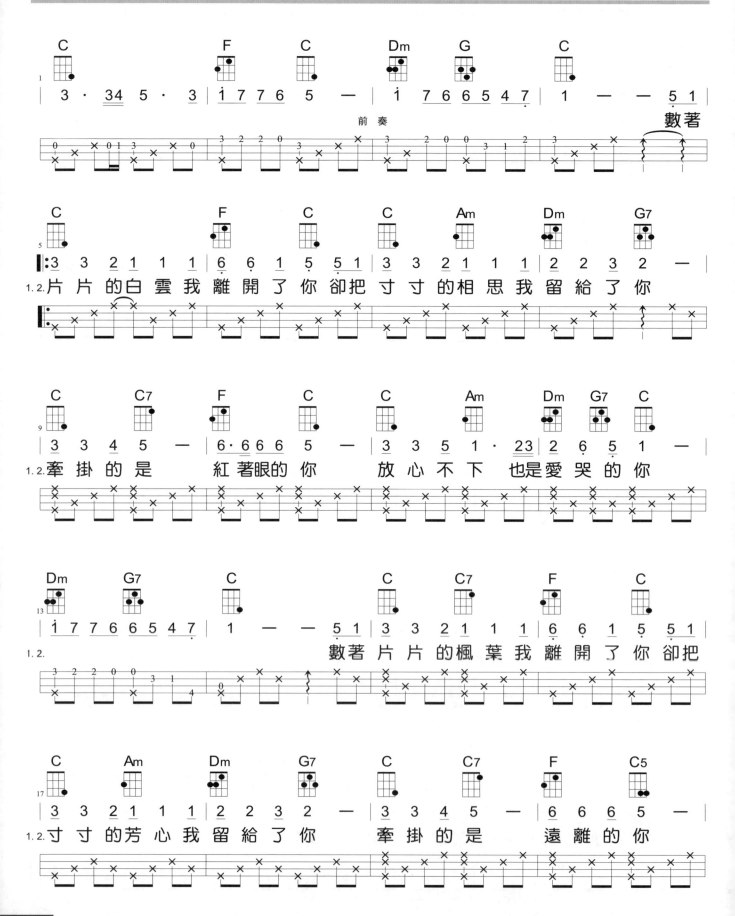

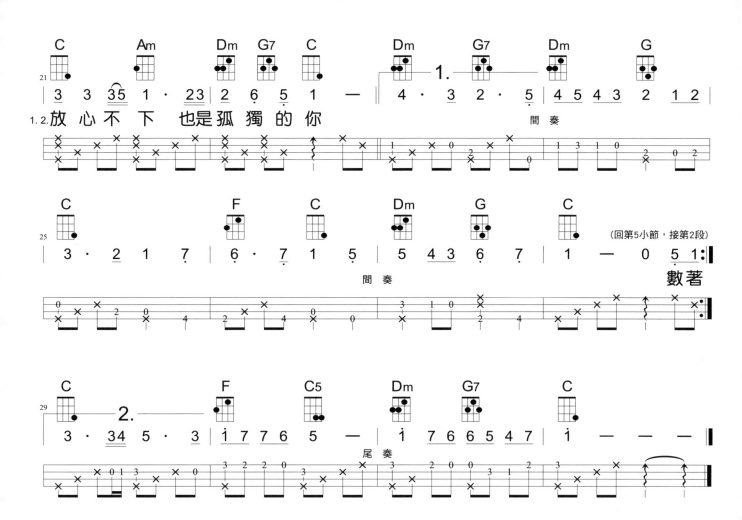

放心不下 也是孤獨的你

童年

C調 • Folk Rock • 速度 4/4 ♩=130 • 音域 3～5

作詞 / 羅大佑
作曲 / 羅大佑
演唱 / 羅大佑

• 建 議 節 奏 •

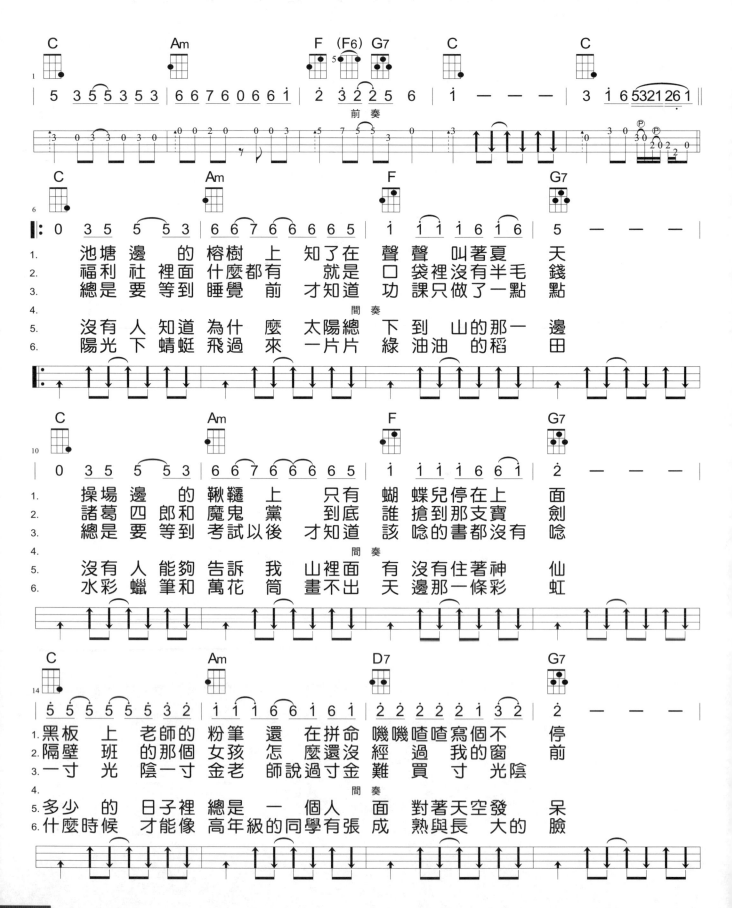

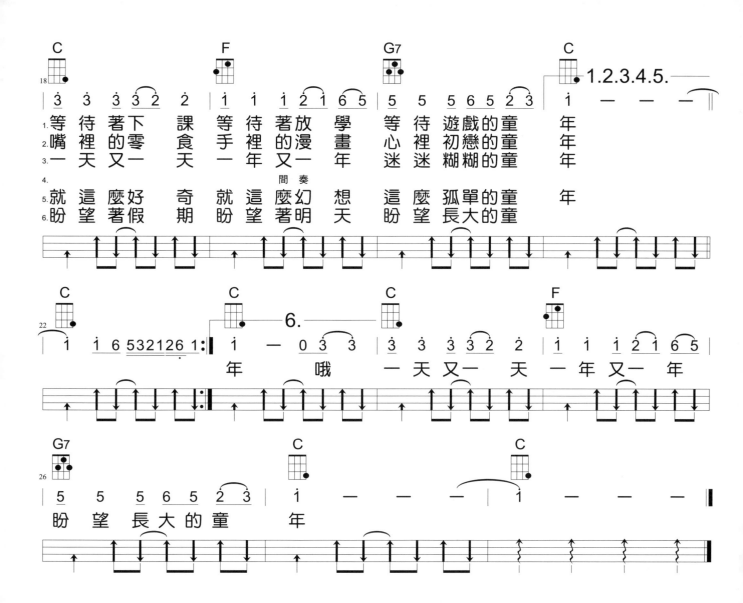

上課筆記

結束

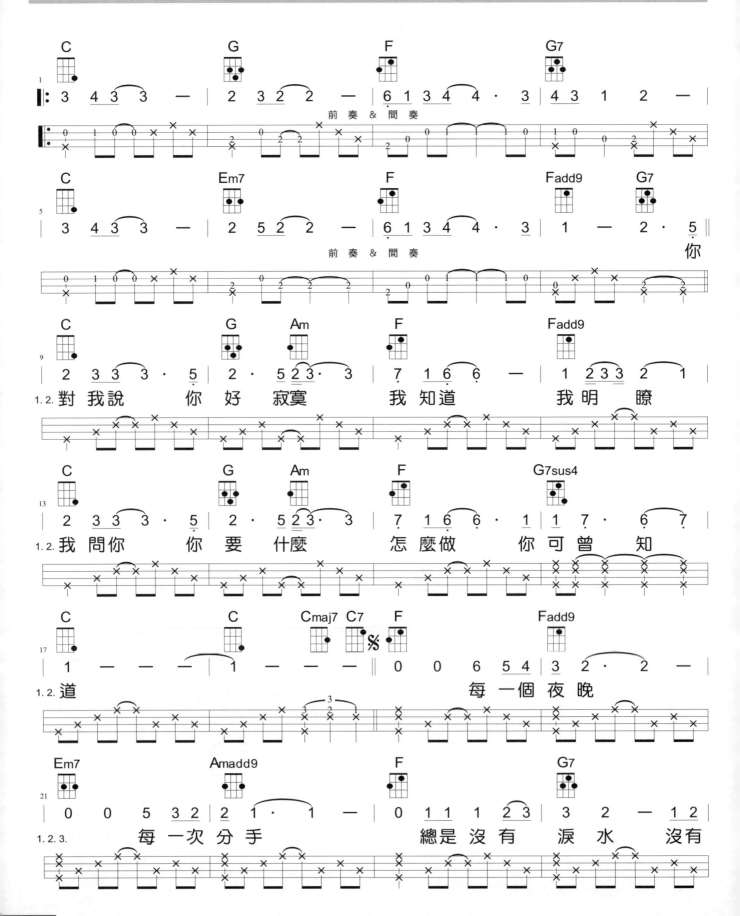

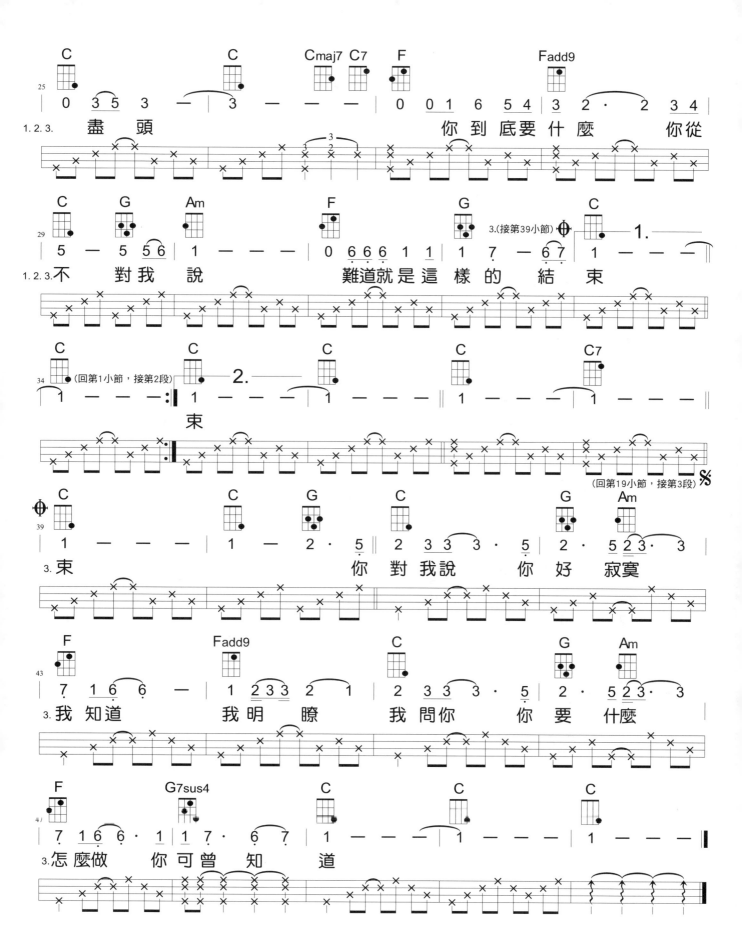

萍聚

C調 • Slow Soul • 速度4/4 ♩=93 • 音域5～6

作詞 / 嚕啦啦
作曲 / 嚕啦啦
演唱 / 李翊君

建議節奏

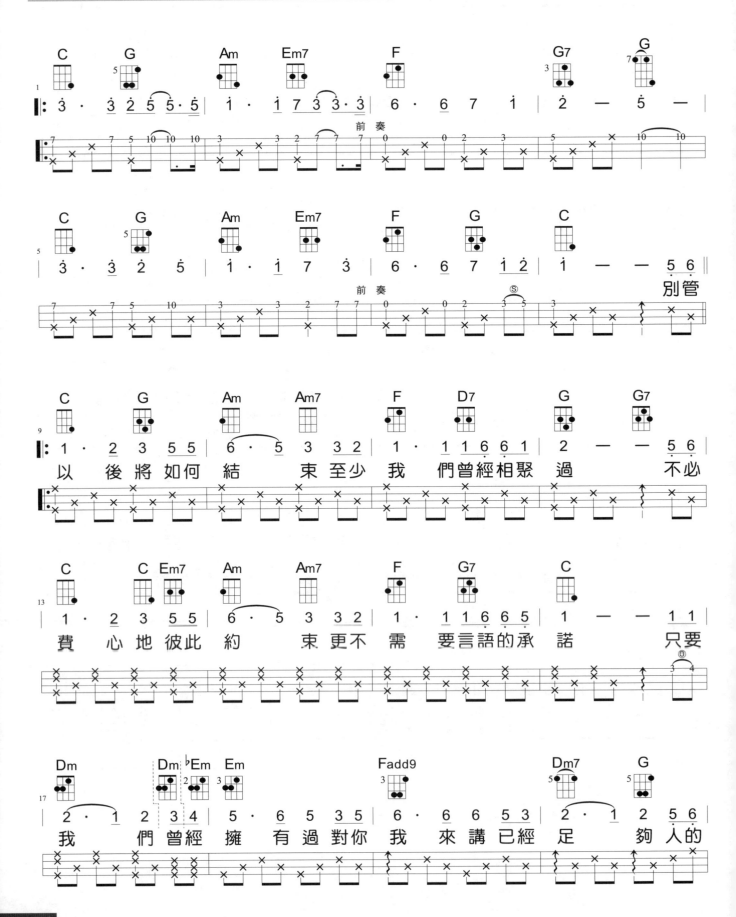

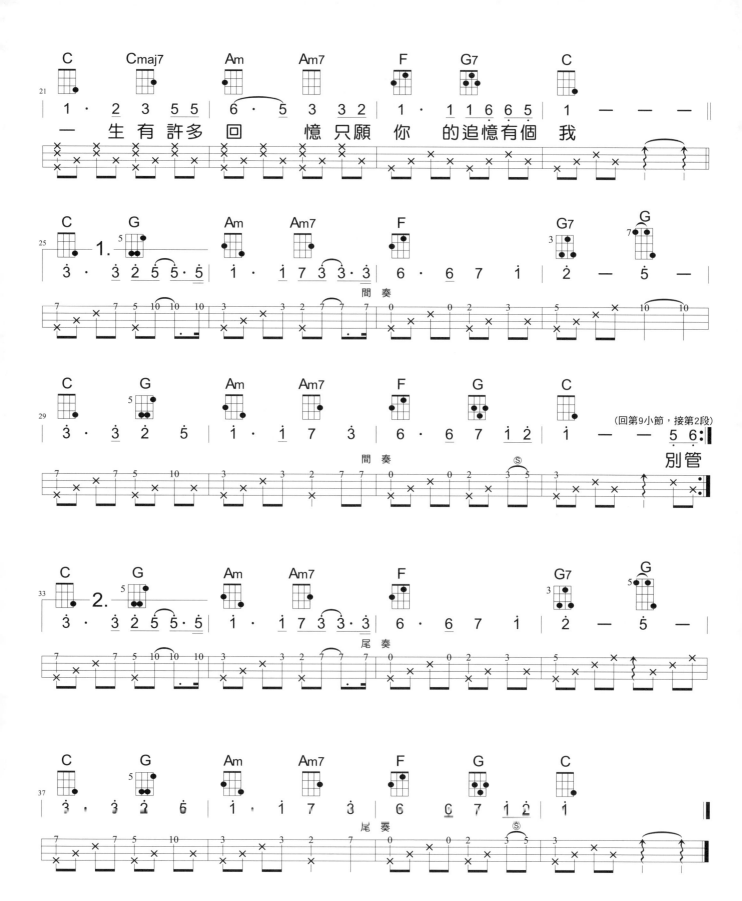

想你

作詞 / 趙學齡
作曲 / 趙學齡
演唱 / 趙學萱

C調 • Slow Soul • 速度4/4 ♩=83 • 音域5~6

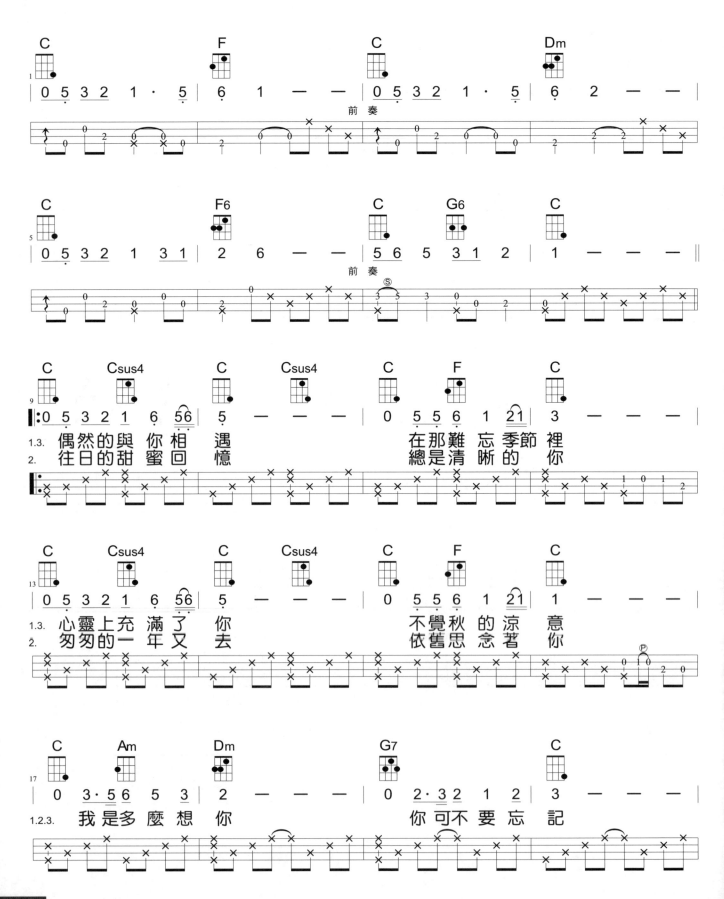

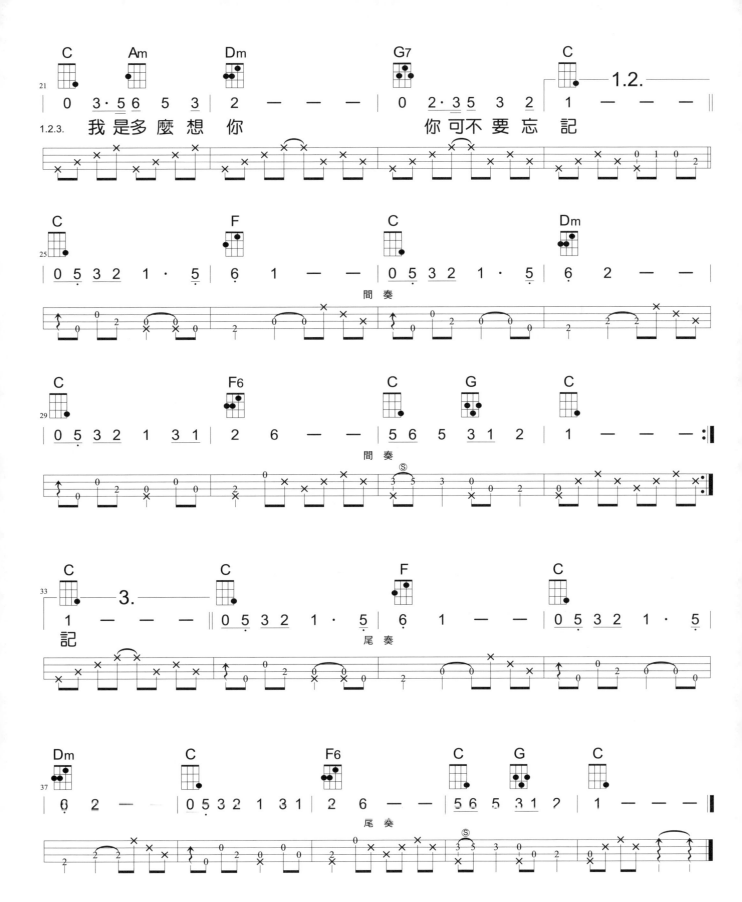

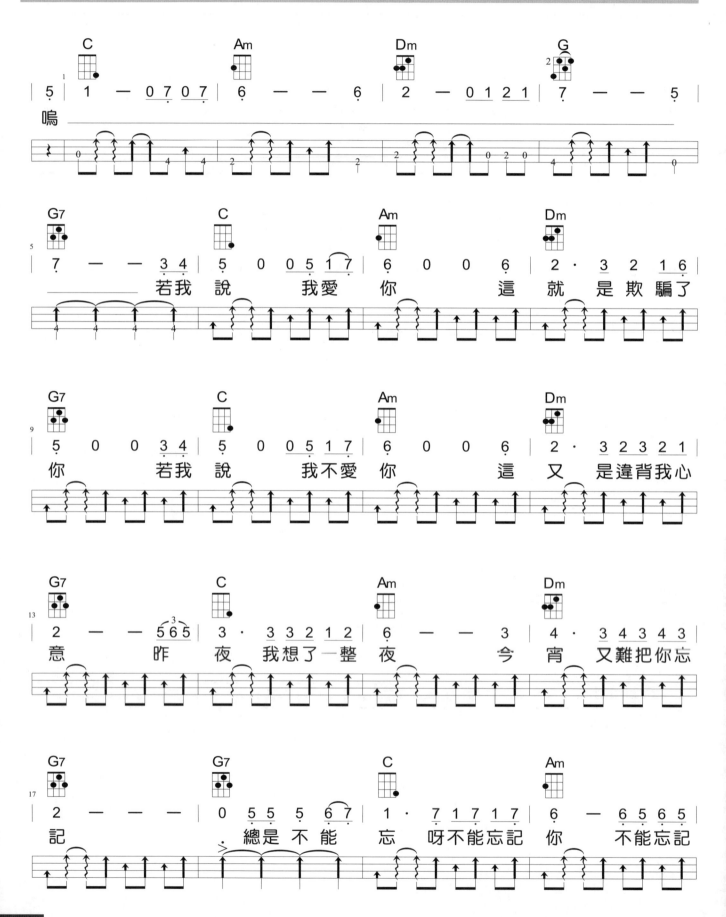

愛情

C調 • Rumba • 速度4/4 ♩=124 • 音域 3~6

作詞 / 林煌坤
作曲 / 林煌坤
演唱 / 劉文正

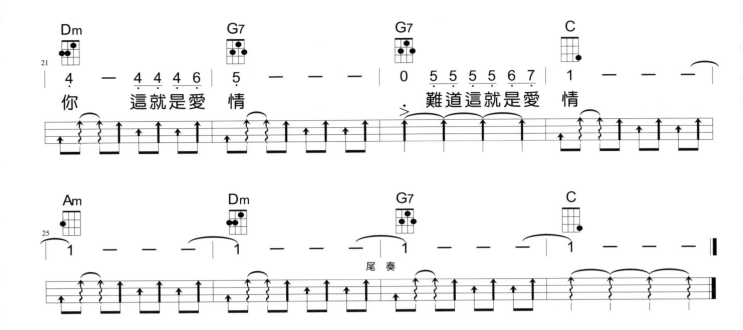

漁唱

C調 • Soul • 速度 4/4 ♩=80 • 音域 5～6

作詞 / 靳鐵章
作曲 / 靳鐵章
演唱 / 黃大城

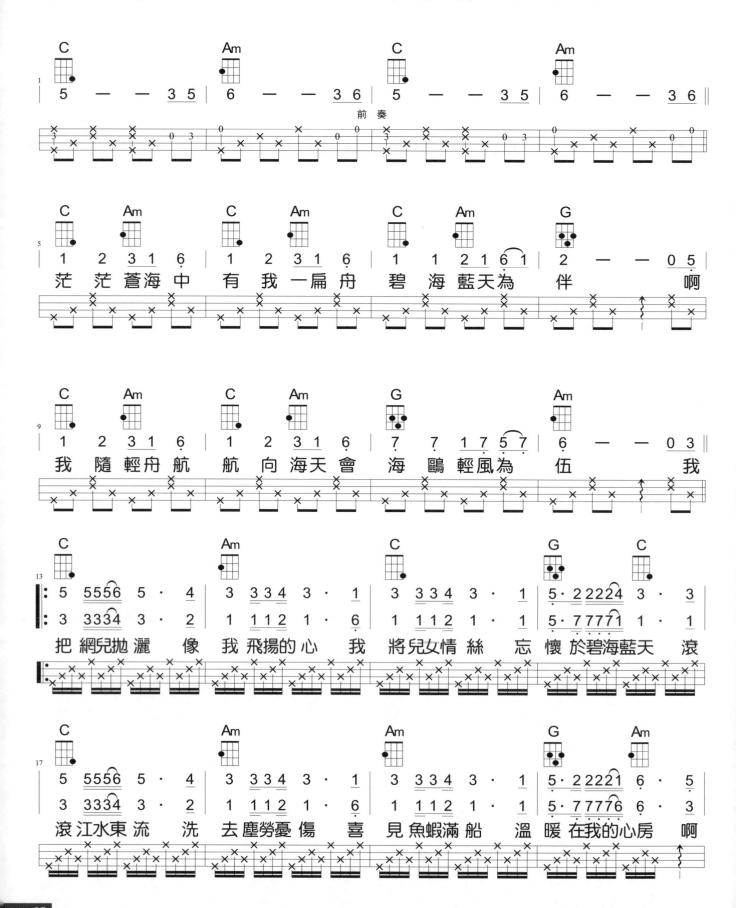

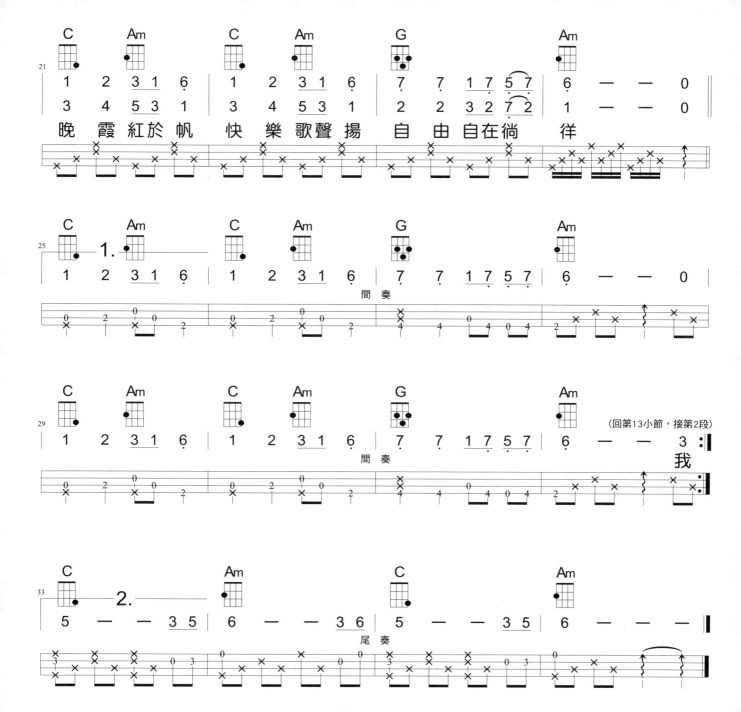

廟會

C調 • Folk Rock • 速度 4/4 ♩=138 • 音域 6~6

作詞 / 賴西安
作曲 / 陳輝雄
演唱 / 王夢麟

• 建議節奏 •

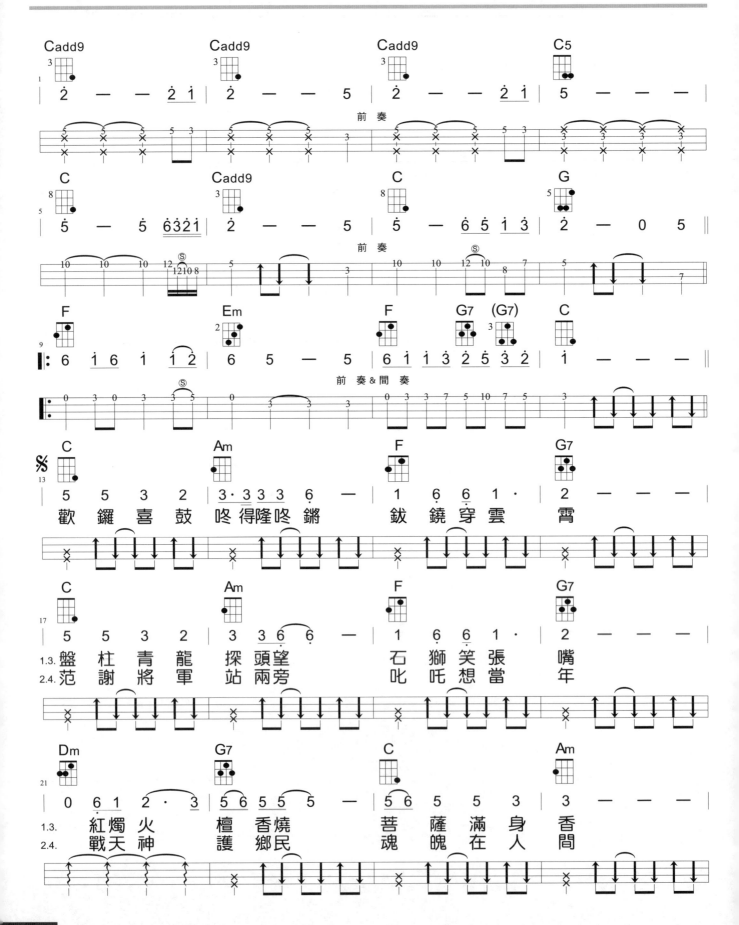

歡 鑼 喜 鼓 咚 得隆 咚 鏘 鈸 鐃 穿 雲 霄

1.3. 盤 杜 青 龍 探 頭 望 石 獅 笑 張 嘴
2.4. 范 謝 將 軍 站 兩旁 叱 吒 想 當 年

1.3. 紅 燭 火 檀 香 燒 菩 薩 滿 身 香
2.4. 戰 天 神 護 鄉 民 魂 魄 在 人 間

62

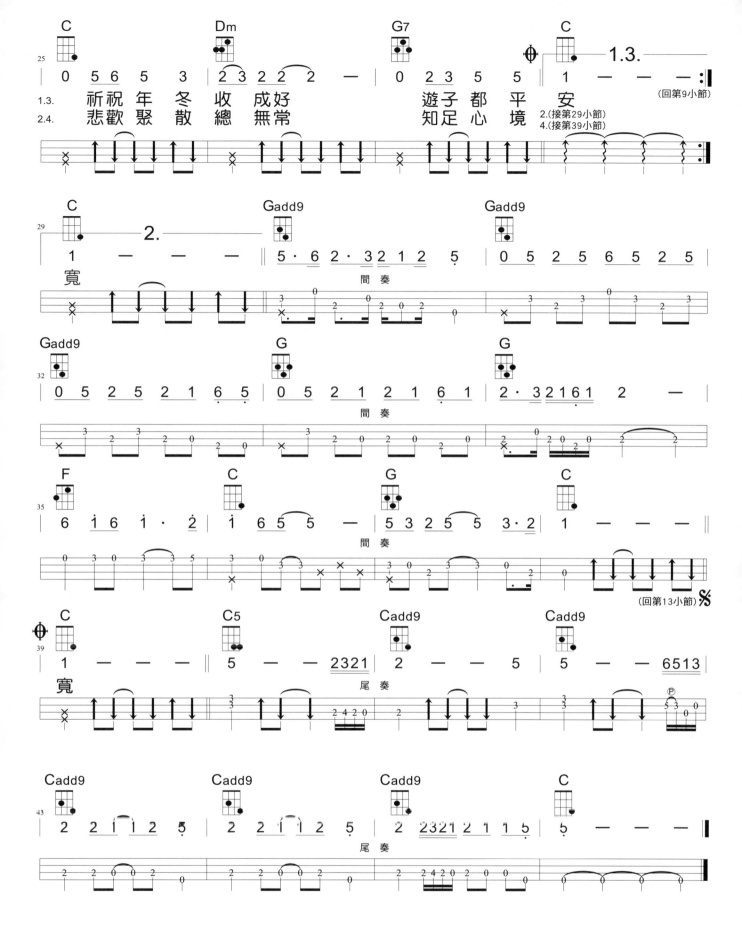

祈祝　年　冬　收　成　好　　　　遊子　都　平　安
悲歡　聚　散　總　無　常　　　　知足　心　平　境

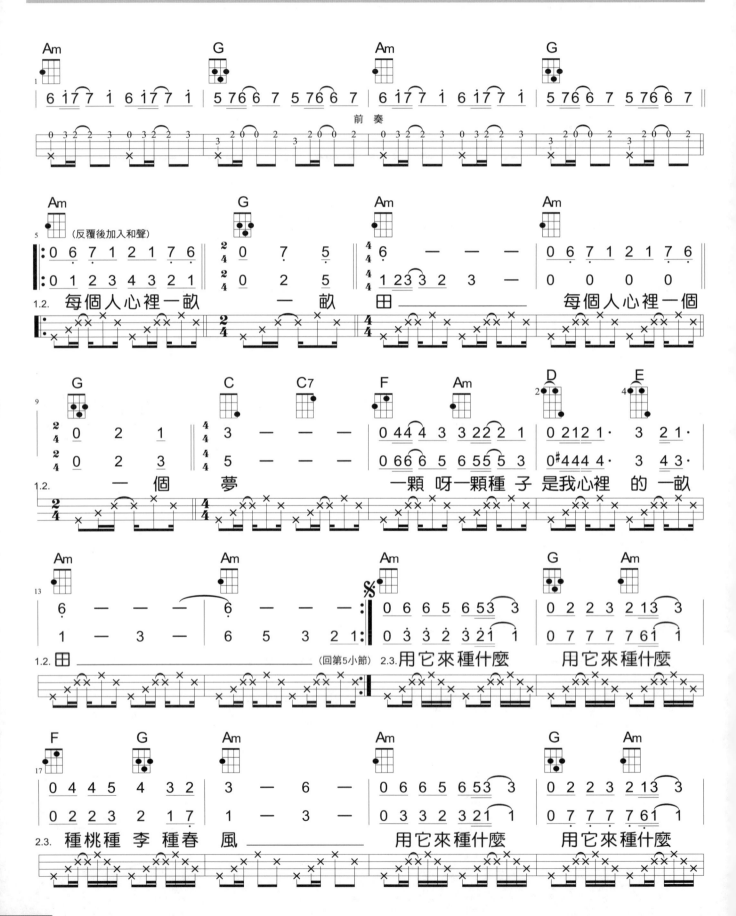

夢田

作詞／三毛
作曲／翁孝良
演唱／齊豫
　　　潘越雲

Am調 • Soul • 速度4/4 ♩=86 • 音域5～6̇

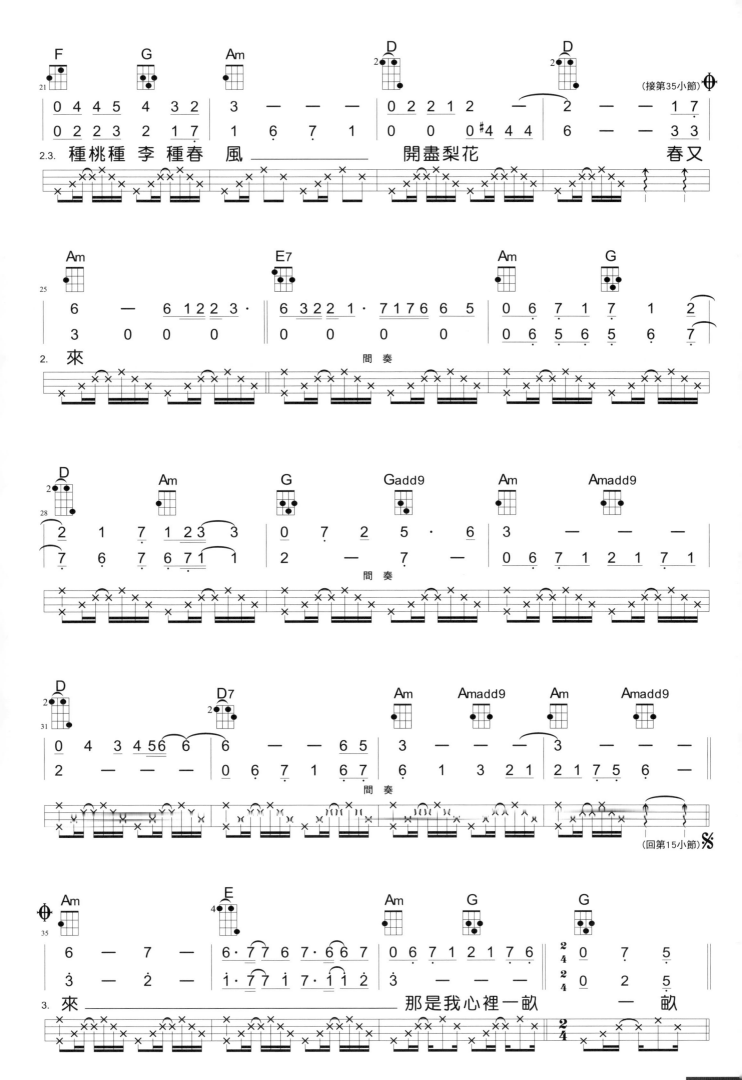

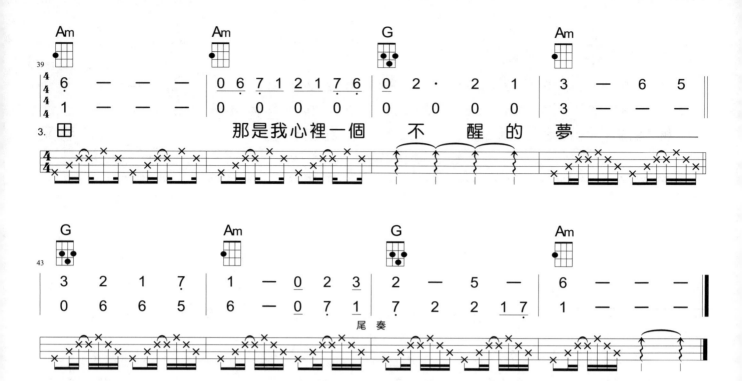

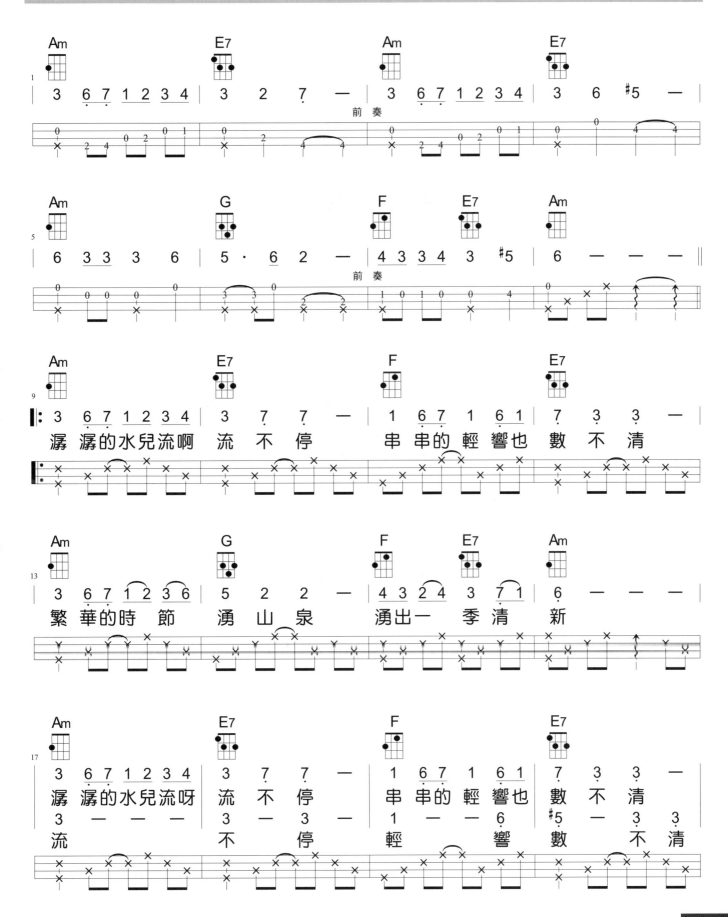

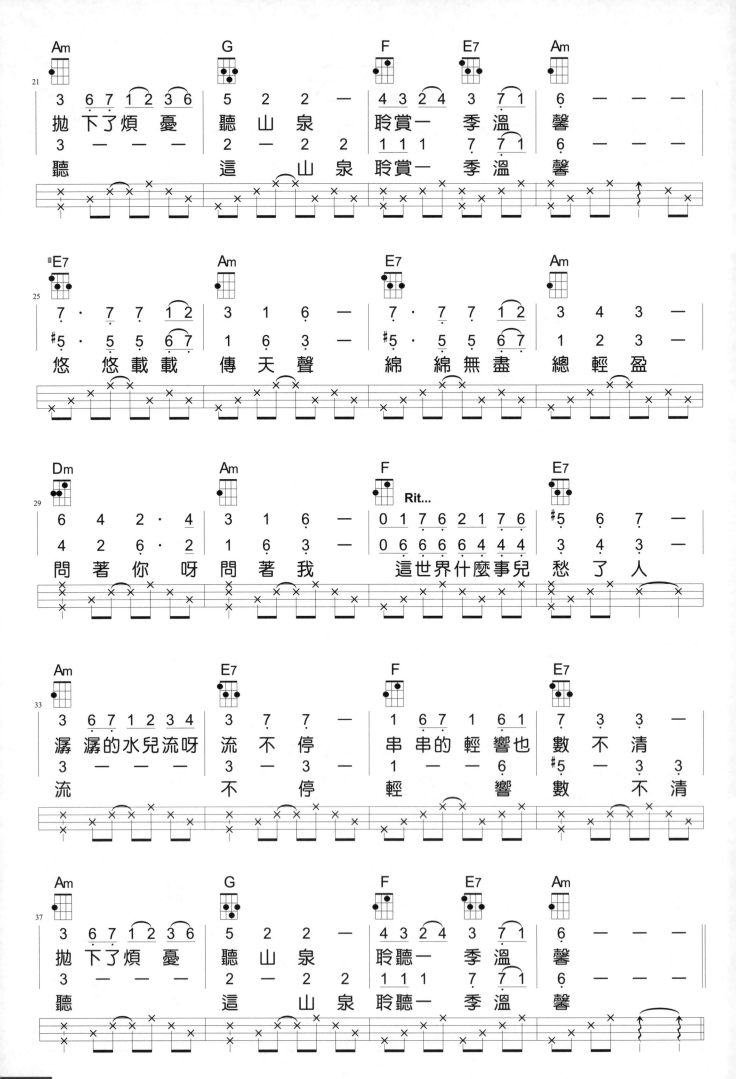

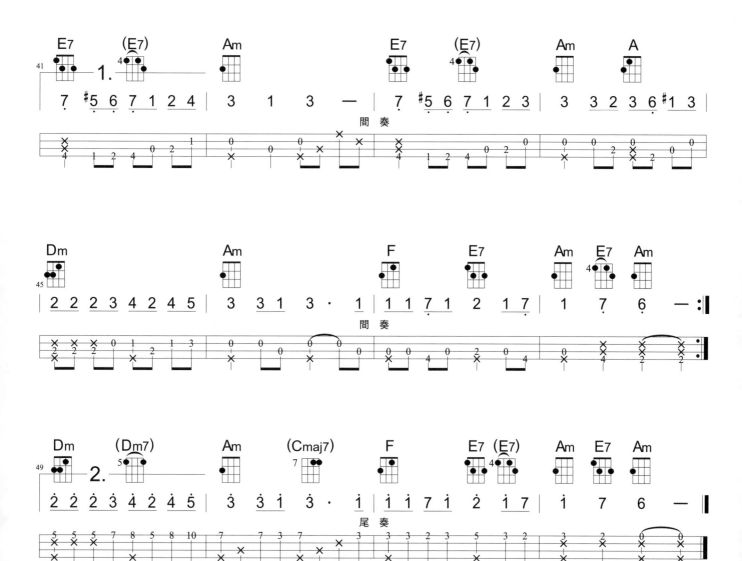

上課筆記

讀你

作詞 / 梁弘志
作曲 / 梁弘志
演唱 / 蔡琴

C調 • Soul • 速度4/4 ♩=90 • 音域5～6

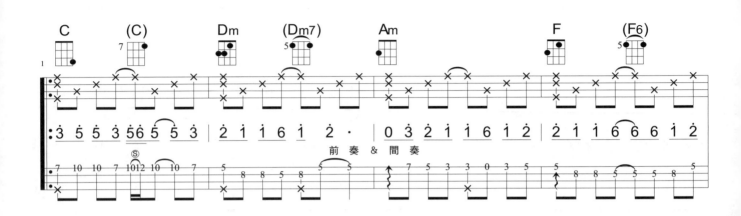

前奏 & 間奏

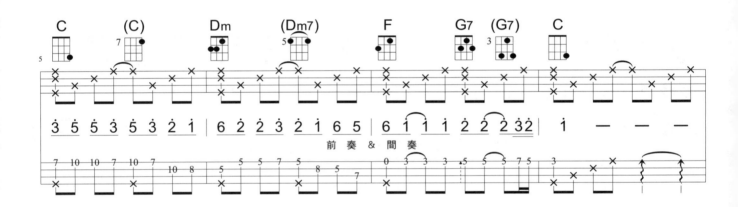

前奏 & 間奏

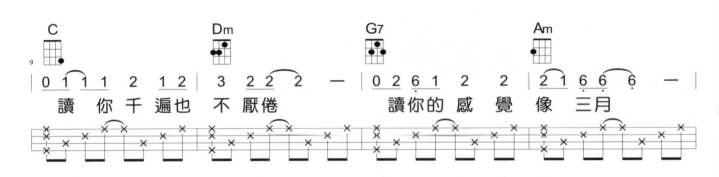

讀 你 千 遍 也 不 厭 倦　　讀 你 的 感 覺 像 三 月

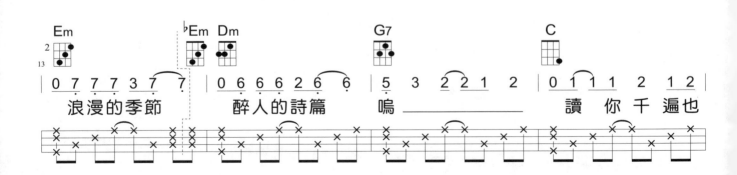

浪 漫 的 季 節　　　醉 人 的 詩 篇　　嗚　　　　　　　　讀 你 千 遍 也

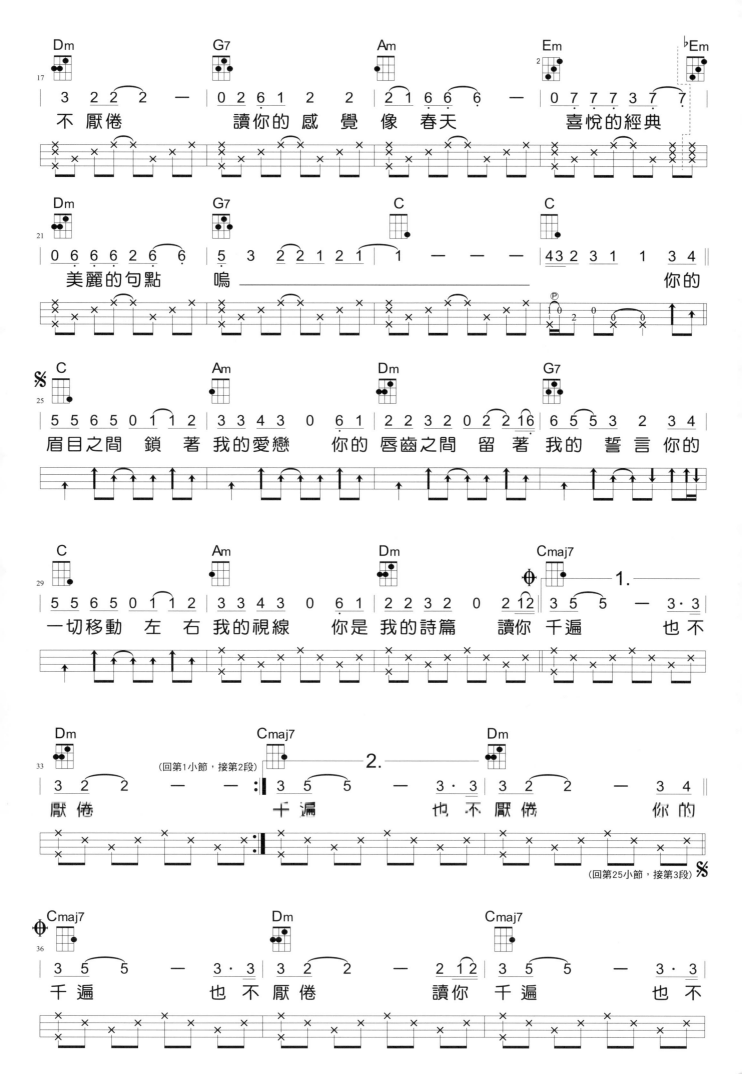

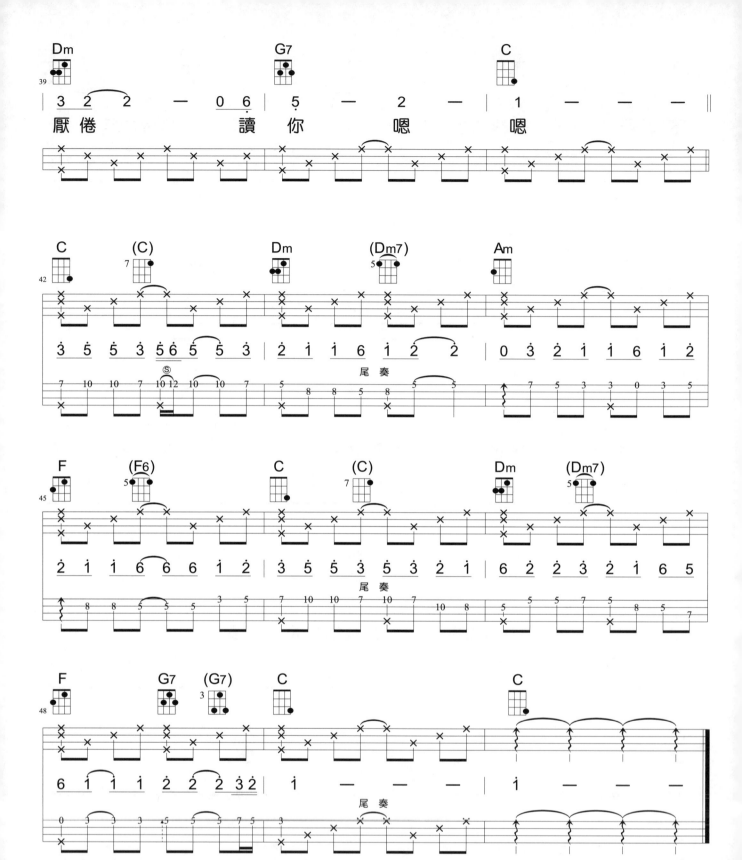

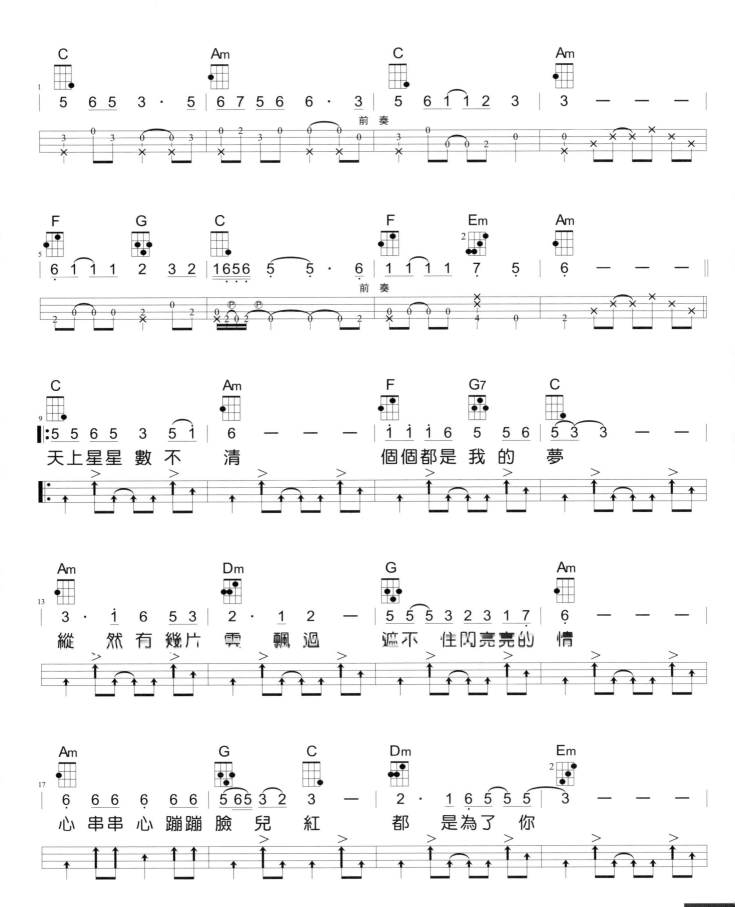

一串心

作詞／孫　儀
作曲／劉家昌
演唱／沈　雁

Am調 • Mod Soul • 速度4/4 ♩=128 • 音域6～1

天上星星 數不 清　個個都是我的 夢

縱 然有幾片 雲 飄過 遮不 住閃亮亮的 情

心串串 心 蹦蹦 臉兒 紅　都 是為了 你

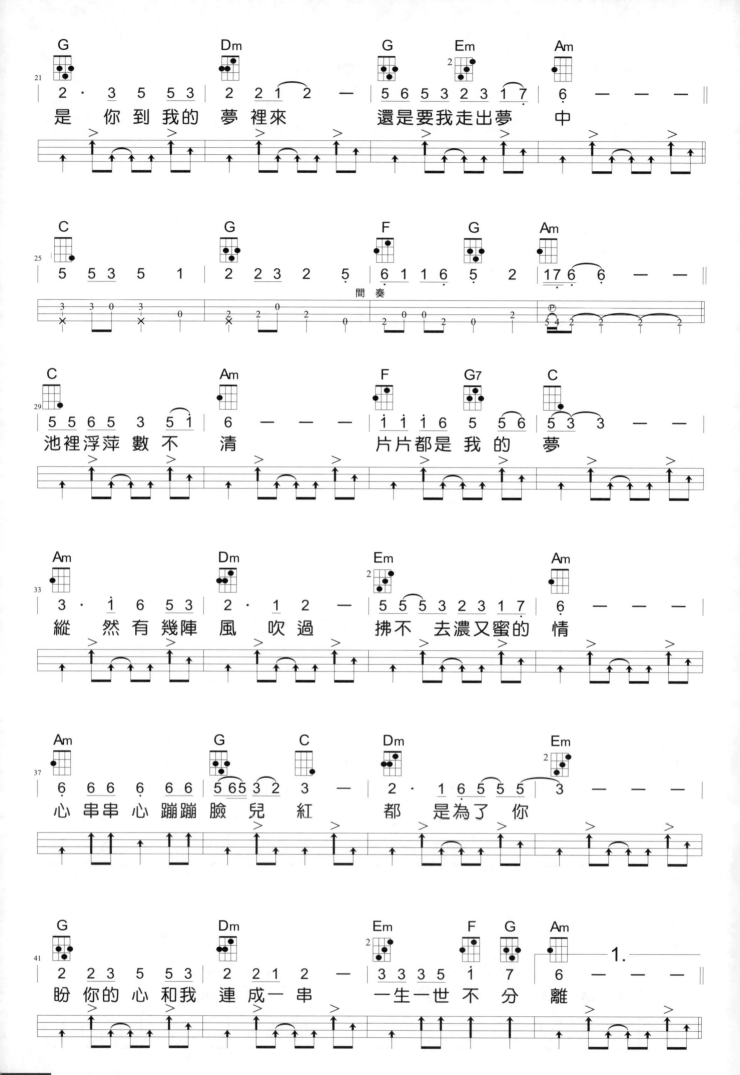

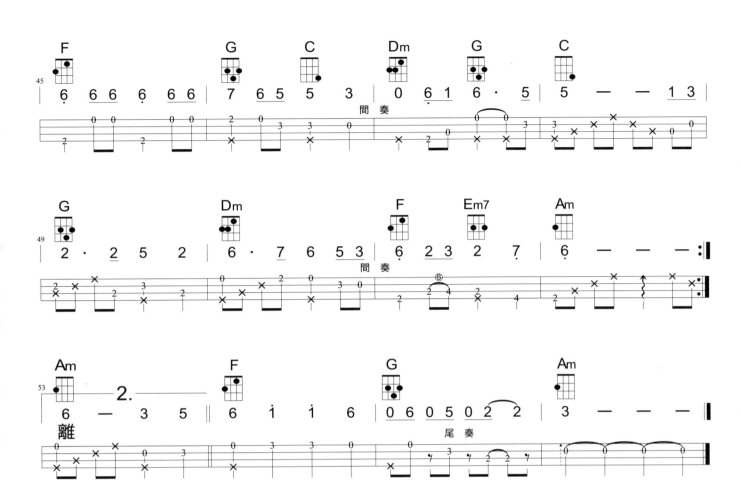

上課筆記

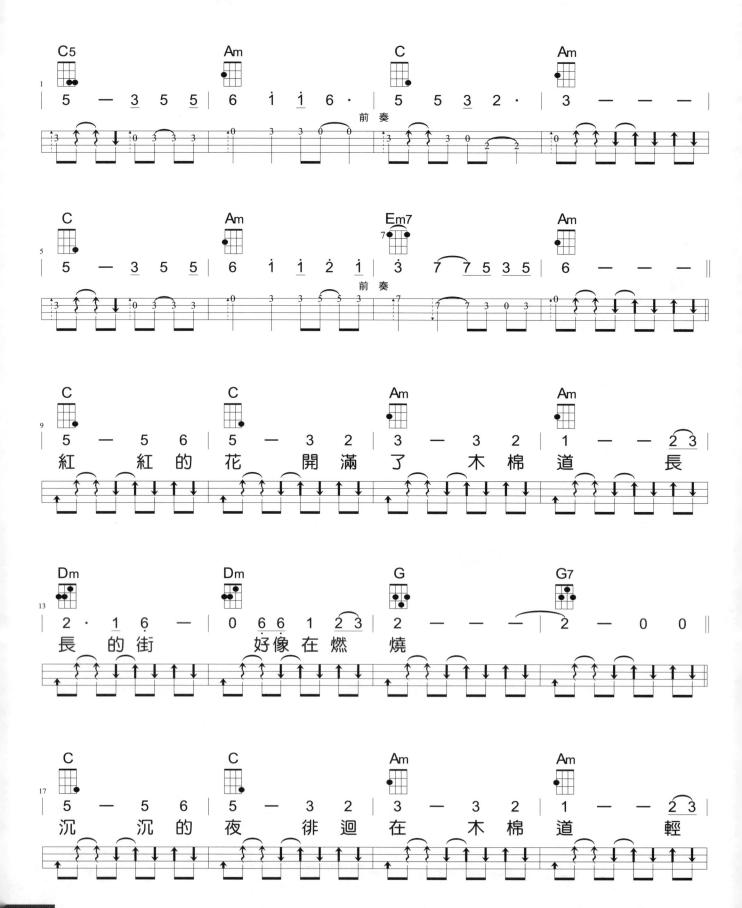

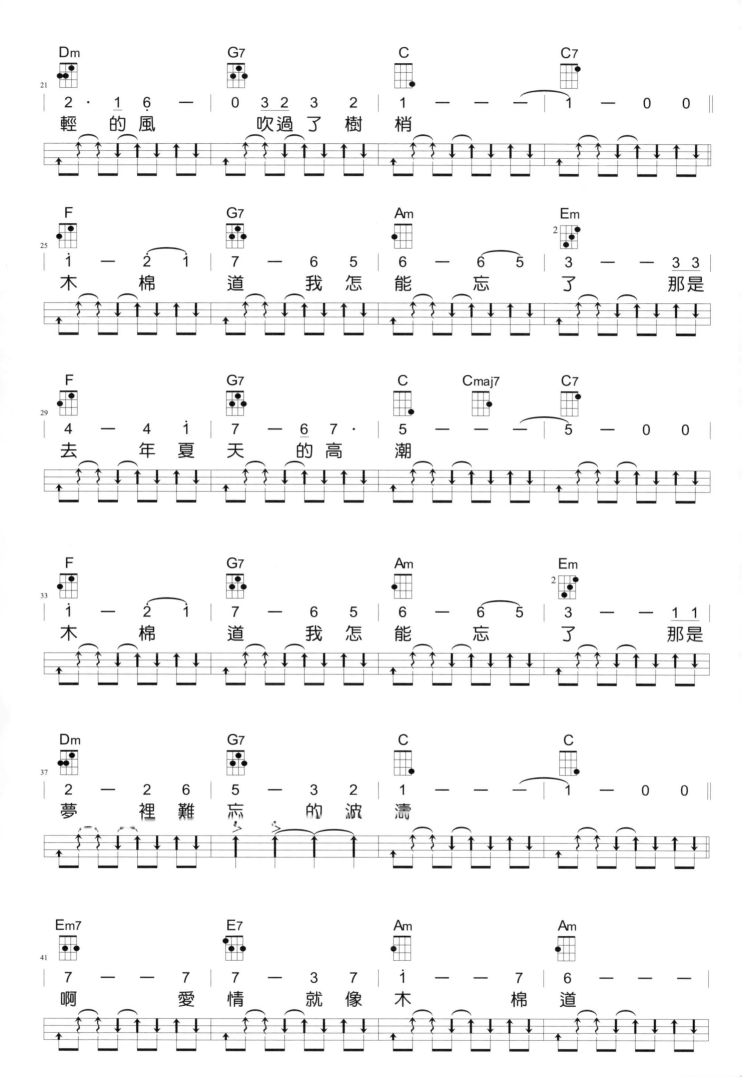

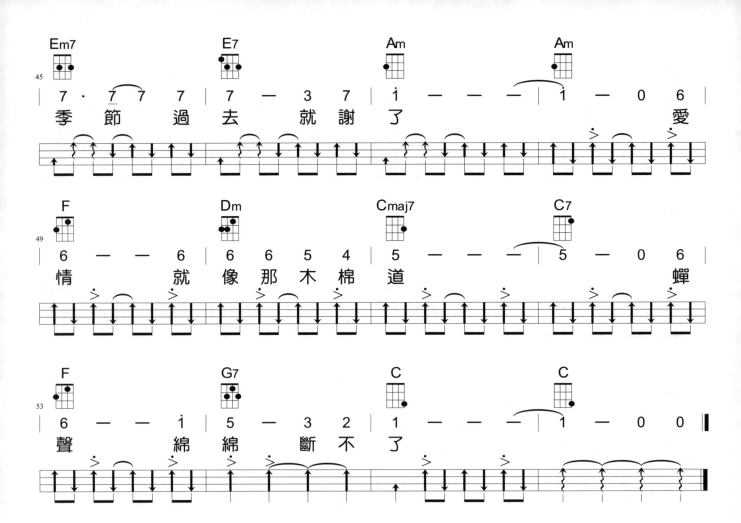

出塞曲

作詞 / 席慕容
作曲 / 李南華
演唱 / 蔡　琴

Am調 • Slow Soul + March • 速度4/4 ♩=83→118 • 音域 3～6

• 建議節奏 •

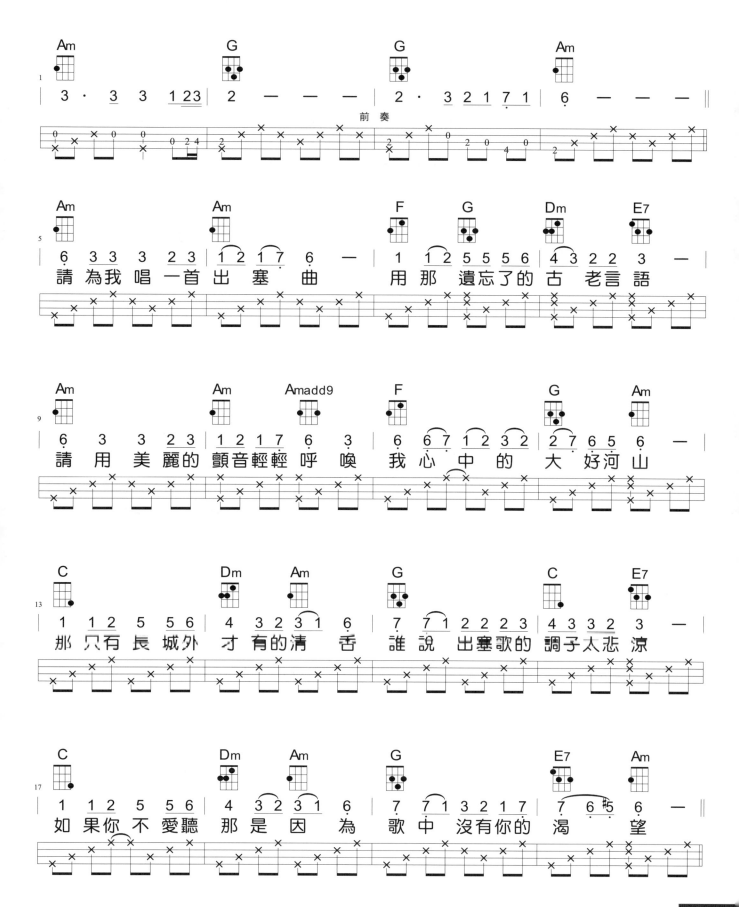

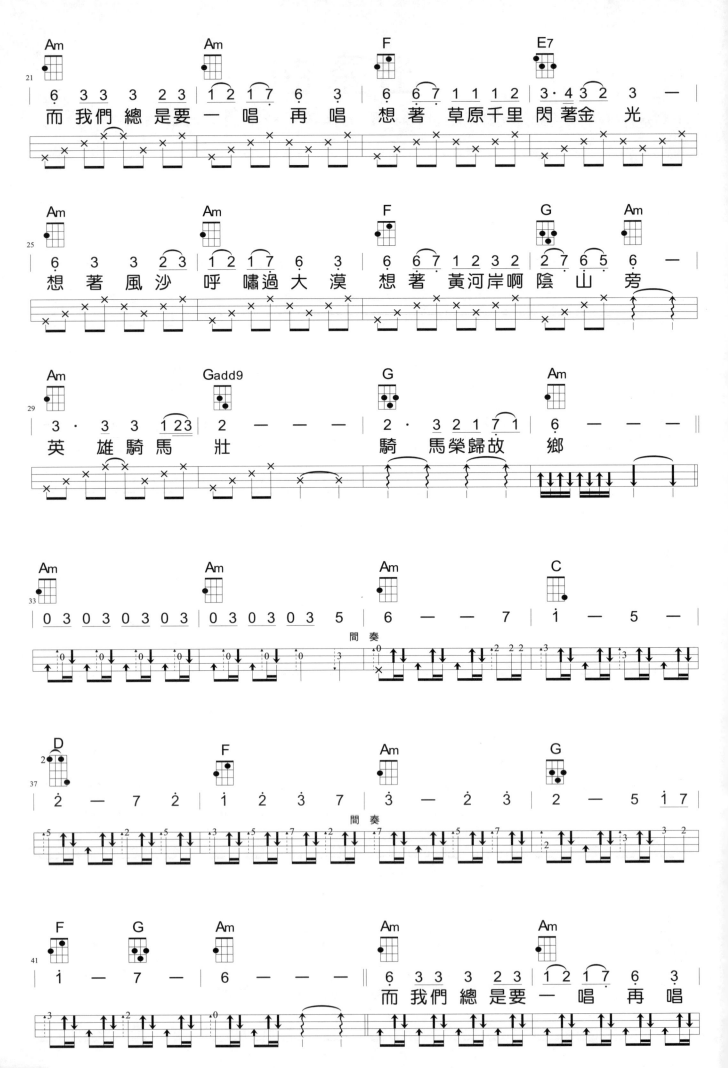

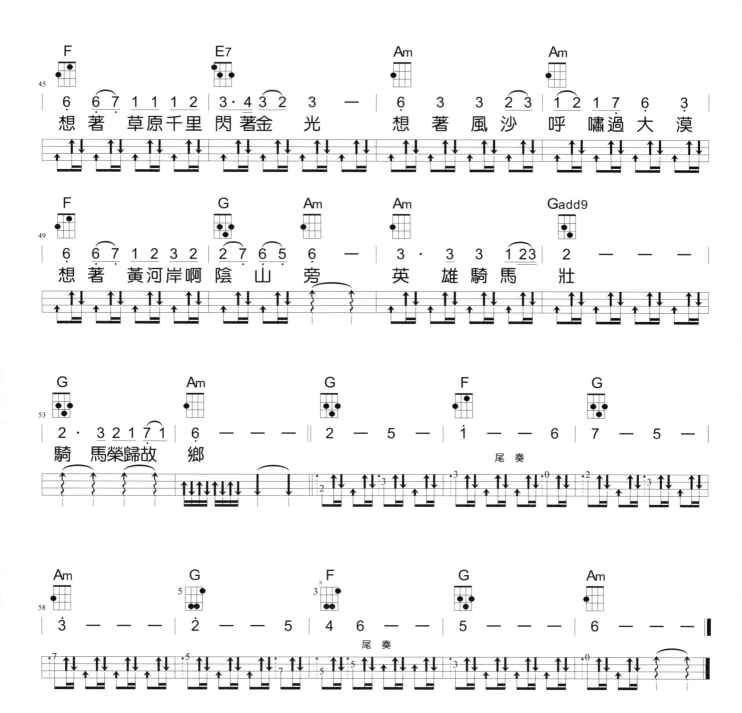

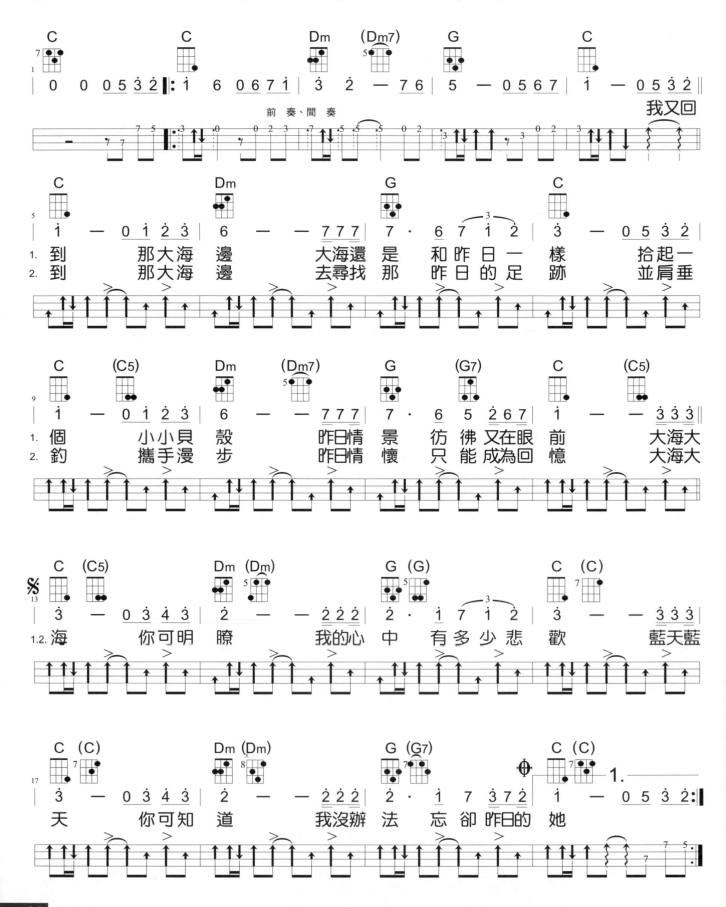

大海邊

C調 • Slow Soul • 速度 4/4 ♩=76 • 音域 5～4

作詞 / 趙曉譚
作曲 / 趙曉譚
演唱 / 潘安邦

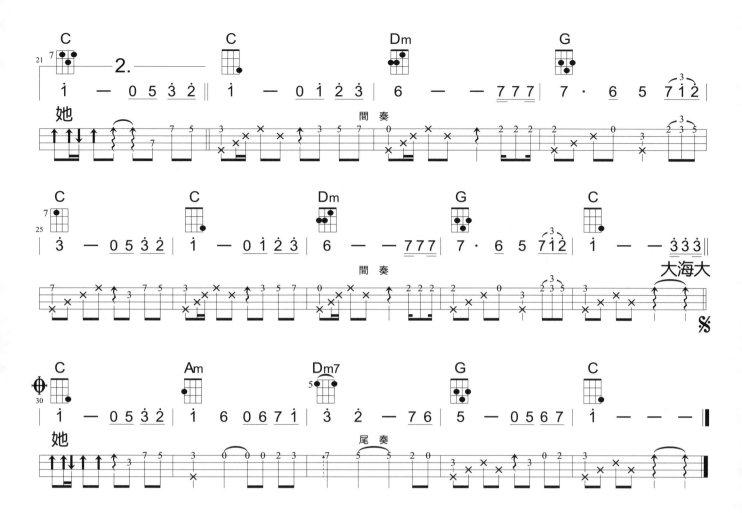

上課筆記

小茉莉

C調 • Mod Soul • 速度4/4 ♩=110 • 音域4〜6

作詞／邱 晨
作曲／邱 晨
演唱／包聖美

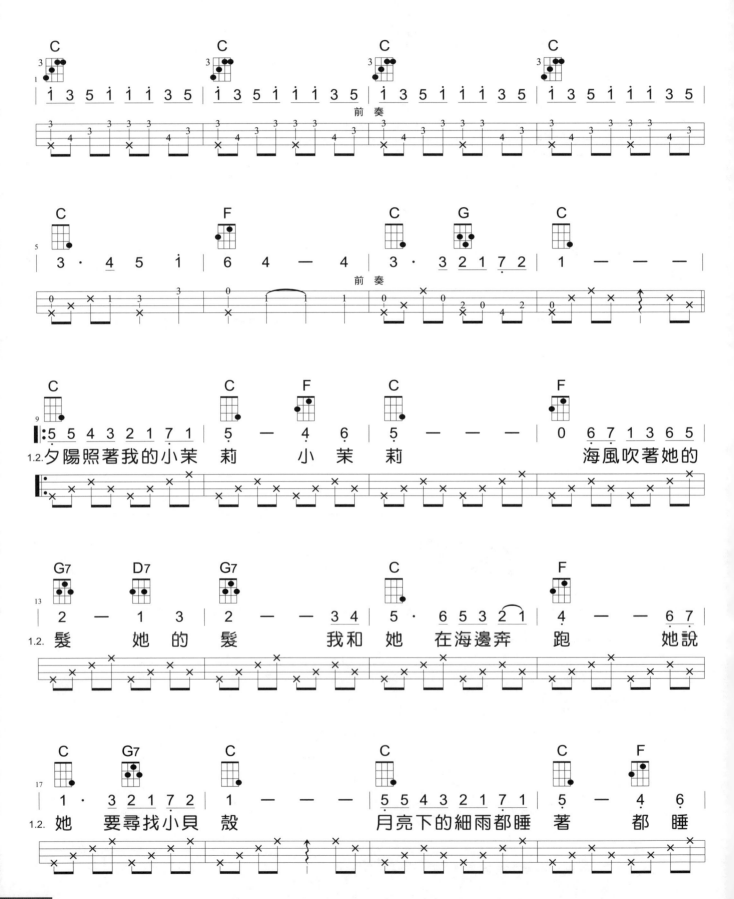

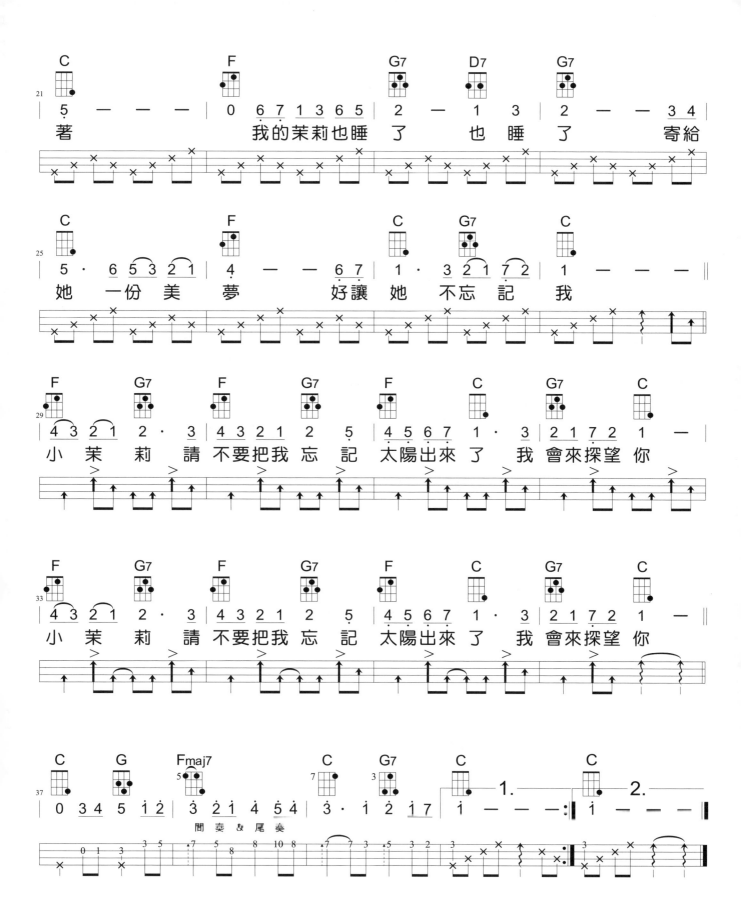

你說過

作詞 / 洪小喬
作曲 / 洪小喬
演唱 / 洪小喬
　　　黃仲崑

Am調 • Folk Rock • 速度 4/4 ♩=112 • 音域 5～6

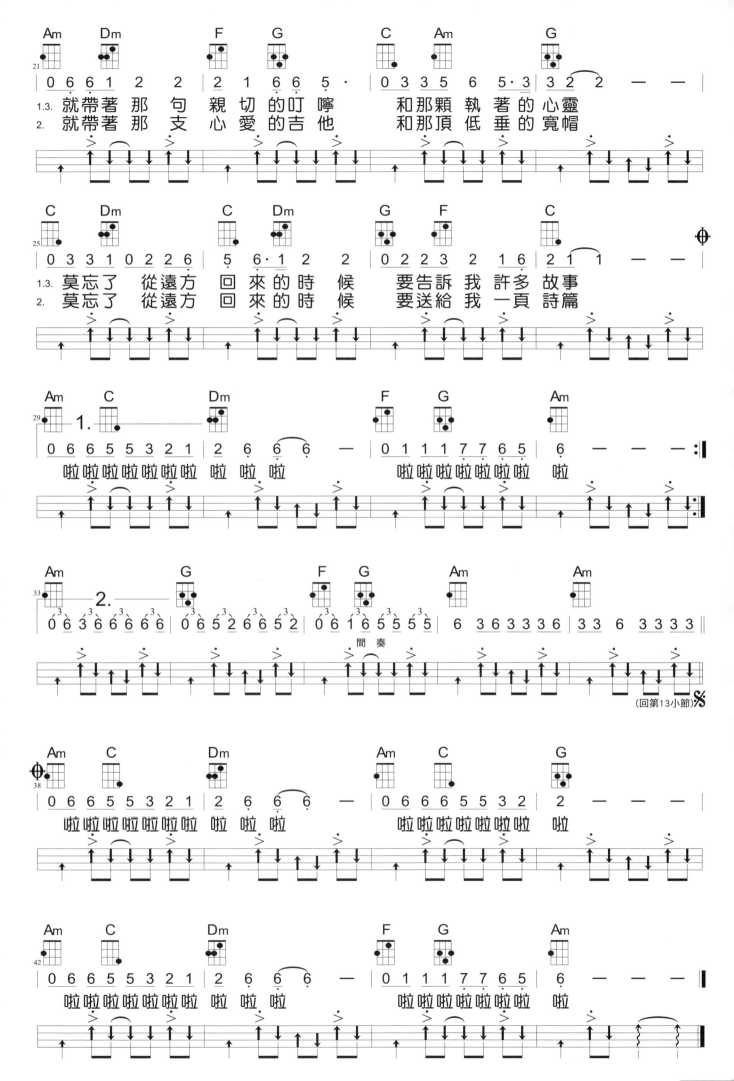

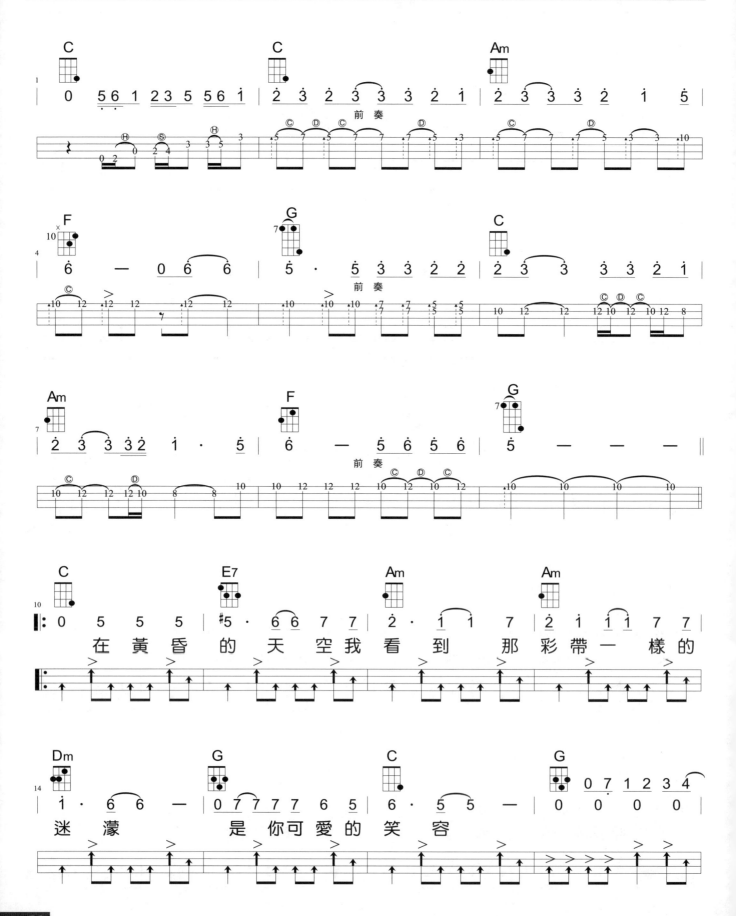

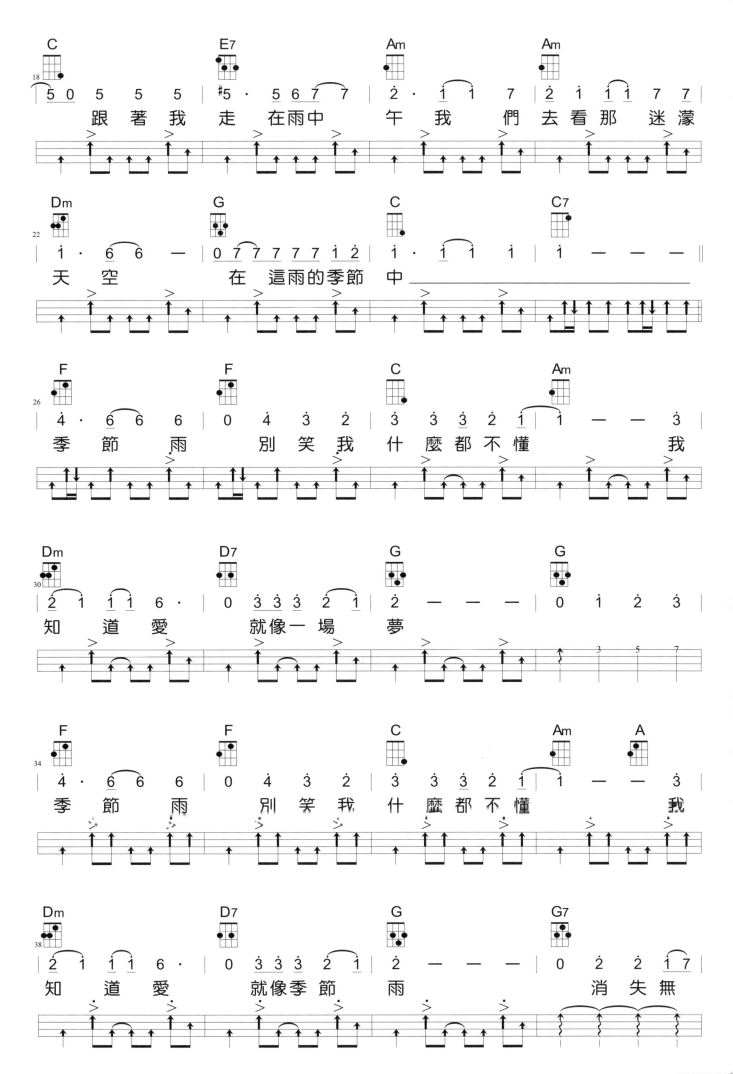

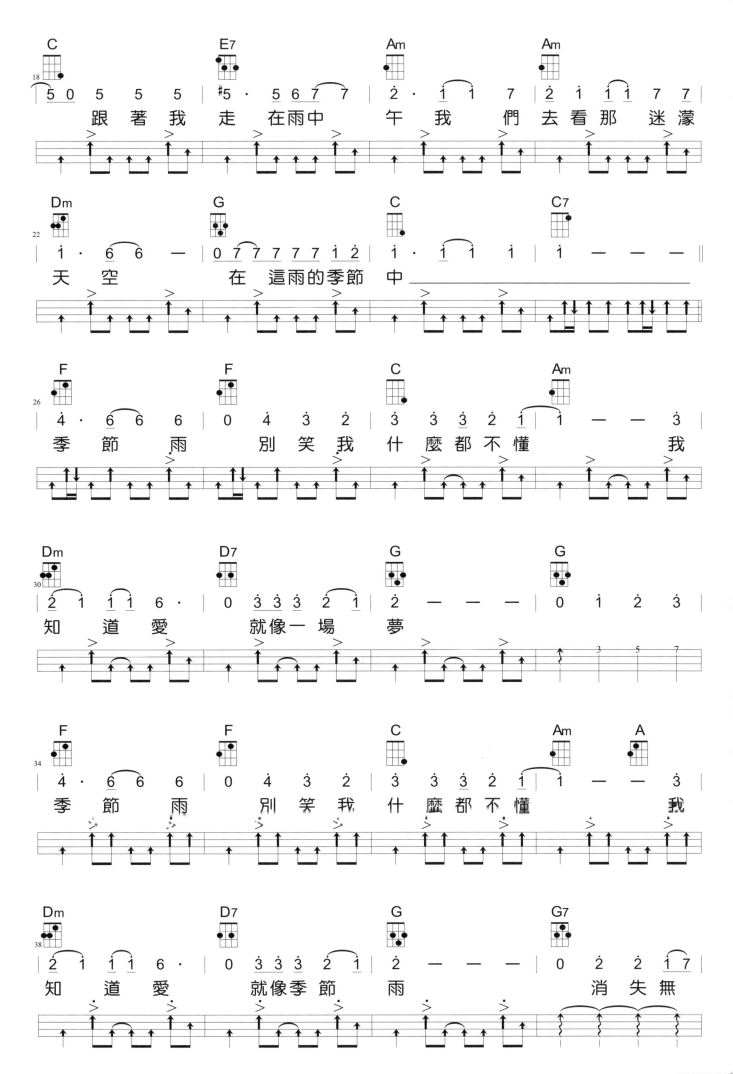

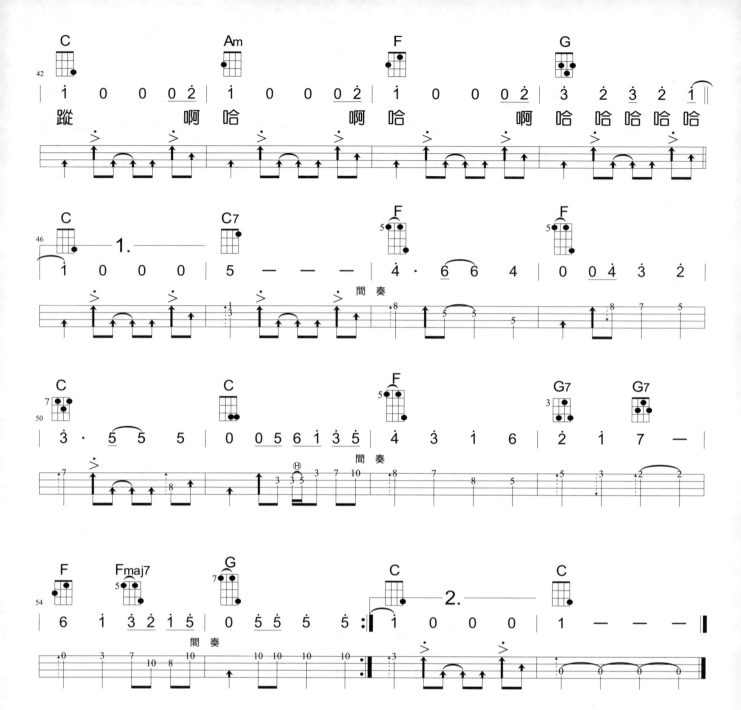

橄欖樹

C調 • Slow Soul • 速度 4/4 ♩=120 • 音域 6̣~i̇

作詞 / 三 毛
作曲 / 李泰祥
演唱 / 齊 豫

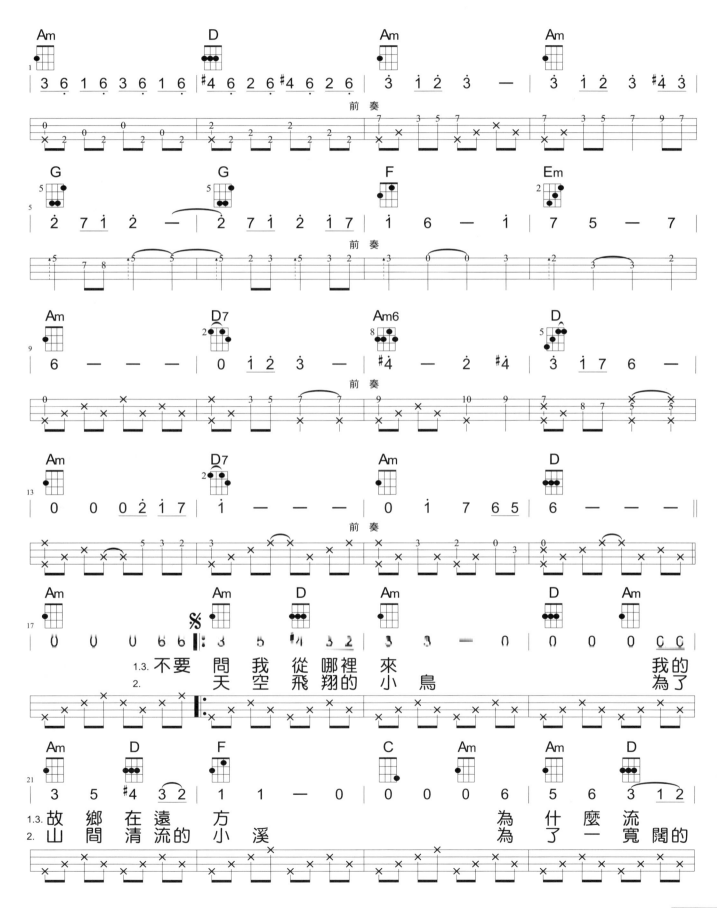

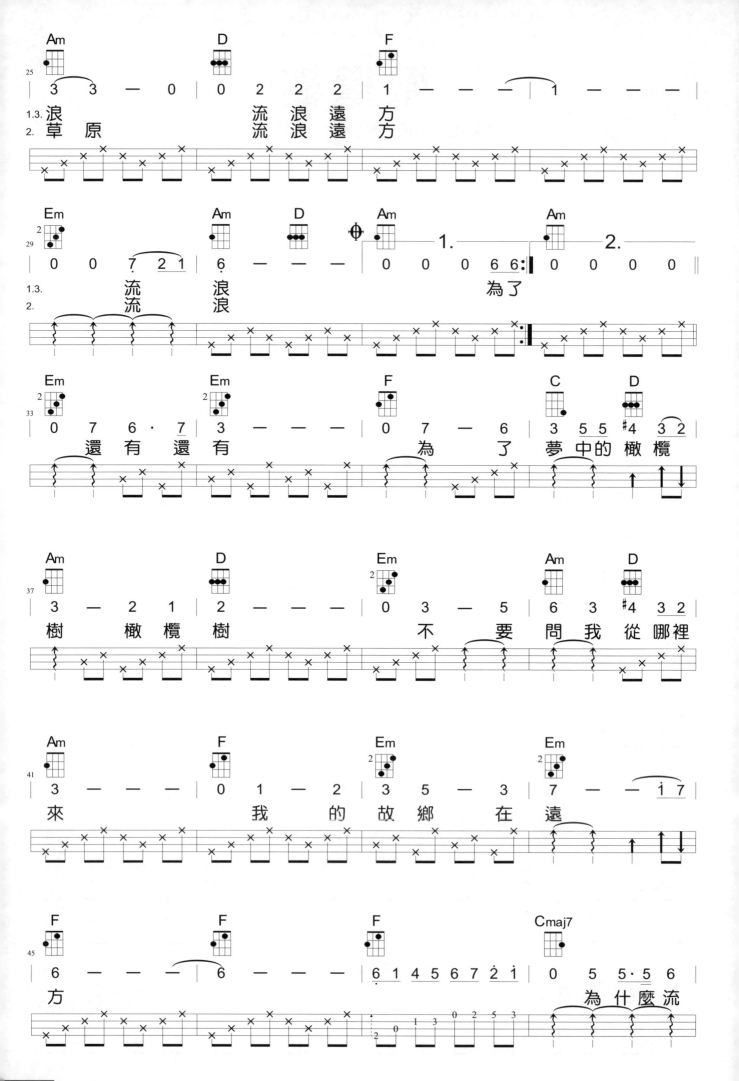

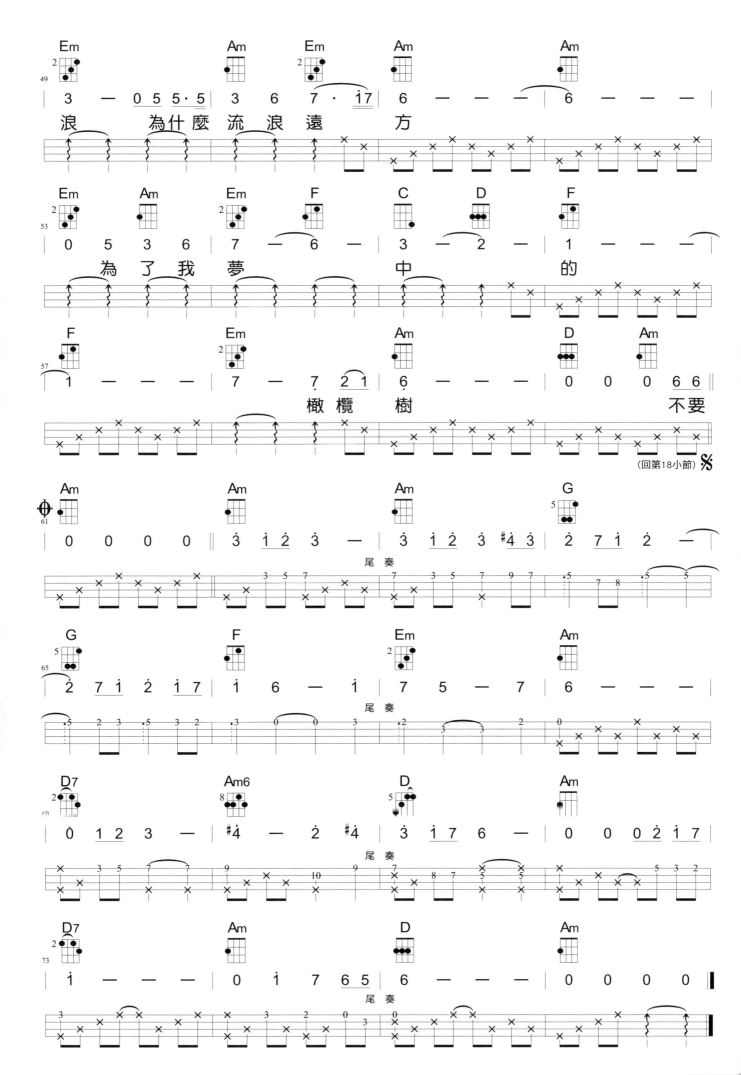

花戒指

作詞 / 晨 曦
作曲 / 韓國民謠
演唱 / 潘麗莉

C調 • Slow Soul • 速度 4/4 ♩=78 • 音域 5～6̇

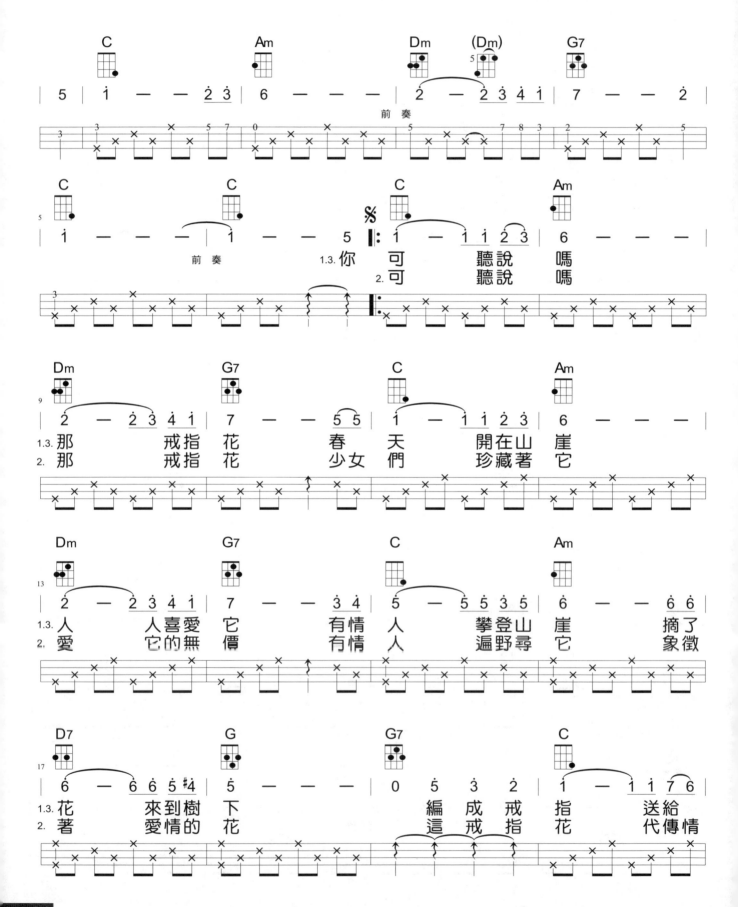

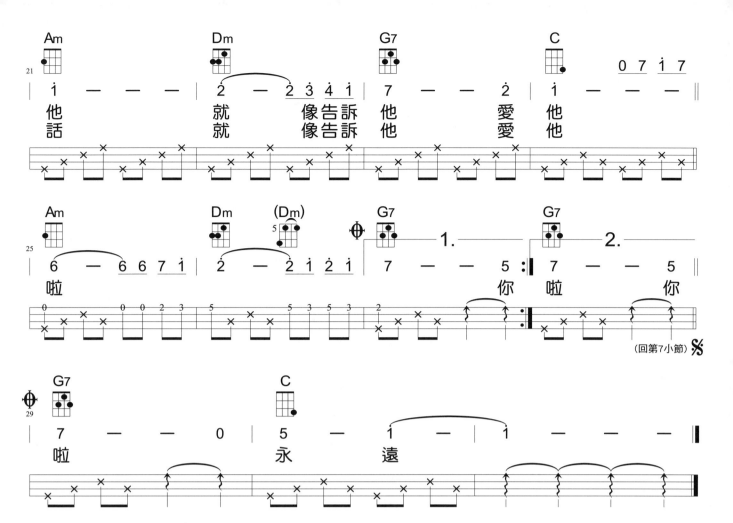

虎姑婆

C調 • Folk Rock • 速度 4/4 ♩=143 • 音域 1~4́

作詞 / 李應錄
作曲 / 李應錄
演唱 / 金智娟

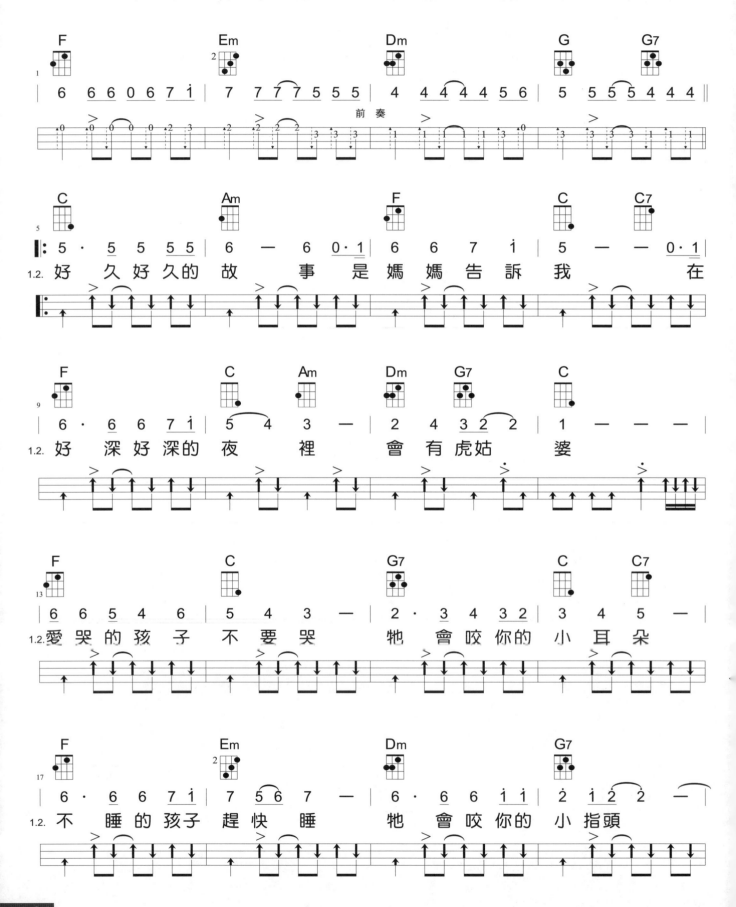

好久好久的故事 是媽媽告訴我 在

好深好深的夜裡 會有虎姑婆

愛哭的孩子不要哭 牠會咬你的小耳朵

不睡的孩子趕快睡 牠會咬你的小指頭

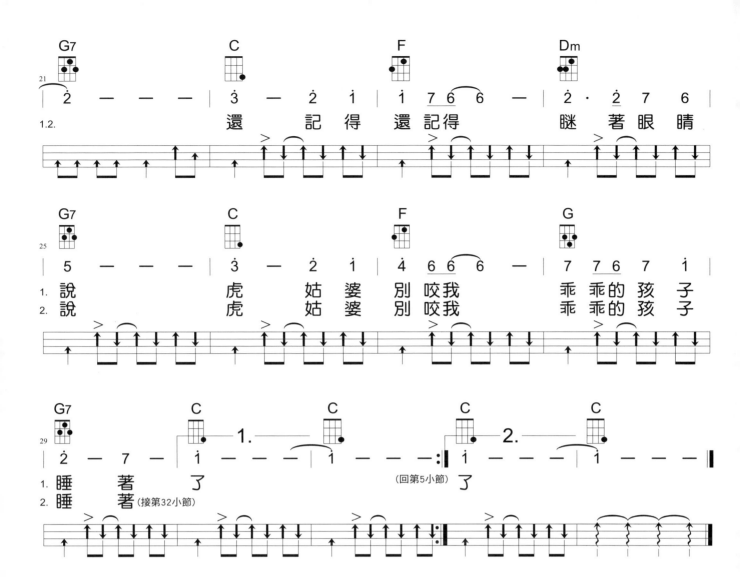

上課筆記

俏姑娘

C調 • Folk Rock + March • 速度 4/4 ♩=144 • 音域 3～i

作詞 / 佚名
作曲 / 佚名
演唱 / 小烏鴉合唱團
劉文正

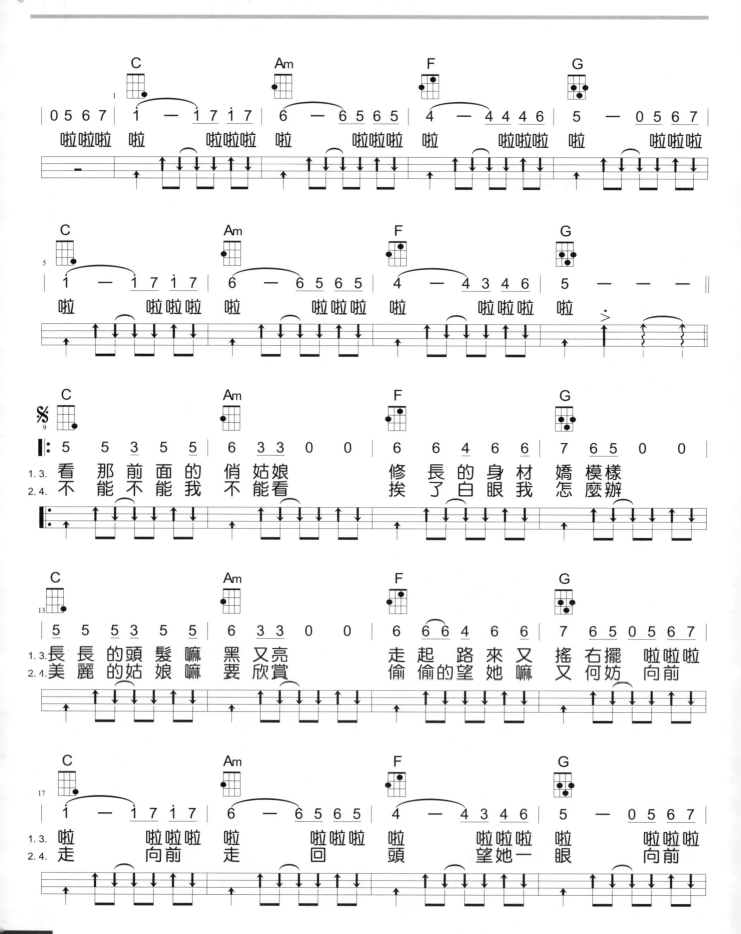

98

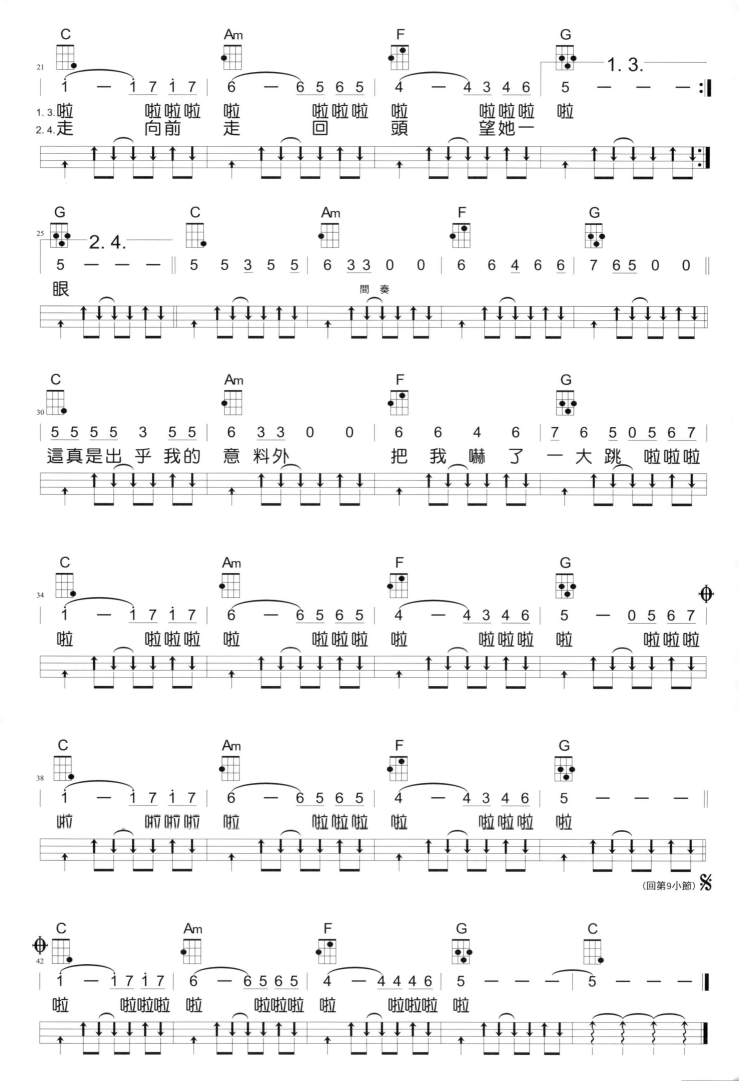

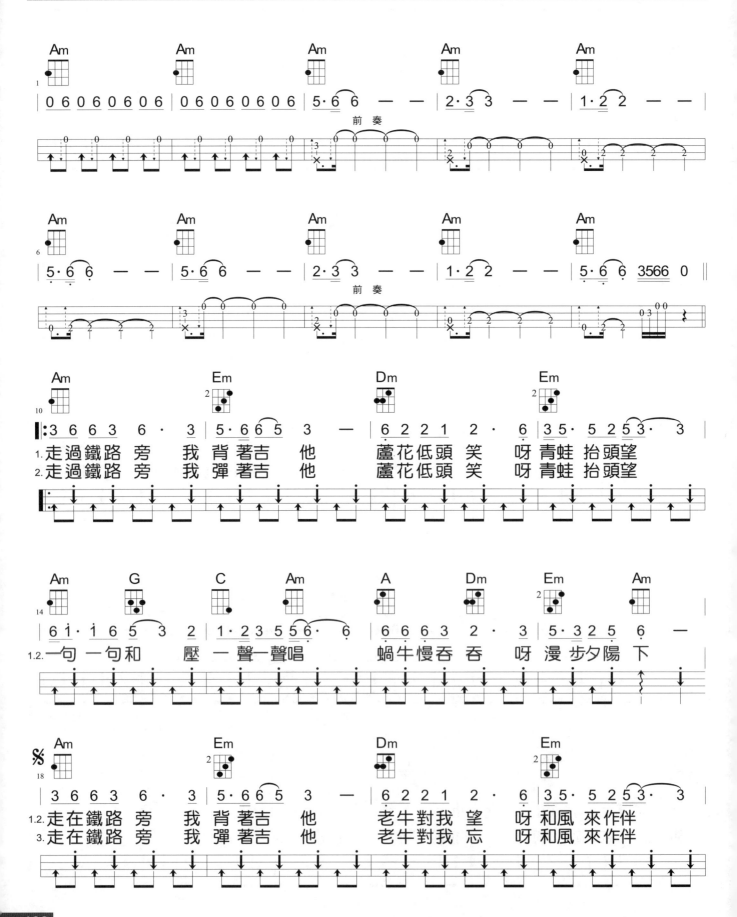

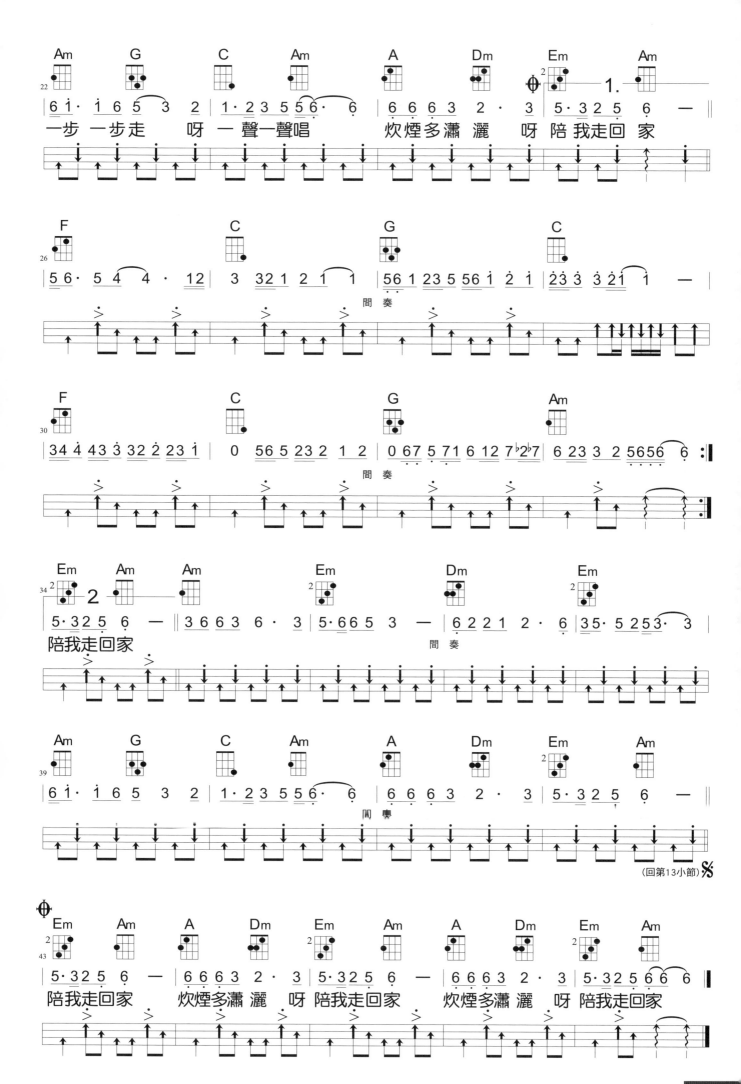

捉泥鰍

Am調 • Soul • 速度4/4 ♩=100 • 音域 1~i

作詞 / 侯德健
作曲 / 侯德健
演唱 / 包美聖

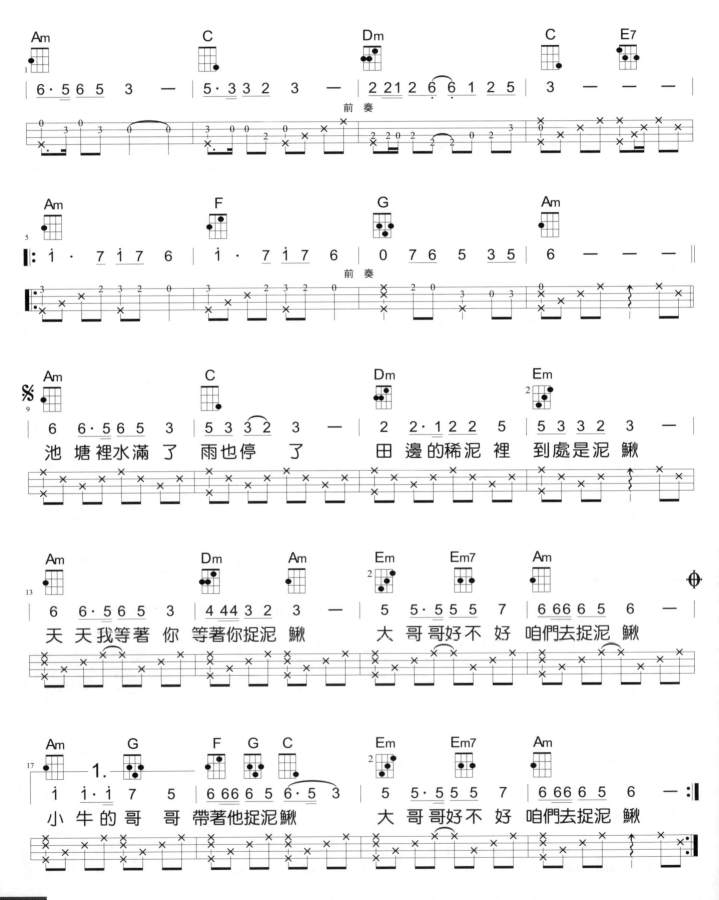

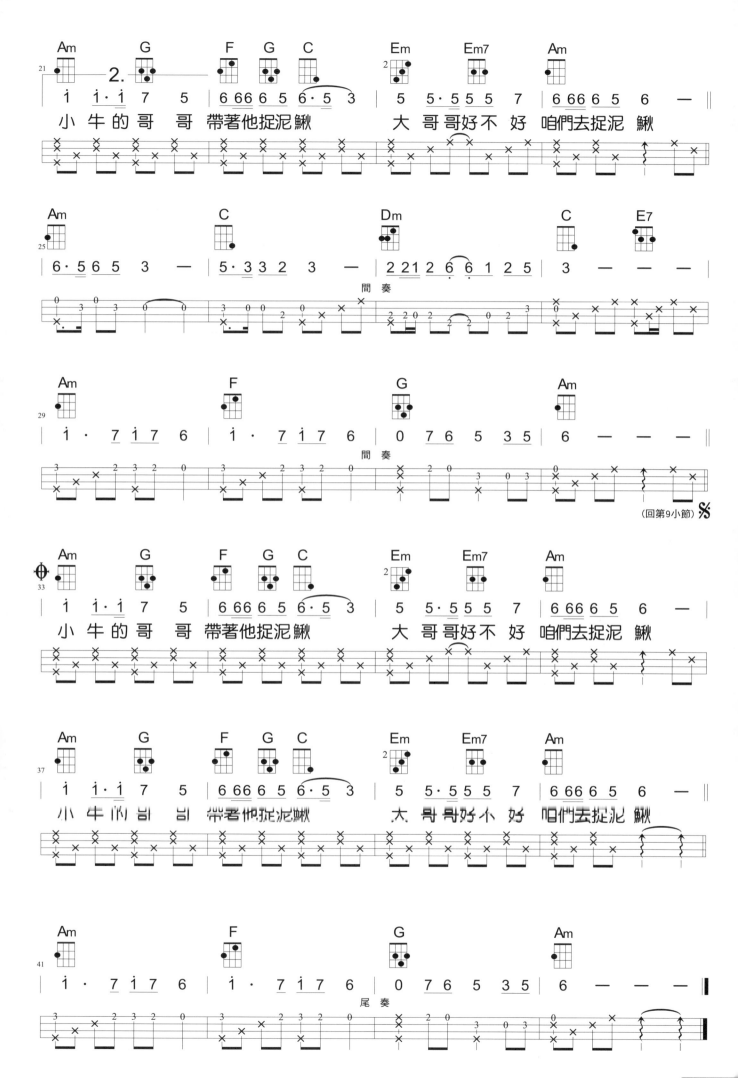

愛之旅

作詞 / 洪小喬
作曲 / 洪小喬
演唱 / 洪小喬

C調 ● Slow Soul+ Slow Rock ● 速度4/4 ♩=78→74 ● 音域 7~2

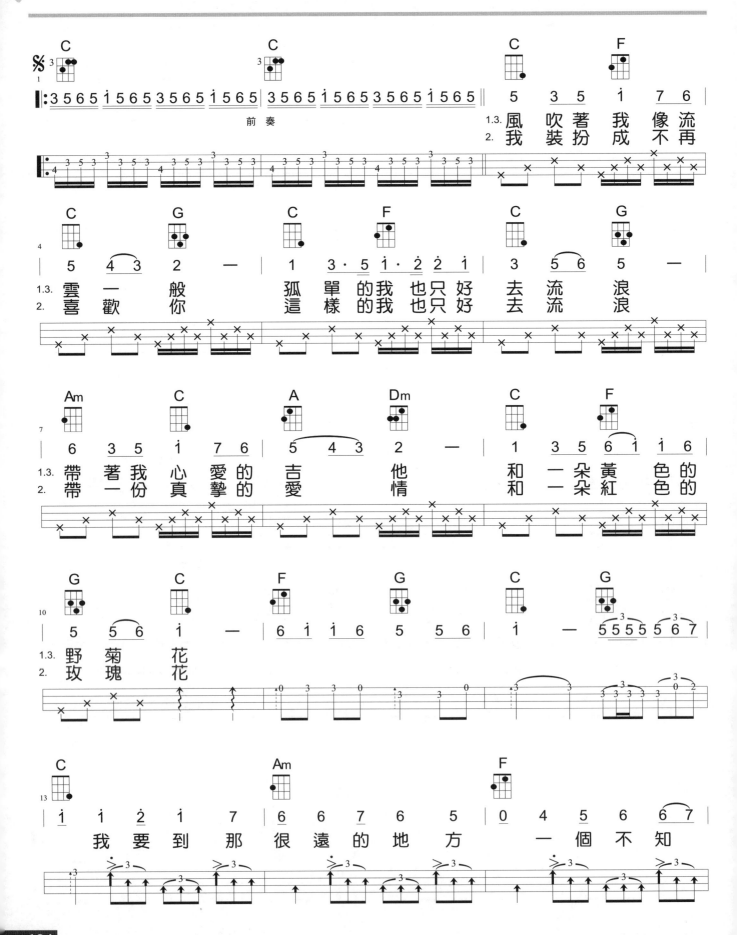

104

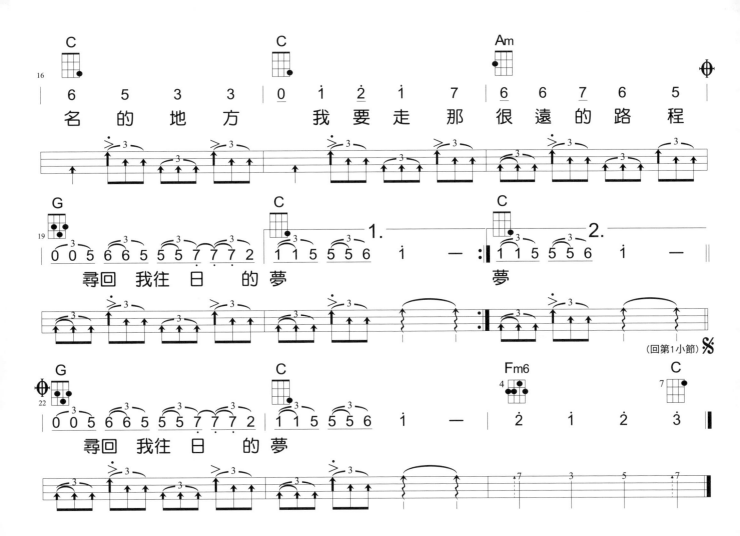

上課筆記

夜玫瑰

Am調 • Mod Soul • 速度4/4 ♩=120 • 音域5~3

作詞 / 張 慶 三
作曲 / 以色列民歌
演唱 / 楊 芳 儀
　　　 許 曉 菁

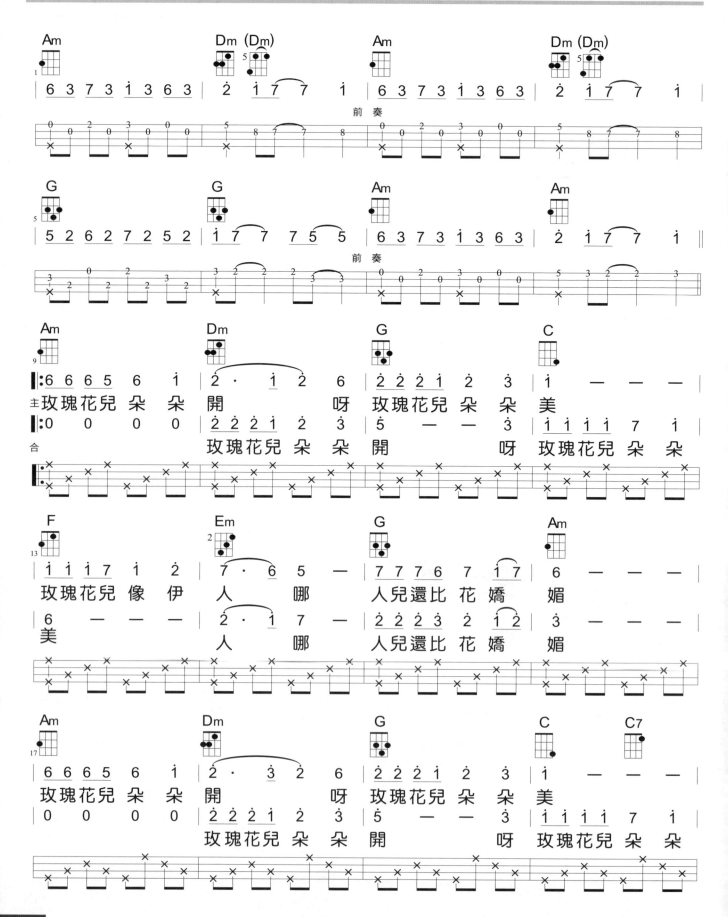

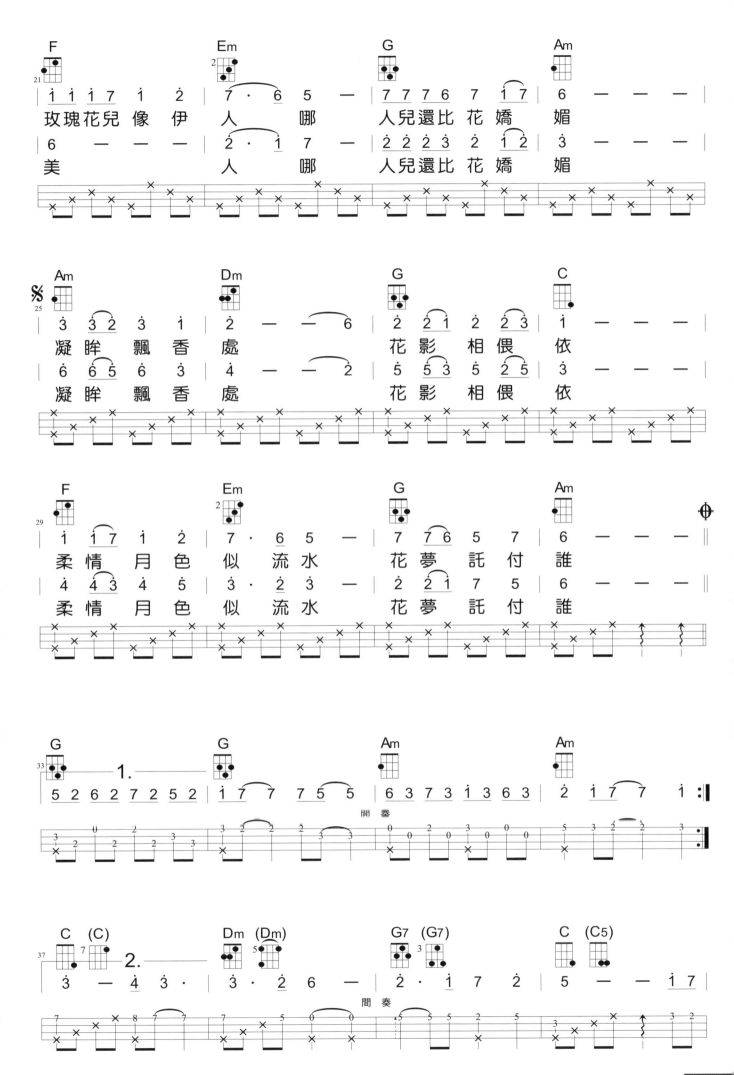

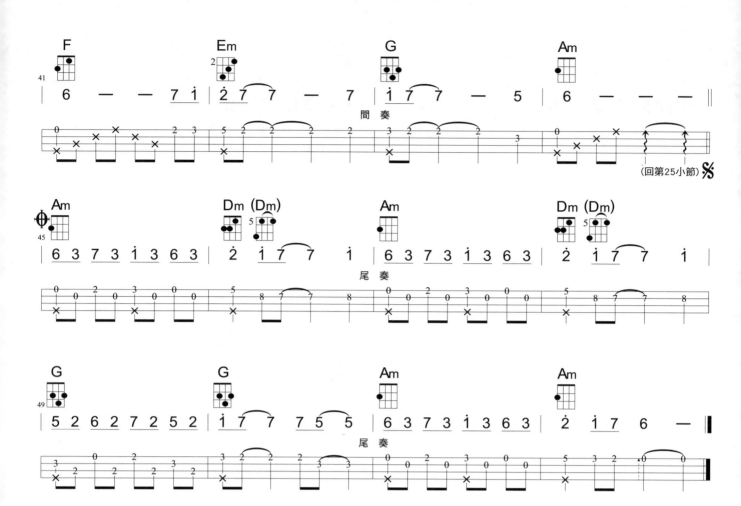

(回第25小節)

蘭花草

Am調 • Soul • 速度4/4 ♩=105 • 音域 3~6

作詞／胡　適
作曲／陳賢德
　　　張　弼
演唱／銀　霞

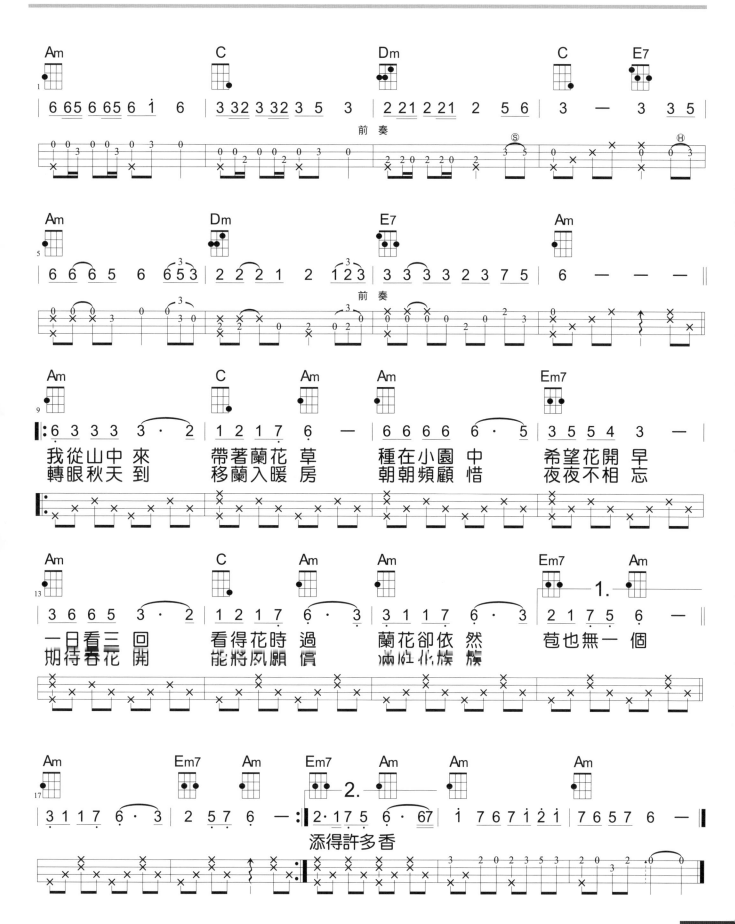

我從山中來　帶著蘭花草　種在小園中　希望花開早
轉眼秋天到　移蘭入暖房　朝朝頻顧惜　夜夜不相忘

一日看三回　看得花時過　蘭花卻依然　苞也無一個
期待春花開　能將夙願償　滿眼花族族

添得許多香

又見炊煙

作詞／莊 奴
作曲／海沼實
演唱／鄧麗君

C調 • Slow Soul • 速度4/4 ♩=89 • 音域5～6

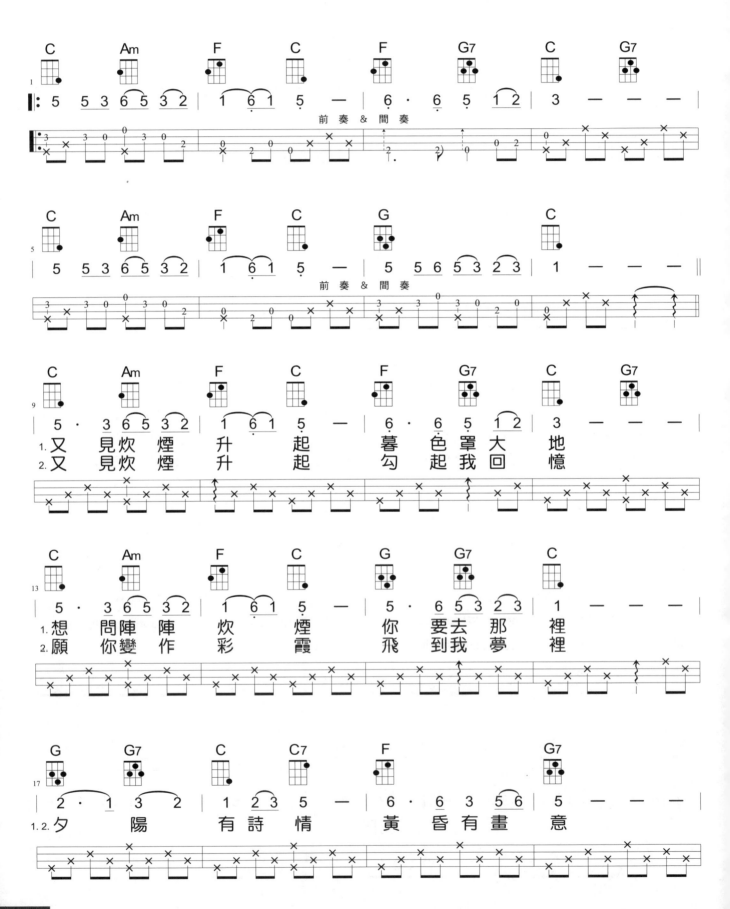

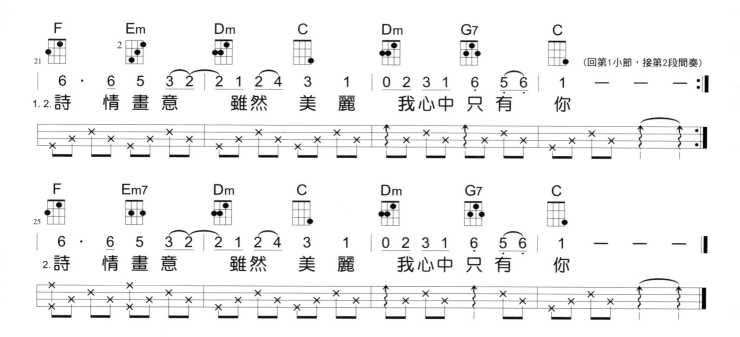

不要告別

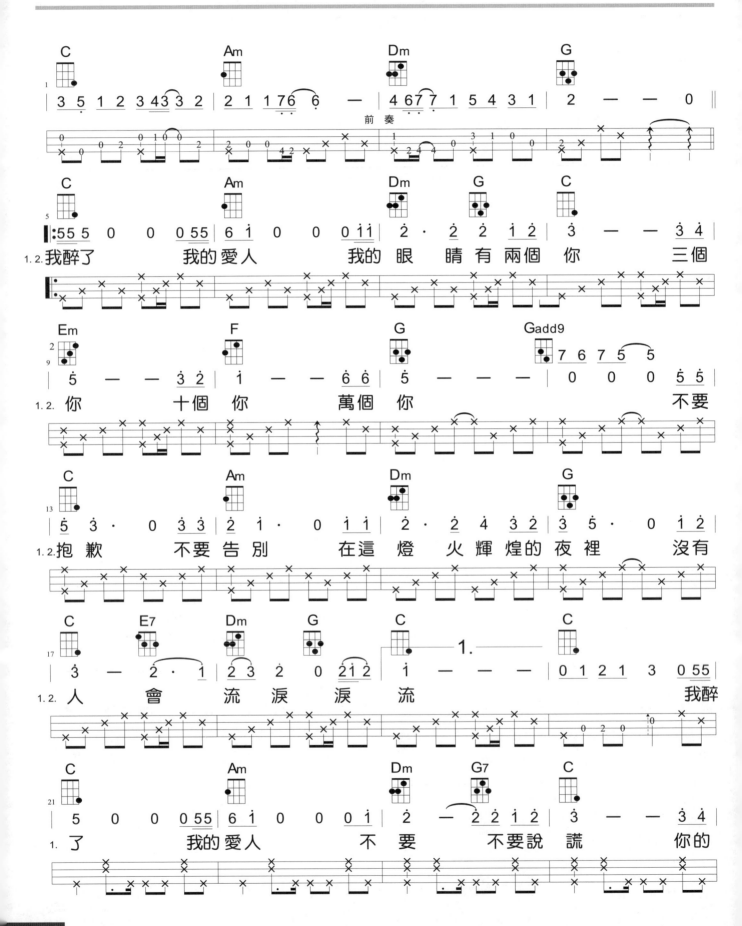

作詞 / Echo(三　毛)
作曲 / 亦青(李泰祥)
演唱 / 江　玲、齊　秦

C調 • Slow Soul • 速度4/4 ♩=72 • 音域5～6̇

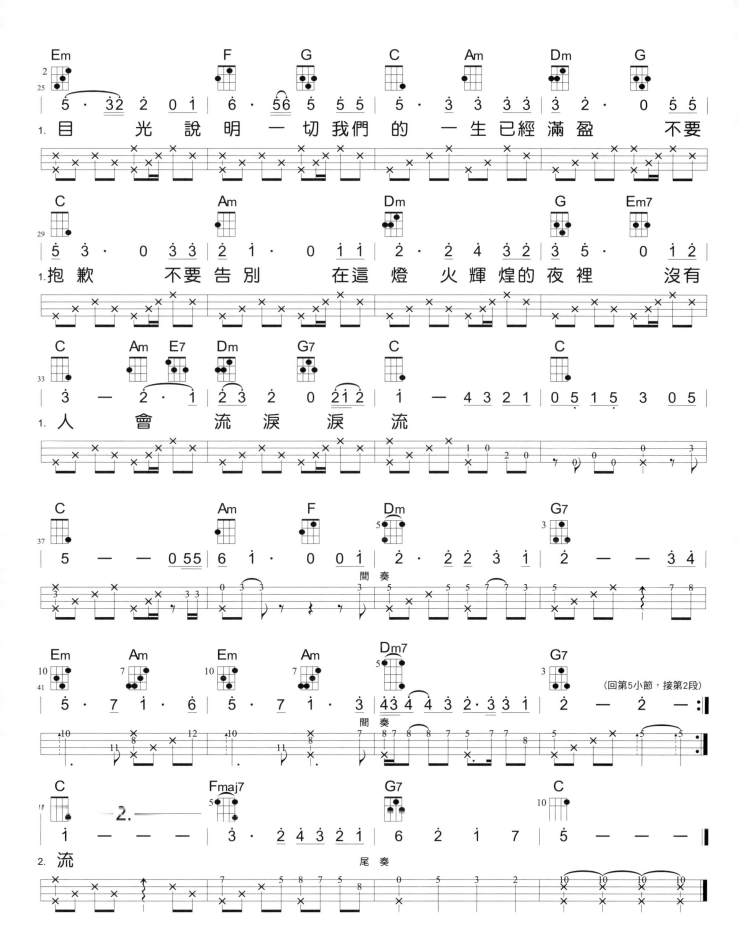

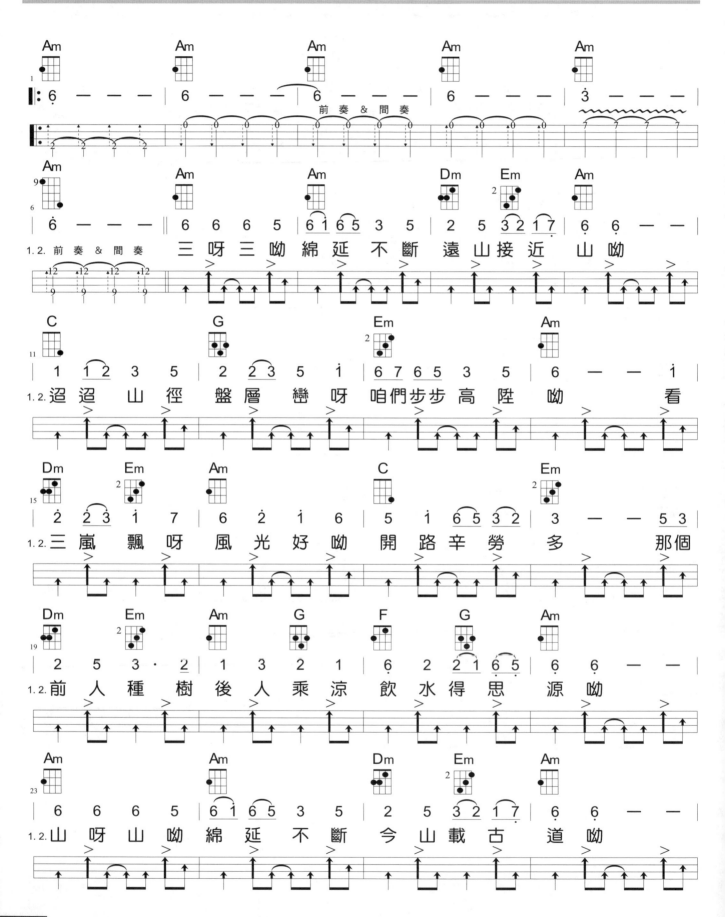

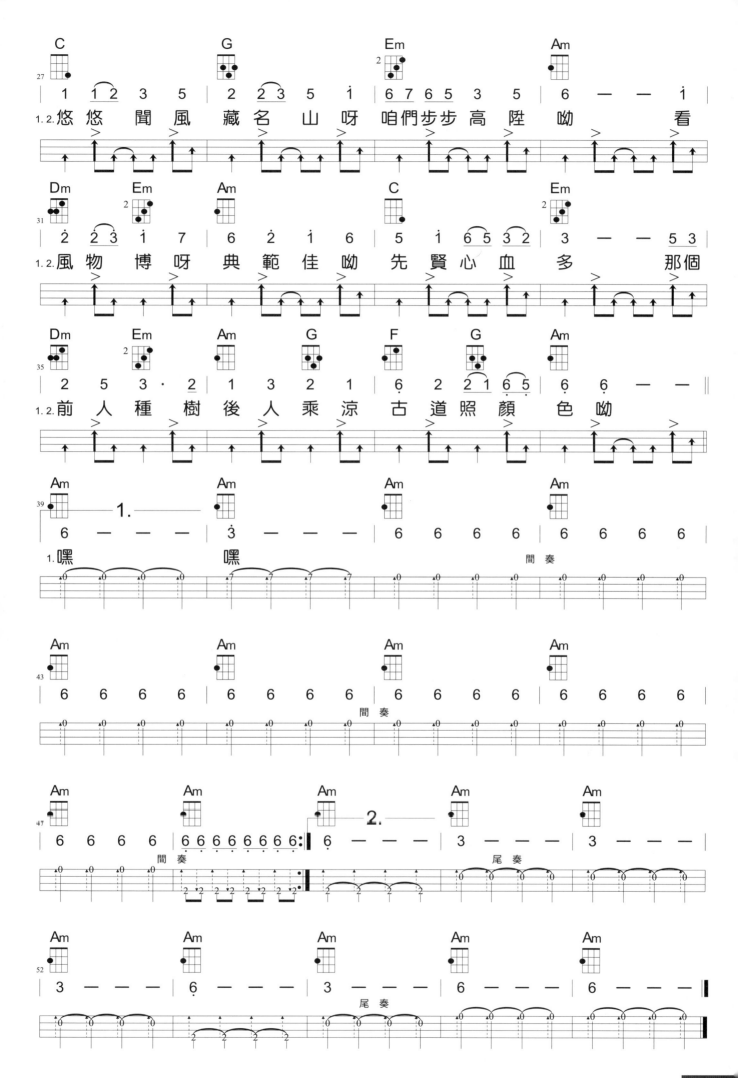

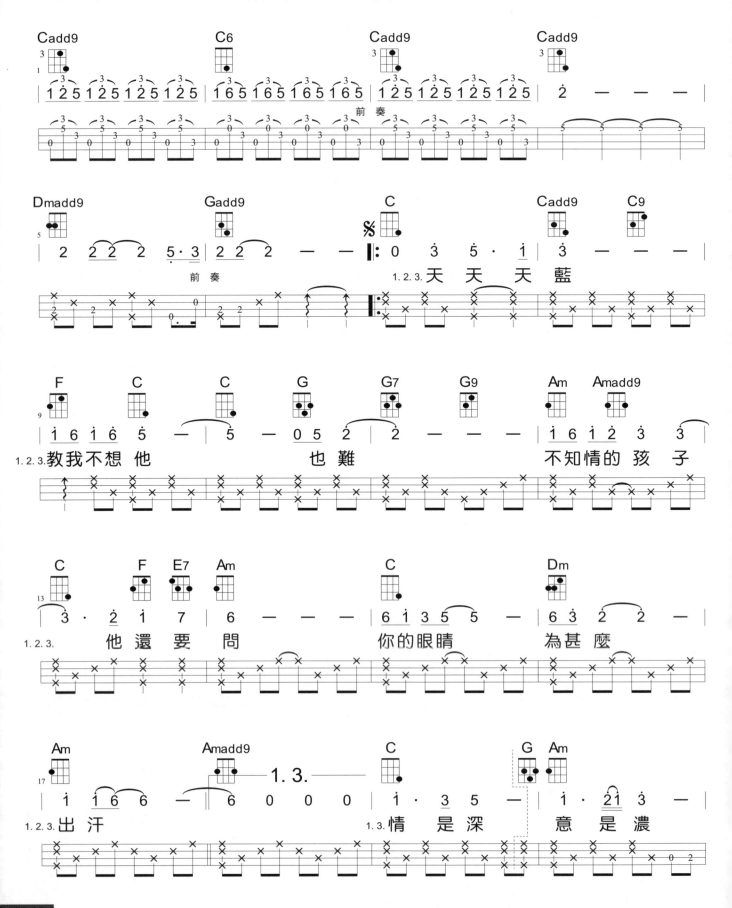

天天天藍

C調 • Slow Soul • 速度 4/4 ♩=76 • 音域 3～6̇

作詞 / 卓以玉
作曲 / 陳立鵬
演唱 / 潘越雲

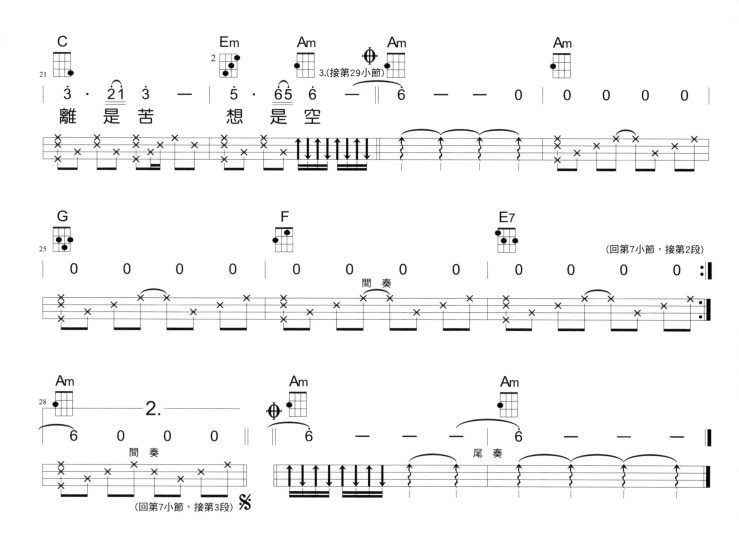

上課筆記

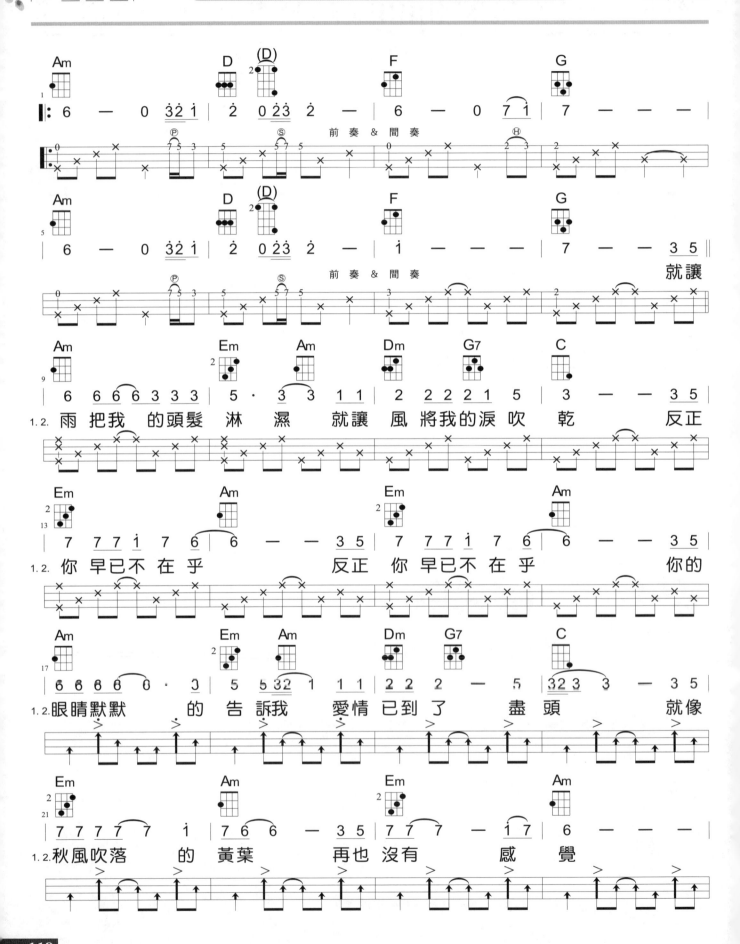

只有分離

Am調 • Slow Soul • 速度4/4 ♩=86 • 音域 1～2̇

作詞 / 曹俊鴻
作曲 / 曹俊鴻
演唱 / 黃鶯鶯

雨把我 的頭髮 淋 濕 就讓 風 將我的淚 吹 乾 反正

你 早已不 在 乎 反正 你 早已 不 在 乎 你的

眼睛默默 的 告 訴我 愛情 已到 了 盡 頭 就像

秋風吹落 的 黃葉 再也 沒有 感 覺

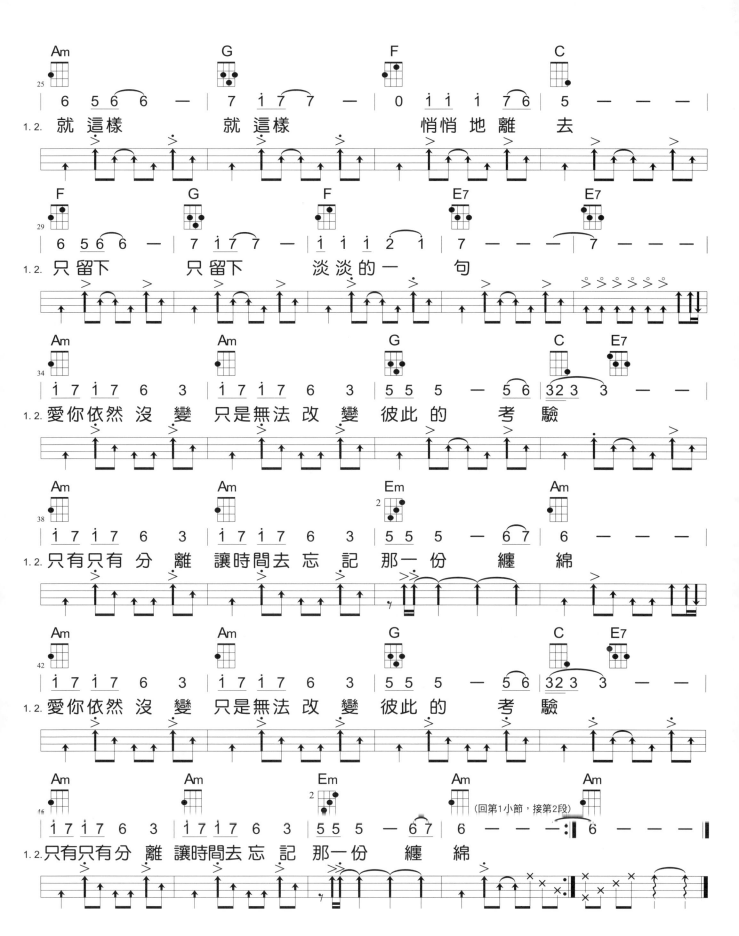

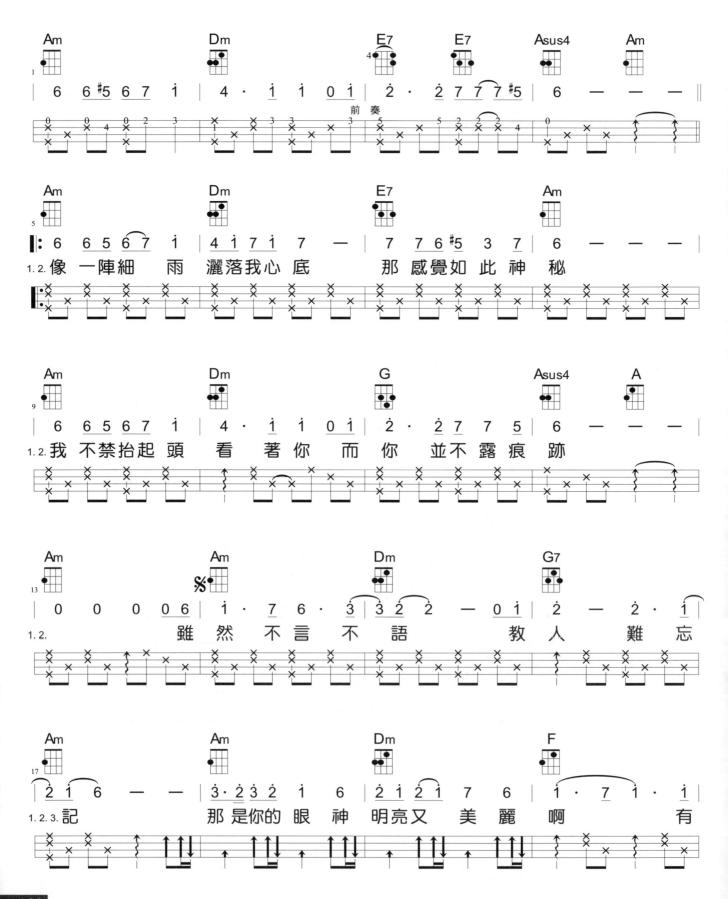

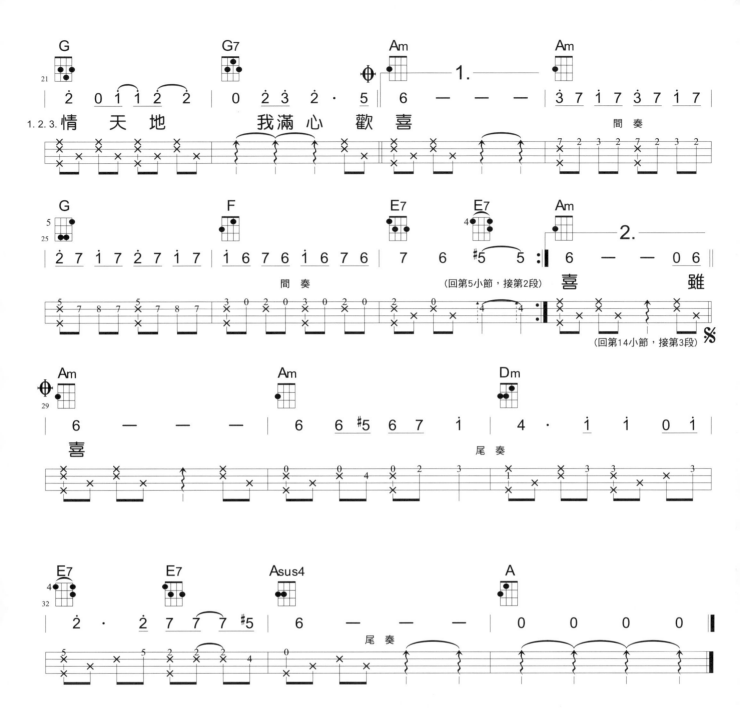

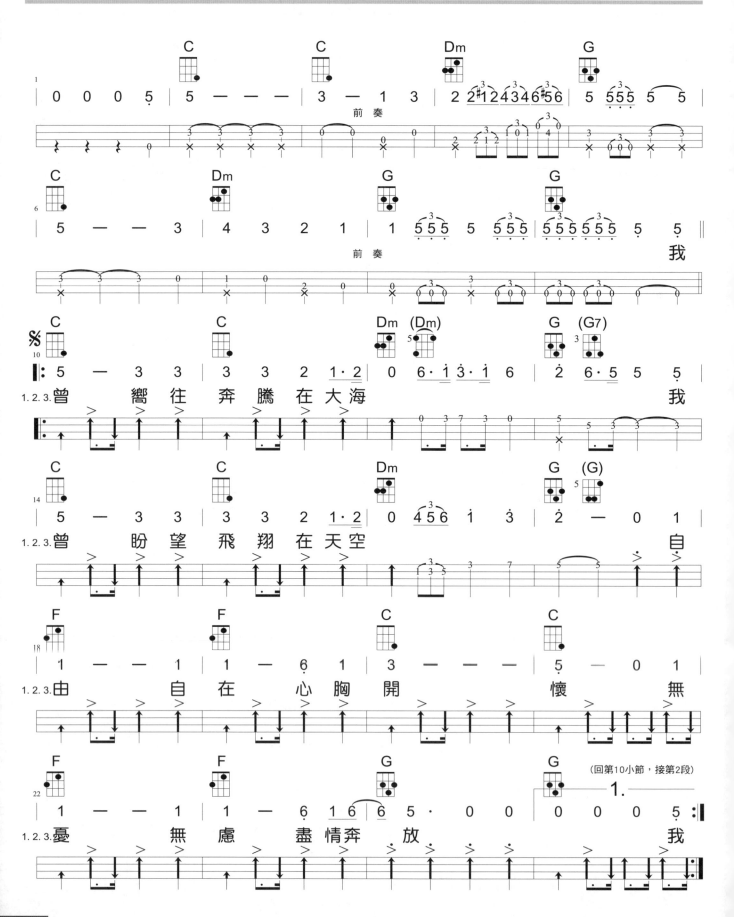

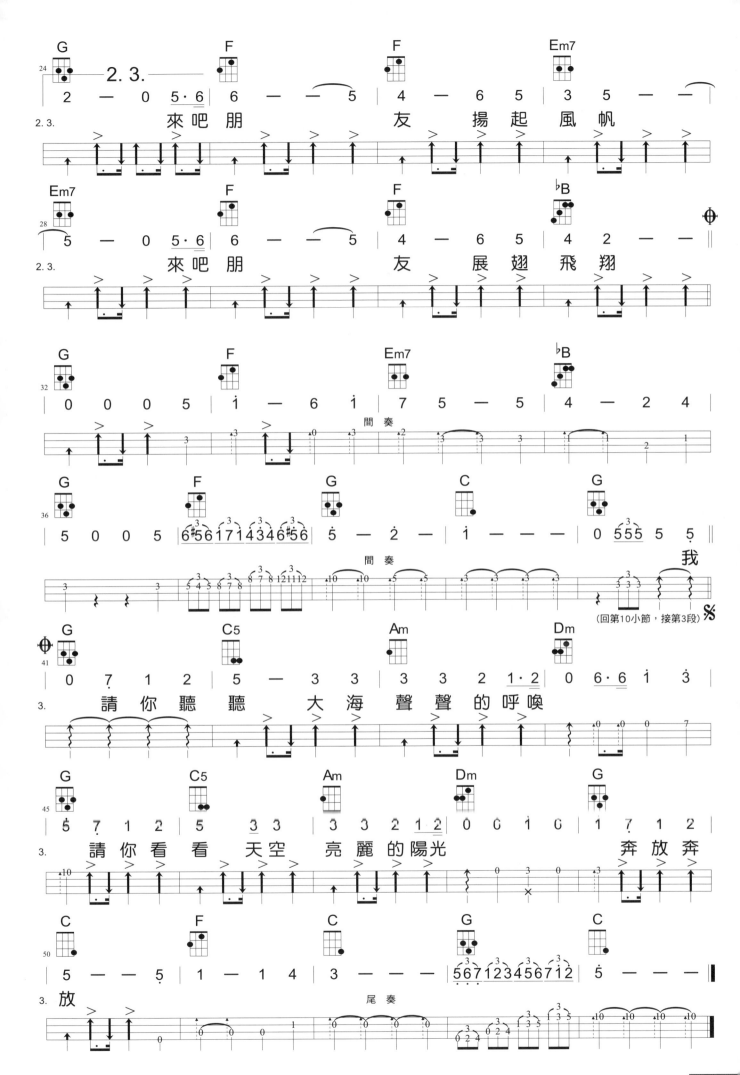

阿美阿美

C調 • Rumba • 速度4/4 ♩=130 • 音域6～6

作詞 / 曾炳文
作曲 / 曾炳文
演唱 / 王夢麟

建議節奏

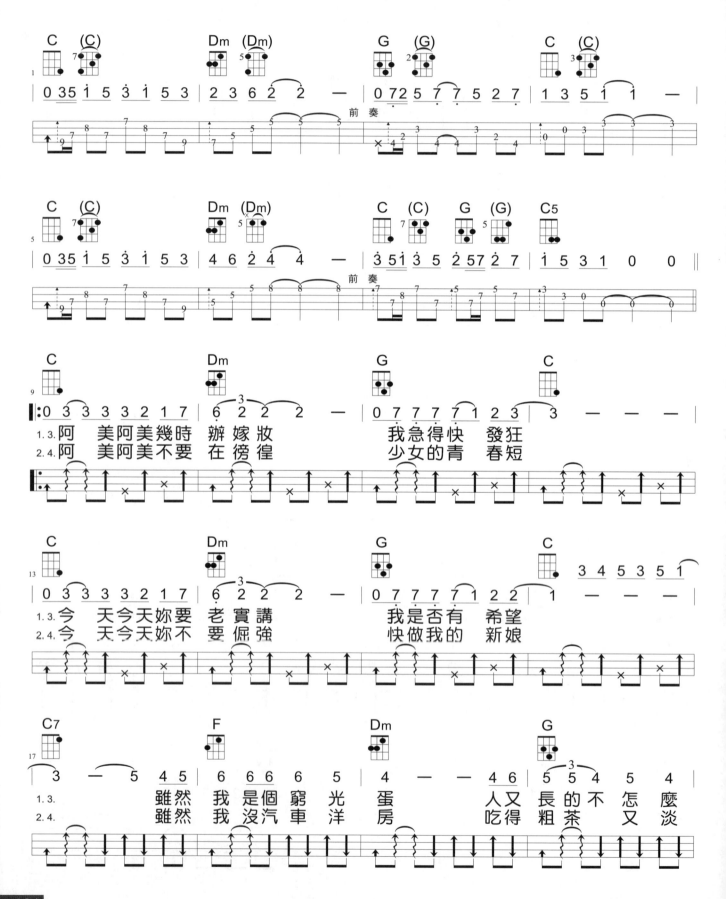

1.3. 阿　美阿美幾時　辦嫁妝　　　　我急得快　發狂
2.4. 阿　美阿美不要　在徬徨　　　　少女的青　春短

1.3. 今　天今天妳要　老實講　　　　我是否有　希望
2.4. 今　天今天妳不　要倔強　　　　快做我的　新娘

1.3. 雖然　我是個　窮光　蛋　　　人又　長的不　怎　麼
2.4. 雖然　我沒汽　車洋　房　　　吃得　粗茶　又　淡

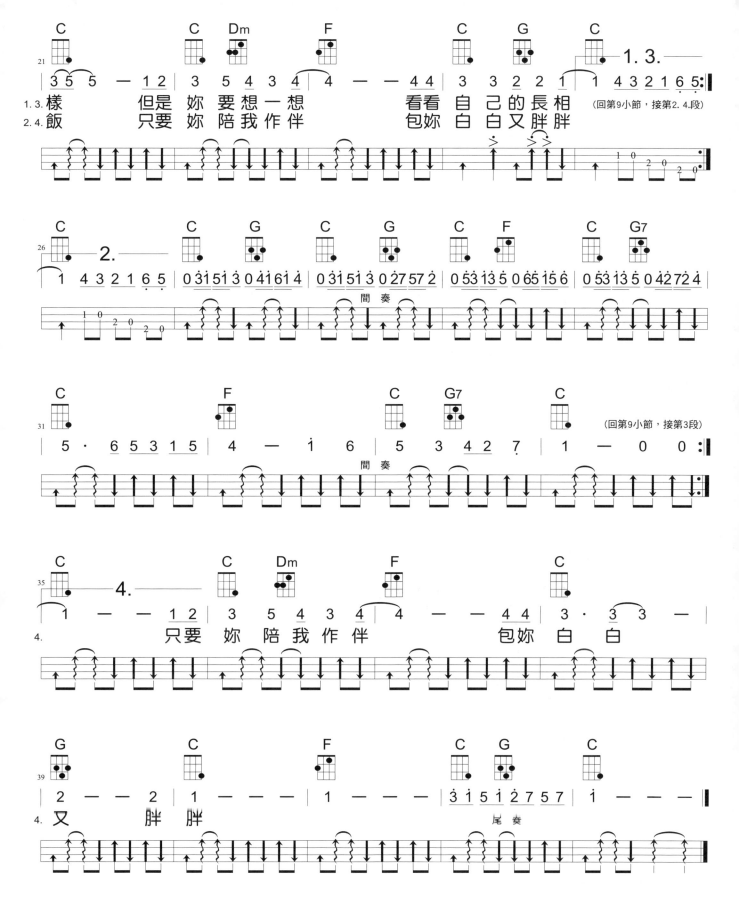

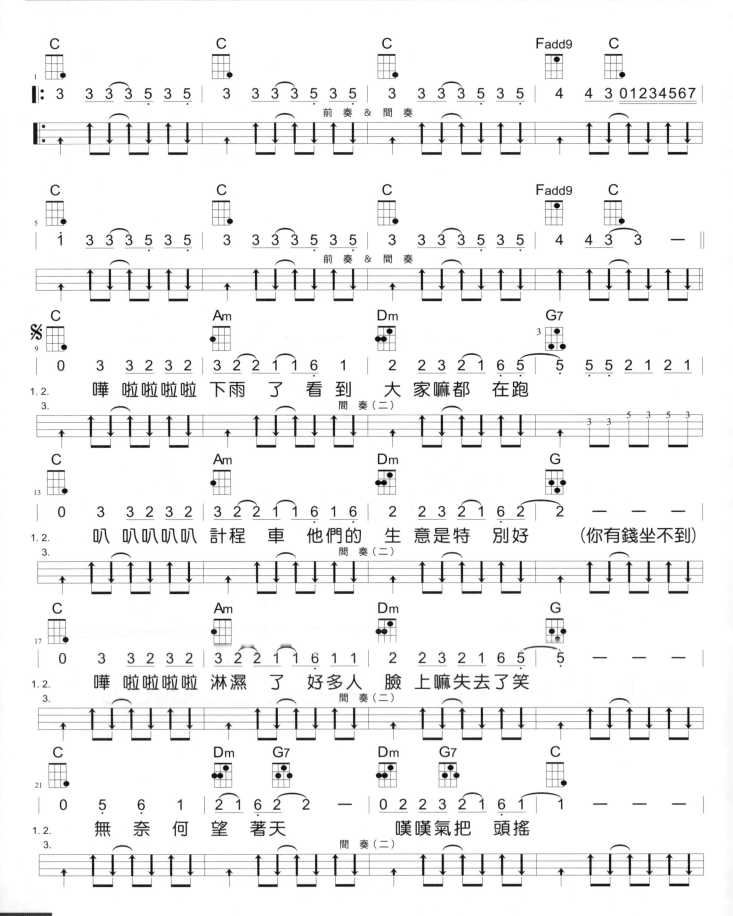

雨中即景

作詞 / 王夢麟
作曲 / 王夢麟
演唱 / 王夢麟

C調 • Rock • 速度4/4 ♩=146 • 音域5～5

建議節奏

126

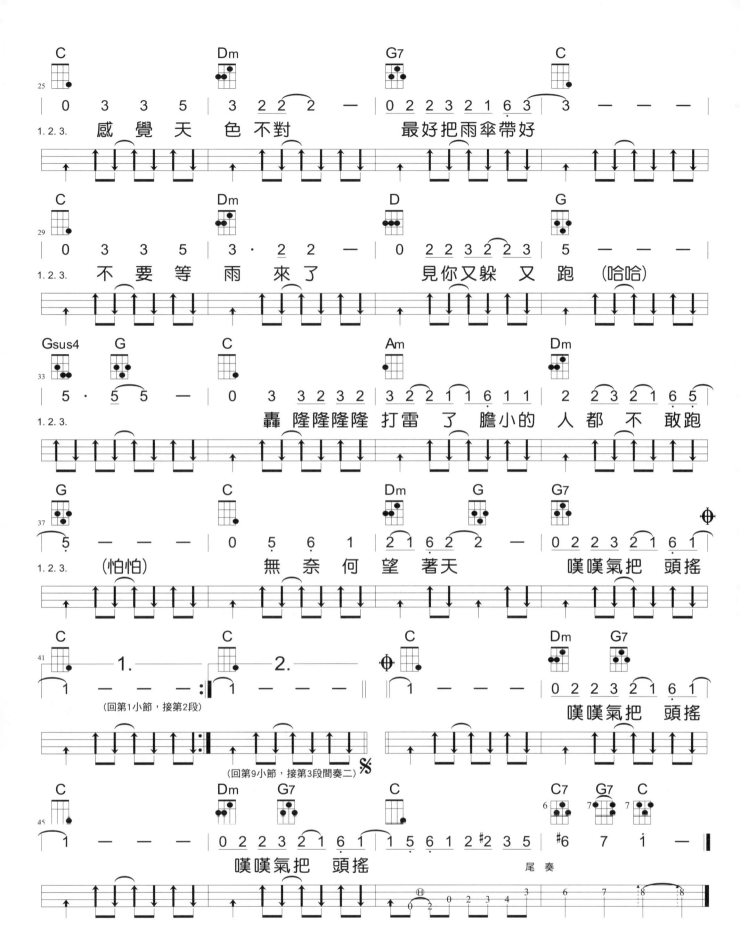

青春年華

C調 • Country • 速度4/4 ♩=100 • 音域 5~i

作詞 / 蔡　風
作曲 / 日本曲
演唱 / 高凌風

建議節奏

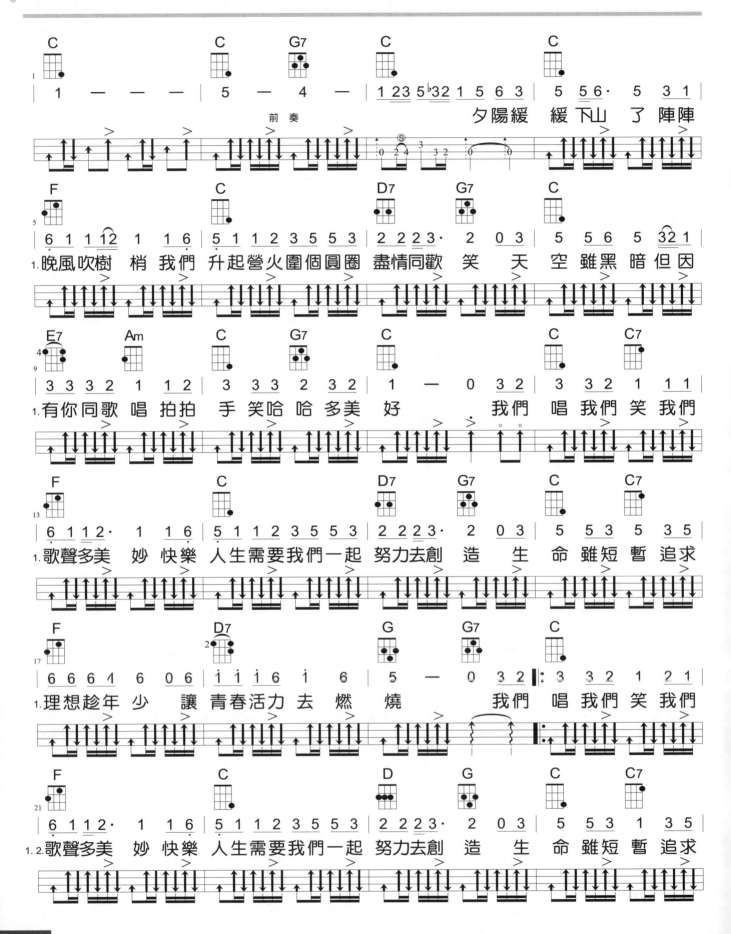

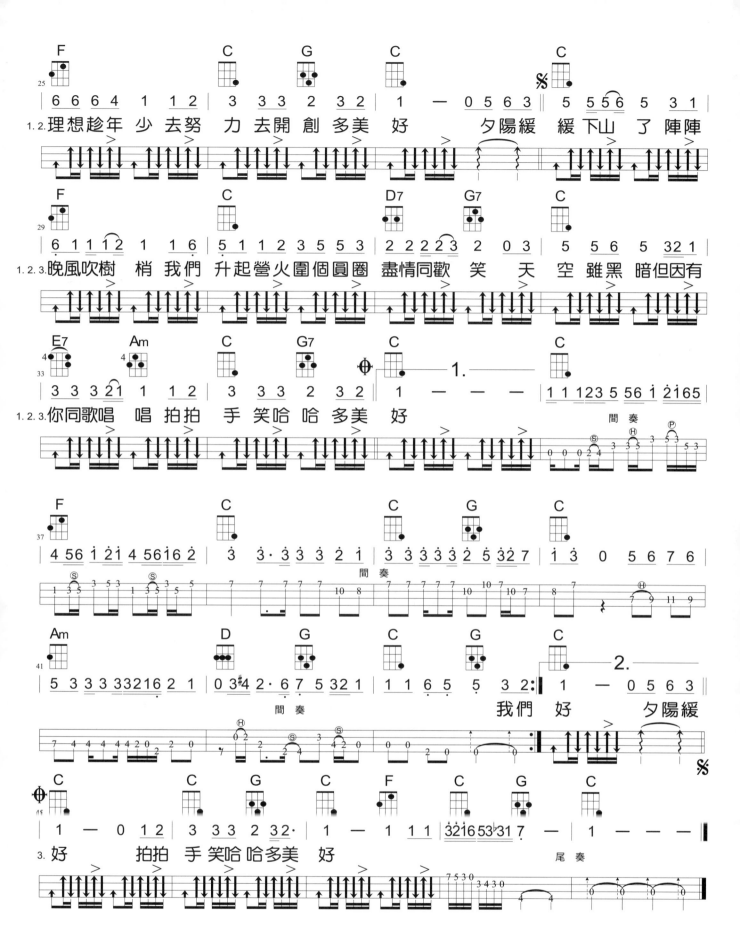

拜訪春天

作詞 / 林健助
作曲 / 陳輝雄
演唱 / 施孝榮

Am調 • Samba • 速度4/4 ♩=105→72 • 音域 3～3

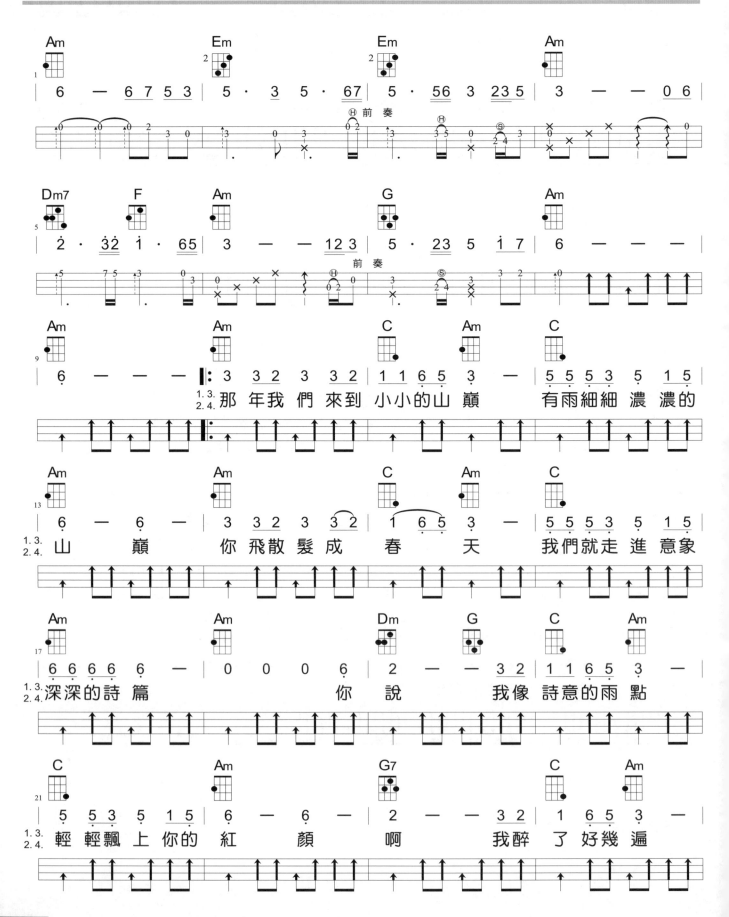

那年我們來到 小小的山 巔 有雨細細濃 濃的
山 巔 你飛散髮成春 天 我們就走 進 意象
深深的詩 篇 你 說 我像 詩意的雨 點
輕輕飄上你的 紅 顏 啊 我醉 了 好幾 遍

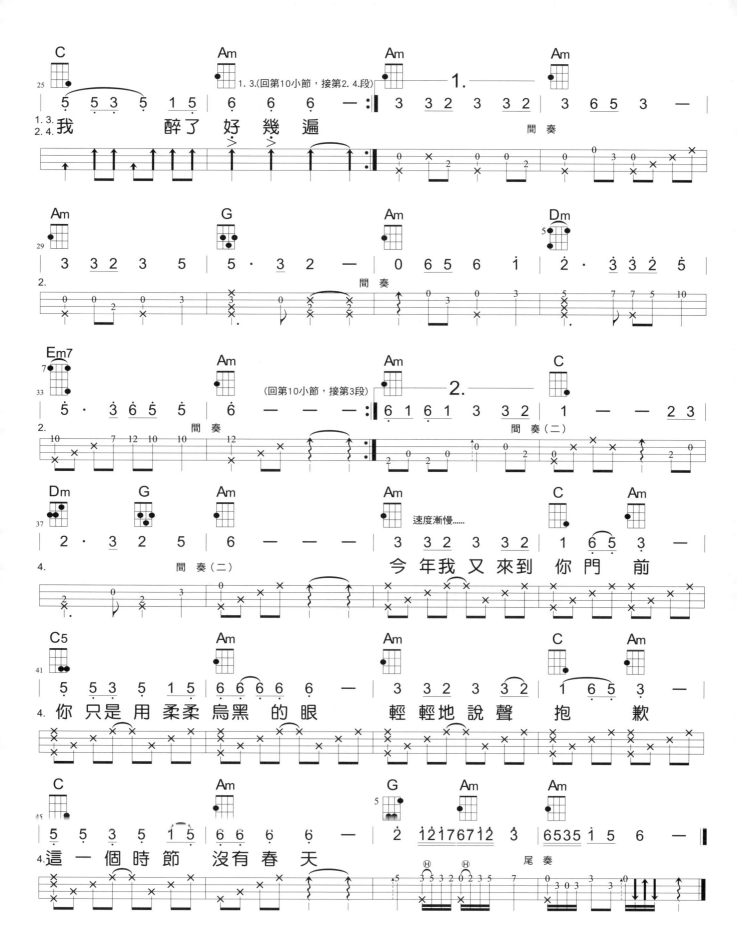

看我聽我

C調 • Folk Rock • 速度 4/4 ♩=150 • 音域 5~6

作詞 / 邱　晨
作曲 / 邱　晨
演唱 / 包聖美

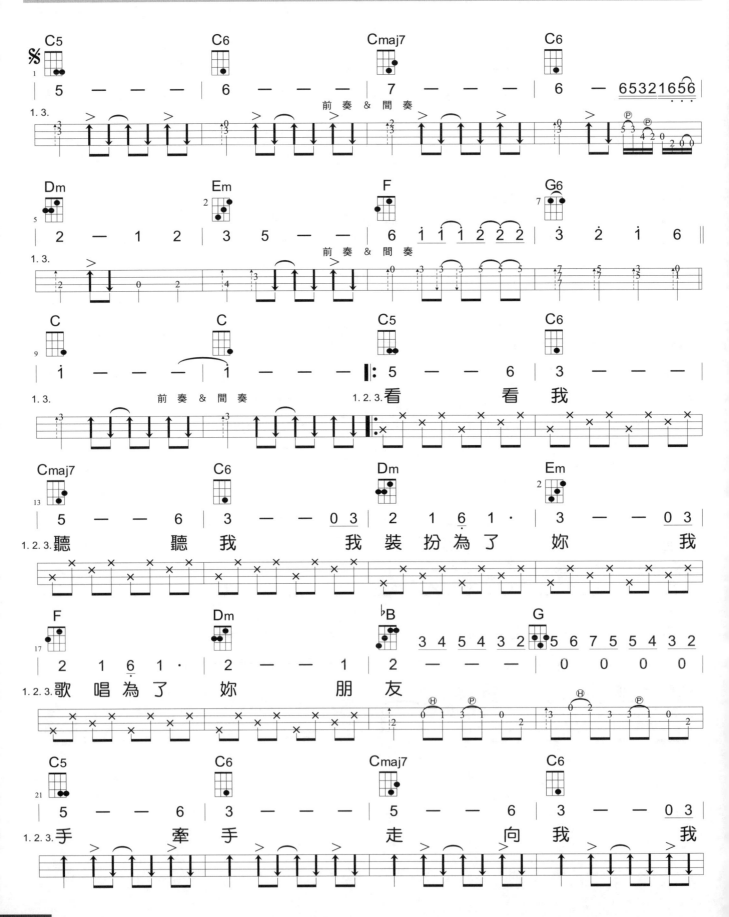

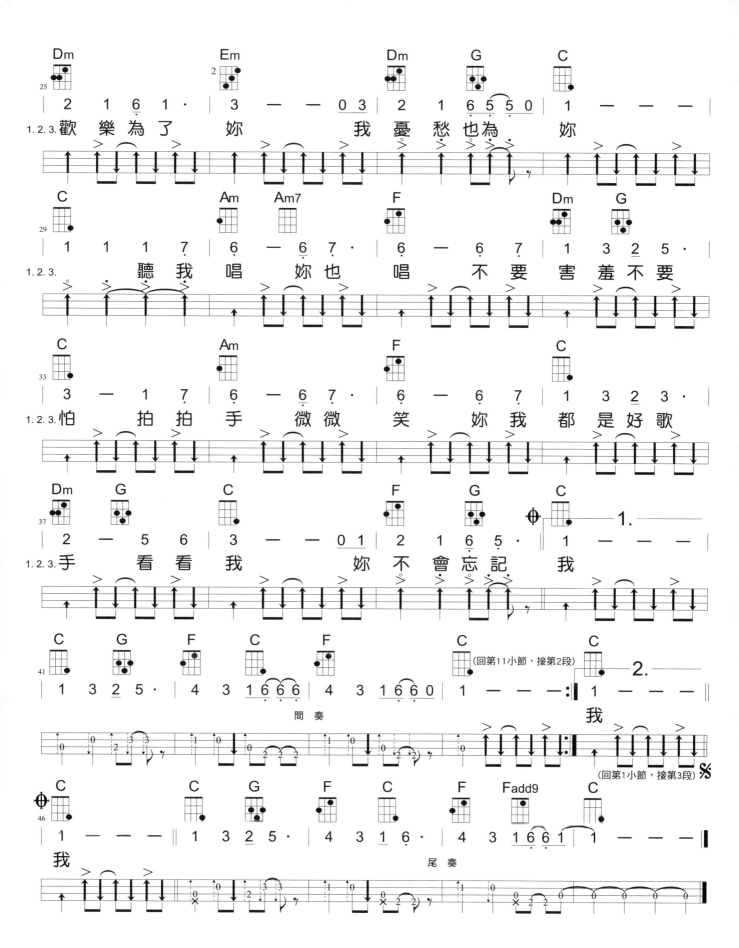

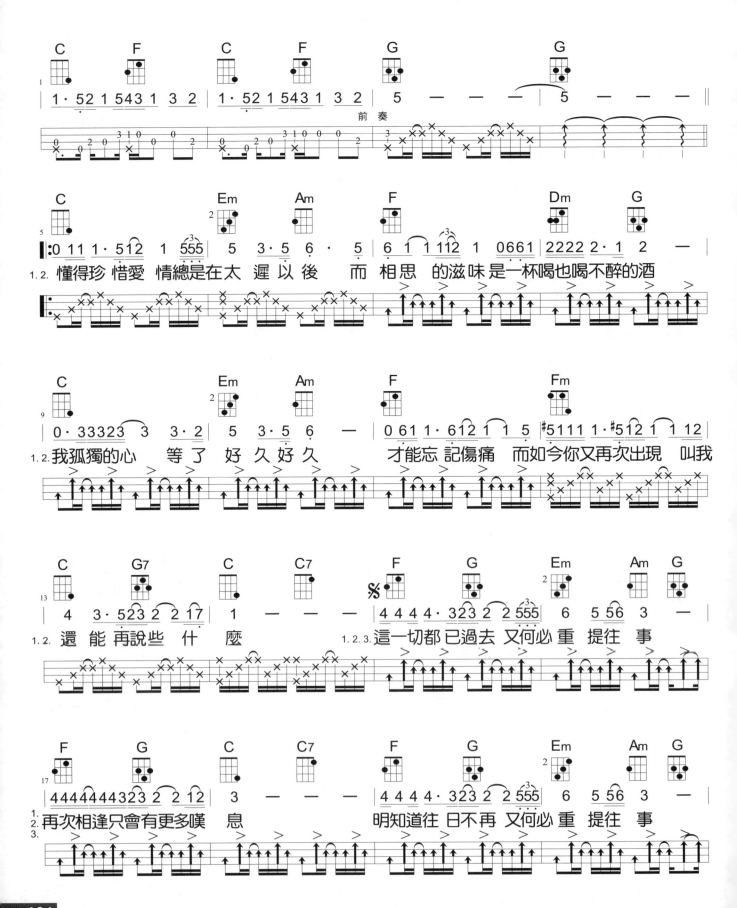

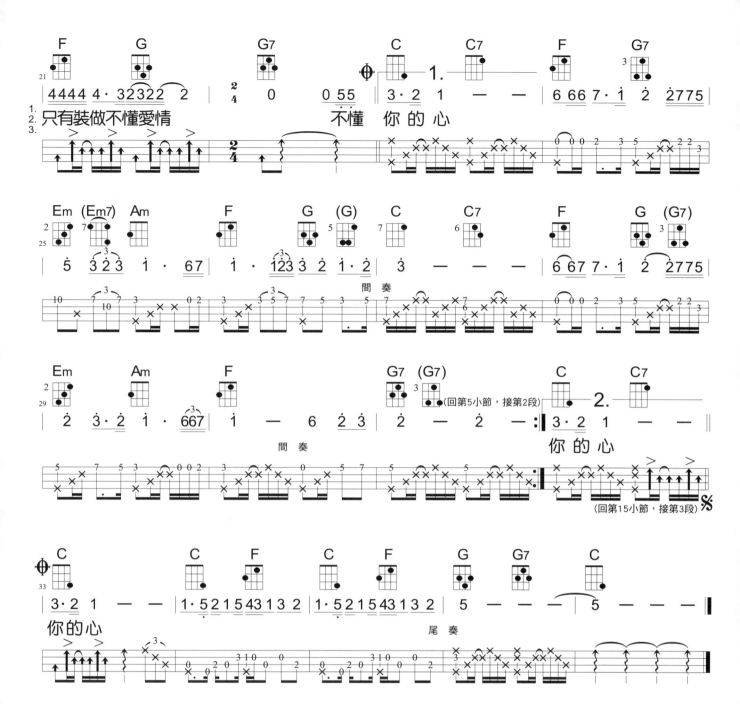

風告訴我

作詞 / 邱 晨
作曲 / 邱 晨
演唱 / 陳明韶

C調 • Slow Soul • 速度 4/4 ♩=72 • 音域 5～i

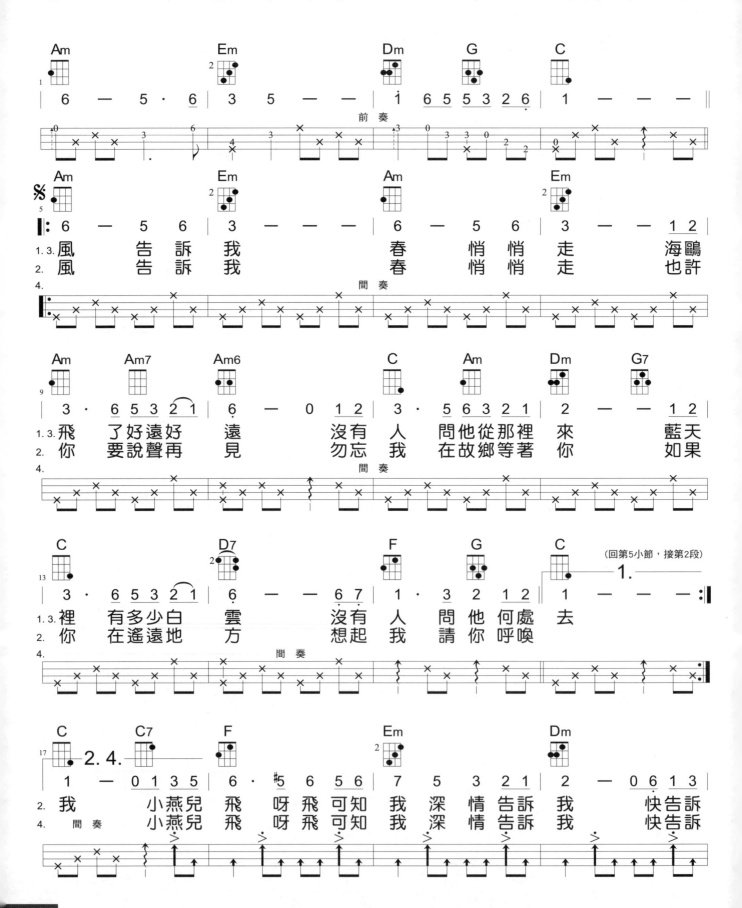

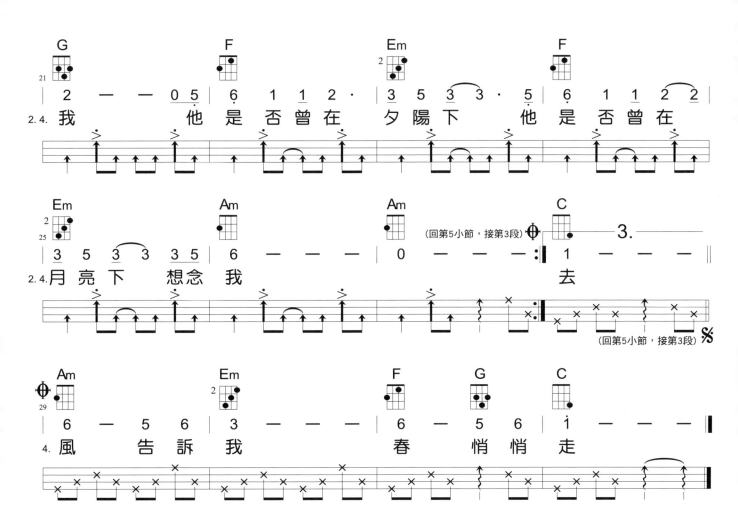

上課筆記

浮雲遊子

C調 ● Folk Rock ● 速度 4/4 ♩=98 ● 音域 2～3̇

作詞／蘇　來
作曲／蘇　來
演唱／陳明韶

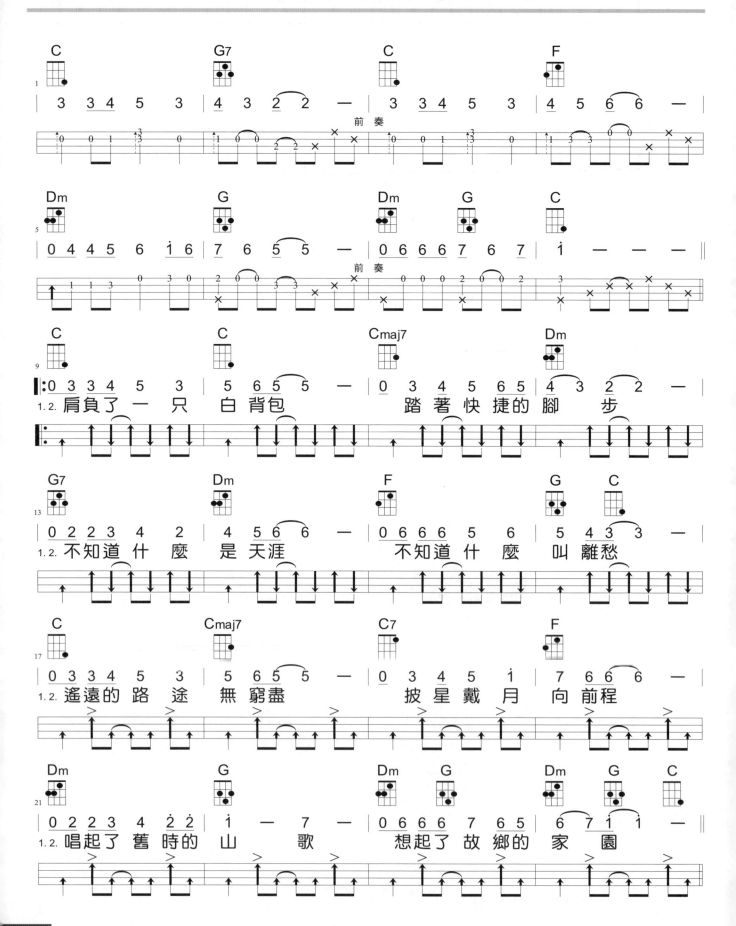

歌詞：

1.2. 肩負了一只　白背包　　踏著快捷的腳　步

1.2. 不知道什麼　是天涯　　不知道什麼　叫離愁

1.2. 遙遠的路途　無窮盡　　披星戴月　向前程

1.2. 唱起了舊時的　山　歌　　想起了故鄉的　家　園

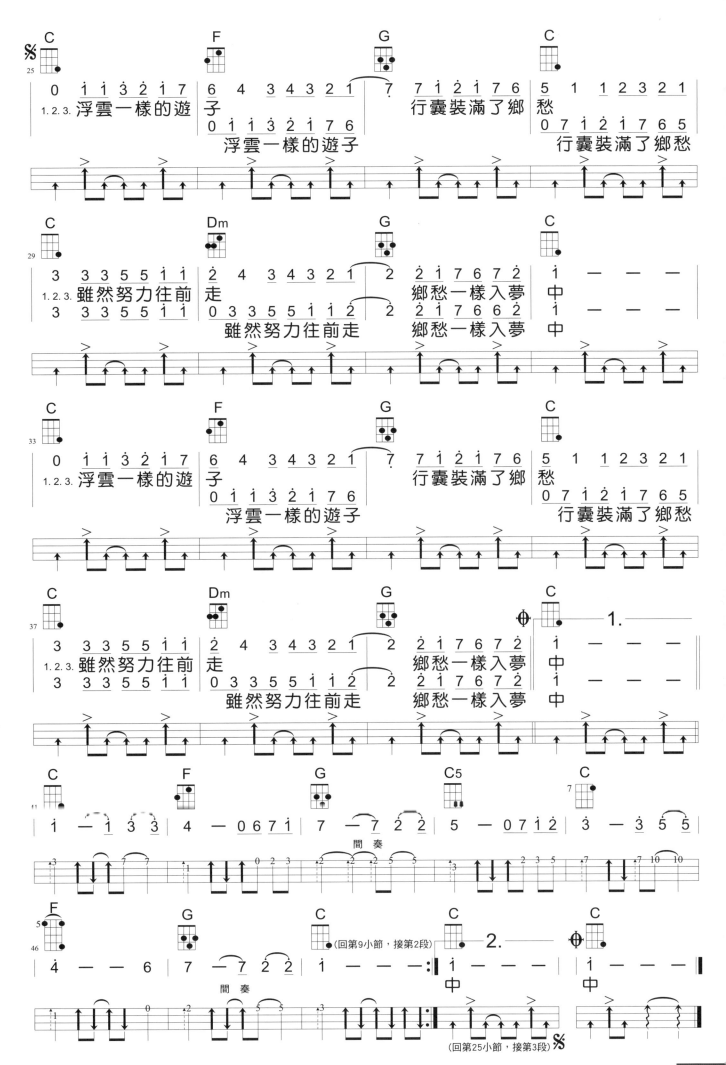

張三的歌

C調 • Slow Soul • 速度 4/4 ♩=72 • 音域 6～6

作詞 / 張子石
作曲 / 張子石
演唱 / 李壽全

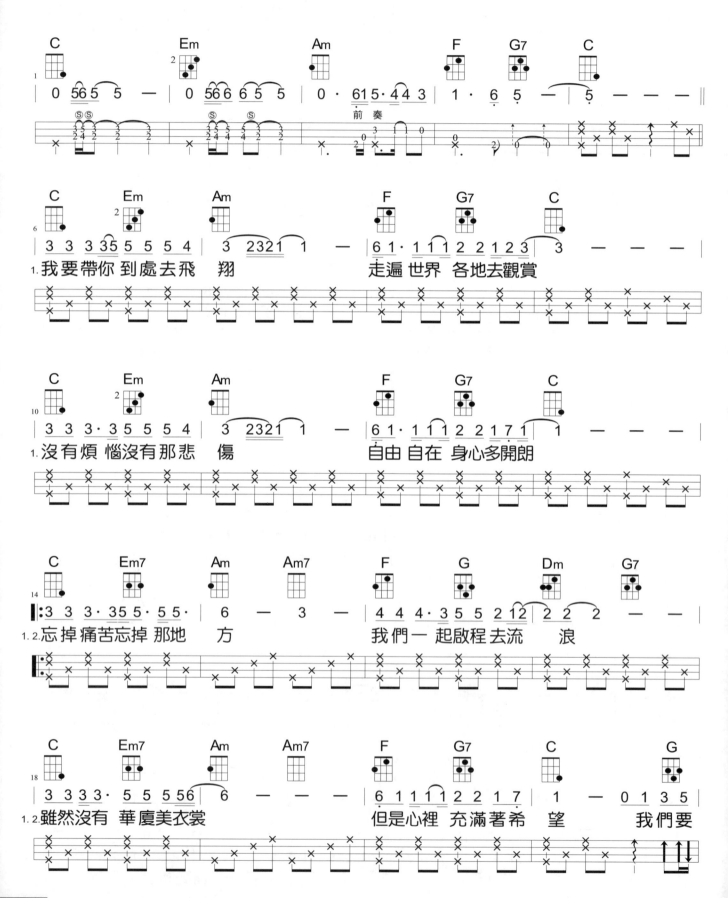

1. 我要帶你 到處去飛 翔　　走遍 世界 各地去觀賞

1. 沒有煩 惱沒有那悲 傷　　自由 自在 身心多開朗

1.2. 忘掉痛苦忘掉 那地 方　　我們一 起啟程 去流 浪

1.2. 雖然沒有 華廈美衣裳　　但是心裡 充滿著希 望　　我們要

140

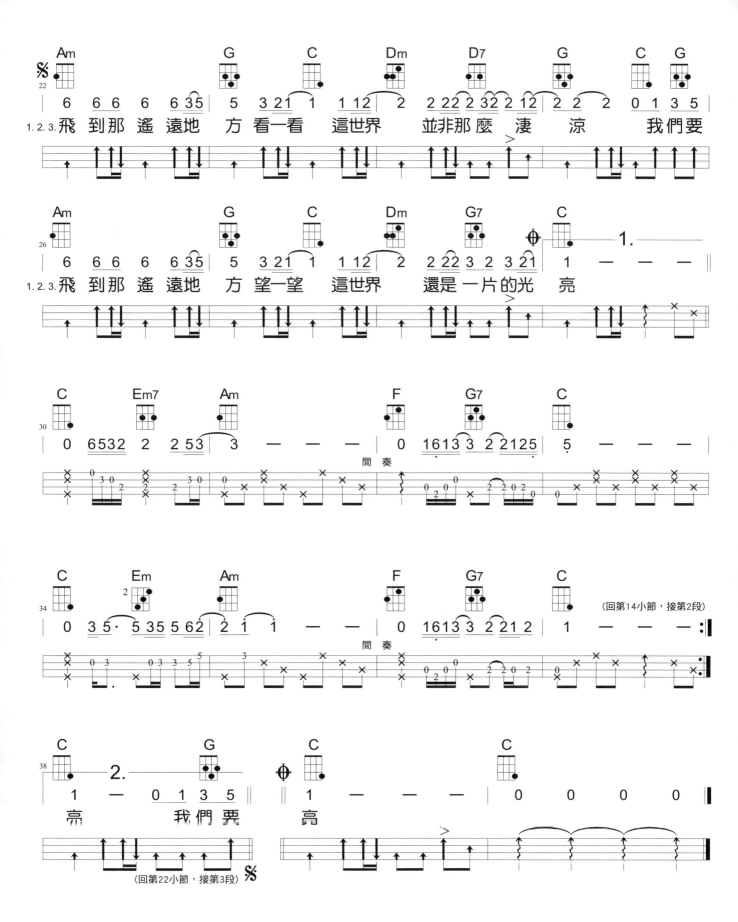

散場電影

C調 ● Folk Rock ● 速度4/4 ♩=130 ● 音域 2～5

作詞 / 賴西安
作曲 / 洪光達
　　　馬兆駿
演唱 / 木吉他合唱團

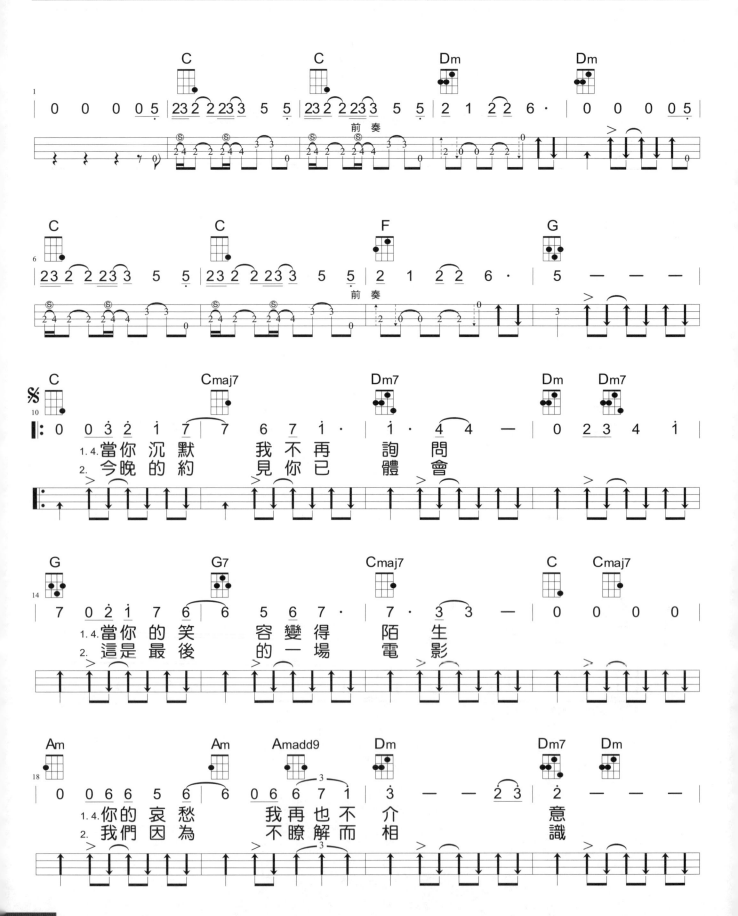

歌詞：

1.4.當你沉默　我不再　詢問
2.今晚的約　見你已　體會

1.4.當你的笑　容變得　陌生
2.這是最後　的一場　電影

1.4.你的哀愁　我再也不介　　意識
2.我們因為　不瞭解而相

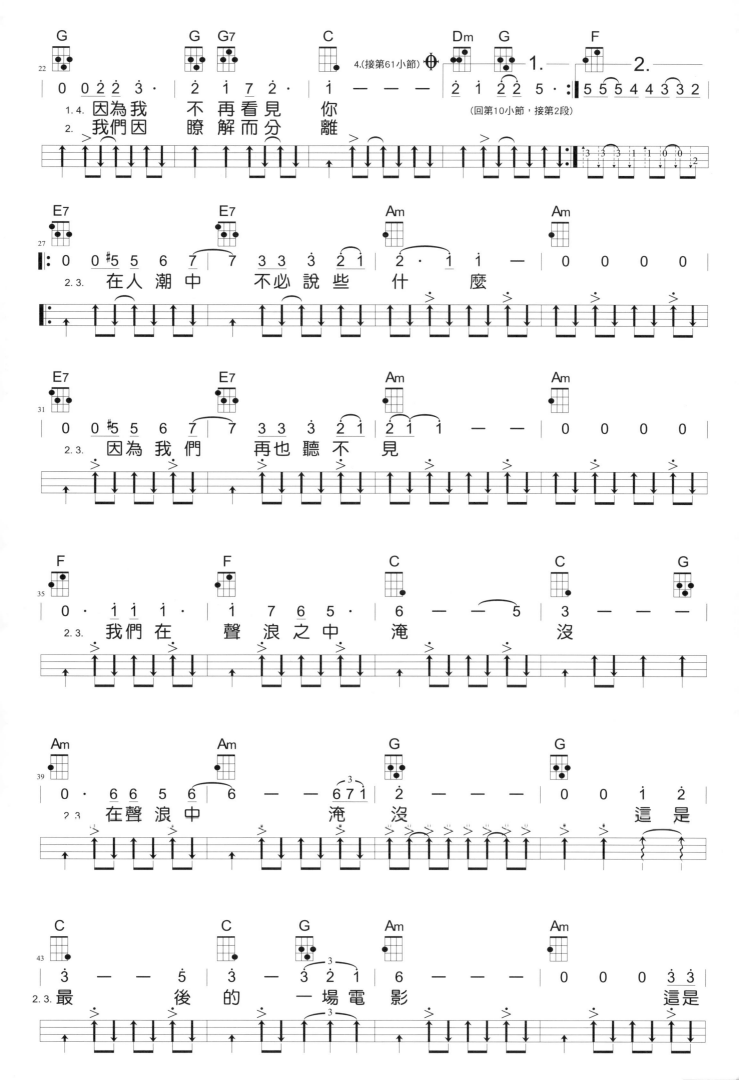

因為我　不再看見　你
我們因　瞭解而分　離

在人潮中　不必說些　什　麼

因為我們　再也聽不　見

我們在　聲浪之中　淹　　沒

在聲浪中　　　淹　沒　　　　　這是

最　　　後的　一場電影　　　　這是

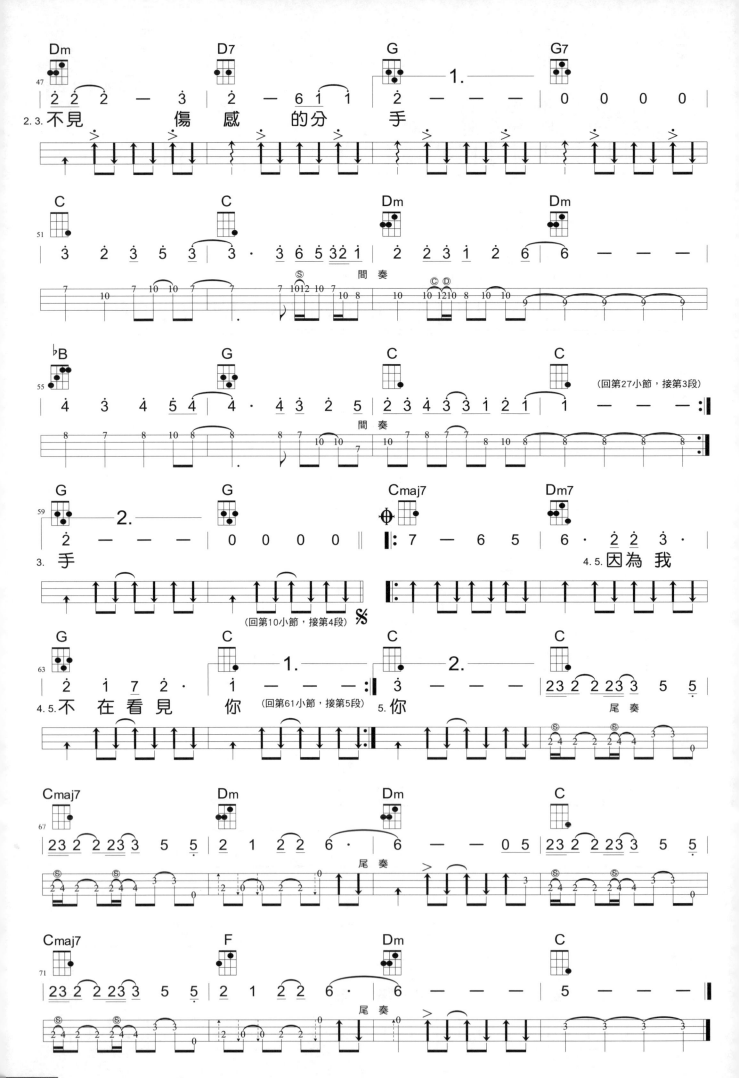

144

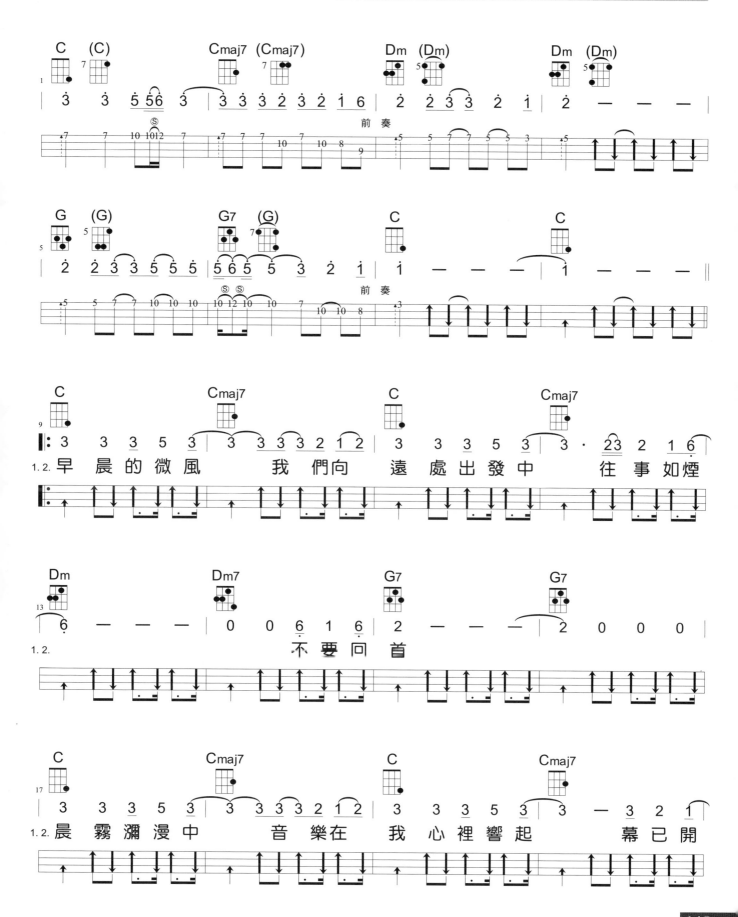

微風往事

C調 ● Swing ● 速度4/4 ♩=120 ● 音域 6～6

作詞 / 馬兆駿
作曲 / 洪光達
演唱 / 鄭 怡

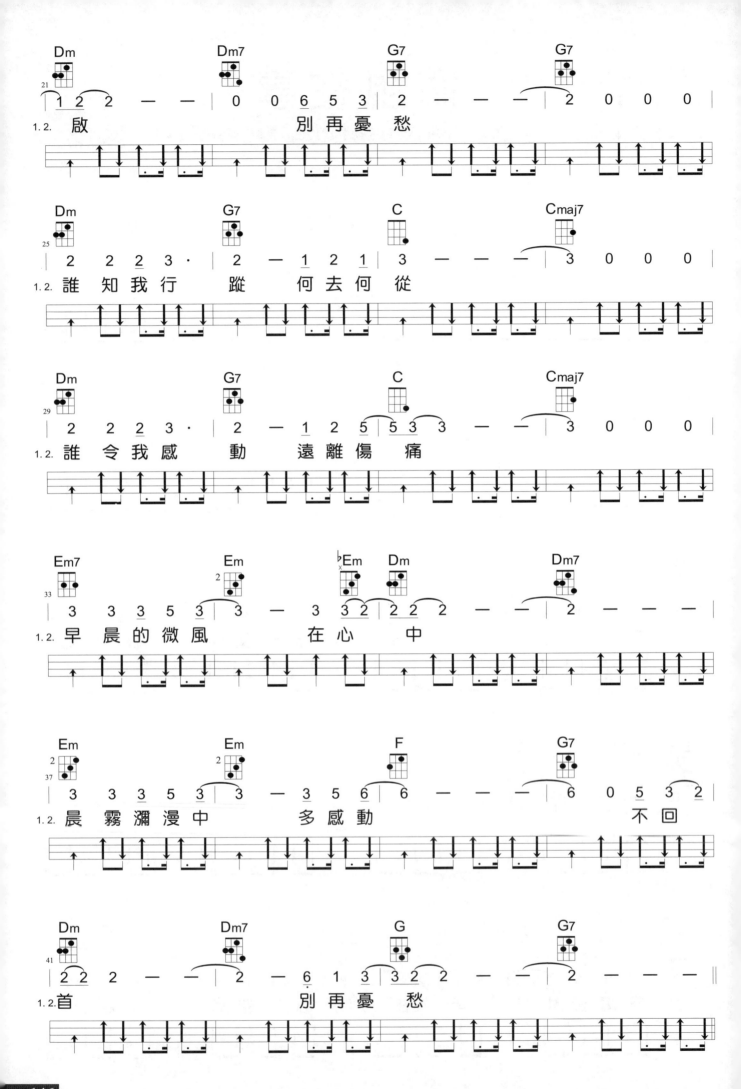

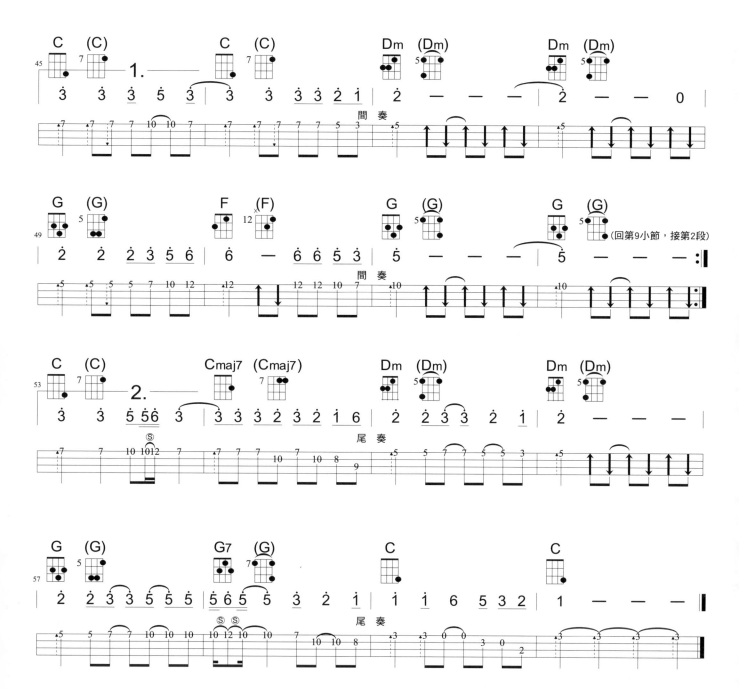

愛的真諦

作詞 / 保　羅
作曲 / 簡銘耀
演唱 / 林佳蓉
　　　許淑絹

Am調 • Slow Soul + Folk Rock • 速度 4/4 ♩=110 • 音域 5～5

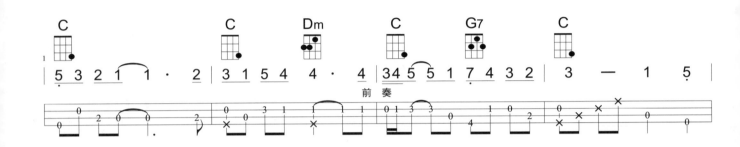

前奏

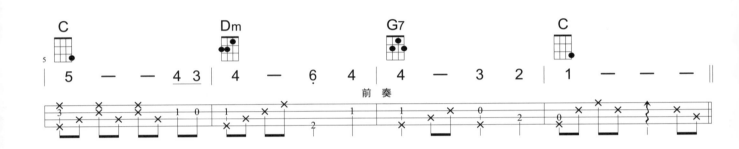

前奏

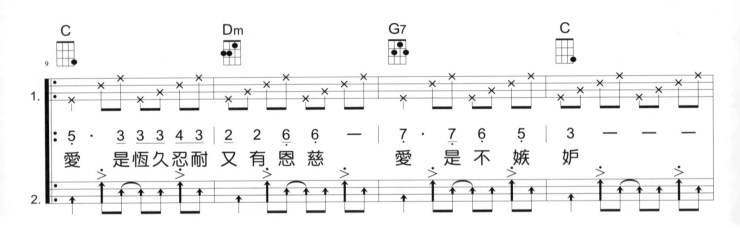

愛　是恆久忍耐又有恩慈　　愛　是不嫉妒

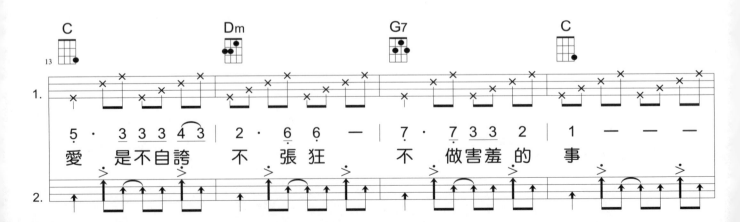

愛　是不自誇　不　張狂　　不　做害羞的　事

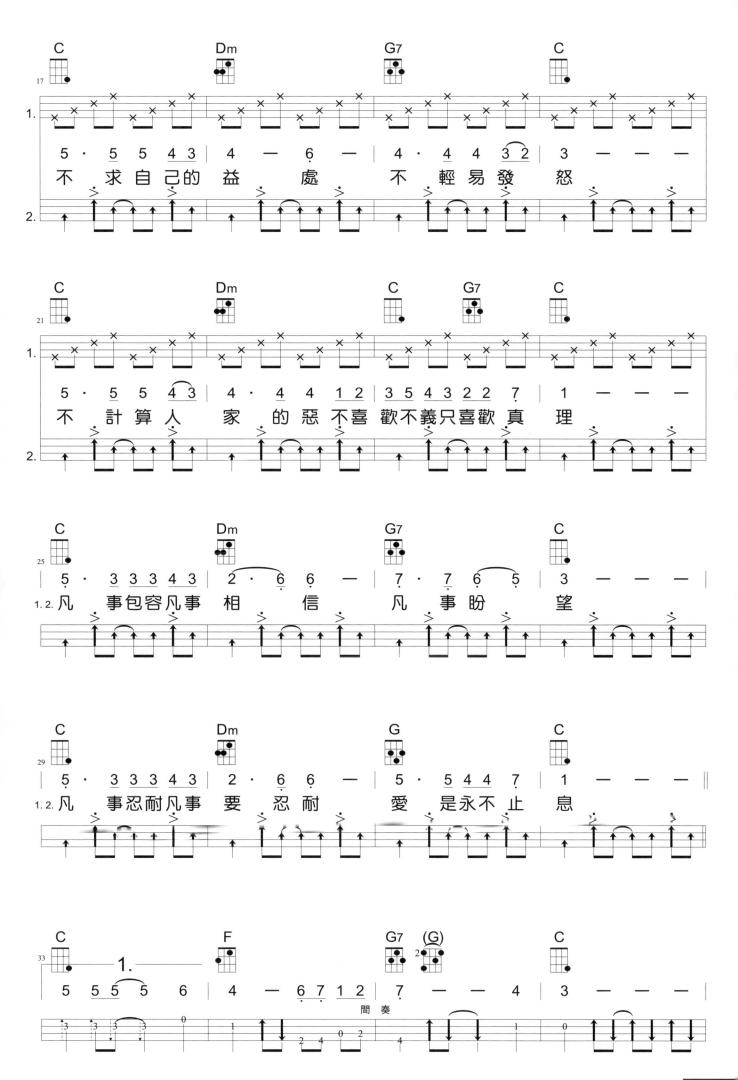

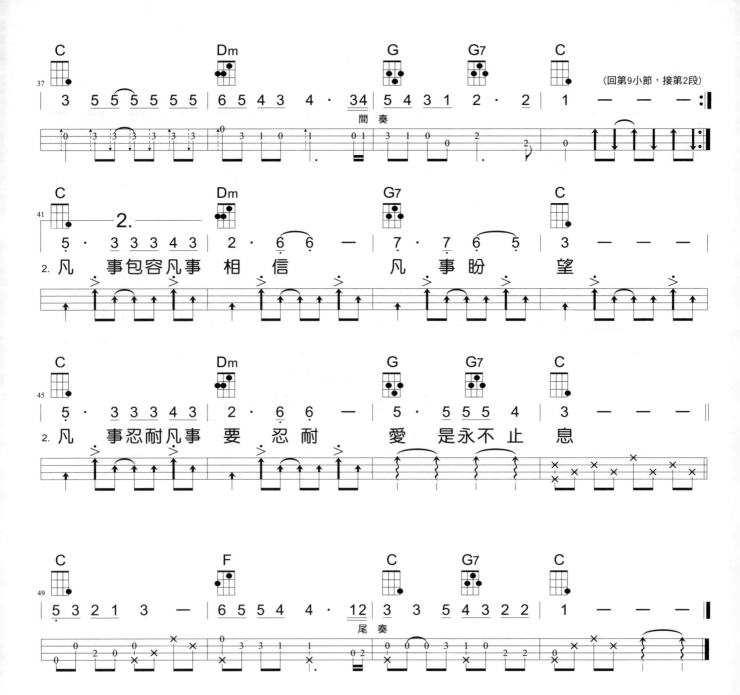

（回第9小節，接第2段）

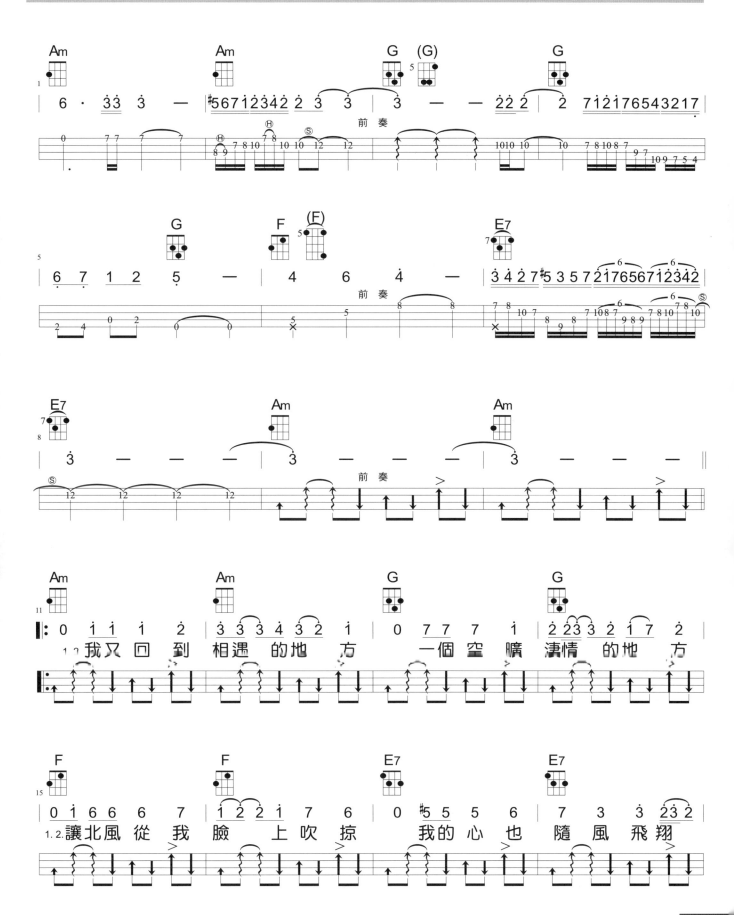

曠野寄情

Am調 • Rumba + March • 速度4/4 ♩=126 • 音域3～4̇

作詞 / 靳鐵章
作曲 / 靳鐵章
演唱 / 李建復

1.2.我又回到相遇的地方 一個空曠淒情的地方

1.2.讓北風從我臉上吹掠 我的心也隨風飛翔

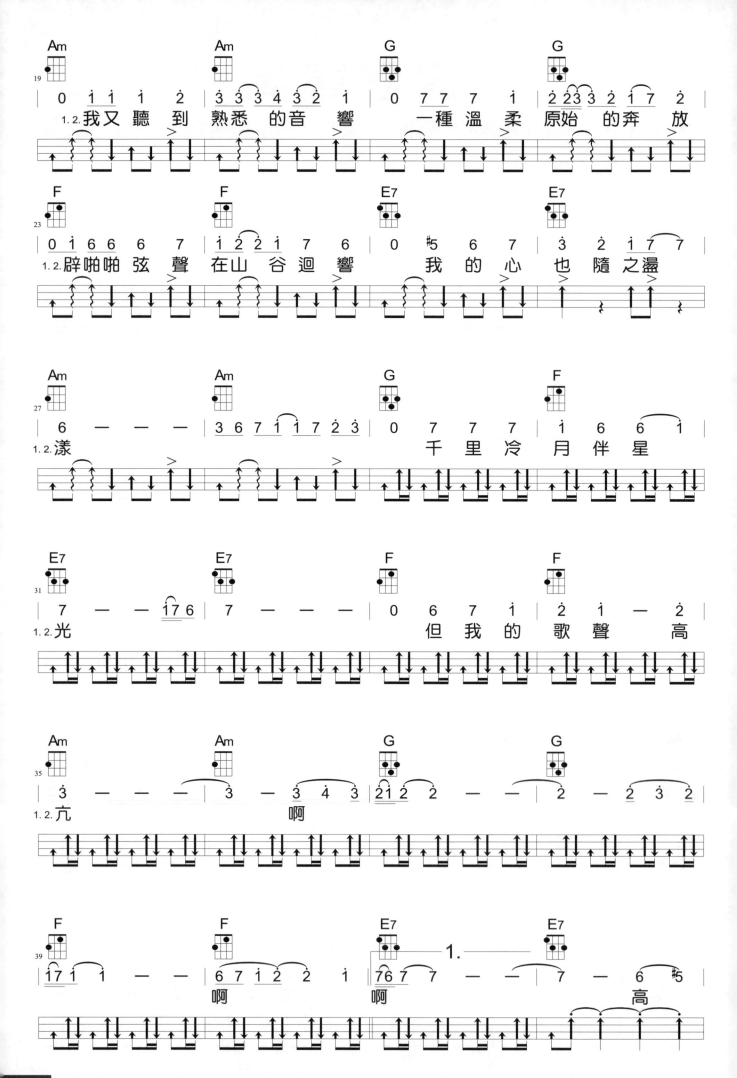

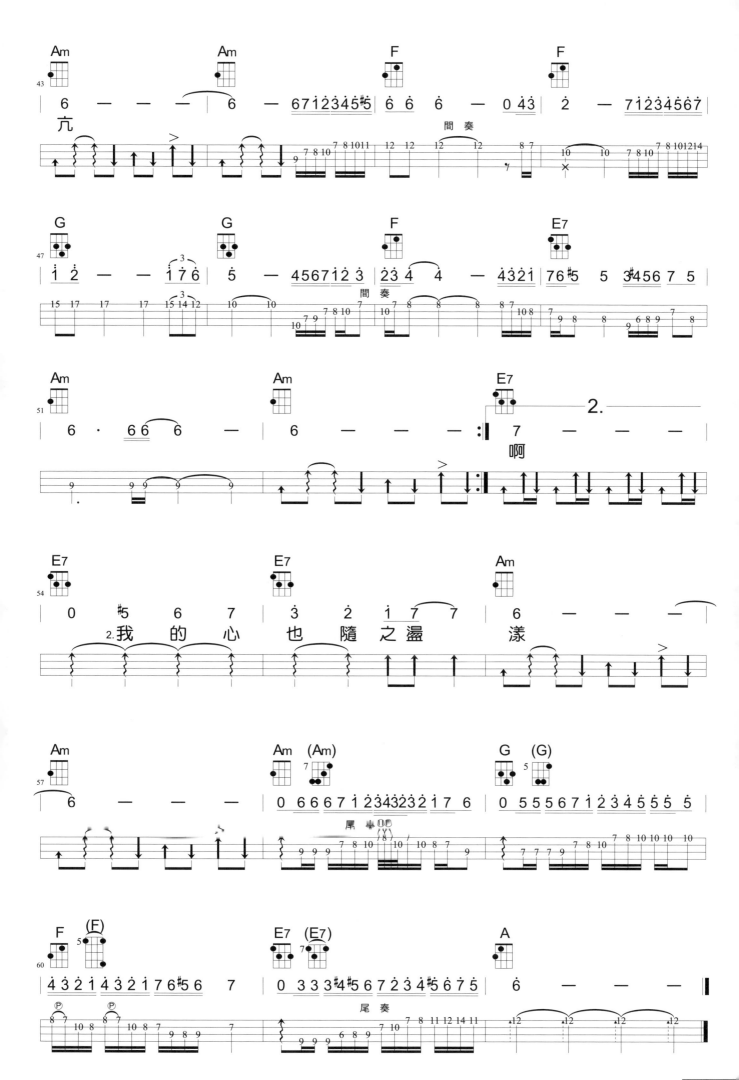

愛的箴言

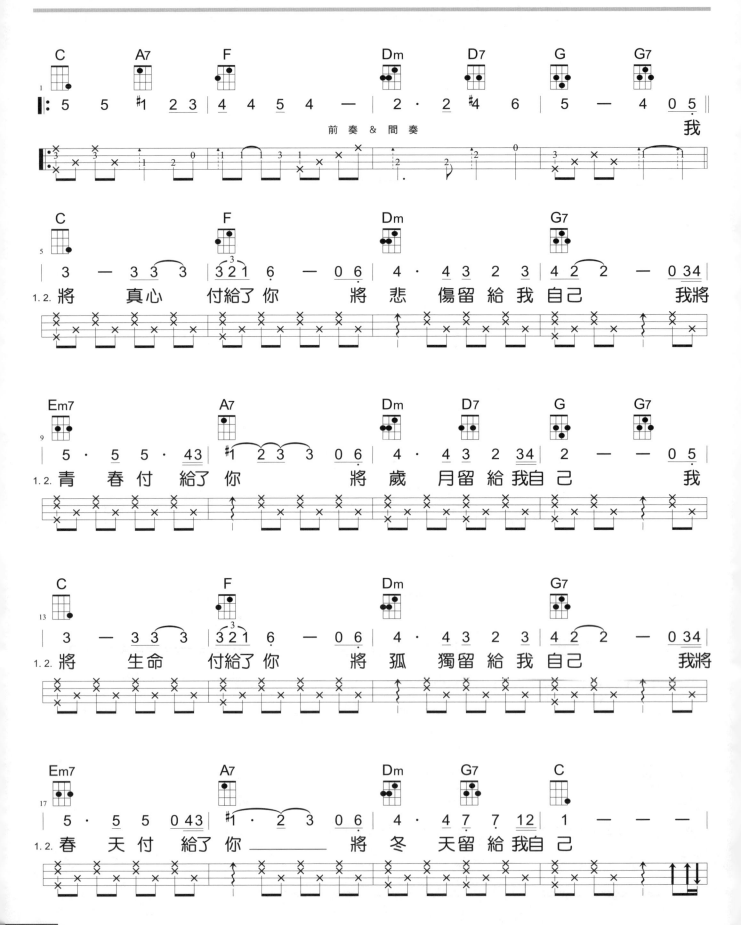

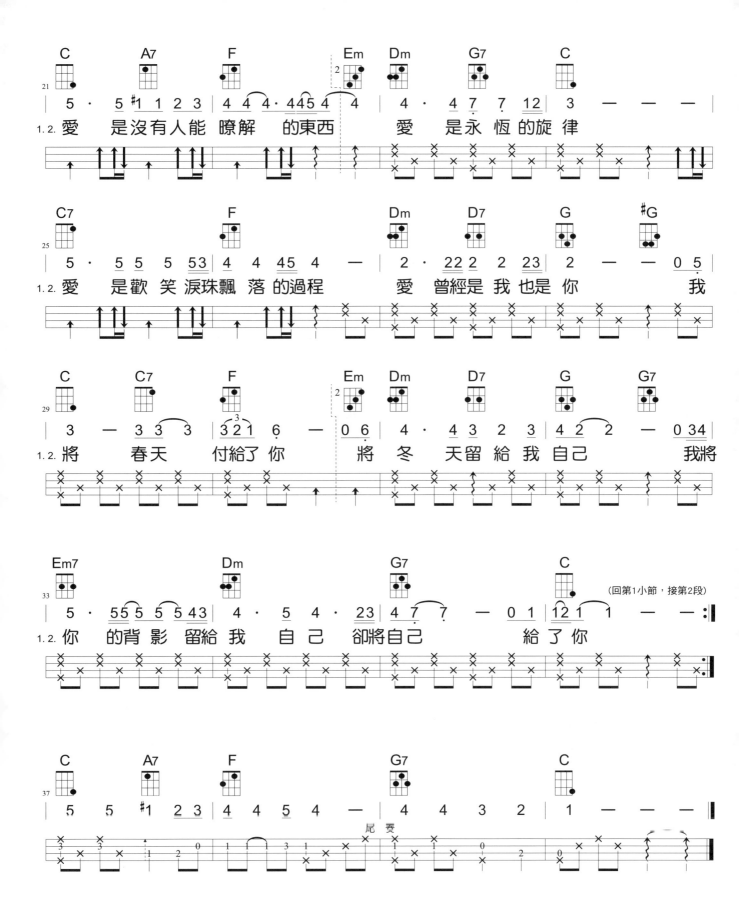

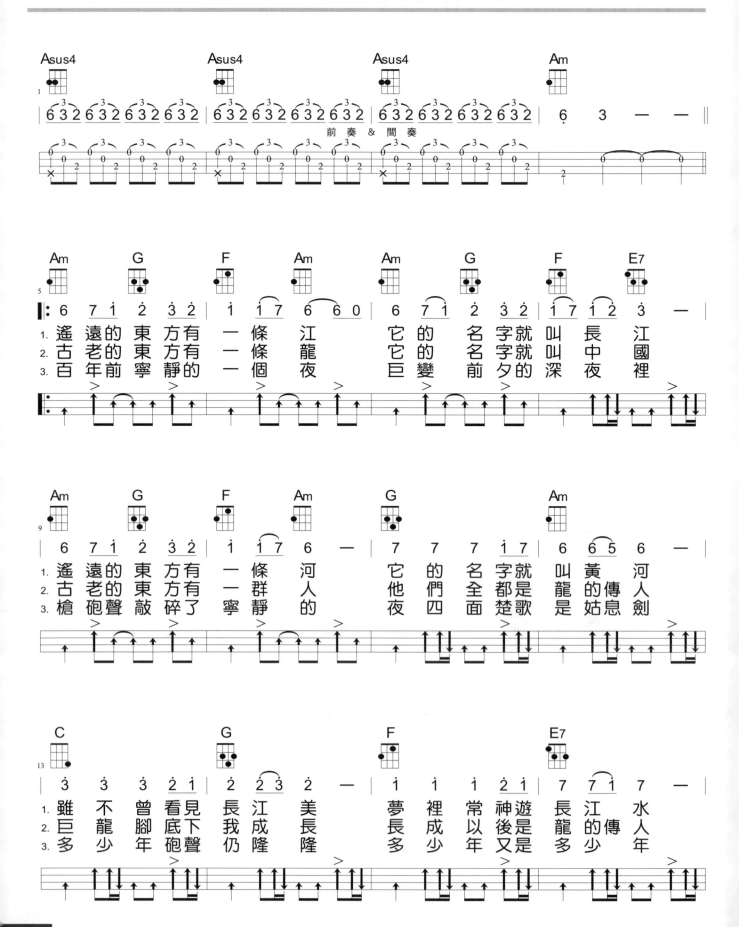

龍的傳人

作詞 / 侯德建
作曲 / 侯德建
演唱 / 李建復

Am調 • Mod Soul • 速度4/4 ♩=95 • 音域5～3

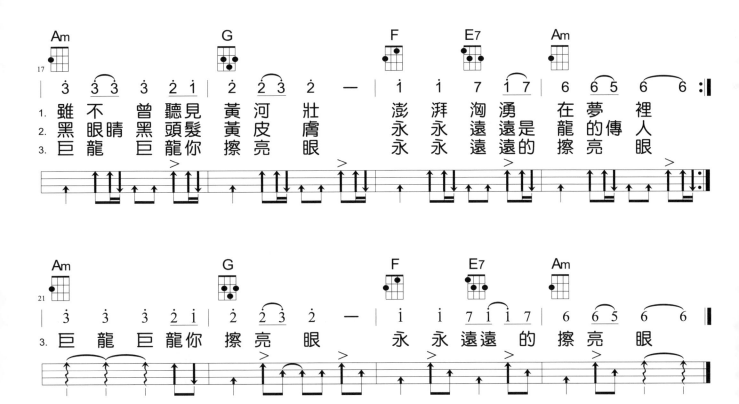

歸人沙城

作詞 / 陳輝雄
作曲 / 陳輝雄
演唱 / 施孝榮

Am調 • Slow Soul • 速度4/4 ♩=82 • 音域2~3

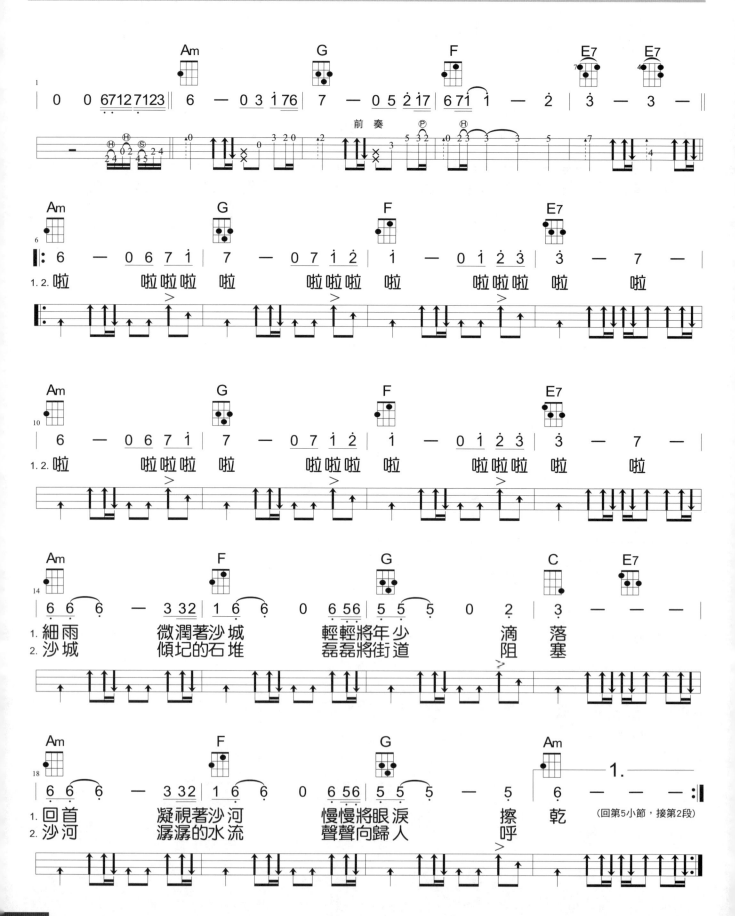

（回第5小節，接第2段）

歌詞：
1. 細雨　微潤著沙城　輕輕將年少　滴　落
2. 沙城　傾圮的石堆　磊磊將街道　阻　塞

1. 回首　凝視著沙河　慢慢將眼淚　擦　乾
2. 沙河　潺潺的水流　聲聲向歸人　呼

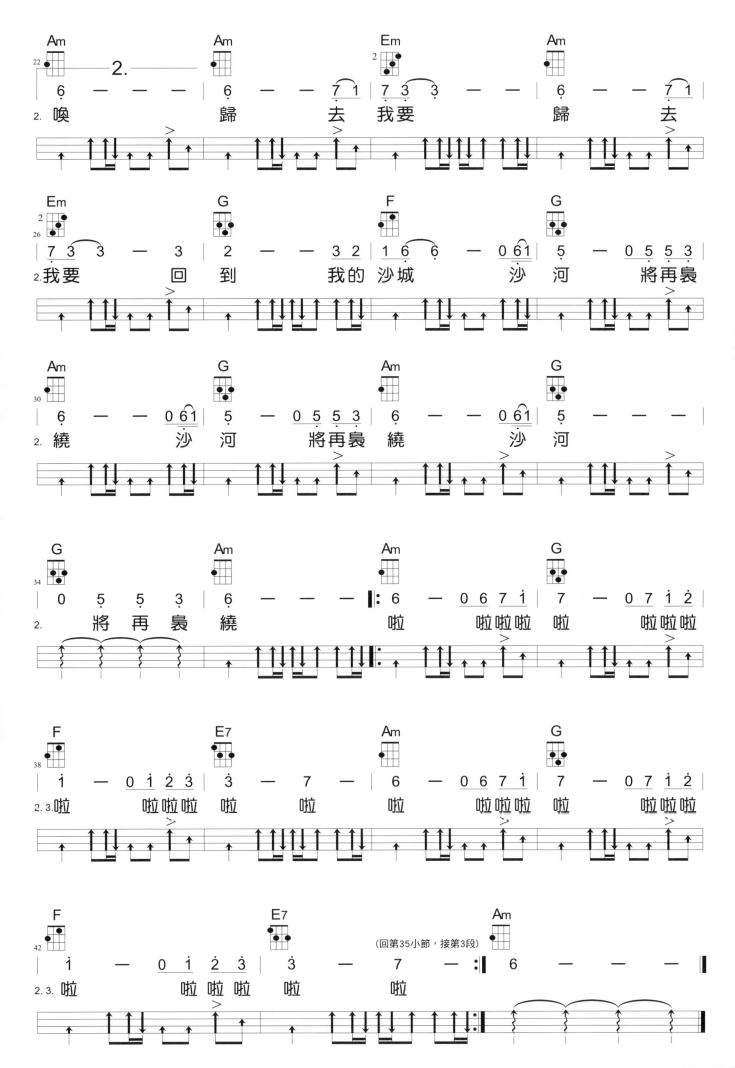

鎖上記憶

C調 • Soul • 速度4/4 ♩=96 • 音域 2~4

作詞／洪 致
作曲／李宗盛
演唱／潘越雲

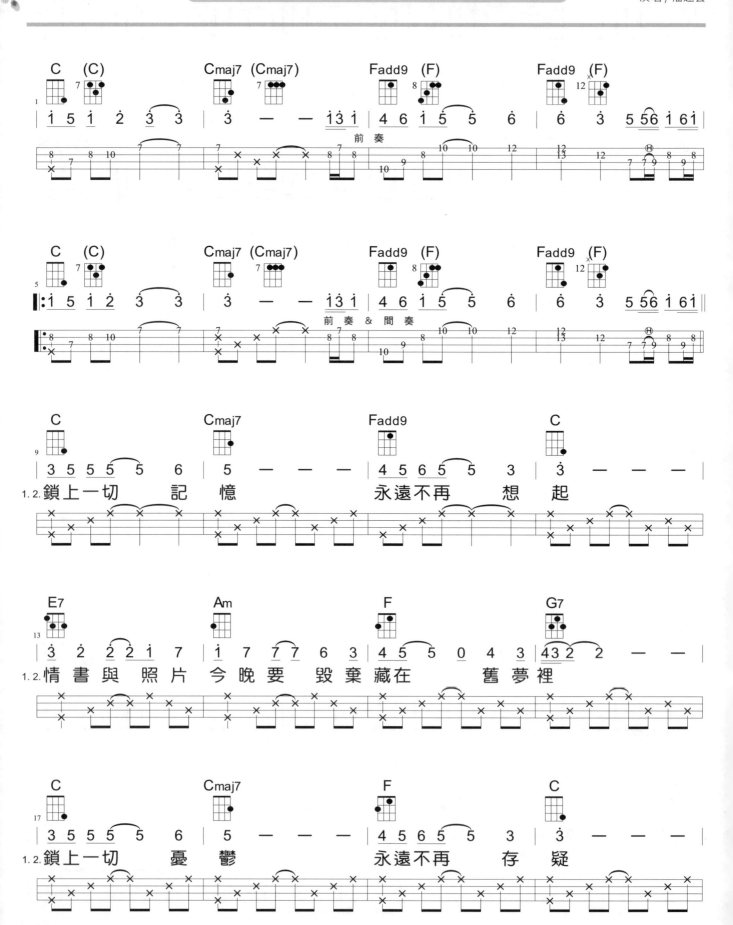

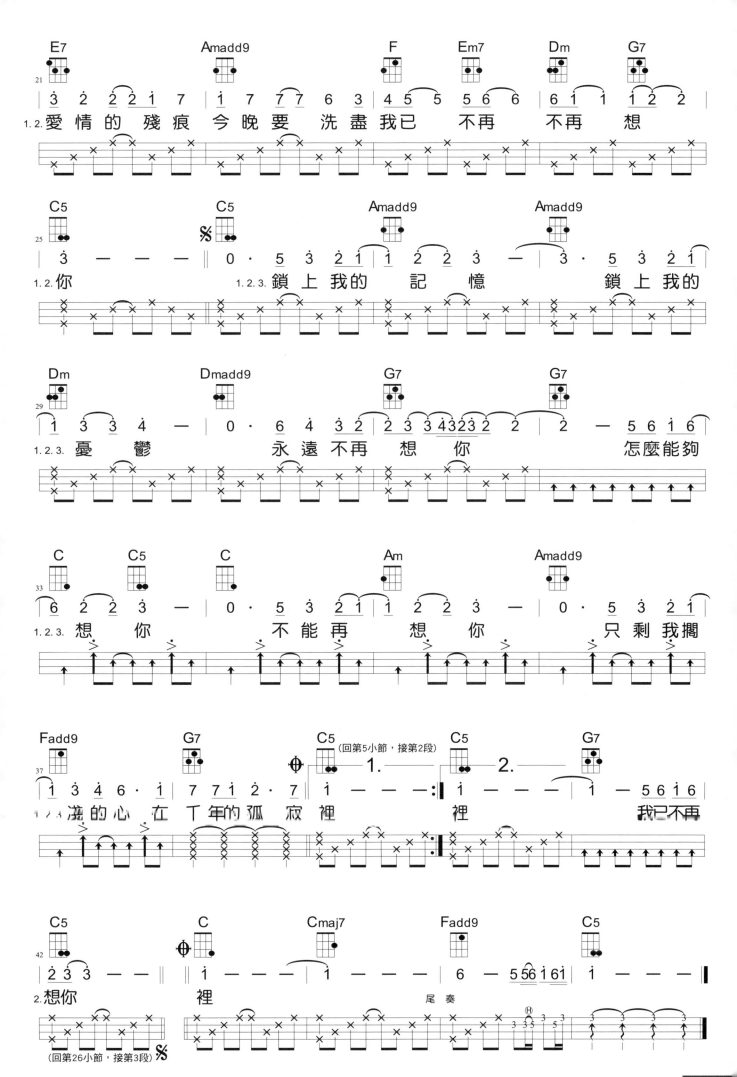

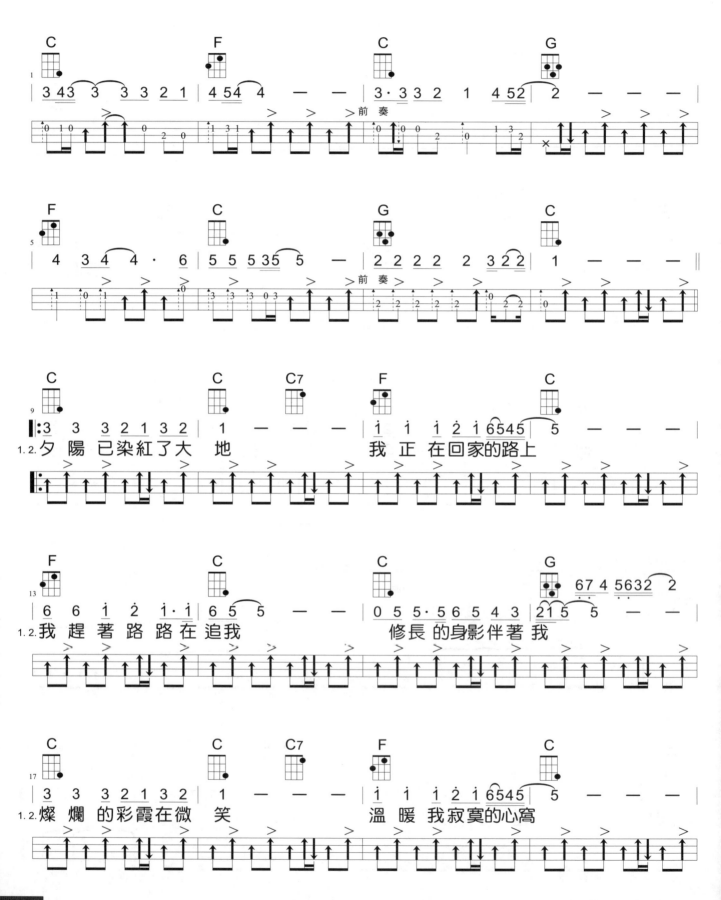

夕陽伴我歸

C調 • Country • 速度4/4 ♩=100 • 音域1~3̇

作詞 / 羅義榮
作曲 / 羅義榮
演唱 / 陳淑樺

建議節奏

1.2.夕 陽 已染紅了大 地　　　　我 正 在回家的路上

1.2.我 趕 著 路 路 在 追我　　　修長 的身影伴著 我

1.2.燦 爛 的彩霞在微 笑　　　　溫 暖 我寂寞的心窩

162

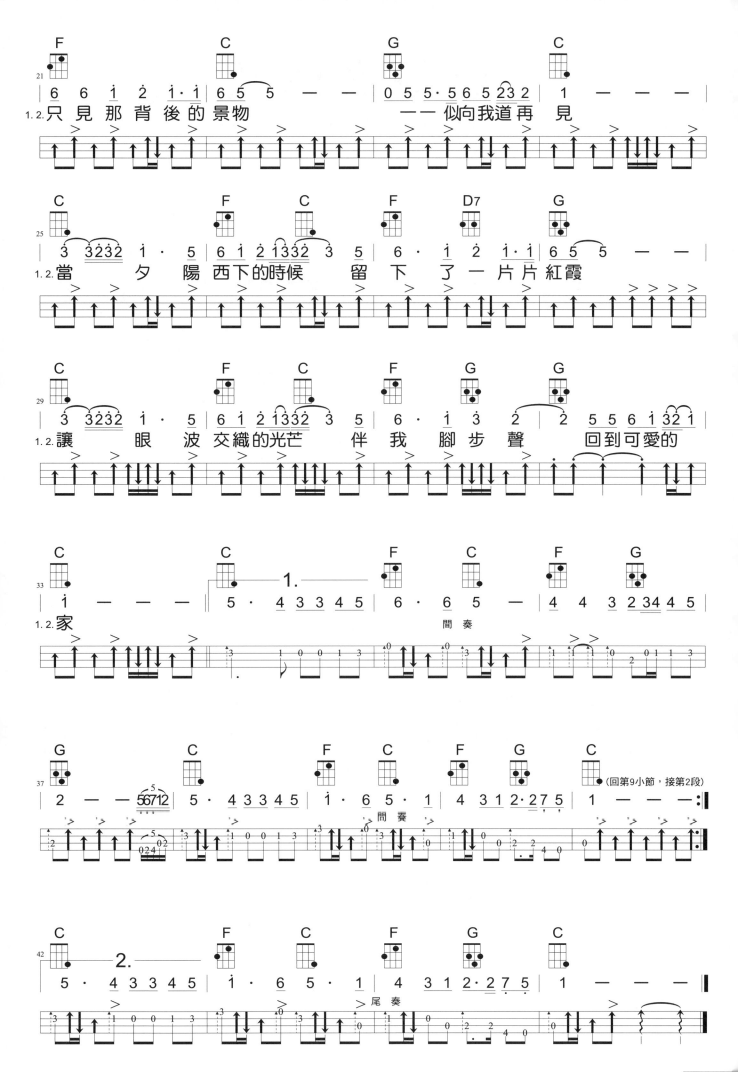

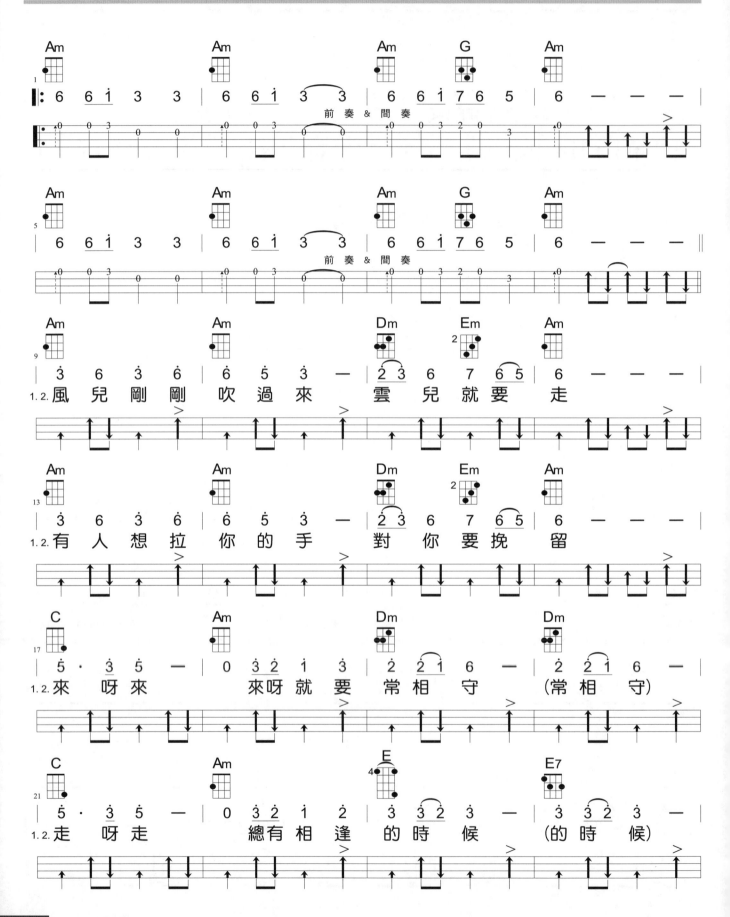

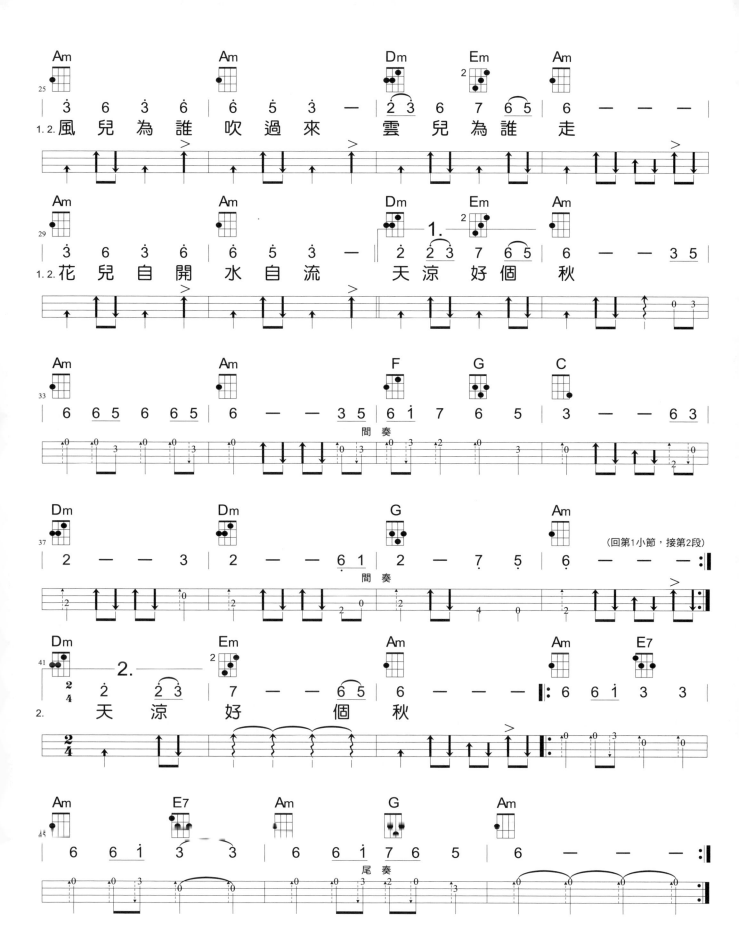

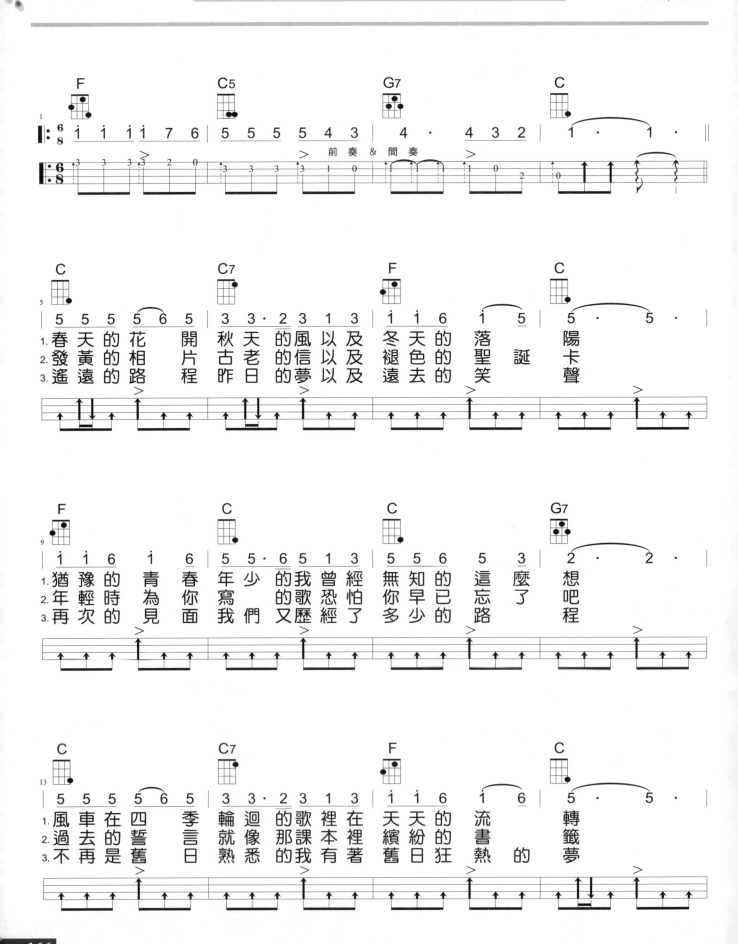

光陰的故事

C調 • Waltz • 速度6/8 ♩=70 • 音域1～3̇

作詞 / 羅大佑
作曲 / 羅大佑
演唱 / 羅大佑

166

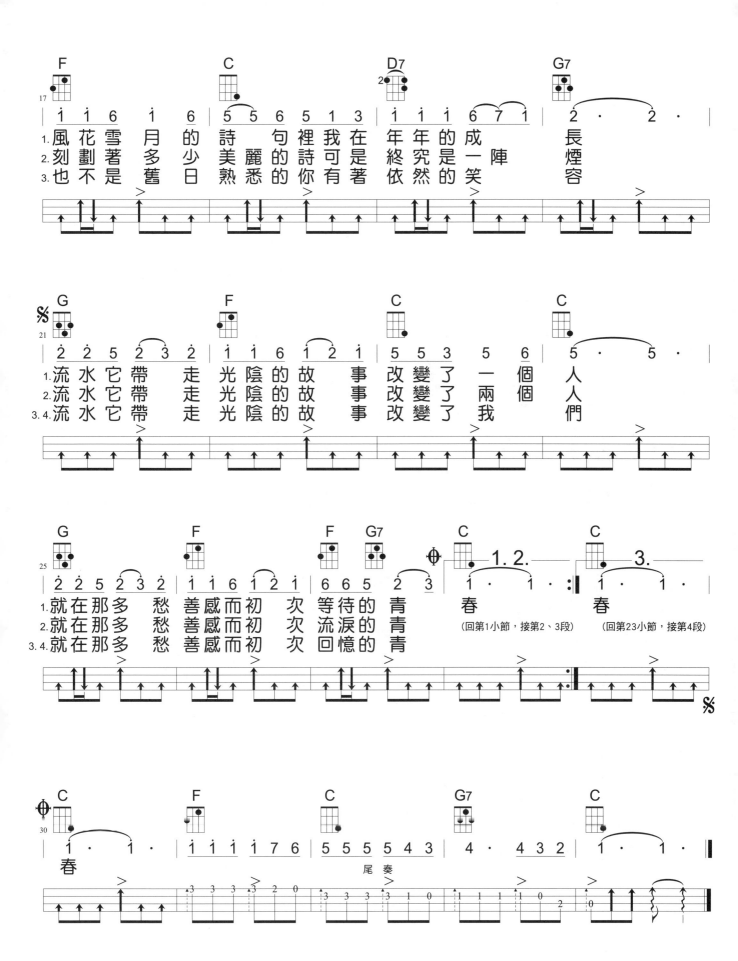

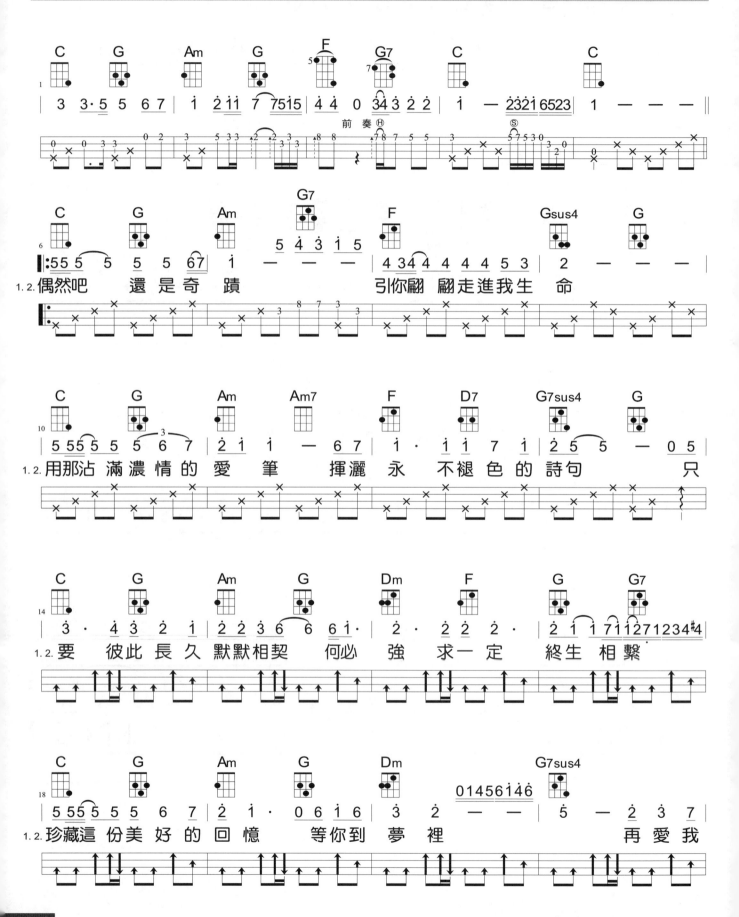

再愛我一次

C調 • Slow Soul • 速度4/4 ♩=75 • 音域2～4̇

作詞 / 葉佳修
作曲 / 葉佳修
演唱 / 蔡琴

建議節奏

1.2. 偶然吧　還是奇蹟　　引你翩　翩走進我生　命

1.2. 用那沾　滿濃情的　愛　筆　揮灑永　不褪色的詩句　　　只

1.2. 要　彼此　長久　默默相契　何必　強　求一定　終生　相繫

1.2. 珍藏這　份美好的　回憶　　等你到　夢裡　　　　再愛我

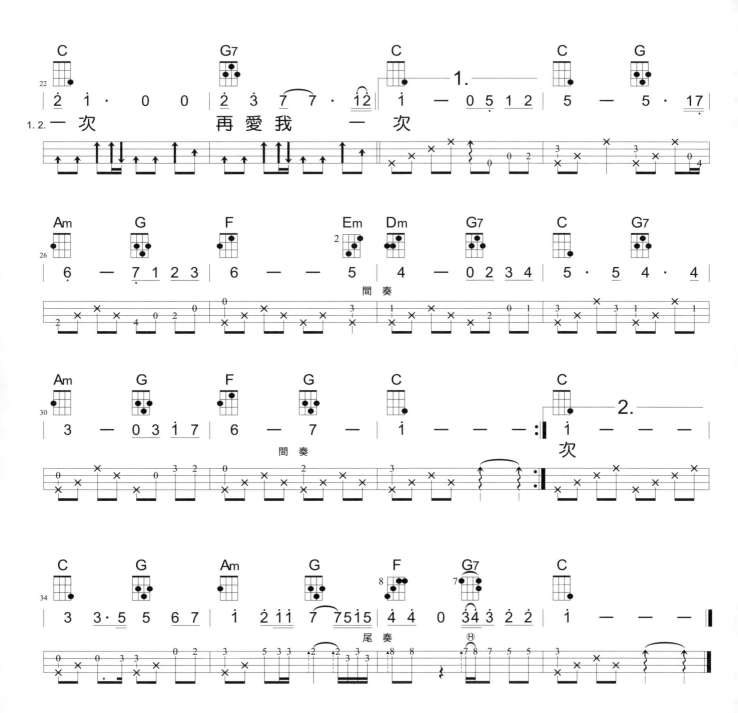

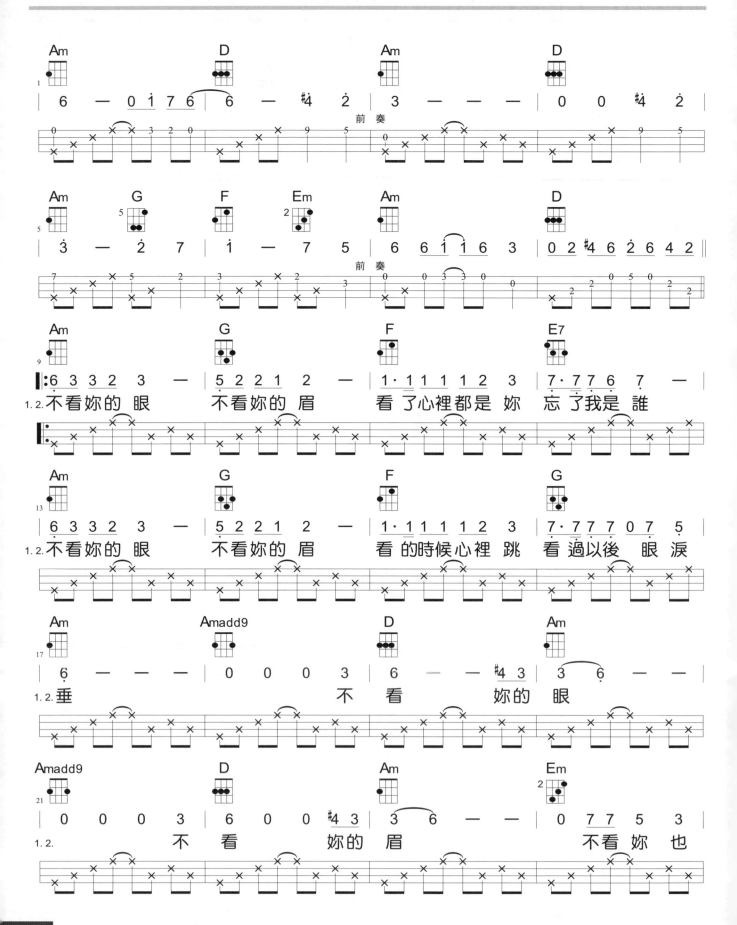

忘了我是誰

Am調 • Slow Soul • 速度4/4 ♩=100 • 音域5～7

作詞 / 李　敖
作曲 / 許瀚君
演唱 / 王海玲

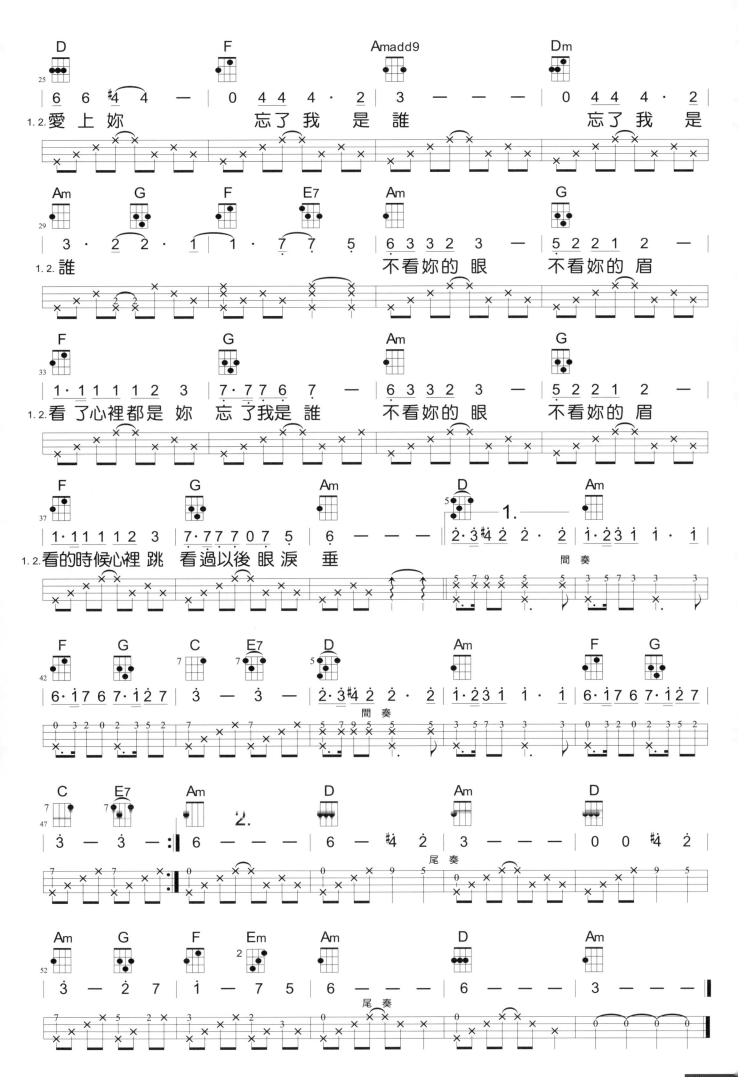

為何夢見他

C調 • Slow Soul • 速度4/4 ♩=72 • 音域 6~i

作詞 / 邱 晨
作曲 / 邱 晨
演唱 / 金智娟

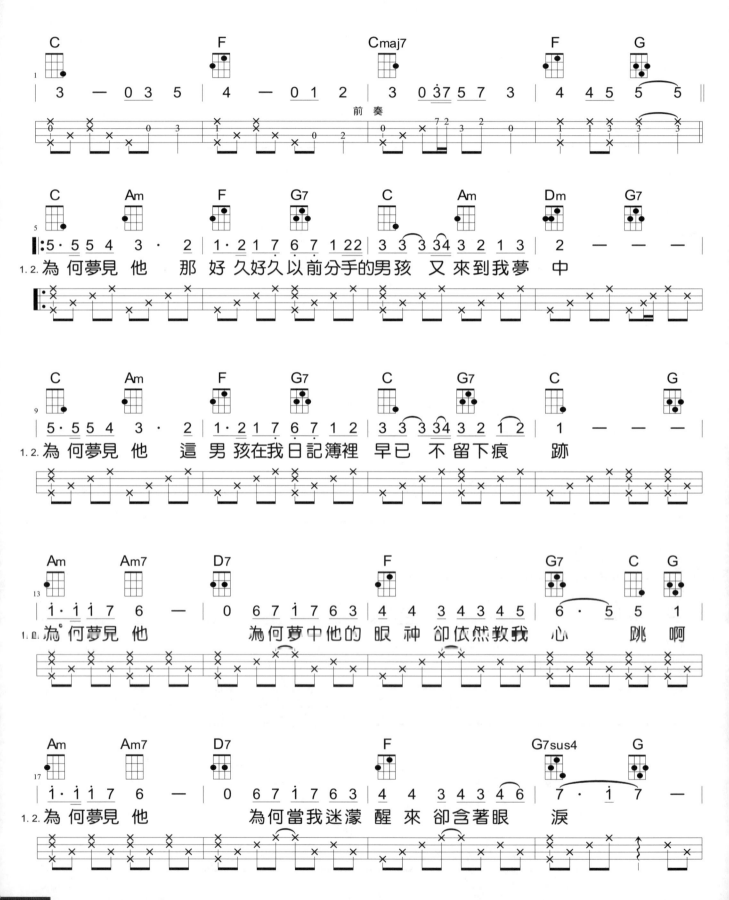

172

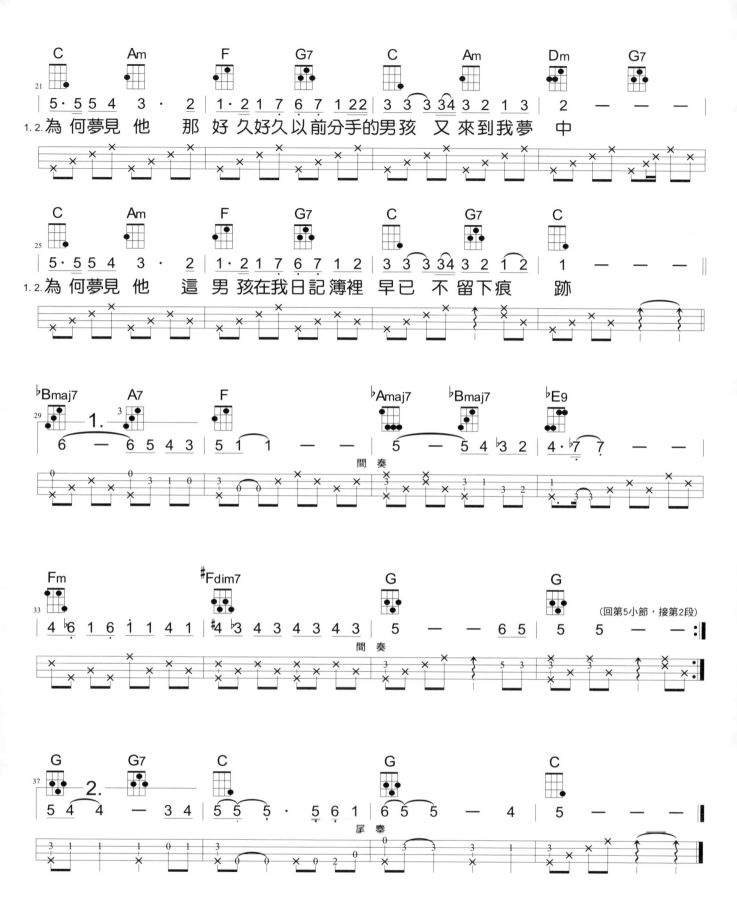

為 何 夢見 他　那 好 久好久以前分手的男孩　又 來 到我夢 中

為 何 夢見 他　這 男 孩在我日記簿裡 早已 不 留下痕 跡

間 奏

間 奏

（回第5小節，接第2段）

尾奏

秋意上心頭

C調 • Slow Soul • 速度4/4 ♩=88 • 音域6～3

作詞 / 葉佳修
作曲 / 葉佳修
演唱 / 陳淑樺

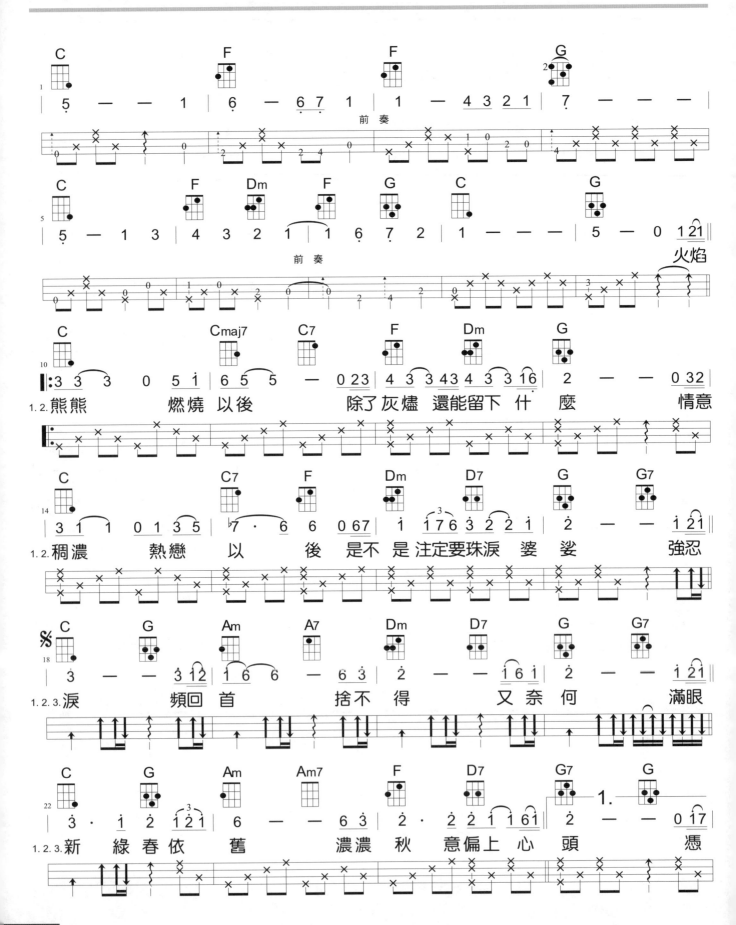

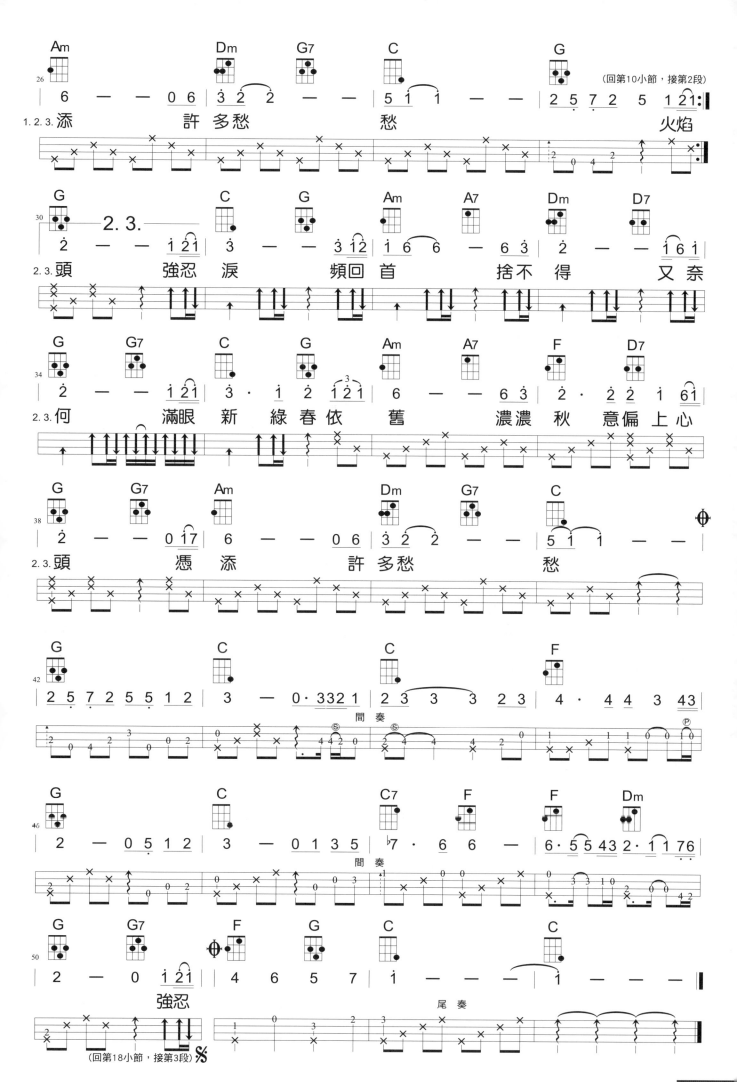

風中的早晨

C調 • Soul • 速度 4/4 ♩=95 • 音域 5～6

作詞 / 馬兆駿
作曲 / 洪光達
演唱 / 王新蓮
馬宜中

建議節奏

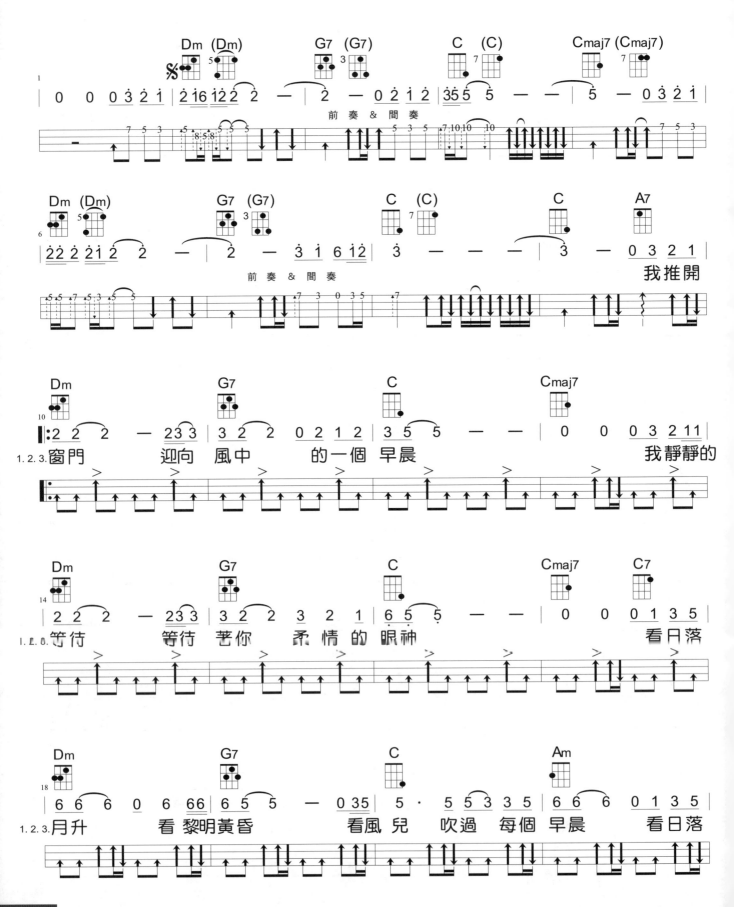

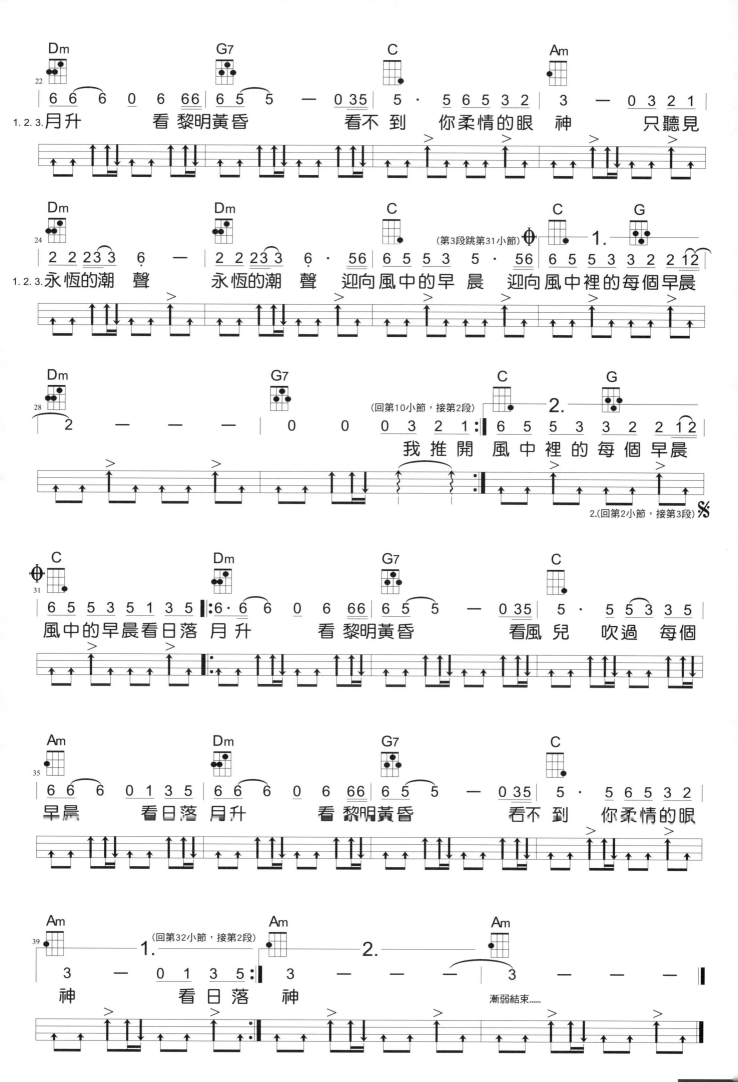

浮生千山路

作詞 / 陳幸蕙
作曲 / 陳志遠
演唱 / 潘越雲

C調 • Slow Soul • 速度 4/4 ♩=72 • 音域 3~i

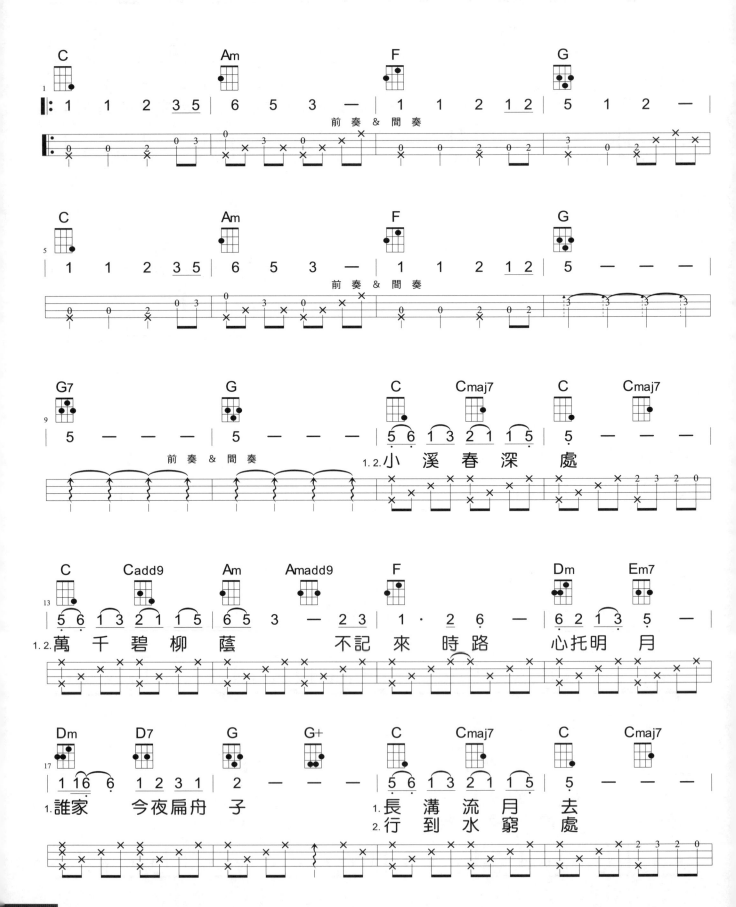

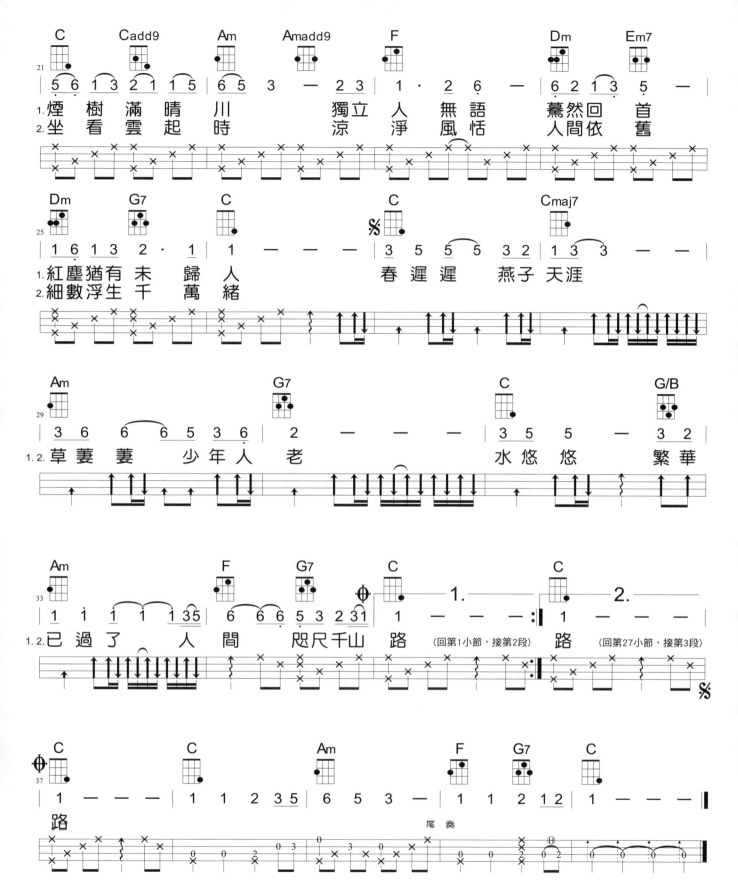

閃亮的日子

作詞 / 羅大佑
作曲 / 羅大佑
演唱 / 羅大佑

Am調 • Waltz • 速度3/4 ♩=64 • 音域 3̣～i̇

建議節奏

T 1 2 1 3 1

X̣ ↑↑↓↑↓

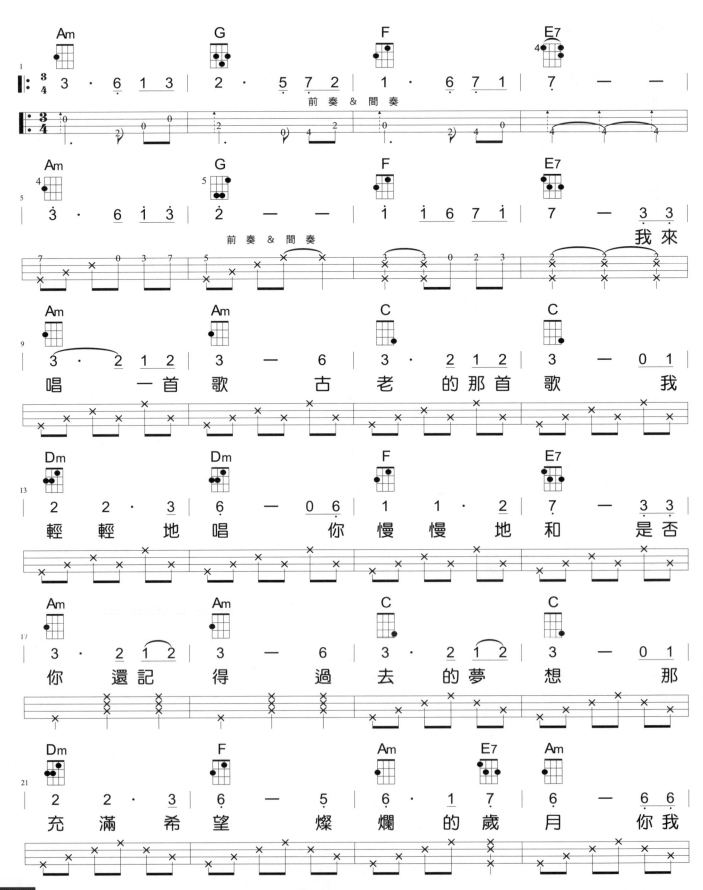

前奏 & 間奏

前奏 & 間奏

我 來

唱 一首歌 古 老 的那首歌 我

輕輕 地唱 你 慢慢 地和 是 否

你 還記 得 過 去 的夢想 那

充 滿希 望 燦 爛 的歲 月 你我

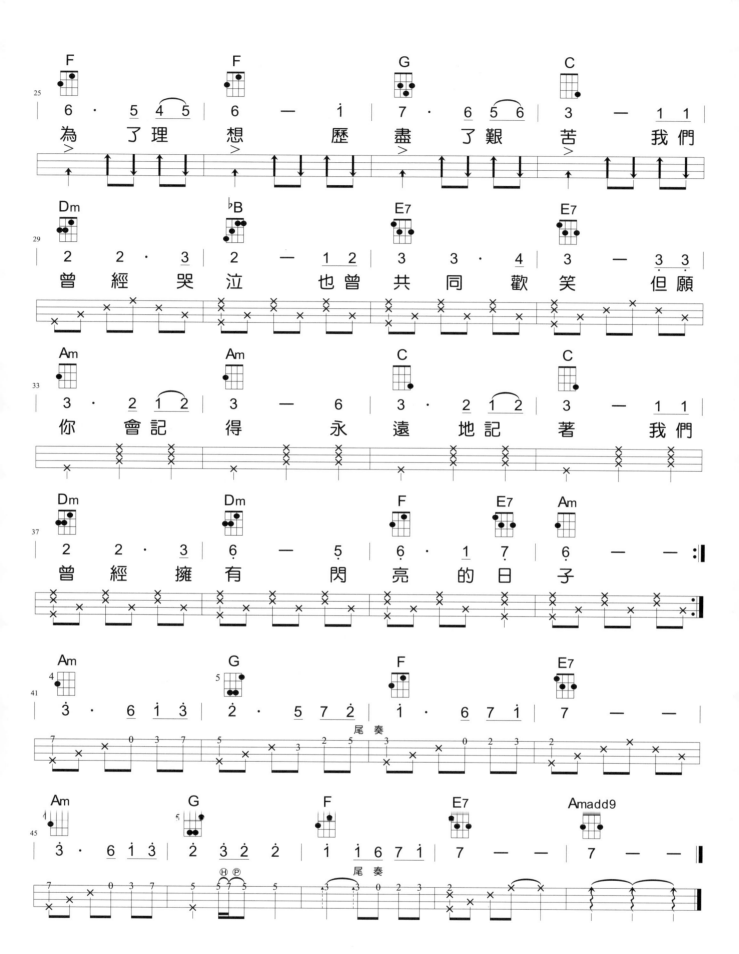

無人的海邊

作詞 / 楊立德
作曲 / 洪光達
馬兆駿
演唱 / 黃仲崑

C調 • Slow Soul • 速度4/4 ♩=72 • 音域 6̣~2̇

建議節奏
T 1 2 1 1 3 2 1
T 1 2 3 3 1 2 1

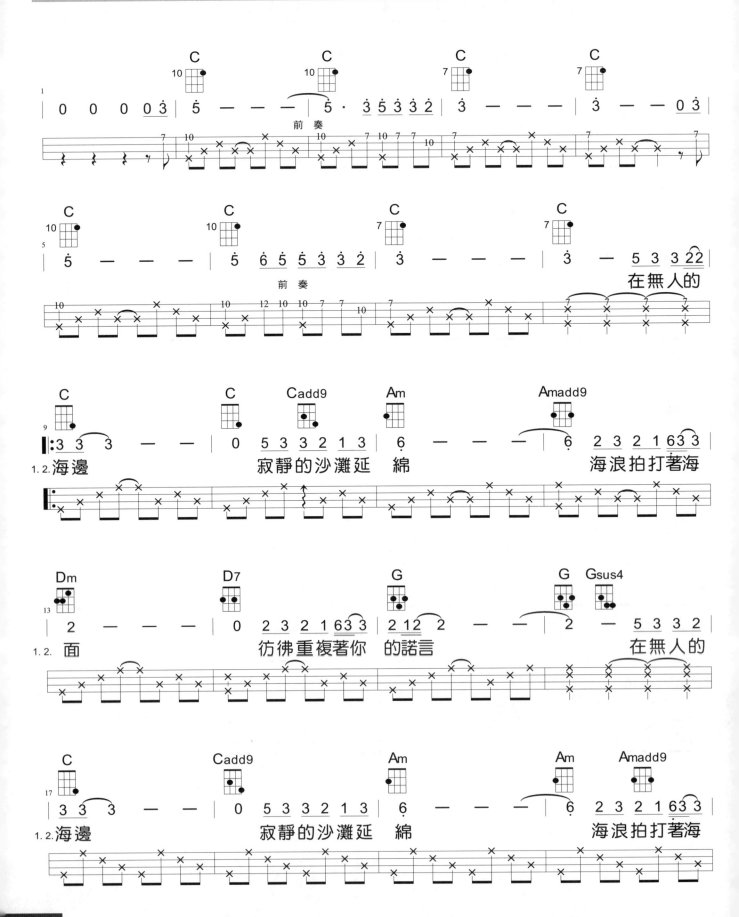

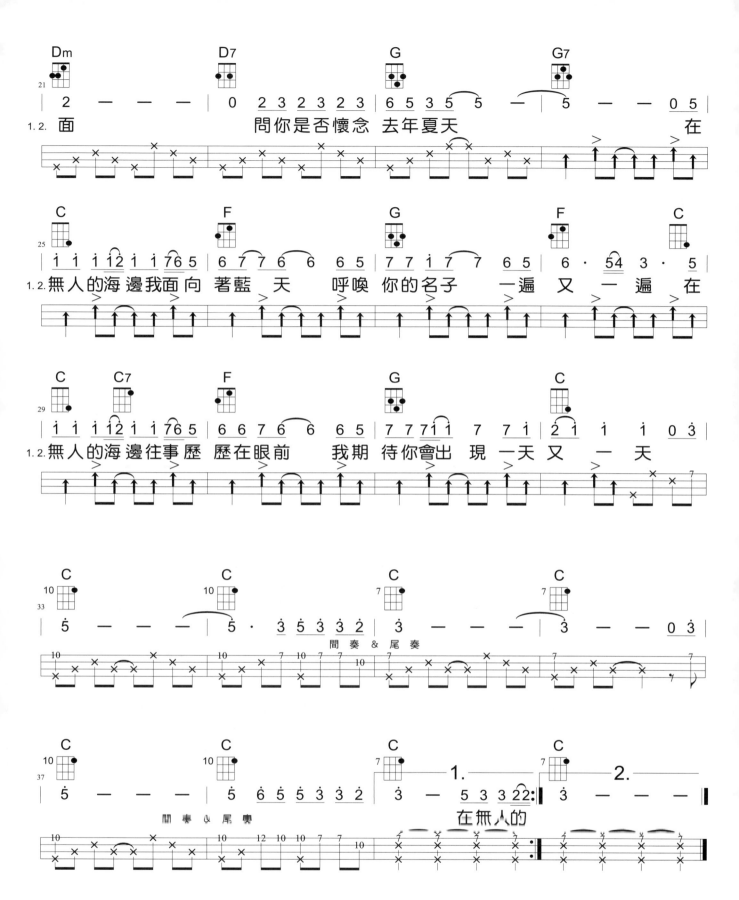

鄉間的小路

作詞 / 葉佳修
作曲 / 葉佳修
演唱 / 劉文正

Am調 • Country • 速度4/4 ♩=90 • 音域5～7

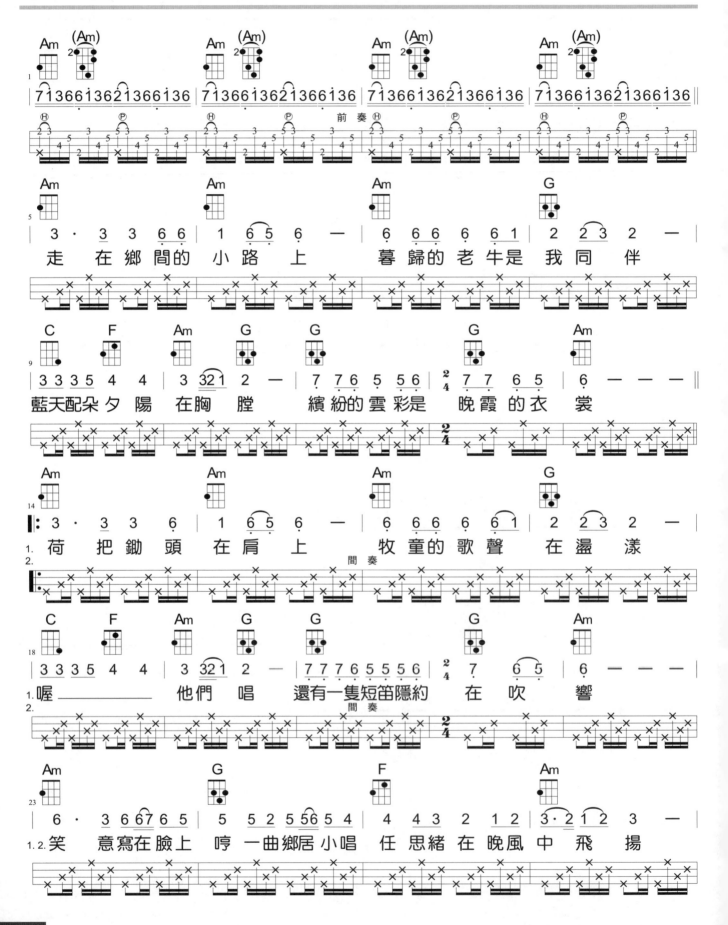

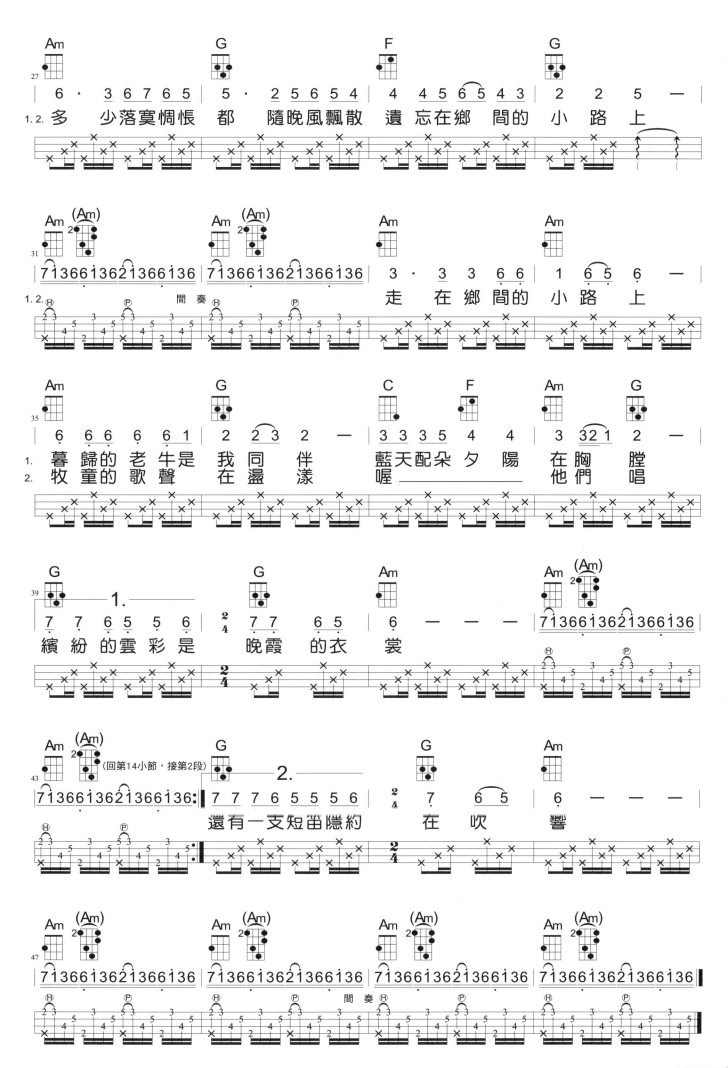

陽光和小雨

作詞 / 鄧育慶
作曲 / 鄧育慶
演唱 / 潘安邦

C調 • Slow Soul • 速度4/4 ♩=86 • 音域 5～2

• 建議節奏 •
T 1 2 1 T 3 2 1

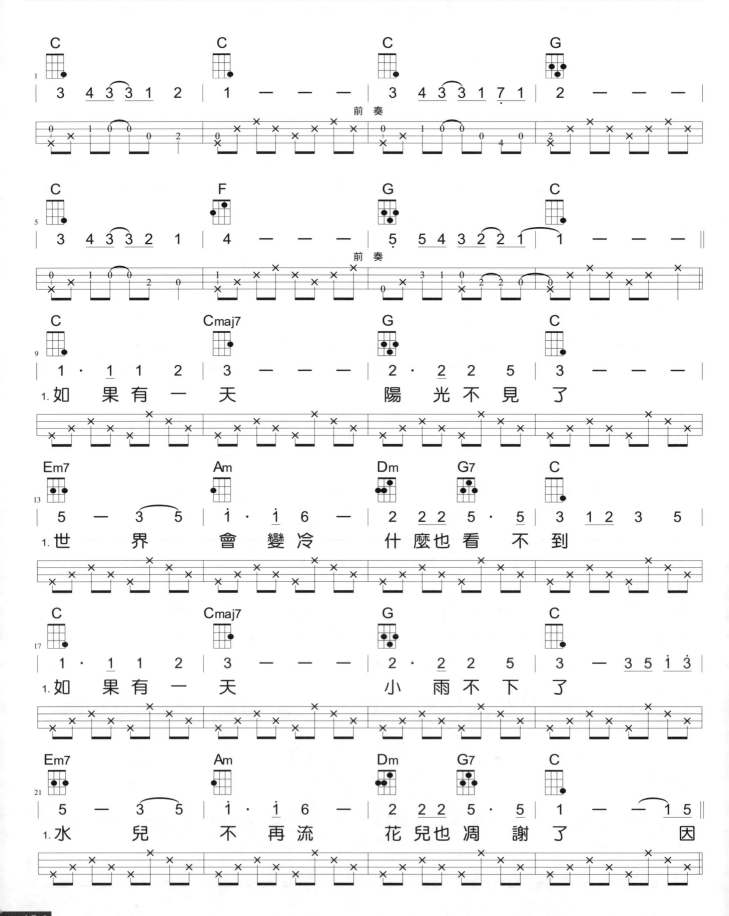

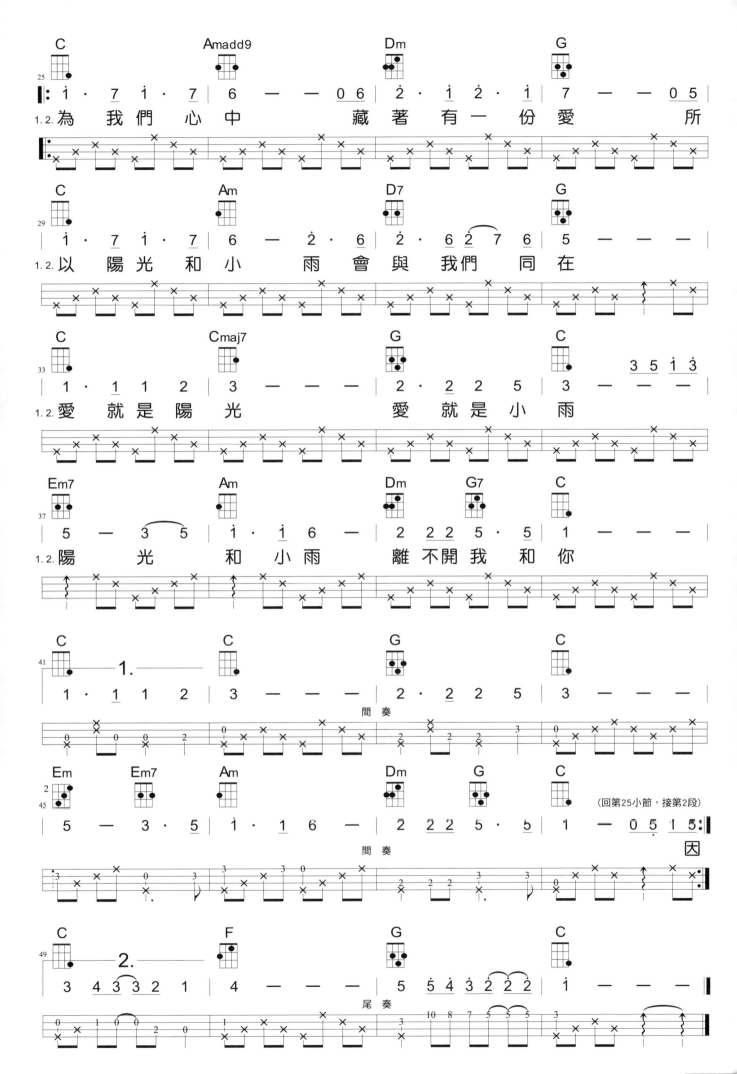

187

跟我說愛我

C調 • Slow Soul • 速度 4/4 ♩=74 • 音域 5～6

作詞 / 梁弘志
作曲 / 梁弘志
演唱 / 蔡琴

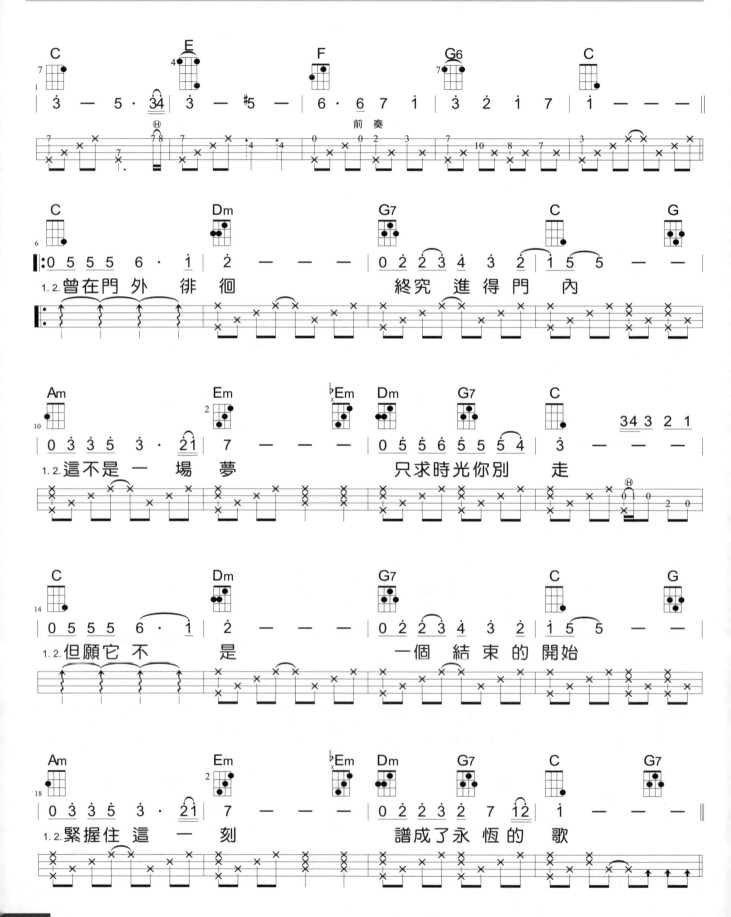

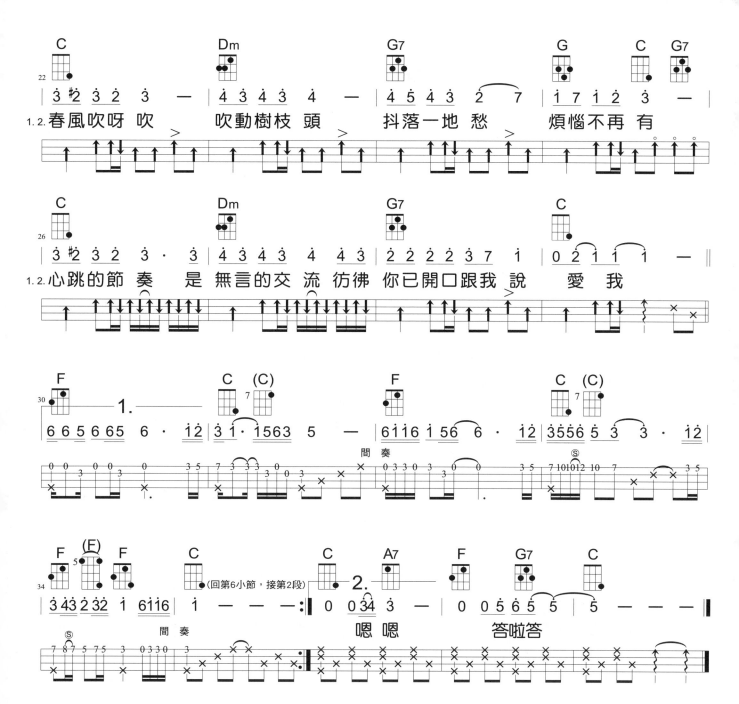

春風吹呀吹 吹動樹枝頭 抖落一地愁 煩惱不再有

心跳的節奏 是無言的交流 彷彿你已開口跟我 說 愛 我

間奏

(回第6小節，接第2段)

間奏

嗯 嗯 答啦答

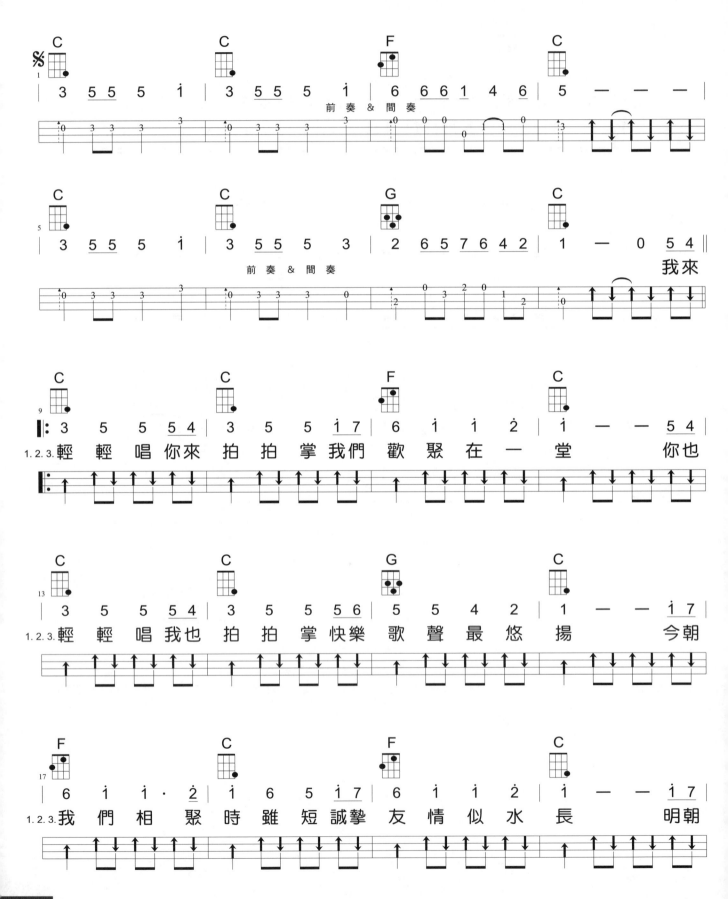

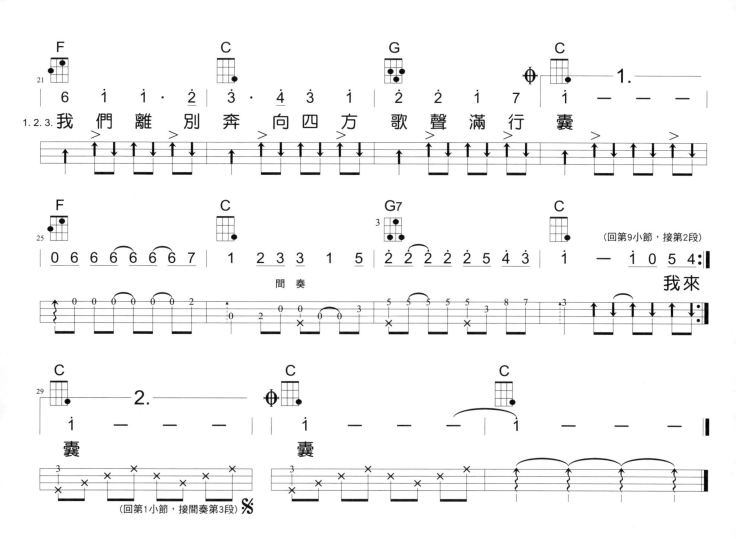

海裏來的沙

C調 ● Folk Rock ● 速度4/4 ♩=120 ● 音域 6̣～i̇

作詞／黃淑玲
作曲／黃淑玲
演唱／芝麻龍眼

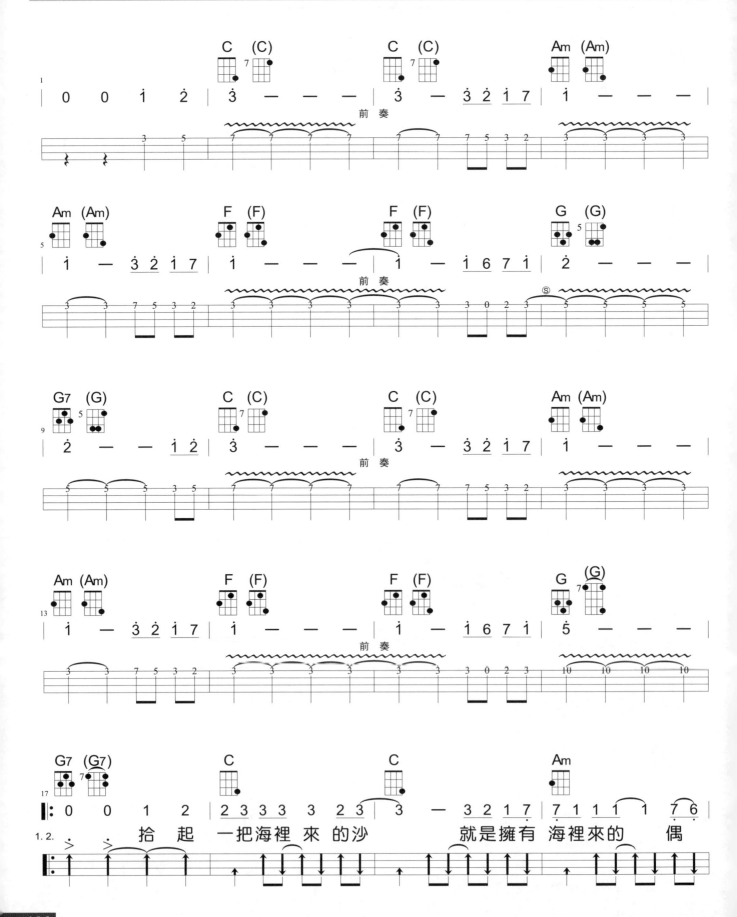

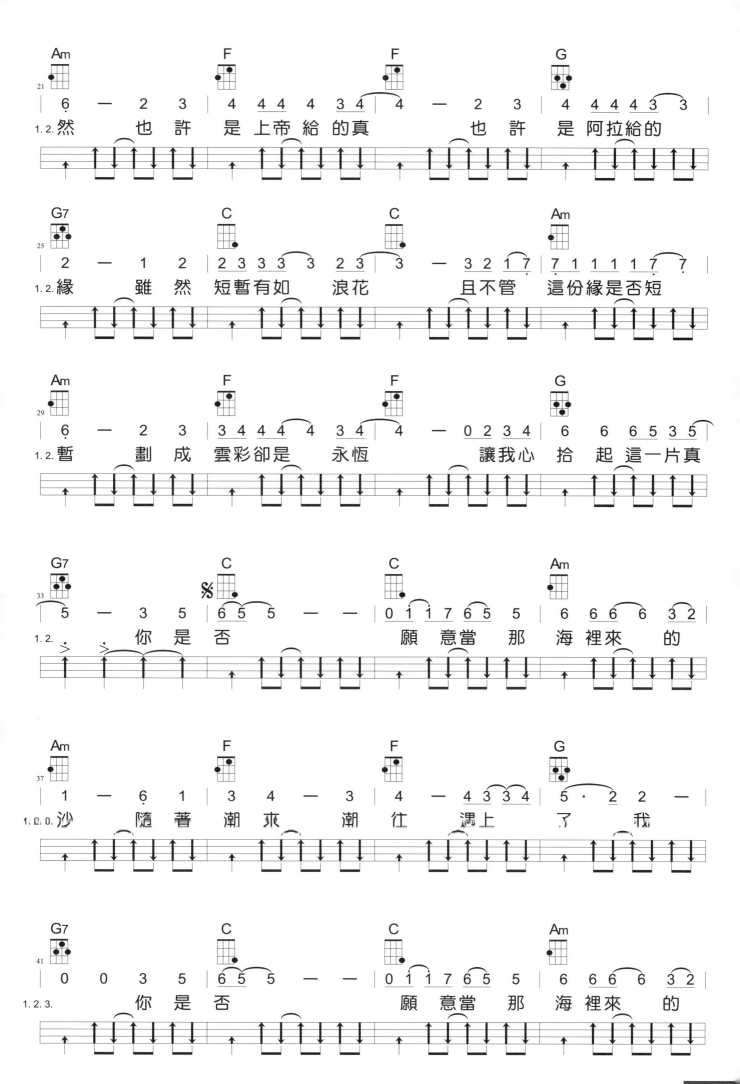

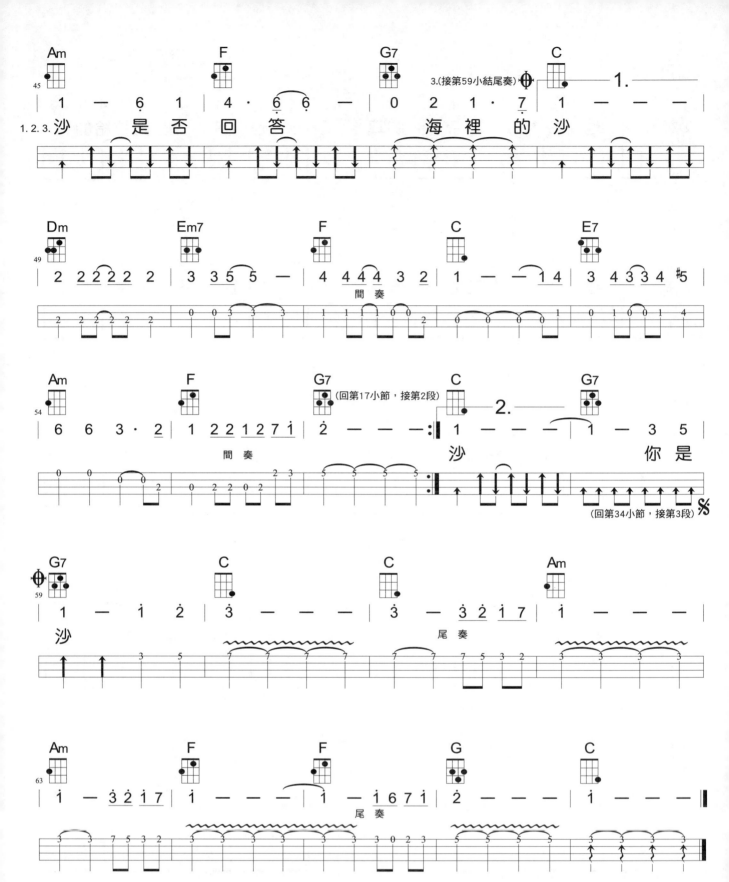

三月裡的小雨

Am調 • Mod Soul • 速度4/4 ♩=130 • 音域5～6

作詞 / 小　軒
作曲 / 譚健常
演唱 / 龔　玥

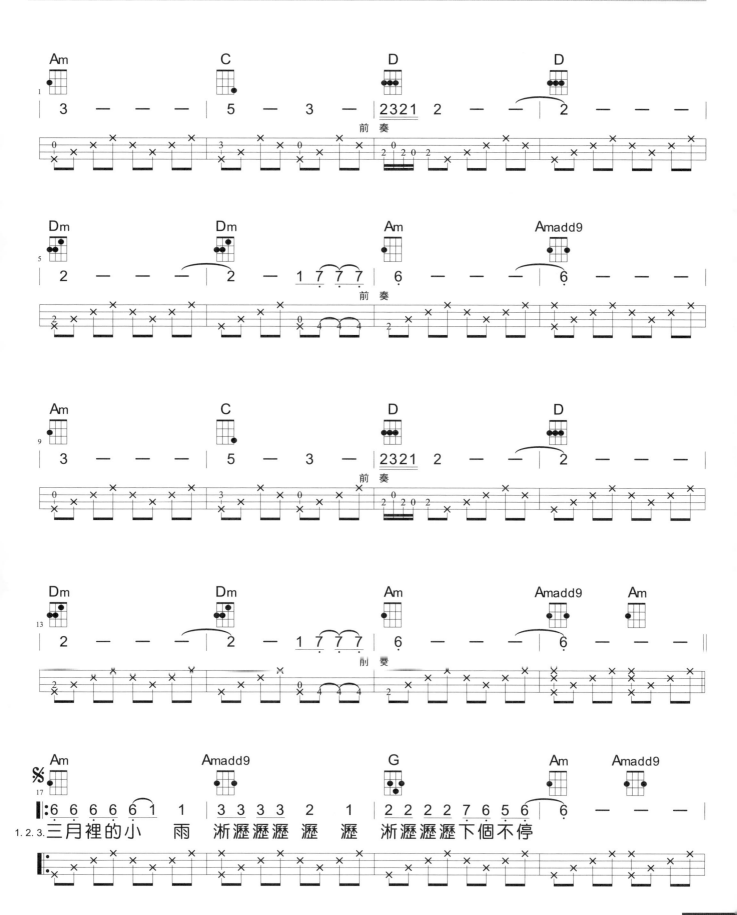

建議節奏
T 1 2 3 2 1 2 3

前奏

1.2.3. 三月裡的小　雨　淅瀝瀝瀝　瀝　淅瀝瀝瀝下個不停

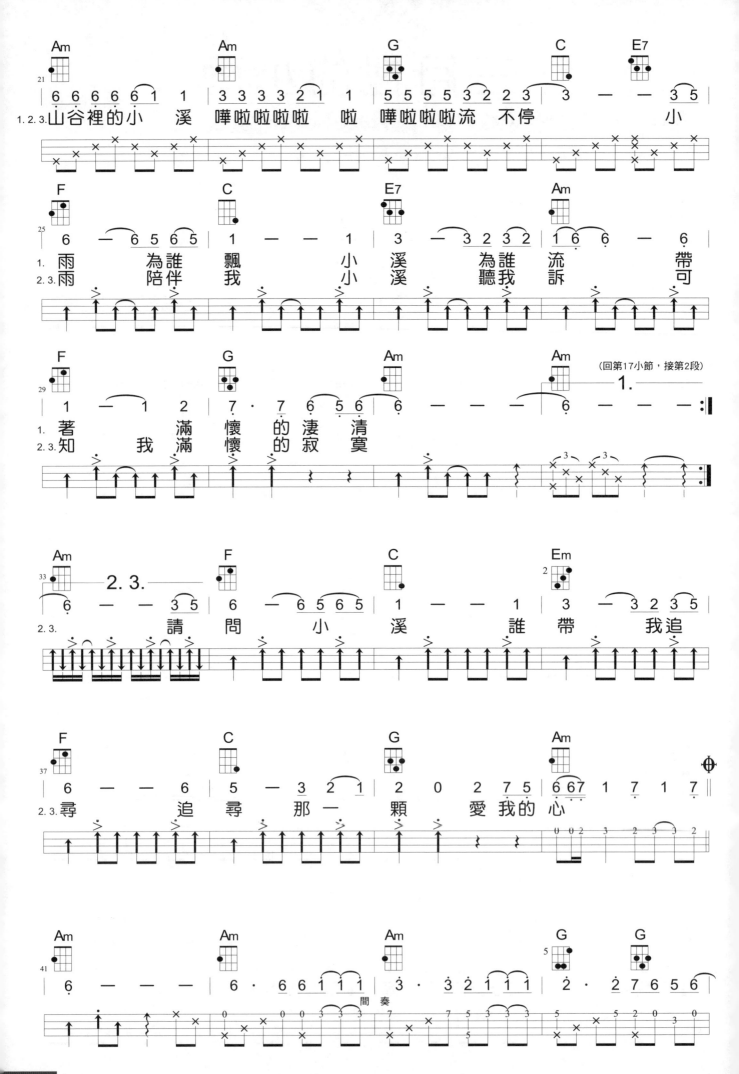

196

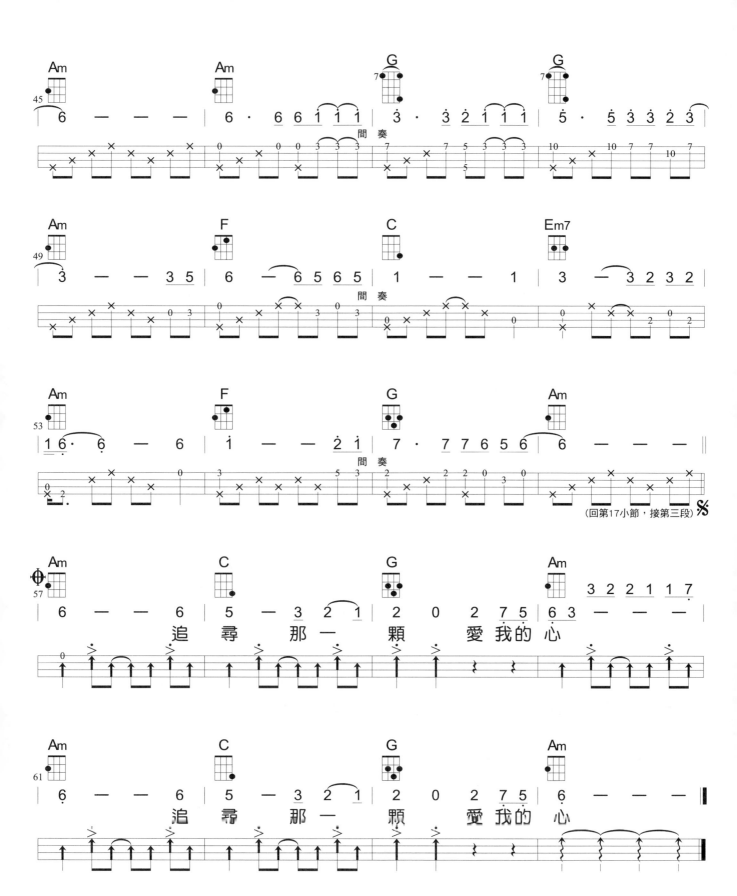

(回第17小節，接第三段)

追尋 那一 顆 愛我的心

追尋 那一 顆 愛我的心

197

一生情一生還

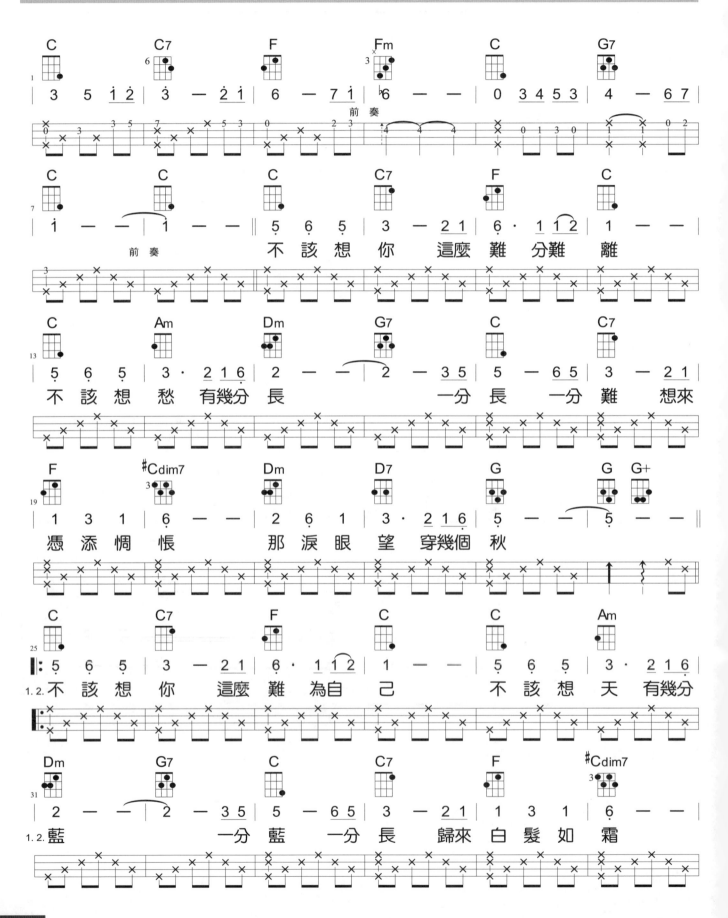

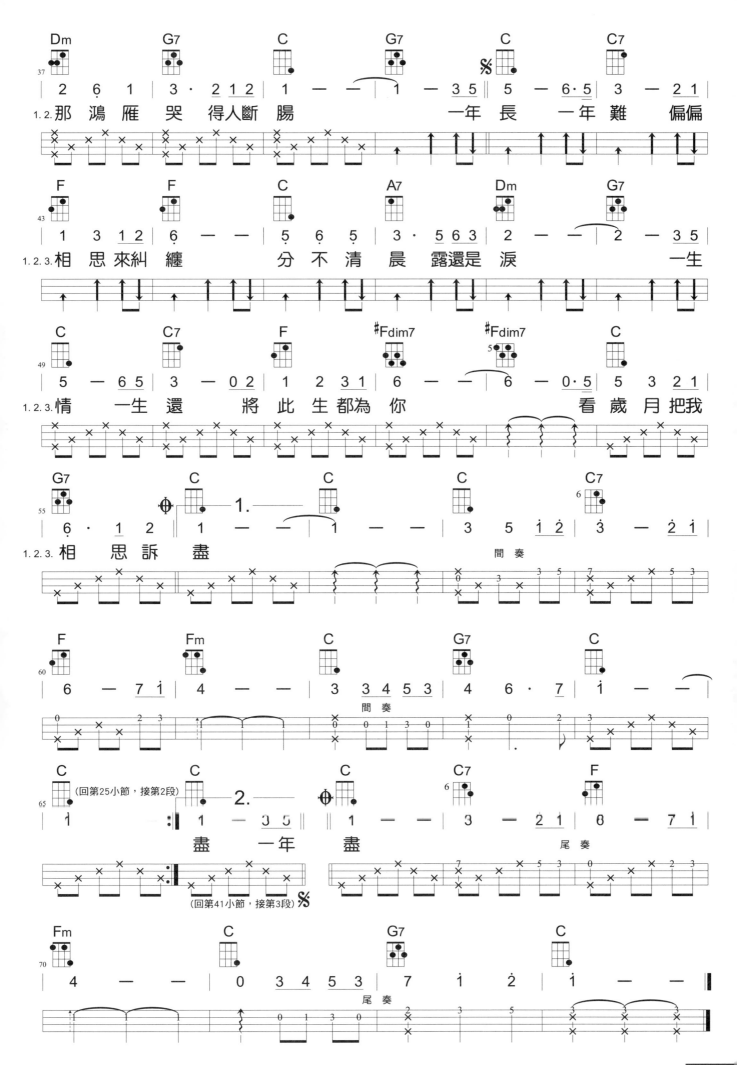

小雨中的回憶

C調 • Slow Soul • 速度 4/4 ♩=73 • 音域 6～i

作詞 / 林詩達
作曲 / 林詩達
演唱 / 劉藍溪

• 建議節奏 •
T121 3121 T121 3121
T 1 2 1 T 3 2 1

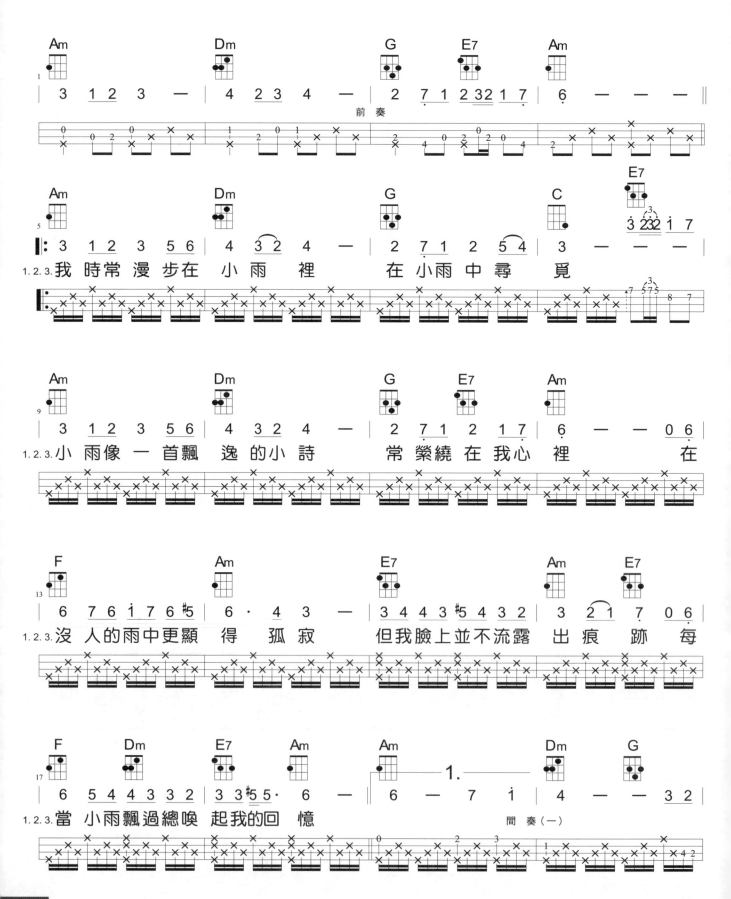

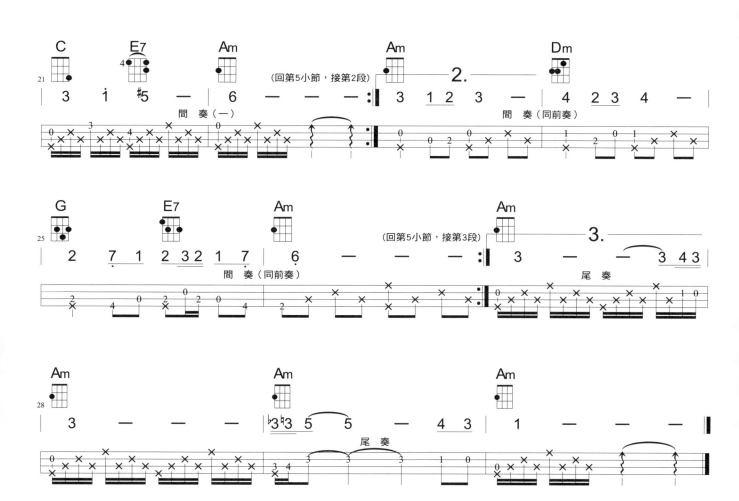

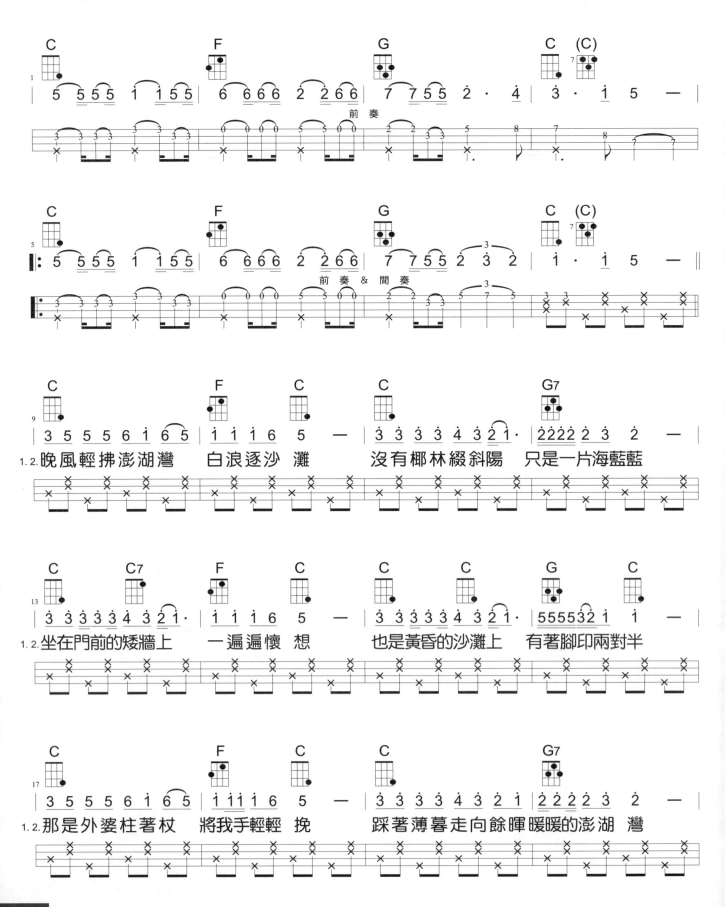

外婆的澎湖灣

C調 • Country • 速度4/4 ♩=92 • 音域 3~5̇

作詞 / 葉佳修
作曲 / 葉佳修
演唱 / 潘安邦

建議節奏

1.2. 晚風輕拂澎湖灣　白浪逐沙 灘　　沒有椰林綴斜陽　只是一片海藍藍

1.2. 坐在門前的矮牆上　一遍遍懷 想　　也是黃昏的沙灘上　有著腳印兩對半

1.2. 那是外婆柱著杖　將我手輕輕 挽　　踩著薄暮走向餘暉暖暖的澎湖 灣

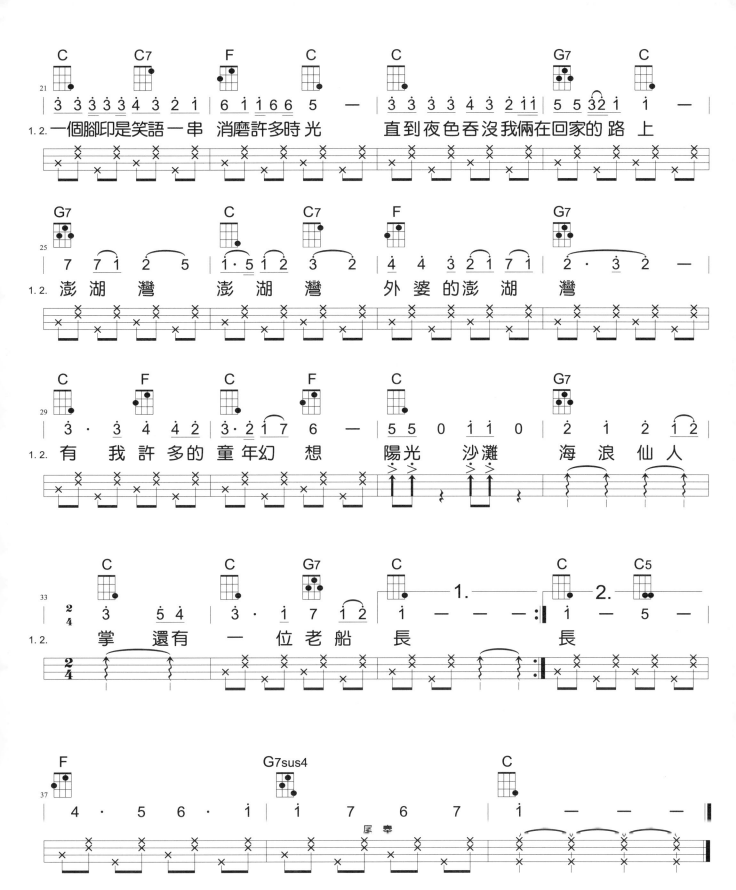

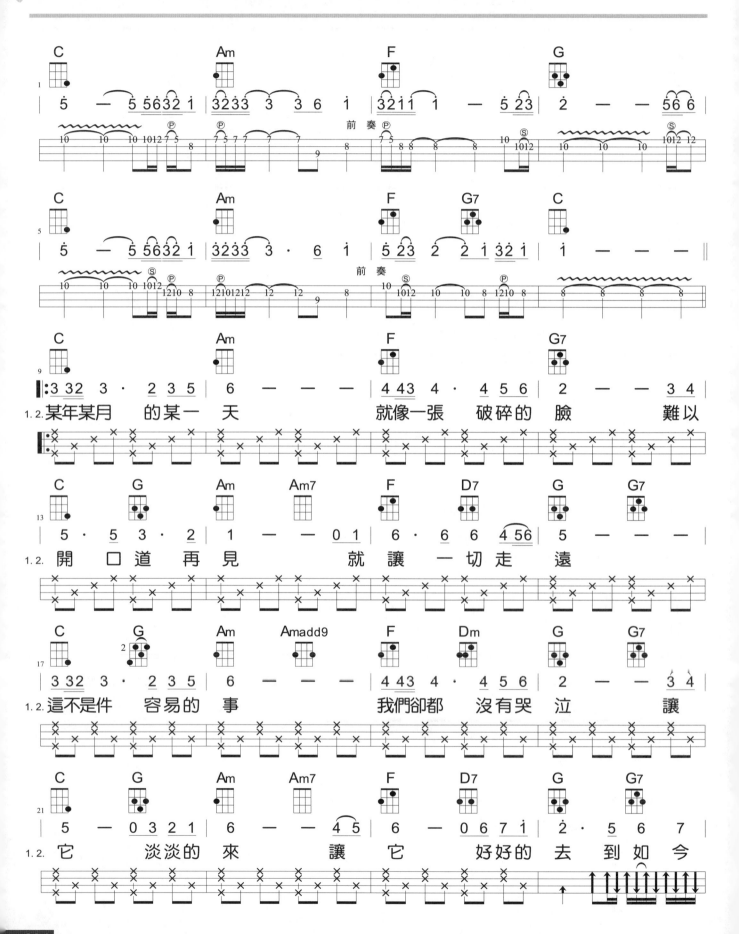

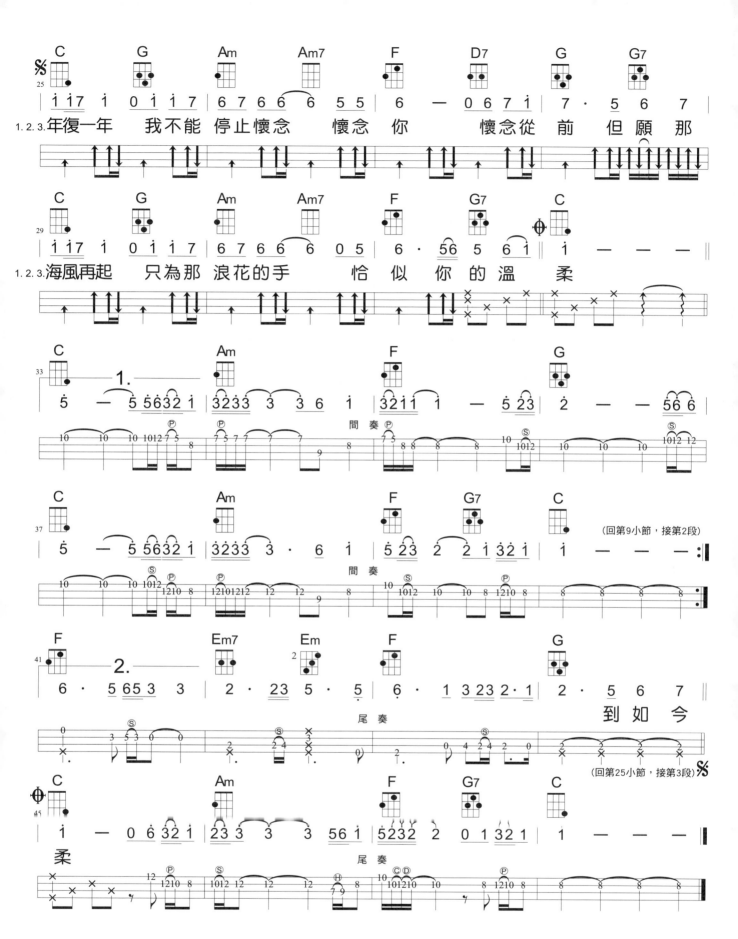

被遺忘的時光

C調 • Mod Soul • 速度4/4 ♩=112 • 音域5～3

作詞 / 陳宏銘
作曲 / 陳宏銘
演唱 / 蔡琴

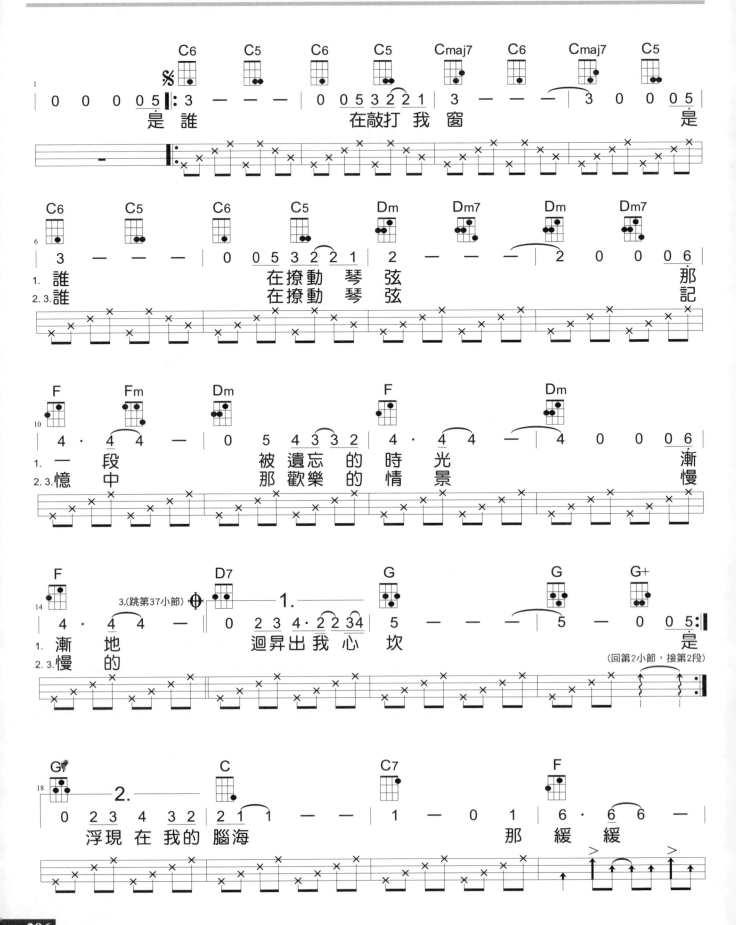

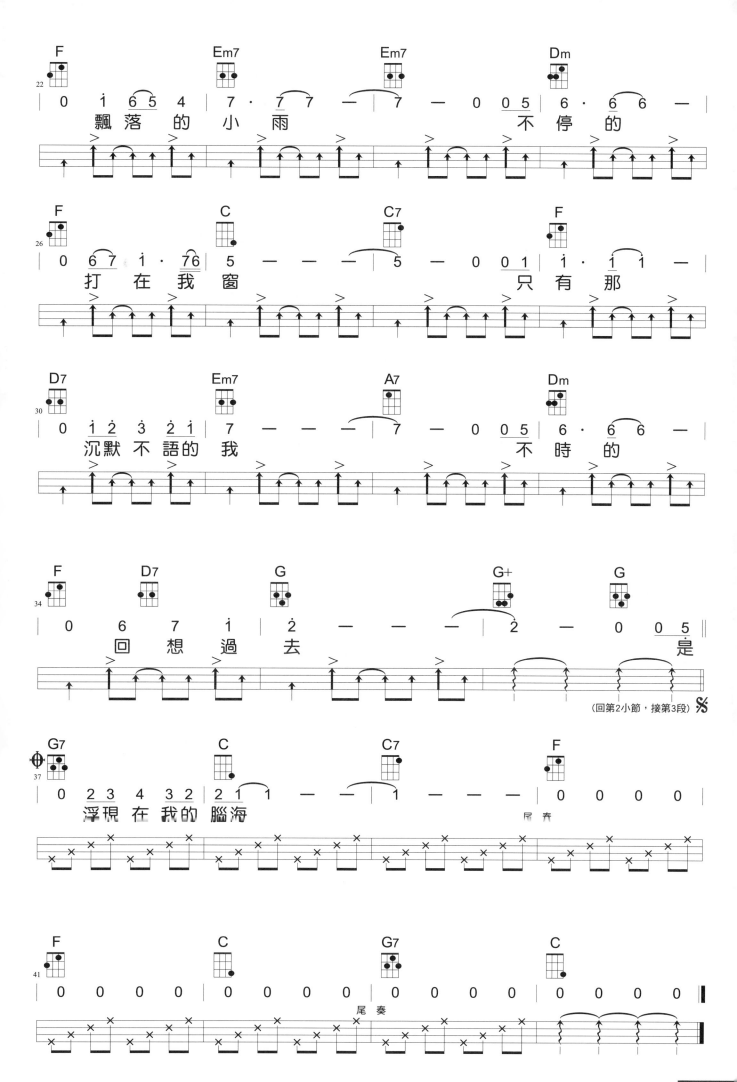

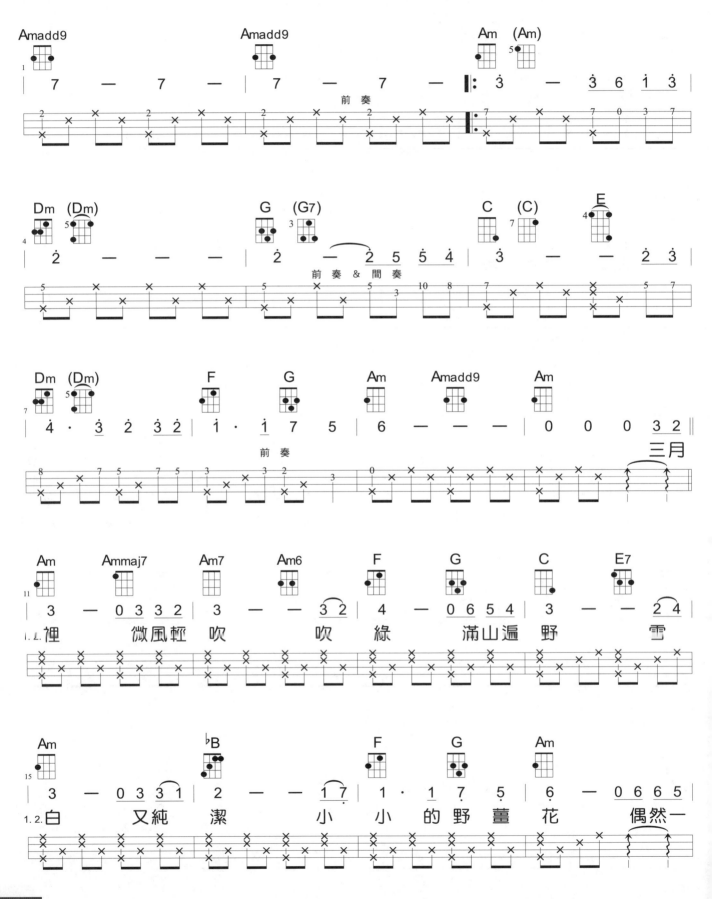

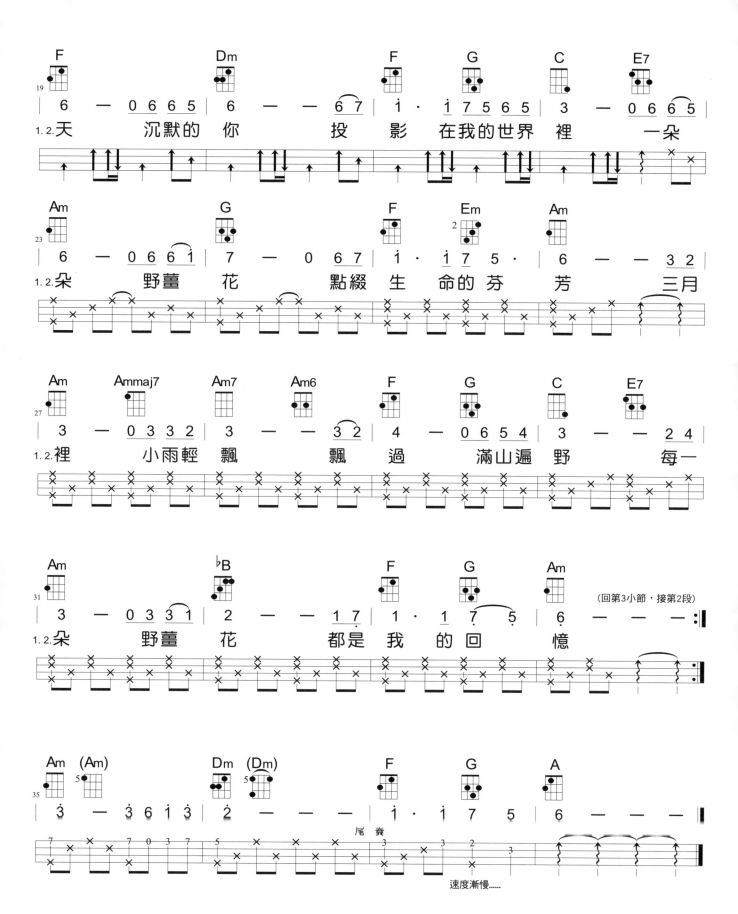

讓我們看雲去

C調 • Folk Rock • 速度 4/4 ♩=124 • 音域 3～3

作詞 / 鍾麗莉
作曲 / 黃大城
演唱 / 陳明韶

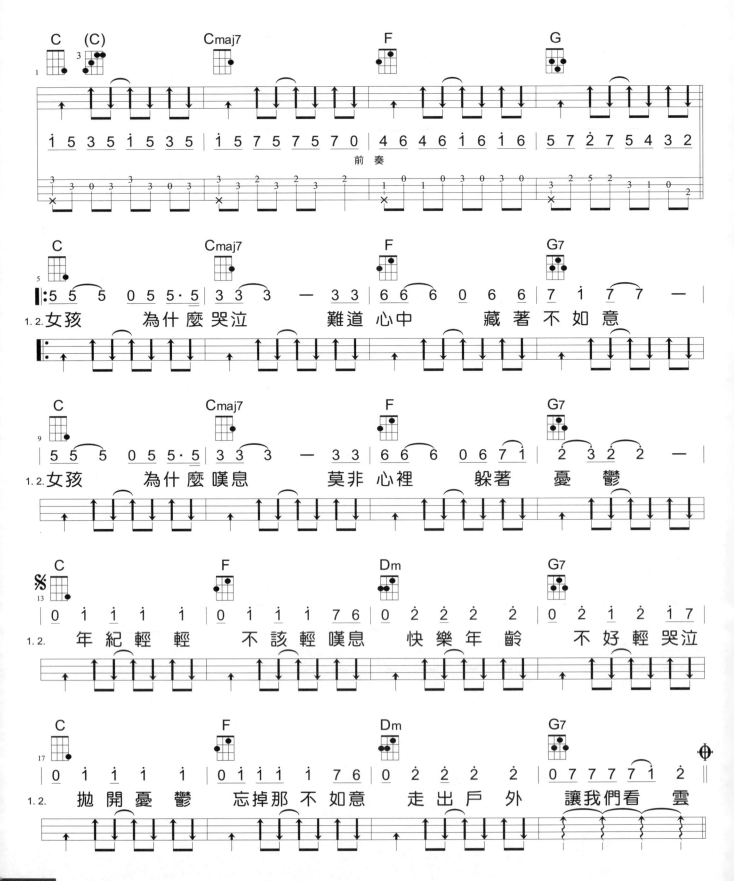

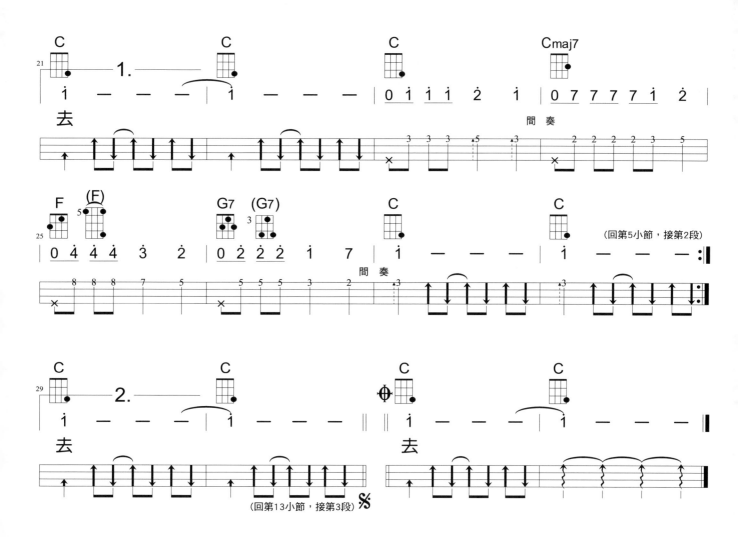

守著陽光守著你

C調 • Slow Soul • 速度4/4 ♩=89 • 音域3～6̇

作詞 / 謝材俊
作曲 / 李壽全
演唱 / 潘越雲

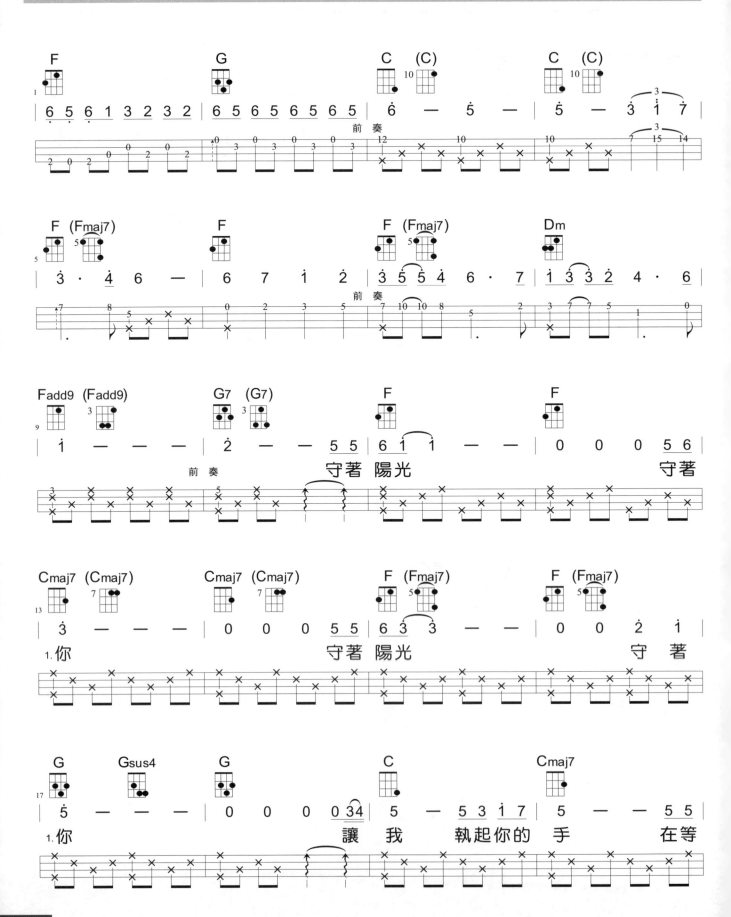

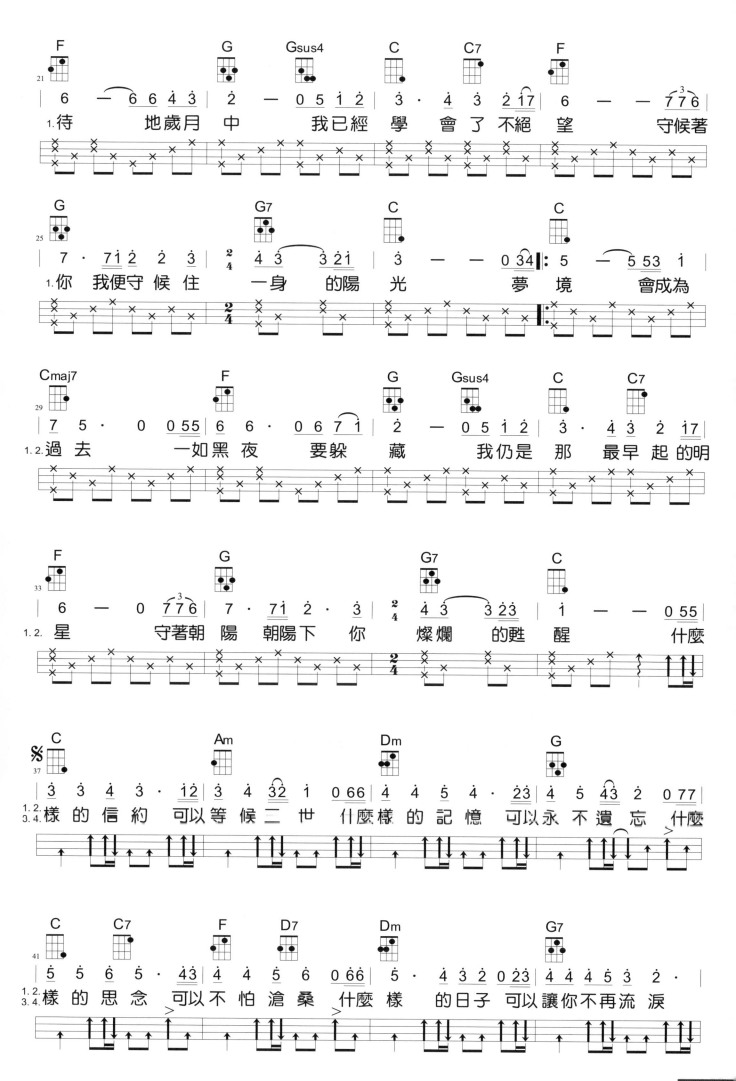

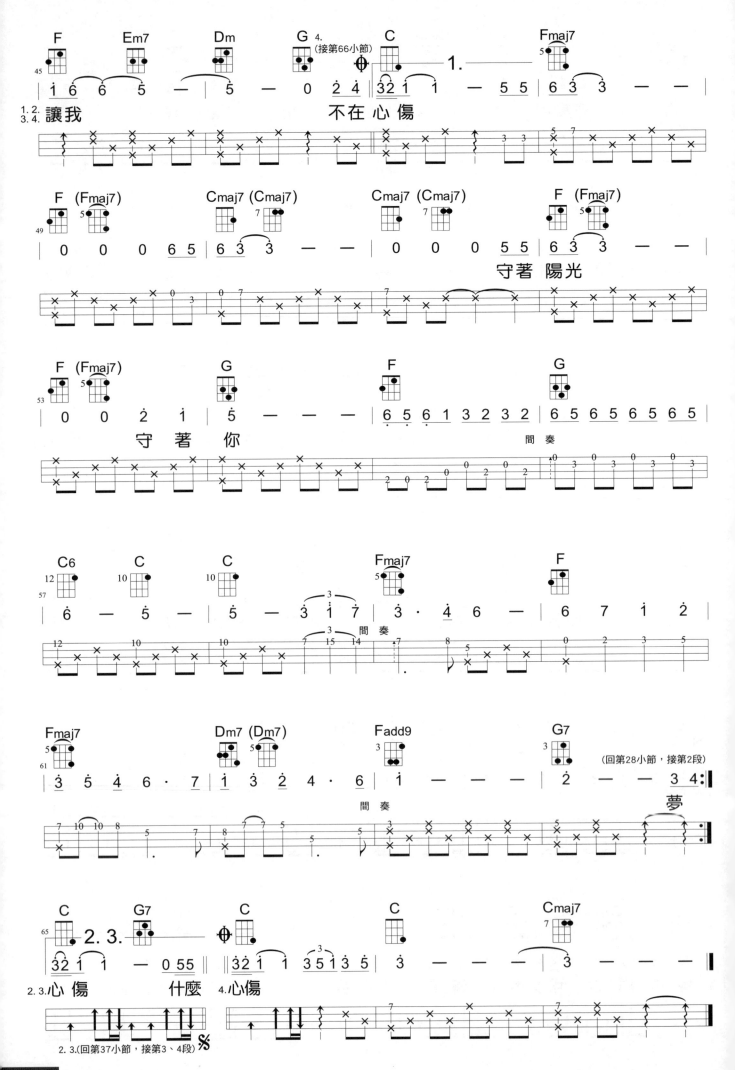

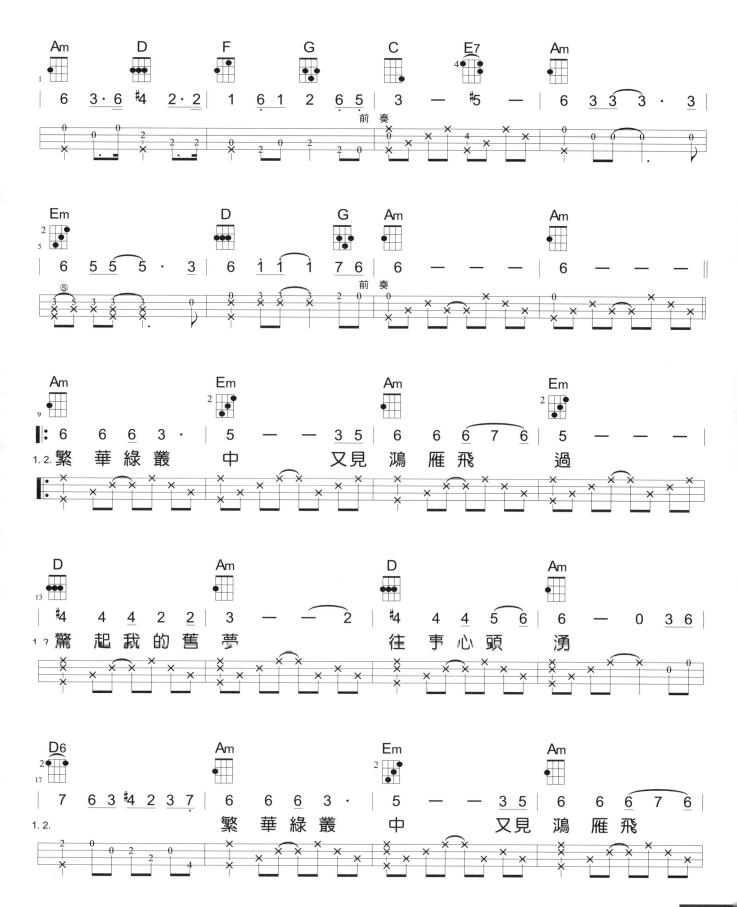

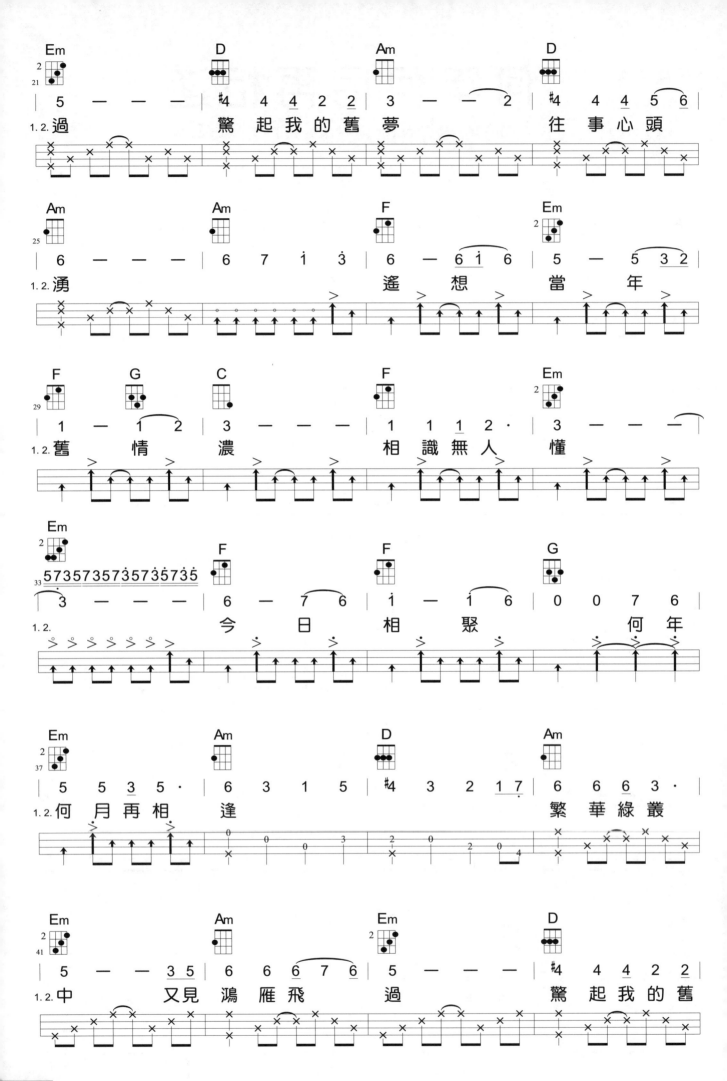

216

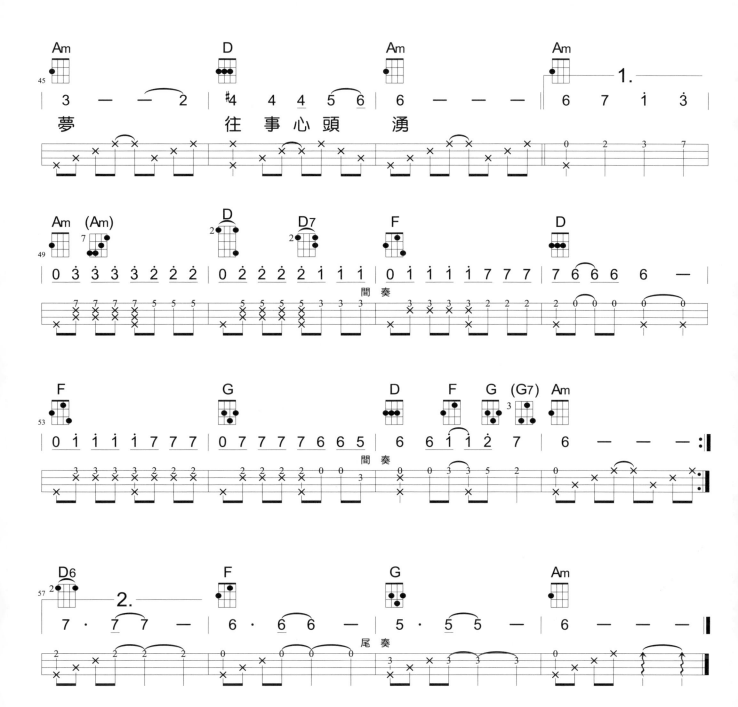

你那好冷的小手

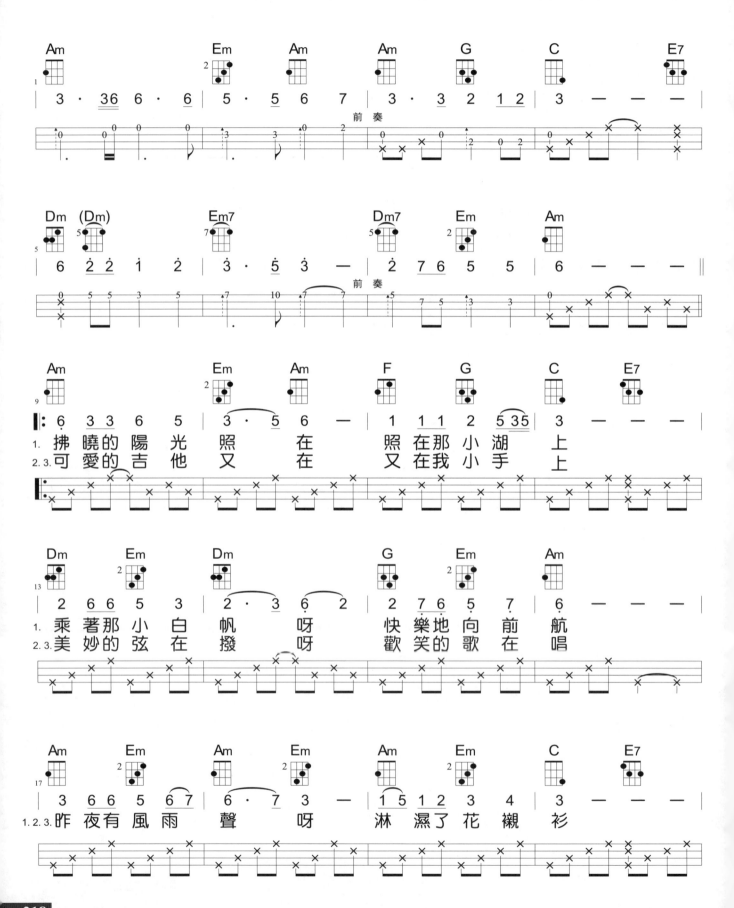

作詞／黃　河
作曲／左宏元
演唱／銀　霞

Am調 • Soul • 速度 4/4 ♩=108 • 音域 5〜7

建議節奏
T 1 2 3 3 1 2 1
T 1 2 3 T 1 2 3

1. 拂曉的陽光　照　在　照在那 小湖　上
2.3. 可愛的吉他　又　在　又在我 小手　上

1. 乘著那 小 白 帆　呀　快樂地 向 前 航
2.3. 美妙的弦 在 撥　呀　歡笑的歌 在 唱

1.2.3. 昨 夜有風雨　聲　呀　淋濕了花襯衫

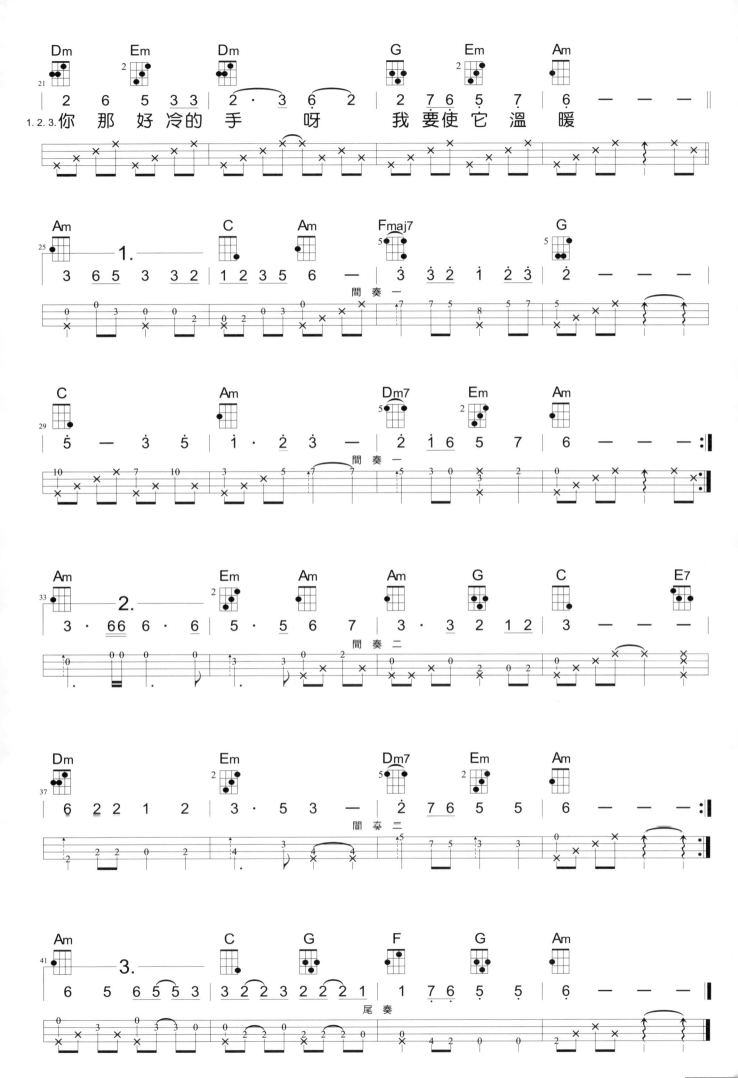

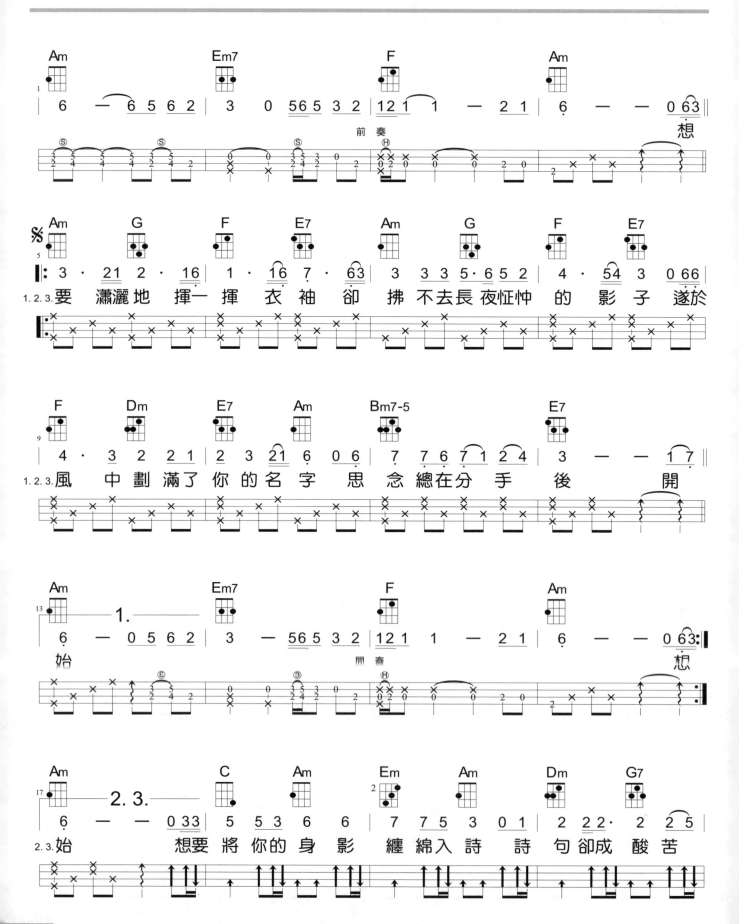

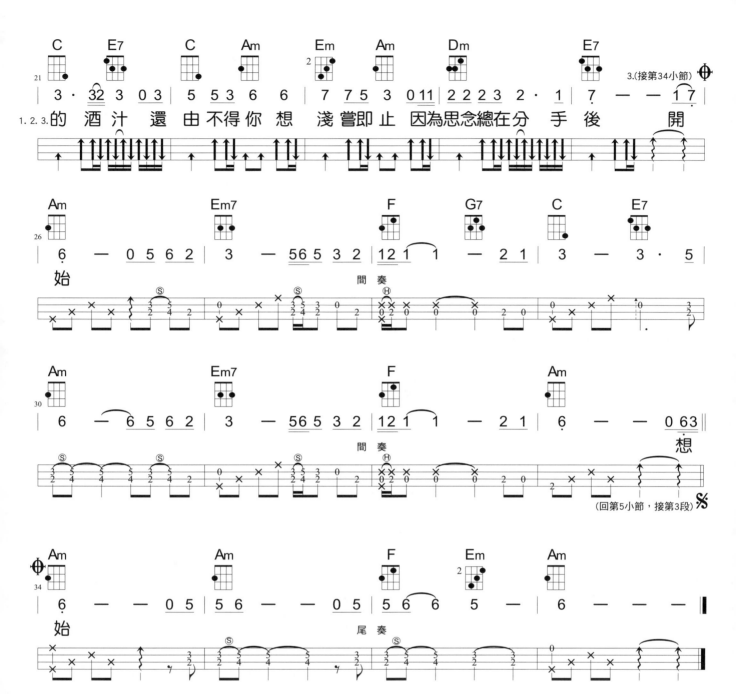

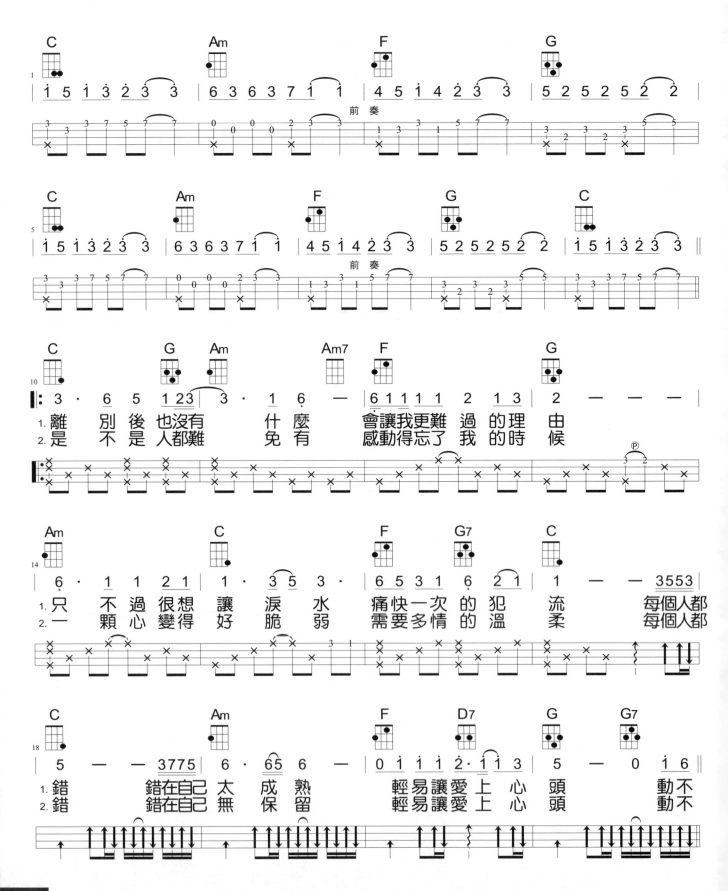

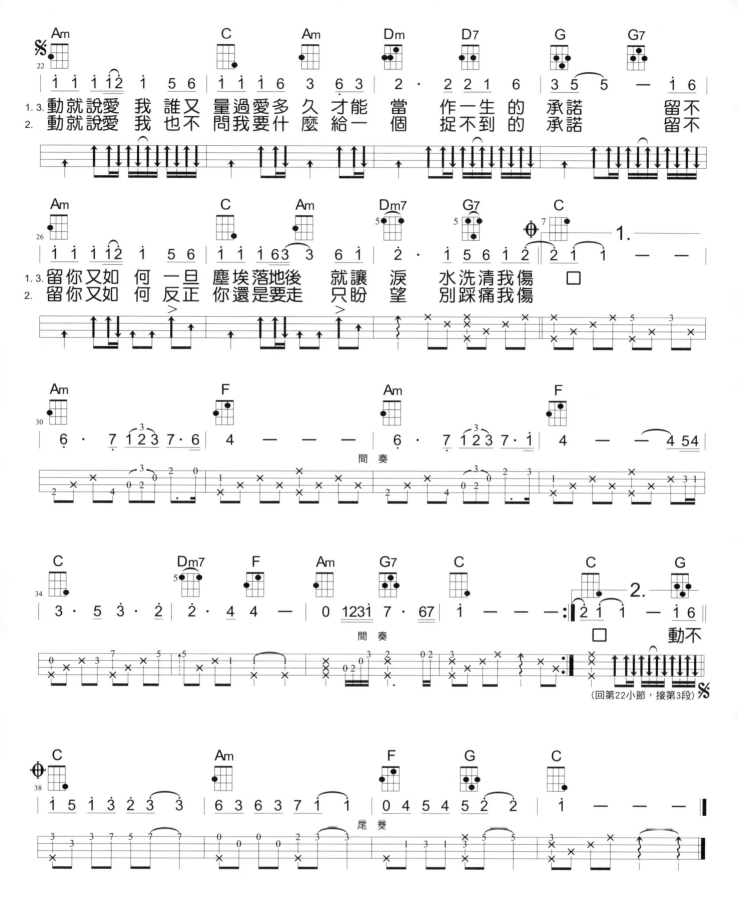

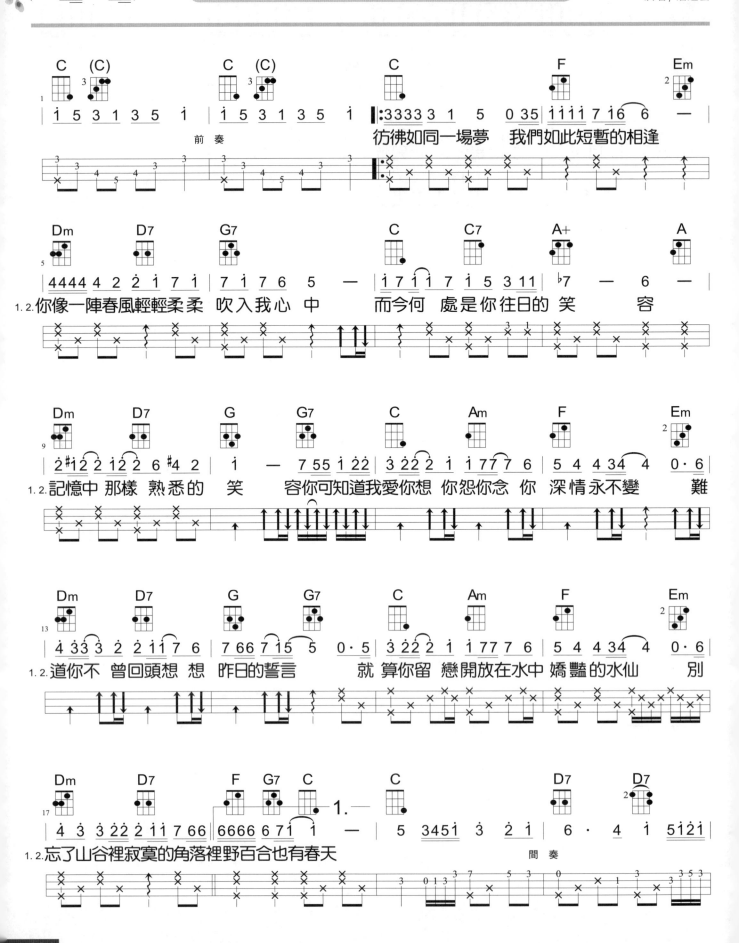

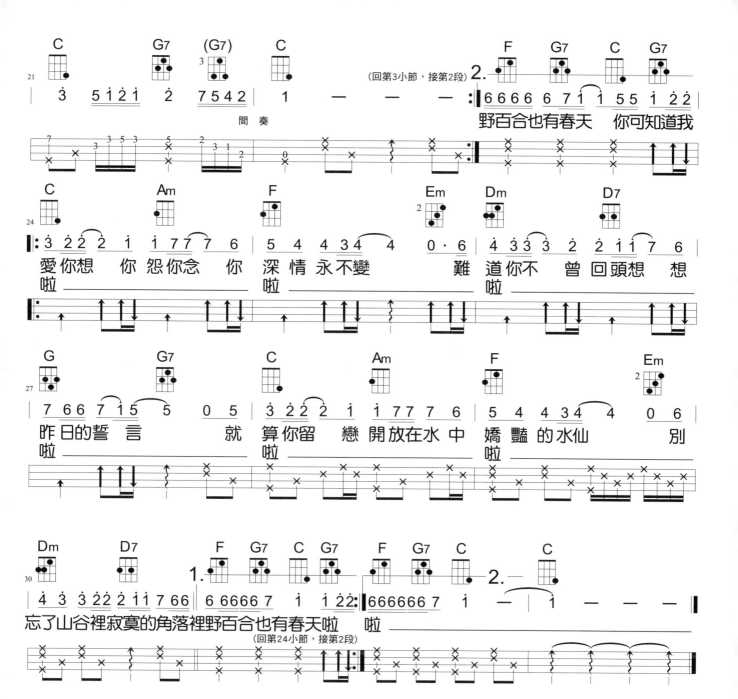

小雨來得正是時候

作詞／小 蟲
作曲／小 蟲
演唱／鄭 怡

C調 • Slow Soul • 速度4/4 ♩=90 • 音域 6～1

建議節奏

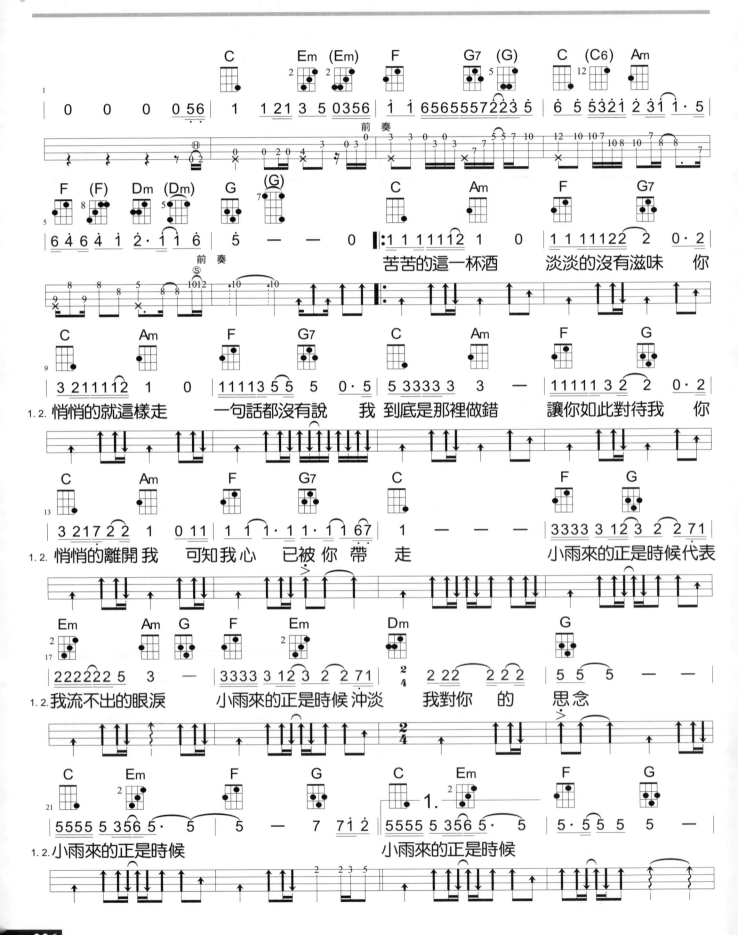

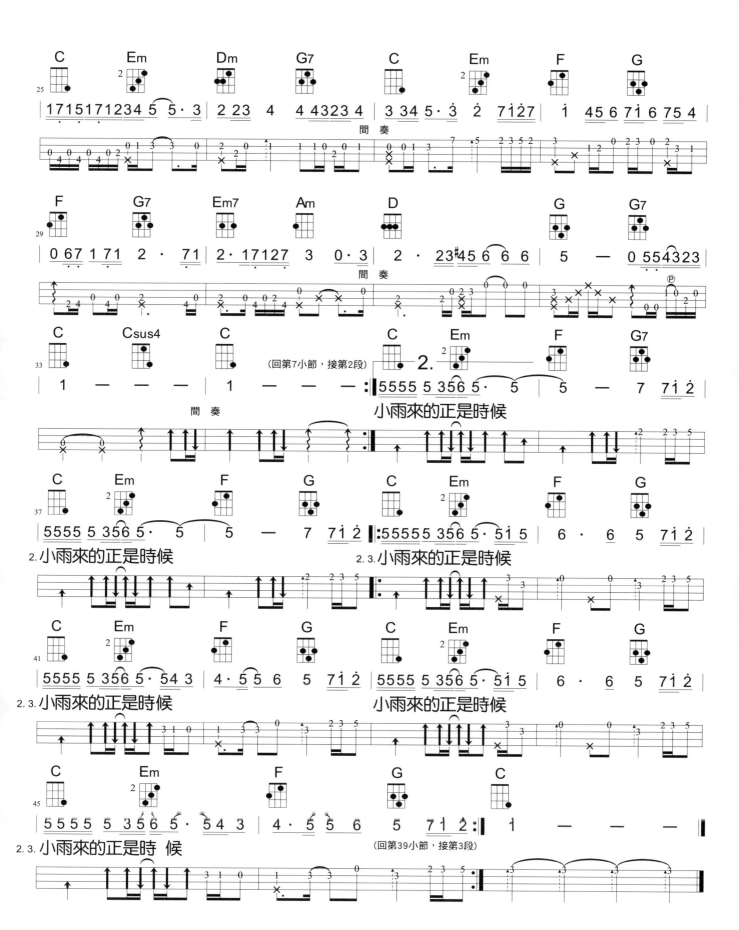

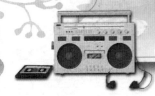

Slow Soul 常用的節奏與指法

Slow Soul（慢靈魂）的特色是節奏拍子比較規律，和 Soul 的差別在於，Slow Soul 是慢版的 Soul。Slow Soul 因旋律較慢（每小節由 8 分音符或與 4 分音符組成），所以滿適合初學者當作學習歌曲，彈奏方式可用拍擊法和指法。

（一）常用的指法：

（二）常用的節奏：

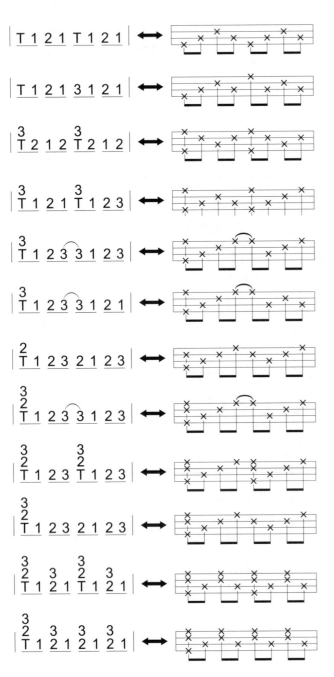

Soul 常用的節奏與指法

 Soul（靈魂樂）1950 年代發源自美國，是一種結合了節奏藍調和福音音樂的音樂流派。這是流行音樂裡面最常用的音樂類型，關於 Soul 和 Slow Soul 的區別，粗略來說，每小節多為 8 分音符或 4 分音符組成的為 Slow Soul，而每小節多為 16 分音符組成則為 Soul，所以 Soul 聽起來會比 Soul 輕快。

（一）常用的指法：

（二）常用的節奏：

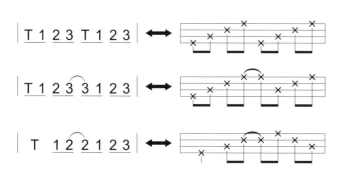
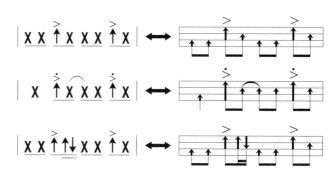

Slow Rock 常用的節奏與指法

 Slow Rock（慢搖滾）的最大特色就是大量的「三連音」，連續的三連音彈起來有動態進行的感覺和較強烈的節奏。所謂三連音就是三個音平均在一拍中，所以 Slow Rock 的歌曲在打節奏，最基本的架構就是三個音一組，「答答答…答答答…答答答…答答答…」屬於四拍的歌。

（一）常用的指法：

（二）常用的節奏：

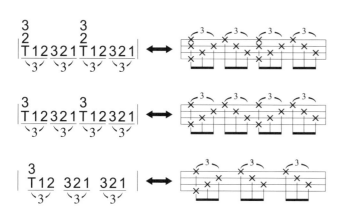

Country 常用的節奏與指法

Country（鄉村音樂）它的曲調簡單、節奏平穩，帶有敘述性、較濃的鄉土氣息。山區音樂的歌詞主要以家鄉、失戀、流浪、宗教信仰為題材，演唱通常以獨唱為主，有時也加入伴唱，伴奏樂器以提琴、斑鳩琴、吉他為代表。

（一）常用的指法：

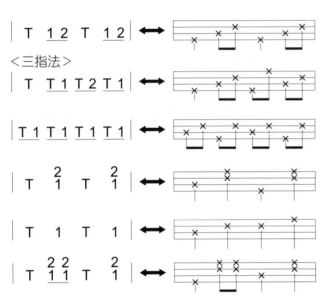

（二）常用的節奏：

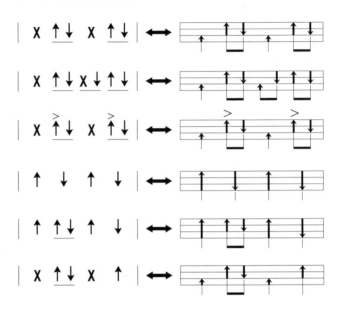

Waltz 常用的節奏與指法

Waltz（華爾滋）的特色是三拍的節奏拍子「碰、恰、恰」，重音在第一拍。華爾滋是第一次世界大戰後，由英國傳出的舞蹈，三拍節奏優美輕快，活潑的舞步很快地廣受大家的喜愛。

（一）常用的指法：

（二）常用的節奏：

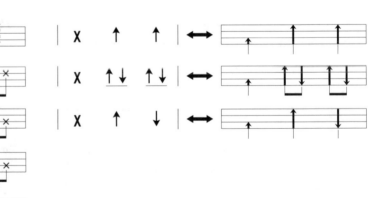

打板常用的節奏與指法

「打板」揣摩自佛朗明哥吉他演奏的一種特殊技巧，會使音樂節奏強烈、更加分明，往往讓聽者不自覺的身體律動跟著打起拍子。彈奏時，右手手指勾彈數弦後，再往面板處擊壓造成敲擊效果。通常依個人彈奏方式與習慣，右手敲擊部位有：各彈奏手指壓弦、拇指側面內擊等等，搭配另一把吉他 Solo 更能突顯歌曲味道喔！

Rumba 常用的節奏與指法

Rumba（倫巴）節奏來自於古巴，也融合了西班牙音樂與非洲傳統節奏，是節奏滿強的音樂型態，一般人聽到節奏都會想隨之起舞，也由於這個節奏很輕鬆、活潑，在許多夏威夷歌曲很常用此節奏。Rumba 比較明顯的特色在於它琶音，所謂琶音就是在於右手由上往下按順序撥弦的彈奏方式，彈奏時請務必使每條弦都發出清楚的聲音。

（一）常用的指法：

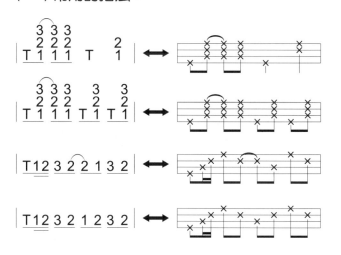

（二）常用的節奏：

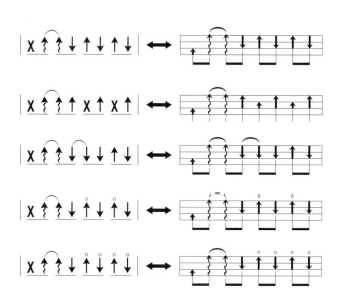

附錄2 烏克麗麗和弦表

各調的順階級數－烏克麗麗和弦表

級數	I	II	III	IV	V	VI	VII
組成音	1 35	2 46	3 57	4 61	5 72	6 13	7 24
C大調	C	Dm	Em	F	G7	Am	B-
D大調	D	Em	F#m	G	A7	Bm	#C-
E大調	E	F#m	G#m	A	B7	C#m	#D-
F大調	F	Gm	Am	B♭	C7	Dm	E-
G大調	G	Am	Bm	C	D7	Em	#F-
A大調	A	Bm	C#m	D	E7	F#m	#G-
B♭大調	B♭	Cm	Dm	E♭	F7	Gm	A-

常用的烏克麗麗和弦表

級數	I	II	III	IV	V	VI	VII
組成音	1 35	2 #46	3 #57	4 61	5 72	6 #13	7 #2#4
大三和弦	C	D	E	F	G	A	B
組成音	1 ♭35	2 46	3 57	4 ♭61	5 ♭72	6 13	7 2#4
小三和弦	Cm	Dm	Em	Fm	Gm	Am	Bm
組成音	1 35♭7	2 #461	3 #572	4 61♭3	5 724	6 #135	7 #2#46
屬七和弦	C7	D7	E7	F7	G7	A7	B7
組成音	1 ♭35♭7	2 461	3 572	4 ♭61♭3	5 ♭724	6 135	7 2#46
小七和弦	Cm7	Dm7	Em7	Fm7	Gm7	Am7	Bm7
組成音	1 357	2 #46#1	3 #57#2	4 613	5 72#4	6 #13#5	7 #2#4#6
大七和弦	Cmaj7	Dmaj7	Emaj7	Fmaj7	Gmaj7	Amaj7	Bmaj7
組成音	1 45	2 ♭6	3 67	4 #61	5 12	6 2♭3	7 3#4
掛留四和弦	Csus4	Dsus4	Esus4	Fsus4	Gsus4	Asus4	Bsus4
組成音	1 352̇	2 #463̇	3 #57#4̇	4 615̇	5 726̇	6 #137̇	7 #2#4#1̇
大九和弦	Cadd9	Dadd9	Eadd9	Fadd9	Gadd9	Aadd9	Badd9

烏克麗麗各調音階指板圖　（※ 第四弦使用 Low G 時）

C(Am) 調 La 型音階

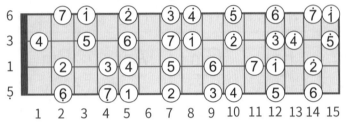

G(Em) 調 Re 型音階

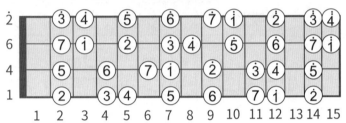

D(Bm) 調 Sol 型音階

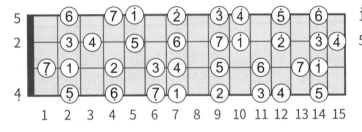

A(F♯m) 調 Do 型音階

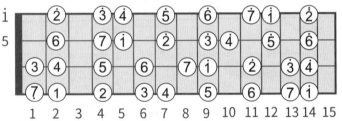

E(C♯m) 調 Fa 型音階

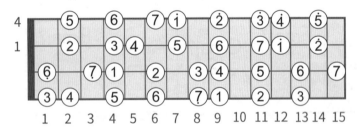

B♭(Gm) 調 Si 型音階

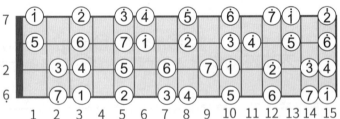

F(Dm) 調 Mi 型音階

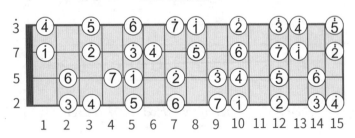

附錄4 **歌曲定調**

定調的目的是為了適合歌唱者的音域，當拿到歌譜時必須先了解自己的音域，尤其是最高音，並定出該去想唱的最高音，再將原曲的最高音兩者定在同一音則為最適調號：

歌唱伴奏定調表

調號＼最高音（最高音 ↓）	$\dot{1}$	$\dot{2}$	$\dot{3}$	$\dot{4}$	$\dot{5}$	$\dot{6}$	$\dot{7}$
$\dot{1}$	C (Am)	D (Bm)	E (C#m)	F (Dm)	G (Em)	A# (F#m)	B (G#m)
$\dot{2}$	B (G#m)	C (Am)	D (Bm)	E♭ (Cm)	F (Dm)	G (Em)	A (F#m)
$\dot{3}$	A♭ (Fm)	B♭ (Gm)	C (Am)	D♭ (B♭m)	E (Cm)	F (Dm)	G (Em)
$\dot{4}$	G (Em)	A (F#m)	B (G#m)	C (Am)	D (Bm)	E♭ (Cm)	G♭ (E♭m)
$\dot{5}$	F (Dm)	G (Em)	A (F#m)	B♭ (Gm)	C (Am)	D (Bm)	E (C#m)
$\dot{6}$	E♭ (Cm)	F (Dm)	G (Em)	A♭ (Fm)	B♭ (Gm)	C (Am)	D (Bm)
$\dot{7}$	D♭ (B♭m)	E (Cm)	F (Dm)	G♭ (E♭m)	A♭ (Fm)	B♭ (Gm)	C (Am)

烏克麗麗彈唱寶典

UKULELE PLAYING COLLECTION 劉宗立 編著

▶ 55首熱門彈唱曲譜精心編配，包含完整前奏間奏，還原Ukulele最純正的編曲和演奏技巧。

▶ 詳細的樂理知識解說，清楚的演奏技法教學及示範影音。

▶ 各種伴奏型態的彈唱應用，進階彈奏課程提升演奏水平。

▶ 50首流行彈唱曲，獨奏、伴奏到彈唱完全攻略。

內附演奏示範QRcode及短網址，方便學習者能隨時觀看。 **定價400元**

I PLAY 音樂手冊
MY SONGBOOK

● 102首中文經典和流行歌曲之樂譜，精心編排無須翻頁即可彈奏全曲。

● 攜帶方便樂譜小開本，外出表演與團康活動皆實用。

● 保有原曲風格、簡譜完整呈現，各項樂器演奏皆可。

● 內附各調性移調級數對照表及吉他、烏克麗麗常用調性和弦表。

定價360元

烏克麗麗大教本
UKULELE COMPLETE TEXTBOOK

龍映育編著

1、影像教學、歌曲彈奏示範。
2、有系統的講解樂理觀念，培養編曲能力。
3、由淺入深得練習指彈技巧。
4、基礎的指法練習、對拍彈唱、視譜訓練。
5、收錄五月天、田馥甄、宮崎駿動畫...等經典流行歌曲X30。

附DVD+MP3 **定價400元**

編　　著	張國霖

封面設計	呂欣純
美術編輯	呂欣純
電腦製譜	林怡君、林仁斌
譜面輸出	林怡君、林仁斌
譜面校對	張國霖、林婉婷
文字校對	陳珈云

出　　版	麥書國際文化事業有限公司
發　　行	麥書國際文化事業有限公司
	Vision Quest Publishing International Co., Ltd.

地　　址	10647 台北市羅斯福路三段325號4F-2
	4F.-2 No.325, Sec. 3, Roosevelt Rd.,
	Da'an Dist., Taipei City 106, Taiwan（R.O.C.）
電　　話	886-2-23636166・886-2-23659859
傳　　真	886-2-23627353

郵政劃撥	17694713
戶　　名	麥書國際文化事業有限公司

http://www.musicmusic.com.tw
E-mail：vision.quest@msa.hinet.net
中華民國 106 年 9 月 初版